서양 미학사의 거장들

서양 미학사의 거장들

초판 1쇄 발행 2018년 4월 15일
초판 5쇄 발행 2024년 3월 15일

지은이 | 하선규
펴낸이 | 조미현

편집주간 | 김현림
책임편집 | 고혁
디자인 | 정은영

펴낸곳 | (주)현암사
등록 | 1951년 12월 24일·제10-126호
주소 | 04029 서울시 마포구 동교로12안길 35
전화 | 02-365-5051
팩스 | 02-313-2729
전자우편 | editor@hyeonamsa.com
홈페이지 | www.hyeonamsa.com

ISBN 978-89-323-1916-2 93600

• 이 도서의 국립중앙도서관 출판예정도서목록(CIP)은 서지정보유통지원시스템 홈페이지
 (http://seoji.nl.go.kr)와 국가자료공동목록시스템(http://www.nl.go.kr/kolisnet)에서
 이용하실 수 있습니다. (CIP제어번호 CIP2018008723)
• 책값은 뒤표지에 있습니다. 잘못된 책은 바꾸어 드립니다.

서양 미학사의 거장들

감성과 예술을 향한 사유의 시선 ————

———————————— 하선규 지음

Platon Aristoteles
Plotinos Alberti
Shaftesbury
Baumgarten
Lessing Hamann
Herder Kant
Schiller Hegel
Fiedler Nietzsche
Heidegger
Benjamin Adorno
Merleau-Ponty
Lyotard

ⓗ 현암사

홍익대 예술학과와 미학과 학생들에게,
그리고 미학의 문을 두드리는 모든 이들에게

제1부 감성적 인간학을 향하여

일러두기

1. 이 책은 2012년 9월부터 2015년 5월까지 《홍대신문》에 '아름다움을 사유하다'라는 제목으로 부정기적으로 연재된 에세이를 바탕으로 하고 있다. 책을 만들면서 본래 초고를 여러 부분에서 다듬고 보완하였다.

아울러 레싱, 하만, 헤르더, 실러, 벤야민에 관한 에세이는 필자의 다음 논문들과 일정 부분 겹치는 내용이 있음을 밝힌다.

- 레싱 : 「18세기 근대 미학사의 맥락에서 본 레싱 미학이론의 의의」,《미학》, 81집, 4호, 2015
- 하만 : 「J. G. 하만의 신학적 미학에 대한 연구」,《칸트연구》, 40집, 2017
- 헤르더 : 「J. G. 헤르더의 감각주의적 인간학과 미학에 관한 연구」,《인문과학논총》, 73집, 4호, 2016
- 실러 : 「'합목적성의 형식'에서 '살아 있는 형태'로」,《미학》, 80집, 2014
- 벤야민 : 「벤야민 사유의 몇몇 모티브와 영화에 대한 철학적 비평」,《현대 비평과 이론》, 29호, 2008

2. 본문에 사용한 기호의 쓰임새는 다음과 같다.

〈 〉: 예술품 제목, 강연 제목, 영화, TV 프로그램
《 》: 신문, 잡지
「 」: 단편, 중편, 시
『 』: 단행본, 장편, 작품집

3. 외래어 표기는 국립국어원 외래어표기법에 따르되, 일반적으로 통용되는 경우일 때는 그에 따르기도 했다.

미학의 열정, 감성적 인간학

책의 출발과 출간 동기

이 책은 두 부분으로 되어 있다. 1부 '감성적 인간학을 향하여'에는 '미학적 사유'와 '감성적 인간학'에 다가서려는 네 편의 에세이가 실려 있다(미학적 사유와 감성적 인간학의 의미에 대해서는 나중에 좀 더 이야기하겠다). 이어 2부 '서양 미학사의 거장들'에는 개별 사상가들을 다룬 총 20편의 글이 묶여 있다. 좀 더 정확히 말해서 19명의 사상가들의 미학적 이론을 소개하는 19편과 중세 시대의 미학적 성찰을 개괄하는 에세이 한 편이 함께 2부를 구성하고 있다. 독자들은 두 부분의 서술 방식에서 약간의 차이를 느낄 것이다. 1부가 비록 간접적이긴 하지만 기본적으로 사회정치적이며 시사적인 문제의식을 바탕으로 하고 있는 데 반해, 2부는 거의 전적으로 해당 사상가의 시대와 저작에 집중하고 있기 때문이다.

독자들이 차이를 느끼는 것은 자연스러운 일이다. 이 책을 쓴 과정

이 다소 복잡했기 때문이다. 이 책에 실린 글들, 특히 1부에 포함된 에세이들은 한 권의 책을 염두에 두고 쓴 것이 아니었다. 글의 출발점은 2012년 3월, 필자가 재직하고 있는 홍익대학교의 교내 신문《홍대신문》의 요청이었다. 한 학기 동안 4개 내지 5개의 에세이를 '아름다움에 대해 사유하다'라는 제목으로 연재해보자는 제안을 받고, 그 정도는 학기 중에도 가능할 것 같아 글쓰기를 시작한 것이 출발점이었다. 그런데 학기가 끝날 때쯤, 다소 어렵더라도 미학에 관한 글을 더 연재하면 좋겠다는 제안을 받았다. 이에 그다음 학기부터 서구 미학사의 주요 사상가들을 역사적으로 소개하는 글을 대략 2주 간격으로 썼다. 하지만 2013년 1학기에 여러 바쁜 사정이 겹치면서(독일 연구학기와 다른 번역 작업 및 논문 집필) 에세이 연재를 중단할 수밖에 없었다. 근 2년이 지난 2015년 1학기에《홍대신문》측에서 고맙게도 다시금 칼럼난을 마련해주었다. 덕분에 필자는 다시 에세이 연재를 시작하게 되었고, 이때부터 방학을 제외하고 두 학기에 걸쳐 나머지 에세이들을 모두 쓸 수 있었다. 그러니까 1부의 에세이들은 상대적으로 완결된 시기에 계속 이어서 쓴 것인 데 비해, 2부의 에세이들은 중간에 짧지 않은 휴지기를 두고 긴 기간에 걸쳐 서서히 집필된 것이다.

이렇게 두 부분의 글이 그 성격과 집필 과정에서 상당한 차이가 있음에도, 필자는 하나의 책으로 묶어 출간하기로 결심하였다. 그 이유는 세 가지다. 첫 번째로 이 책에 묶인 글들은 분명한 공통된 배경을 가지고 있다. 바로 10년 이상 진행해온 미학 강의다. 필자는 2006년부터 홍익대학교에서 서양 미학 분야 강좌를 매 학기 학부 두 개, 대학원 한 개씩 담당해왔다. 매주 강의를 준비하면서, 필자 자신의 학문

적 부족함과 교수법적 어려움을 절감하였다. 특히 '서양 미학의 역사적 전개와 개별 사상가들의 탁월한 성취를 어떻게 하면 학생들과 흥미로우면서도 균형감 있게 공유할 수 있을까?', '어려운 미학 이론들의 핵심 내용과 사상사적 의의를 그 깊이를 유지하면서도 지루하지 않게 전달할 수 있는 방법은 무엇일까?'에 대해 고민을 거듭하였다. 지금까지도 이 고민은 계속되고 있으며, 앞으로도 강의 준비를 하는 한 고민이 완전히 해소되기는 어려울 것이다. 아무튼 이 책에 묶인 글들은 모두 이 고민 속에서 잉태된 사유의 작은 결실들이다. 그리고 이 고민에 가장 큰 동력을 준 것은, 물론 매 학기마다 부족한 강의를 경청해준 학생들이었다. 미학의 열정에 공감하는 학생들의 열의가 없었다면, 이 글들을 계속 쓸 수 없었을 것이다. 그렇기 때문에 필자는, 그 감사함에 보답하기엔 턱없이 모자라지만, 이 졸저를 학부 예술학과와 대학원 미학과 학생들에게 바치고자 한다.

출간을 결심하게 된 두 번째 이유는 좀 더 객관적인 이유다. 글의 집필 과정과 성격에는 차이가 있지만, 1부와 2부의 글들은 서로 무관한 글들이 아니다. 반대로 글들의 저변에는 어떤 공통적인 문제의식, 공통적인 '이론적 이념'이 관류하고 있다. '이념'이란 글을 쓰는 저자가 궁극적으로 도달하고자 하는 사상적인 지향점을 뜻한다. 그런데 칸트Immanuel Kant가 이미 예리하게 지적했듯이, 그러한 이념은 저자 자신에게도 오랫동안 모호하거나 아예 감춰져 있는 경우가 적지 않다. 필자도 글을 쓰는 동안에는 필자를 이끌어가고 있는 '이념'이 무엇인지, 진지하고 치밀하게 생각해본 적이 거의 없었다. 그러다가 1부와 2부의 글들을 다시 모아놓고 읽어 내려갔는데, 이 과정에서 필

자를 이끌고 있는 이념이 어떤 것인지, 그 윤곽이 점차 분명하게 드러났다. 그것은 '미학의 열정'과 '감성적 인간학'을 향한 지향이다. 미학자로서 필자가 추구하는 이념은 '미학의 열정'과 '감성적 인간학'이란 두 가지 기획으로 수렴된다고 할 수 있다(이 두 가지 기획의 내용이 무엇인지는 아래에서 좀 더 설명할 것이다). 이 책의 모든 글들은 항상 필자의 가슴을 뛰게 하는 미학의 열정과 감성적 인간학을 향한 작은 고백들이라 할 수 있다.

세 번째 이유는 보다 실용적이며 현실적인 이유다. 서양 미학사의 주요 사상가들을 소개하는 책들은 이미 여러 권 나와 있다. 가장 방대하고 상세한 고전은 이론의 여지 없이 W. 타타르키비츠Wladyslaw Tatarkiewicz의 『타타르키비츠 미학사』(전 3권, 손효주 역)다. 한 권으로 된 M. C. 비어즐리M. C. Beardsley의 『서양미학사』(이성훈·안원현 역)도 수준과 내용을 갖추고 있는 미학사 입문서다. 또한 최근 번역된 오타베 다네히사小田部胤久의 『서양미학사』(김일림 역)도 근대 미학사에 정통한 일본 학자의 저서로서 역사적 전거를 충실하게 소화한 내용을 전달해준다. 이 밖에 오병남의 『미학강의』, 김율의 두 역저 『서양 고대 미학사 강의』와 『중세의 아름다움』, 김남시·김소영·임성훈·전예완 공저의 『현대 독일 미학』도 특기할 만한 책들이다. 이들은 국내 연구자들이 직접 쓴 서양 미학사 관련 저서라는 데 남다른 의의가 있다. 또한 각기 서양 미학사의 특정 시대와 사상가들에 관하여 전문성을 갖춘 이론적 정보와 분석을 제공하고 있다.

이렇듯 신뢰할 만한 책들이 여러 권 소개되어 있지만, 국내 연구자가 서양 미학사 전체를 조망하는 책은 아직까지 없어 보인다. 필자는

이 책이 서양 미학사 개론서로서 부족하나마 '독자적 해석'의 의미가 있을 것으로 판단하게 되었다. 이 책에 실린 글들은 모두 필자가 서양 미학사의 거장들을 읽고 스스로 해석하여 쓴 '사유의 초상화들'이다. 그렇기 때문에 이 글들에는 필자의 고유한 관심, 즉 방금 언급한 '미학의 열정'과 '감성적 인간학'을 독자들과 공유하고자 하는 소망이 드리워져 있다. 비록 전문 학술서는 아니지만, 이 책이 서양 미학사에 관심 있는 독자들에게 거장들의 사유가 왜 여전히 흥미롭고 중요한가를 일깨워줄 수 있다면, 입문서로서 나름 의미가 있을 것으로 생각하게 되었다. 나아가 독자들이 이 책에 실린 초상화의 일면성이나 문제점을 적극 지적하려 한다면, 필자로서는 더더욱 보람 있는 일이 될 것으로 여겨졌다.

책의 시작과 출간 동기에 대해서는 이 정도로 하고, '미학의 열정'과 '감성적 인간학'에 대해 조금 더 상세하게 이야기해보겠다. 필자는 약간의 우회로를 거치고자 한다. 우회로는 헤겔Georg Wilhelm Friedrich Hegel이 말한 '철학의 욕망'이란 화두다. 이 화두를 경유하여 '미학의 열정'과 '감성적 인간학'으로 되돌아올 것이다.

철학의 욕망

서양 근대 철학자 가운데 아마 헤겔만큼 찬사와 비난이 교차하는 사상가도 드물다. 어떤 이는 헤겔을 데카르트René Descartes 이래 가장 심오하고 광활한 사유 세계를 가진 철학자로 칭송한다. 반면 다른 이는

헤겔을 대문자 이성과 체계성을 과신한 철학자라고 깎아내린다. 심지어 이성적 사유를 무모하게 광신한 허황된 사변가라고 비난하기도 한다. 삶의 문제들 대부분이 그렇듯, 과도한 찬사나 지나친 폄하모두 진실에 가까워지기는 어렵다. 하지만 필자는 헤겔 철학에 대해확고한 소신을 갖고 있다. 필자의 박사 논문 주제는 칸트였지만, 필자는 서양 철학사를 통틀어 헤겔만큼 큰 사상가, 헤겔에 버금가는 사유의 대가는 그리 많지 않으며, 오늘날에도 헤겔로부터 배워야 할 내용이 대단히 많다고 확신하고 있다. 칼 포퍼Karl Popper를 비롯하여 헤겔을 손쉽게 비판한 모든 현대 철학자들은 헤겔의 저작을 전혀 읽지 않았거나, 적어도 그의 저작과 진지하고 깊이 있는 대화를 나누지않았다. 헤겔을 고려하지 않고, 마르크스Karl Marx, 키에르케고어Søren Kierkegaard, 니체Friedrich Wilhelm Nietzsche, 하이데거Martin Heidegger, 벤야민Walter Benjamin, 아도르노Theodor Wiesengrund Adorno, 라캉Jacques Lacan과같은 19세기와 20세기의 중요한 사상가들을 얼마나 깊이 이해할 수있겠는가?

헤겔 철학에 대해 어떤 태도를 취하든, 대부분의 독자들은 적어도헤겔이 남긴 인상적인 화두 몇 가지는 들어봤을 것이다. "진리는 전체이다", "현실적인 것은 이성적인 것이며, 이성적인 것은 현실적인것이다", "미네르바의 올빼미는 황혼 녘이 되어서야 비로소 날개를편다", "미는 이념의 감각적 현현이다" 등이 그러한 화두들이다. 그런데 필자에게는 오랫동안 남아 있는 또 하나의 화두가 있다. 그 화두를처음 접한 것은 1992년쯤으로 기억된다. 그것은 어떤 강렬한 충격처럼, 어떤 '무한한 상징'처럼 필자의 뇌리에 선명하게 각인되었다. 바

로 "철학의 욕망Bedürfnis der Philosophie"이란 화두이다. 이 말은 헤겔이 30대 초반에 쓴 『피히테와 셸링 철학체계의 차이』(1801)란 저서에 나온다. '철학의 욕망'은 이 책 전체를 처음부터 끝까지 이끌어가는 근원적인 모티브 역할을 하고 있다. '철학을 향한 욕망'은 구체적으로 어떤 욕망이며, 왜, 언제 등장하는 것일까?

철학의 욕망이 기인하는 원천은 불화Entzweiung이다. 불화는 이 시대가 만든 형성물로서 [의식의] 형태가 지니고 있으며 의식에게 주어져 있는 자유롭지 못한 측면이다. …… 만약 인간 삶에서 통합의 힘이 사라지고, 여러 종류의 대립들이 그 생생한 연관성과 상호작용을 상실하게 되어 [각각이] 독립적인 것인 양 등장하게 될 때, 바로 그때 철학의 욕망이 출현한다. 이런 점에서 보자면 이 욕망은 하나의 우연일는지 모른다. 하지만 지금 주어져 있는 불화를 통해서 본다면, 이 욕망은 [이성의] 필연적인 시도라 할 것이다. 즉, 그것은 이성이 고정되어버린 주관성과 객관성 사이의 대립을 지양하고자 하는 필연적인 시도이다. 또한 그것은 이성이 형성되어 있는 지성적 세계와 현실적 세계를 하나의 생성 과정으로서 파악하려는 시도, [즉] 생산물 [=결과물]로서 주어져 있는 지성적 세계와 현실적 세계의 존재를 하나의 생산 과정으로서 파악하려는 시도인 것이다.

여기서 이 대목을 상세하게 논평할 생각이 없다. 필자는 다만 철학의 욕망이 가진 몇 가지 특징을 명료하게 상기하는 것으로 만족하고자 한다. 헤겔에게 철학의 욕망은 인간 삶에서 자연적으로, 주기적으

로 나타나는 욕망이 아니다. 그것은 식욕이나 성욕 같은 본능적인 욕
망이 아니다. 반대로 철학의 욕망은 삶이 맞닥뜨리는 어떤 문제적인
상황에서 등장한다. 이 문제적인 상황을 헤겔은 '불화의 상태' 혹은
'통합의 힘이 사라질 때'라고 묘사하고 있다. 이미 여기서 한 가지 사
실을 분명하게 읽어낼 수 있다. 즉, 헤겔에게 인간의 삶은 동물적인
삶이 아니라 '의식의 주체'로서 살아가야 하는 삶이다. 그리고 의식
의 주체로서의 삶은 언제나 '조화'와 '통합'이라는 과제를 해결해야
한다. 그런데 이 과제는 결코 간단한 일이 아니다. 의식의 주체로서
살아가는 것 자체가 이미 여러 가지 어려움과 맞물려 있지만, 인간의
삶이 근본적으로 많은 사회적이며 역사적인 조건들 아래에 놓여 있
기 때문이다.

헤겔이 보기에 당대 상황에서 의식의 주체에게 각별히 어려움을
주는 것은 "여러 종류의 대립들이 그 생생한 연관성과 상호작용을 상
실하게 되어 각각이 독립적인 것인 양 등장"하게 된 사태이다. '대립
들'이란 말이 함의하고 있는 삶의 대상과 문제들은 매우 다양하고 복
잡할 것이다. 아무튼 서로 상이하고 대립된 대상들, 문제들, 사상들
이 아무 연관성이 없는 듯 고립된 모습을 띠고 등장한다는 것은 의식
의 주체에게 커다란 도전이 아닐 수 없다. 주체가 '주관성과 객관성',
'지성적 세계와 현실적 세계'가 서로 무관하게 서 있는 상황에 처한
것이기 때문이다. 이에 따라 주체가 수행해야 할 과제, 즉 의식과 세
계, 사유와 존재를 서로 조화롭게 매개하고 통합하기가 대단히 어려
워진 것이다.

좀 더 쉽게 풀어서 이야기해보자. 인간의 삶은 자동적으로 결정된

삶이 아니다. 정해진 경로를 따라가기만 하면 되는 그런 과정이 전혀 아니다. 굳이 정신분석학의 '분리 불안'이나 '거울 단계'를 이야기하지 않더라도, 인간의 삶은 태어나면서부터 많은 도전과 이해의 과제에 직면해 있다. 이제 자기 자신과 자신을 둘러싼 세계를 의식하게 된 인간이 서로 관계가 없어 보이는 수많은 대상들과 문제들 앞에 놓여 있다고 생각해보라. 특히 많은 대상들과 문제들이 자신의 삶에서 유리된 듯 낯설고 이해하기 어려운 것으로, 엄격한 규칙처럼 무차별적이며 냉혹한 것으로 다가온다고 생각해보라. 당연히 인간은 이들을 자신의 '자유'를 억압하는 두렵고 위협적인 것으로 느낄 것이다. 의식적 삶의 관점에서 말하자면, 인간은 이들의 의미와 연관성을 적절히 이해하여 자신의 의식적 삶 속으로 '통합할 수 있는 힘'이 전적으로 부족하다고 느끼는 것이다.

철학의 욕망은 바로 이러한 상황에서, 이러한 상황을 해결하기 위해 등장한다. 철학의 욕망은 어떤 복잡한 이론이나 심오한 비밀을 알고자 하는 욕망이 아니다. 반대로 철학의 욕망은 의식의 주체로서 살아가는 인간에게 불가피하게 등장하는 '너무나도 인간적인' 욕망이다. 그것은 인간의 삶이 어떤 부조화나 생경함을 느낄 때, 어떤 소외나 균열을 경험할 때, 피할 수 없이 등장한다. 혹자는 '먹기 살기도 바쁜데 철학이 무슨 소용이냐. 배부르고 한가하니까 철학 같은 거 찾는 거 아닌가?'라고 비아냥거릴지 모른다. 하지만 철학의 욕망은 의식을 가진 인간에게는 필연적인 욕망이다. 왜냐하면 살면서 '세상은 왜 나로부터 저만치 멀어져 있지', '왜 이렇게 세상이 복잡하고 어렵지'라는 생각을 가져보지 않은 사람은 상상할 수 없기 때문이다. 이런 생각

을 하는 순간, 철학의 욕망은 이미 그 뒤에, 혹은 그 아래에 둥지를 틀고 있다고 할 수 있다. 이런 생각 자체가 헤겔이 말하는 '불화와 통합의 어려움'을 반영한다고 봐야 하기 때문이다.

철학의 욕망에서 또 한 가지 결정적인 것은, 이 욕망이 고립된 개별자가 홀로 느끼는 욕망이 아니라는 점이다. 반대로 철학의 욕망은 근본적으로 공통의 세계를 향한 욕망, 타인들과의 관계를 전제하고 있는 역사적이며 사회문화적인 욕망이다. 인간이 의식의 주체로서 어떤 부조화, 생경함, 균열의 벽을 느끼는 것은 인간이 이미 특정한 역사적이며 사회문화적인 세계 속에 들어와 있고, 이 세계와 관계를 맺고 있기 때문이다. 헤겔의 말로 하자면, 인간이 역사적으로 주어진 인륜적 세계 속에서 살아가야 하는 존재이기 때문에 철학의 욕망이라는 독특한 욕망을 갖지 않을 수 없는 것이다.

그런데 철학의 욕망은 현실적으로 채워질 수 있는 욕망인가? 혹시 실현 불가능한 상태를 원하는 비현실적인 욕망은 아닌가? 헤겔이 보기에 다행히도 인간에게는 철학의 욕망에 부응할 수 있는 고유한 능력이 존재한다. 바로 '변증법적dialectic' 사유를 실행하는 '이성Vernunft'이다. 변증법적 사유가 구체적으로 어떤 사유인가에 대해선 많은 논의가 필요할 것이다. 하지만 한 가지 사실은 의심의 여지가 없다. 인간이 의식의 주체로서 살아가는 한, 인간이 단순히 동물이 아니라 역사, 문화, 언어, 사회(국가) 속에서 인륜적 삶을 살아갈 수밖에 없는 한, 인간은 이성적 존재가 되지 않을 수 없다. 그리고 인간이 이성적 존재라는 것은, 적어도 헤겔에게는, 인간이 추상적이며 신비주의적으로 살아가는 것이 아니라 인륜적 세계 속에서 타인들과 관

계를 맺으면서 자신의 삶을 최대한 구체적이며 조화롭게 펼쳐나가는 것을 뜻한다. 왜냐하면 하나의 개념, 하나의 규정을 확정하는 데 만족하는 지성과 달리, 이성은 수많은 개념들과 규정들 사이를 움직여 가면서 이들 사이의 차이와 연관성을 총체적으로 파악하는 능력이기 때문이다. 이성은 내용과 형식, 주관과 객관, 사유와 현실 사이의 차이와 모순을 총체적인 연관성을 고려하면서, 복합적으로 이해하고 매개하며, 동시에 실천적으로 전유하는 능력이다. 헤겔은 이성의 변증법적 사유가 인륜적 세계의 특수한 조건들 속에서 인간의 삶을 혼란스럽게 하는 '다양한 대립들'을 구체적이면서도 총체적으로 연관 짓고 매개하여, 최종적으로는 조화로운 통합을 향하여 나아가게 된다고 보았다.

미학의 열정과 감성적 인간학

헤겔이 말한 철학의 욕망을 염두에 두고 이제 '미학의 열정'으로 돌아와 보자. 필자는 미학의 열정 또한 철학의 욕망과 마찬가지로 어떤 문제적인 상황에서 출현한 욕망으로 본다. 미학의 욕망을 출현시킨 문제적인 상황은 어떤 것이었을까? 일단 미학이 학문으로 등장한 역사적인 시기를 상기해보자.

하나의 독자적인 학문으로서 미학에 대한 의식이 처음으로 분명하게 등장한 것은 18세기 중반 근대 유럽에서다. 여느 시대와 마찬가지로 이 시기 유럽 또한 삶의 모든 영역에서 대립과 갈등이 존재하였

다. 정치적으로는 기존의 절대왕정과 공화주의 내지 입헌주의의 대립, 사회적으로는 왕족/귀족층과 부상하는 시민계급의 대립, 사상적으로는 신학적 전통(계시)과 계몽주의의 갈등, 문화적으로는 학문과 예술의 자율성을 둘러싼 갈등 등 다양한 대립과 갈등이 존재했던 것이다. 미학은 바로 이러한 복합적인 시대적 대립과 갈등을 배경으로 등장하였다. 이때 미학의 열정이 추구하는 목표는 명확했다. 즉, 그것은 개인의 자유와 평등, 개인의 개성과 창의성, 학문과 예술의 자율성을 존중하고 발전시키려는 목표를 추구하였다. 이런 의미에서 미학의 열정은 로크John Locke, 흄David Hume, 루소Jean-Jacques Rousseau, 칸트로 대표되는 근대 철학의 '정신'을 충실히 계승하려는 열망이라고 할 수 있다. 이 책에서 살펴보게 될 바움가르텐Alexander Gottlieb Baumgarten, 레싱Gotthold Ephraim Lessing, 헤르더Johann Gottfried von Herder, 칸트, 헤겔 등은 예술 이론에서는 서로 적지 않은 차이점을 지니고 있었지만, 근대 철학의 정신을 발전시키고자 한다는 점에서는 서로 일치하였다.

이미 여기서 철학의 욕망과 미학의 열정이 공유하고 있는 또 한 가지 공통점이 드러난다. 즉, 미학의 열정은 결코 개별자가 단지 이기적인 관심에서 품고 있는 열정이 아니다. 반대로 미학의 열정도 근본적으로 타인들과의 관계를 전제하고 있는 역사적이며 사회문화적인 열정이다. 다시 말해, 미학의 열정은 순수하게 주관적인 열정이 아니라 권위적이거나 억압적인 사회정치적 상황을 문제시하고 혁신하려는 관심 위에 서 있는 열정인 것이다. 필자는 이를 본문에서 미학적 사유의 '에토스'라 표현하였다.

하지만 미학의 열정은 여기서 멈추지 않는다. 그것은 한 걸음 더 나

아가 근대 철학에서 시작되긴 했으나 시대적인 한계로 인해 충분히 전개되지 못한 '사유의 가능성' 또한 실현하고자 한다. 이 사유의 가능성이 바로 '감성적 인간학'이다. 감성적 인간학은 인간을 이성이나 지식이 아니라 감각, 지각, 감정을 중심으로 이해하고자 하는 새로운 학문적 기획이다. 바움가르텐이 미완성으로 남긴 『미학Aesthetica』의 핵심은 감성적 인간학에 있었다(이것은 2부의 바움가르텐 장에서 상세히 소개될 것이다). 서구 철학의 중심적인 흐름이 플라톤Platon 이래 로고스와 이데아(본질)의 정신적 파악을 추구해온 것을 상기하면, 감성적 인간학으로서의 미학이 얼마나 혁신적인 학문적 기획이었는가를 어느 정도 짐작할 수 있을 것이다. 중요한 것은 감성적 인간학이 전통적인 이성적 인간학을 단순히 거부하거나 뒤집으려 한 것이 아니었다는 점이다. 오히려 감성적 인간학은 이성적 인간학의 독단과 맹목을 일깨우고 넘어서고자 했다. 즉, 헤겔적 의미에서 이성적 인간학을 지양하여 인간 존재를 아래로부터 풍부하게, 보다 더 전인적으로 포괄하고 긍정하고자 한 것이다. 감성적 인간학은 인간을 총체적이며 전인적으로 포괄해야 한다는 새로운 인간학의 기획이었으며, 이 기획은 아직도 완결되지 않은 과제이다.

미학의 열정은 미학을 향한 열정이면서, 동시에 미학이 자기 자신을 실현하고자 하는 열정이다. 미학이 자기 자신을 명확히 의식하게 된 순간, 미학은 스스로를 감성적 인간학이란 기획으로 구체화시켰다. 이런 의미에서 미학의 열정은 이 책의 '잠재태'라고, 감성적 인간학은 이 책의 '현실태'라고 부를 수 있을 것이다. 독자들이 이 두 가지 이념적 지향이 이 책 전체를 저변에서 이끌고 있음을 공감할 수 있기

를 바란다.

　마지막으로 이 책의 출간을 위해 도움을 준 많은 분들에게 감사 인사를 드리고 싶다. 먼저 오랜 기간 동안 이 책의 초고를 한 편씩 실어준《홍대신문》직원 선생님들, 당시 신문사 주간을 맡았던 국문과 김종규 교수님께 고마운 마음을 전한다. 또 전체 초고를 읽고 값진 조언을 해준 미학과 박사과정 김수정 선생과 김하얀 선생께도 꼭 고마운 마음을 전하고 싶다. 무엇보다도 졸저의 출간을 흔쾌히 응낙해준 현암사 조미현 대표님, 게으른 필자를 오래 기다려준 김현림 주간님과 고혁 팀장님께 깊은 감사의 마음을 전한다. 아울러 북 디자인을 맡아준 정은영 님을 비롯하여 현암사 편집부에도 심심한 감사의 인사를 드린다.

<div align="right">
2018년 3월

하선규
</div>

제1부

감성적 인간학을 향하여

Platon Aristoteles
Plotinos Alberti
Shaftesbury
Baumgarten
Lessing Hamann
Herder Kant
Schiller Hegel
Fiedler. Nietzsche
Heidegger
Benjamin Adorno
Merleau-Ponty
Lyotard

1

미학을 향한 열정

미학aesthetics의 전성시대다. 여기저기서 미학을 이야기하고, 미학이 필요하다고 말한다. 전문적인 식견이 있는 일부 비평가나 이론가만이 아니다. 문화와 예술에 관심이 있는 대중들 대부분이 '미학' 혹은 '미학적 사유'의 필요성을 인정하고 또 요구하고 있다. 그런데 미학은 대체 어떤 학문인가? 미에 대한 학문? 아름다운 학문? 미학은 정말 '학문'이라 불릴 수 있는가? 미학을 통해서, 미학 속에서 이루어지는 '미학적 사유'란 어떤 사유를 말하는 걸까? 뒤집어서 생각해보자. 미학적 사유에 반대되는 것, 곧 '반미학적인' 사유는 어떤 사유인가? 논리적인 사유? 이론적인 사유? 어떤 정형화된, 틀에 박힌 사유? 아니면 스스로 자유롭지 못한 사유? 혹은 타인과 대상을 지배하고 억압하려는 사유가 반미학적일까?

다시 미학이란 말로 돌아와서 일상적인 쓰임새를 보자. 서양미학, 동양미학, 한국미학과 같이 미학을 지역에 따라 분류하는 말은 상당히 익숙하다. 또한 조형미학, 영상미학, 음악미학, 건축미학과 같이

개별 예술들과 미학을 결합하여 표현하는 일도 오래전부터 일반화되었다. 나아가 디자인미학, 공간미학, 도시미학은 물론, 몸의 미학, 느림의 미학, 삶의 미학과 같은 말도 언제부턴가 전혀 낯설게 느껴지지 않는다. 이토록 미학이란 말이 우리 삶 속에 널리 스며들고 호응을 얻게 된 이유는 무엇일까? 왠지 좀 더 고상하고 수준 높게 보이기 때문일까? 그냥 이런저런 '이론'이라고 이야기하는 것보다 좀 더 '있어 보이기' 때문일까? 가령 '음악이론'이나 '건축이론'보다는 '음악미학', '건축미학'이라고 하는 것이 좀 더 깊이 있고 고상해 보이는 것처럼 말이다.

한 발 물러서서 좀 더 거시적으로 생각해보자. '미학'이란 말이 널리 유행하게 된 배경에 어떤 사회, 경제, 문화의 변화가 있는 것은 아닐까? 사실 '미학'이란 말이 부상한 것 자체가 하나의 역사적이며 문화적인 현상임에 틀림없다. 필자가 대학을 다니던 1980년대만 하더라도 미학은 그렇게 흔하게 들을 수 있던 말이 아니었다. 그때는 미학보다는 '철학'이 훨씬 더 자주 쓰였다. 교양강좌 가운데 '미학개론'의 인기는 '철학개론'에 전혀 미치지 못했으며, 대학 바깥의 사회에서도 '철학자', '철학도'라는 말은 매우 진지하고 긍정적인 의미를 가진 말로 받아들여졌다.

부인하기 어려운 것은 미학이란 말이 널리 확산된 배경에 우리 사회의 경제적·정치적·문화적 발전이 놓여 있다는 사실이다. 지난 50여 년 동안 우리 사회는 여러 분야에서 큰 발전을 이루었다. 적어도 경제적으로는 누구도 부인할 수 없을 만큼 괄목할 만한 성장을 이루었다. 물론 GDP와 경제 규모가 곧 삶의 질을 의미하는 것은 아니다.

특히 오늘날 소득 양극화 문제, 청년실업 문제, 고령화 문제 등은 우리 사회의 안정성과 개인의 삶을 위협하고 있는 심각한 난제들이라 할 수 있다.

하지만 지난 반세기를 돌이켜 본다면, 국민 대부분의 의식주 수준이 크게 향상되었고, 정치적 민주화, 사회적 평등 의식, 사회문화적 기반시설 등이 현저하게 개선되었다고 평가할 수 있다. 그 결과 대중들이 문화와 예술을 향유할 수 있는 여건이 20~30년 전과는 비교할 수 없을 정도로 나아졌다. 문화산업, 문화복지, 문화융성과 같은 말은 어느덧 익숙한 일상어가 되었다. 20세기를 넘어오면서 미학에 대한 관심이 크게 증가한 것은 분명 이러한 경제적이며 사회문화적인 발전과 맞물려 있다고 봐야 할 것이다.

그러나 경제적·사회문화적 발전만으로 미학을 향한 '욕구'를 온전히 설명할 수는 없다. 그러한 발전은 이 욕구를 가능케 한 '외적 기반이자 조건'이지, 결코 '내적 동기'라 할 수 없다. 필자의 생각에 미학을 향한 욕구의 저변에는 훨씬 더 깊고 근본적인 욕구가 자리 잡고 있다. 아니 하나의 욕망이 아니라 일종의 '소망 복합체'가 자리 잡고 있다. 이 복합체는 구체적으로 어떠한 소망들을 아우르고 있을까?

첫 번째로는 인간의 개별성과 개성을 존중하고 되살리고자 하는 소망이다. 미학이 하나의 독립된 학문으로 등장한 것은 18세기 중반 근대 유럽에서이다. 이 시기는 시민의 자유와 평등에 관한 이념이 시대정신으로 부상하고, 여성해방은 여전히 요원한 상태였지만, 시민 개개인의 정치적 권리가 처음으로 법적·제도적으로 정착되기 시작한 시기였다. 또한 오늘날 우리에게 친숙한 '자유로운 예술' 내지 '아

름다운 예술fine arts'이라는 개념이 보편화된 시기이기도 하다. 미학은 인간의 '개성과 자유'를 인정하고 널리 확산시키려는 계몽주의적 시대정신 속에서 탄생하였다. 다시 말해서 근본적으로 인간 개개인의 자유와 개성을 존중하고, 또한 개개인의 자유로운 학문과 예술 활동을 긍정하고 증진시키려는 근대세계(사회, 국가, 사상)에서 생성된 것이다.

두 번째 소망은 인간이란 존재를 이전보다 폭넓게 이해하려는 소망이라고 할 수 있다. 미학은 어원적으로 그리스어 '아이스테시스aísthēsis'로 거슬러 올라간다. 이 말은 넓은 의미의 '감각적인 지각' 내지 '지각을 통한 직접적인 경험'을 뜻하는데, 근대에 정립된 미학도 이러한 어원적 의미를 기억하고 충실하게 계승하고자 했다. 이로부터 한 가지 사실이 분명해진다. 미학은 인간을 추상적이며 관념적으로 생각하지 않는다. 미학은 근본적으로 이성적인 인간이 아니라 '감성적인 인간', 곧 감각적이며 감정적인 인간에 주목한다. 인간을 추상적인 사유의 존재라기보다는 구체적인 상황 속에서 '감각적으로 느끼고 지각하고 상상하며 표현하는' 존재로 바라보는 것이다. 다시 말해 미학은 인간을 최대한 온전히, 총체적으로, 전인적全人的으로 바라보고 이해하고자 한다. 인간의 모습 전체를 '가장 인간적으로' 끌어안으려 하는 것이다. 미학은 유한한 인간의 제한된 능력과 조건, 하지만 이 능력과 조건이 갖고 있는 모든 긍정적인 가능성들, 나아가 인간의 모든 흔들림, 허망함, 허약함, 상처받기 쉬움을 간과하거나 억압하지 않고, 이러한 흔들림, 불완전함, 동요를 최대한 그대로 인정하고 이해하고 구제하고자 한다. 이런 의미에서 미학은 진정한 '인본주

의', 즉 전인적이며 충만한 '인간성의 이상felix aestheticus'을 추구하면서 탄생하였다.

세 번째 소망은 인간의 삶과 문화를 좀 더 나은 수준으로 끌어올리고자 하는 소망이다. 학문으로서 미학이 다루는 두 가지 중심 주제는 '미적 경험aesthetic experience과 예술'이다. 이 두 가지 주제를 본격적으로 깊이 논의하는 일은 결코 간단한 일이 아니다. 하지만 우리는 적어도 이들이 모두 인간에게 소중한 가치임을 즉자적으로 알고 있다. 아름다움과 숭고함에 대한 경험을 싫어하는 사람은 없다. 만약 있다면, 그 사람의 심적 상태를 건강하다고 보기 어려울 것이다. 또 우리는 예술작품을 무시하거나 함부로 취급하는 사람에 대해 눈살을 찌푸리며, 기왕이면 그저 그런 작품보다는 멋지고 탁월한 작품을 보고자 한다. 왜 그럴까? 미적 경험과 예술을 통해서 인간의 삶과 문화가 좀 더 풍요로워지고, 좀 더 고양될 수 있다고 믿기 때문이다. 미학 또한 이러한 믿음을 공유하고 있으며, 이 믿음의 근거와 의미를 좀 더 포괄적이며 섬세하게 이해하고자 한다.

미학을 지향하는 네 번째 소망은 삶과 사회의 '상투성과 도식성'을 깨뜨리고자 하는 소망이다. 인간의 삶은 언제나 지루하고 진부해질 수 있다. 개인적 이유들도 있겠지만, 많은 사회적 역할과 규범들이 삶을 일정한 틀에 가두어두기 때문이다. 하지만 니체도 말했듯이 인간의 삶은, 그것이 진정한 살아 있음이라면, 결코 '생기 없는 반복'을 원치 않는다. 삶은 끊임없이 다른 곳으로 나아가기를, 새로운 모습으로 거듭나기를 원한다. 미학은 삶의 진부함을 넘어서려는 지각의 확장과 사유의 모험을 옹호하고, 이를 이론적으로 해명하고 뒷받침하고

자 한다.

그러고 보면 미학을 떠받치고 있는 소망들은 모두 지배적인 경쟁 사회에서 경시받고 손상될 위험이 큰 가치들이다. 경제성과 효율성을 절대시하는 곳에서 어떻게 개개인의 개성, 감성, 감정을 긍정하는 삶이 어깨를 펼 수 있겠는가? 또한 역으로 생각해서, 이러한 개별자의 감성적 삶이 제대로 펼쳐지지 못하는데, 과연 개인과 사회의 건강한 삶이 가능하겠는가? 아무튼 이로써 미학을 향한 욕구의 정치적 함의가 분명해진 셈이다. 우리 삶의 과정에서 개성, 감성, 감정이 충분히 존중되지 못하는 한 미학을 향한 욕구는 사라지지 않을 것이다. 결국 우리 시대가 미학의 전성시대란 것은, 개인의 구체적인 삶이 아직 충분히 자유롭고 개성적이지 못하다는 것, 개인의 삶이 여전히 수많은 상투성과 강압에 직면해 있음을 방증해주는 것이다.

네 자신이 가진 '감각의 구체성'을 구제하라!

결코 쉽지는 않겠지만, 자신이 진정으로 원하는 것, 자신의 '실존적 욕망'이 무엇인지 파악하라!

자기 자신을 진정으로 사랑하고, '자신의 개성'을 끝까지 포기하지 마라!

모든 강압적인 집단주의와 권위주의에 저항하라!

삶과 예술의 다양성을 위협하는 사유의 단순함과 편협함을 넘어서라!

보이지는 않지만, 어딘가 존재하고 있는 '공감의 공동체'와 연대하라!

만약 '미학의 에토스ethos'라는 말이 가능하다면, 다시 말해서 삶과

세계에 대한 어떤 '미학적인 윤리와 태도'를 이야기하는 것이 가능하다면, 아마도 그 속에 이러한 요청들이 담겨 있다고 할 수 있겠다.

2

인간다운 삶을 위한 미적 체험과 예술

인간은 다양한 종류의 경험을 하며 살아간다. 의식주와 같은 기본적인 욕구를 충족시키는 경험도 없어선 안 되지만, 이와는 좀 다른 경험 또한 인간적인 삶, 인간다운 삶을 위해 간과할 수 없다. 기본적인 욕구를 넘어서는 경험에는 어떤 것들이 있을까? 이 질문에 대한 답은 인간과 삶을 어떻게 바라보는가에 따라 적잖이 달라질 것이다. 하지만 적어도 한 가지 지점에 대해선 의견이 일치될 수 있을 것이다. 그것은 동서고금을 망라하여 늘 이야기되어온 세 가지 가치인 진眞, 선善, 미美가 인간의 기본 욕구를 넘어서는 삶의 경험과 긴밀하게 연결되어 있다는 사실이다.

인간다운 삶은 행복한 돼지의 삶이 아니다. 인간은 돼지의 안락함에 머무르지 않고 확실한 인식과 참된 진리에 도달하고자 한다. 또한 인간은 도덕적으로 올바르지 못한 행동을 보면 분노하고, 삶을 풍요롭게 하는 아름다움의 경험이 있다면 이를 가능한 한 많이 체험하고자 한다. 중요한 것은 여기서 말하는 진, 선, 미가 단지 특정한 욕망이

나 목적을 위한 수단에 그치지 않는다는 점이다.

어떤 사적인 이익을 염두에 두고 연구하는 사람과 오로지 아직 풀리지 않은 문제를 해결하기 위해 연구하는 사람이 있다면, 우리는 당연히 후자를 더 높게 평가한다. 마찬가지로 회사의 평판과 이미지를 위해 기부하는 CEO와 공동체를 위한 연대라는 원칙에 따라 기부하는 CEO가 있다면, 우리는 저절로 후자의 손을 들어주고 싶어 한다. 이들 후자의 경우에는, 진리와 선함이 특정한 욕망이나 목적을 위한 수단이 아니라 그 자체가 소중한 가치로서 추구되고 있기 때문이다. 수단으로서의 진, 선, 미도 때에 따라 유용할 수 있겠지만, 온전한 의미의 진, 선, 미는 자신의 목적을 자신 안에 갖고 있는 '자기 목적self-purpose'일 때 비로소 인간적인 삶과 문화가 추구하는 진정한 가치가 되는 것이다.

그렇다면 진, 선, 미 가운데 '미', 즉 풍요로운 아름다움의 체험 혹은 흥미롭고 뜻깊은 미적 체험과 예술은 어떤 의미에서 인간의 기본 욕구를 넘어서는 경험일까? 왜 인간은 동물적인 안락함에 만족하지 않고 의미 있는 미적 체험과 예술을 찾아 나서는가? 미적 체험과 예술은 어떤 의미에서 그 자체가 소중한 자기 목적인가?

미적 체험과 예술이 인간의 기본 욕구를 넘어서는 삶, 달리 말해 인간의 문화적 삶에서 중요한 첫 번째 이유는, 인간이 근본적으로 복잡하고 우연적인 '상황situation', '감정emotion', '인상impression' 속에서 살아가는 존재이기 때문이다. 인간을 둘러싼 세계는 무차별적인 사물들의 집합이 아니다. 또한 그것은 객관적인 사실들이나 데이터의 총체도 아니다. 반대로 인간적 세계는 근본적으로 대단히 복잡하고 모

호하다. 눈앞에 있는 커피처럼 명확한 경우도 있지만, 인간이 떠올리는 세계는 대부분 불명확하고 불투명한 요소들로 이루어진 어떤 '비정형의 덩어리'에 가깝다. 그것은 주관적 사실들과 객관적 사실들, 주관적 문제들과 객관적 문제들, 다양하고 이질적인 인상들, 계획들, 질문들, 예감들이 복합적으로 엉켜 있는 '미지의 문제 다발'인 것이다. 요컨대 인간은 늘 어떤 정의할 수 없는 상황 속에, '카오스적 복합체'라 불릴 수 있는 우연적이며 특수한 상황 속에 놓여 있는 것이다.

게다가 인간의 몸과 마음은 보통 순수하고 명징한 상태에 있지 않다. 오히려 인간의 몸과 마음은 대부분 독특하고 복합적인 감정 상태와 분위기 속에 놓여 있다. 그렇기 때문에 인간에게 주어진 가장 근원적인 과제는 자신을 둘러싼 카오스적인 상황과 복합적인 감정들 및 인상들을 가능한 한 섬세하게 이해하고, 이들과 적절하게 관계를 맺는 일이다. 우리는 이 근원적인 과제를 실존적 삶의 '이해와 정향orientation'의 과제라 부를 수 있을 것이다. 그런데 미적 체험과 예술이 바로 이러한 삶의 이해와 정향이 이루어지는 과정에서 크게 기여할 수 있다. 어떻게 그러한가? 왜냐하면 미적 체험과 예술은 삶의 우연적이며 특수한 상황들, 감정들, 인상들을 가능한 한 그대로 끌어안으려는 경험이기 때문이다. 인식적 경험이나 도덕적 경험과 달리, 미적 체험과 예술은 상황들, 감정들, 인상들을 일반적인 개념이나 법칙 아래에 포섭하려 하지 않는다. 반대로 그것은 이들의 구체성과 특수성을 최대한 존중하고, 그 생생한 모습을 조심스럽고 섬세하게 이해하려 한다. 이것은 어떤 탁월한 문필가가 한 인간의 고뇌나 시대의 복잡한 상황을 다양한 표현 기법(은유, 상징, 알레고리, 리듬, 문체 등)을 동원

감성적 인간학을 향하여

하여 기막히게 포착했을 때를 떠올리면 쉽게 납득할 수 있을 것이다.

　미적 체험과 예술이 인간의 문화적 삶에서 중요한 두 번째 이유는, 그것이 타인과 세계에 대한 시야를 넓히고 심화시켜주기 때문이다. 인간은 누구나 자신이 혼자 살아가는 것이 아님을 알고 있다. 우물 안 개구리가 되어선 안 된다는 점도 잘 알고 있다. 그러나 실제 삶의 과정에서 이러한 앎은 허무하리만큼 무기력하다. 거의 대부분 쉬운 것과 익숙한 것에 의존하고 안주하면서, 어려운 것과 낯선 것을 회피하려 들기 때문이다. 바로 여기서 미적 체험과 예술이 '의미 있는 교정자corrector'가 될 수 있다. 미적 체험과 예술은 일상적 삶의 고루함과 편협함에서 벗어날 수 있는 계기를 제공해줄 수 있다. 미적 체험과 예술이 무엇보다도 인간과 세계에 대한 다양한 관점과 표현 가능성을 구체적으로 보여주는 경험을 매개해주기 때문이다. 그것은 새로운 '가능성의 세계' 혹은 새로운 '형상의 세계'를 감성적·감정적으로 체험하고, 그에 공감적으로 참여하도록 해주는 경험이다.

　이 두 번째 중요성을 조금 더 깊이 천착하면, 미적 체험과 예술이 지닌 세 번째 중요성에 도달하게 된다. 그것은 미적 체험과 예술을 통해 인간이 자신을 둘러싼 사회와 문화에 대해 '비판적인 안목'을 키울 수 있다는 사실에 있다. 프랑스 소설가 스탕달Stendhal은 "예술은 행복에의 약속이다"라고 말했다. 행복에의 약속. 예술 자체가 행복은 아니다. 하지만 예술은, 왜 나는 아직 행복하지 않을까, 행복이란 무엇일까, 어떻게 하면 행복할 수 있을까에 대해 생각하고 꿈꿀 수 있도록 해준다. 미적 체험과 예술은 이미 존재하는 현실 세계에 대해, 이 세계의 완결된 질서와 구조에 대해 심미적으로 거리를 두는 데서 시

작된다. 그리고 이 심미적 거리 두기는 현실 세계를 좀 더 심층적이며 비판적으로 성찰하기 위한 필요조건이며, 동시에 이 세계를 넘어서고 바꾸고자 하는 실천적 상상력의 토대가 된다.

미적 체험과 예술이 지닌 네 번째 중요성은 이 경험의 고유한 특징과 연결되어 있다. 칸트가 지적한 대로, 미적 체험과 예술은 일반적인 개념에 의거한 경험도, 이를 목표로 하는 경험도 아니다. 반대로 그것은 근본적으로 '미적 이념aesthetic idea'을 감각적·감정적으로 느끼고 이해하려는 경험이다. 즉, 창조적 상상력이 산출한 감각적인 이미지(형상)를 최대한 공감적으로 집중하여 느끼면서 그 의미를 온전히 이해하려는 경험이다. 따라서 미적 체험과 예술은 객관적 개념이나 추상적 사유와는 거리가 멀다. 그것은 새로운 감각적 이미지의 창조와 이를 통한 새로운 지각 경험 내지 지각의 확장이라 할 수 있다. 그런데 지각과 사유는 일상적 의식에서는 상당히 분명하게 구별되지만, 깊은 차원에서는 서로 내밀하게 연관되어 있다. 따라서 미적 체험과 예술을 통한 새로운 지각 경험과 지각의 확장은 특정 시대의 지각 방식은 물론, 인간 정신과 사유 전체의 변화를 가져온다고 봐야 한다. 이 점을 각별히 부각시킨 중요한 매체이론가들이 바로 크라카우어Siegfried Kracauer, 벤야민, 매클루언Marshall Mcluhan 등이다.

마지막으로 앞서 언급했던 질문 가운데 하나로 돌아와 보자. 미적 체험과 예술은 인간의 문화적 삶에 있어서 어떤 외부의 목적을 위한 '상대적 가치'인가, 아니면 진, 선, 미처럼 그 자체가 자기 목적인 '절대적 가치'인가? 만약 위에서 살펴본 네 가지 중요성이 돼지의 삶이 아니라 인간다운 삶에서 반드시 필요한 것이라면, 답은 분명할 것이

다. 미적 체험과 예술은 참된 진리, 올바른 행동 못지않게 인간의 문화적 삶을 가능하게 하고, 또 좀 더 바람직하게 고양시켜준다. 이런 의미에서 미적 체험과 예술은 인간의 포기할 수 없는 절대적인 가치라 할 수 있다.

- 미적 체험과 예술은 불투명한 상황과 인상을 보다 깊고 넓게 이해할 수 있도록 도와준다.
- 미적 체험과 예술은 개인적 삶의 고루함과 편협함을 교정해준다.
- 미적 체험과 예술은 사회, 역사, 문화에 대한 비판적인 안목을 키워준다.
- 미적 체험과 예술은 지각의 실험과 확장을 통해 인간 정신과 사유를 혁신시켜준다.

감정의 인간학, 미학을 위한 현상학적 방법

당연한 말이지만, 인간에게는 이성과 사유 못지않게 '감성sense'과 '감정emotion'도 중요하다. 물론 감각이 지나치게 예민하거나 감정이 너무 격렬하게 표출되는 것은 종종 문제가 될 수 있다. 그럼에도 우리는 감각이 둔하고 감정이 메마른 것보다는 이들이 예민하고 풍부한 편이 훨씬 더 낫다고 생각한다. 둔하고 메마른 것은 밋밋하고 지루한 것으로 연결되고, 이것은 다시 상투적인 삶, 곧 '살맛'을 잃은 삶으로 귀결되는 듯 보이기 때문이다.

미학은 인간의 감각적이며 감정적인 차원에 각별한 관심을 기울인다. 물론 미학이 감각과 감정을 처음으로 논의한 것은 아니다. 이미 서양의 고대와 중세에도 인간의 감각적 지각, 감정, 정동affect, 정념passion에 대한 다양한 논의가 있었다. 또한 오늘날에도 미학뿐만 아니라 많은 실증적 학문들이 인간의 감각과 감정을 중요한 주제로 보고 있다. 예컨대 현대 심리학, 생리학, 인지과학, 의학, 생물학, 심지어 사회학, 경제학, 언어학 등의 학문에서 인간의 감각과 감정은 '핫한'

주제로 활발히 연구되고 있다. 동양 전통도 감각과 감정에 대해 무관심하지 않았다. 가령 성리학의 심성론은 심心, 성性, 정情, 의意 등의 개념을 구별하는데, 이 가운데 '정'이 인간이 사물에 대해 감각적·감정적으로 반응하고 관계를 맺는 방식을 가리킨다고 볼 수 있다.

하지만 서구 사상사를 두고 볼 때, 감각과 감정을 인간 존재의 고유한 가능성으로서 적극 긍정한 것은 그리 오래된 일이 아니다. 감각과 감정에 대한 본격적인 탐구, 즉 감성적 차원이 가진 특징들과 인간학적 중요성을 깊이 파헤친다는 문제의식은 근대 미학의 등장과 직접적으로 맞물려 있다. 근대 미학은 예술론이면서 동시에 '감관(혹은 감성적 차원)에 관한 이론', 또는 '감정의 이론'으로 시작되었다. 이것은 미학이란 분과를 창안한 바움가르텐은 물론, 부알로Nicolas Boileau와 뒤보스Jean-Baptiste Dubos, 보드머Johann Jakob Bodmer와 브라이팅거Johann Jakob Breitinger, 버크Edmund Burke와 레싱 등 근대 미학사의 주요 사상가들에서도 분명하게 확인할 수 있다.

근대 미학의 정점으로 평가되는 칸트Immanuel Kant(1724~1804)의 경우도 다르지 않다. 물론 칸트 미학의 중심 문제는 두 가지 심미적인 감정, 곧 미에 대한 감정과 숭고에 대한 감정 자체라기보다는 이 감정의 바탕에서 작용하고 있는 능력들이었다. 그러니까 상상력, 지성, 이성, 그리고 이들을 묶어주는 심미적인 '반성적 판단력'에 대한 이론적 정당화에 있었다. 칸트는 이들 능력이 반성적 판단력 안에서 공동으로 작용하여 심미적 감정의 저변에 놓여 있는 '능동적인 반성 과정(판정 과정)'을 산출한다고 보았다. 하지만 그럼에도 칸트 미학은 심미적 감정에 대해 대단히 중요한 위상을 부여하고 있다. 왜냐하면 칸트

는 심미적인 판단(경험)을 독자적인 위상을 가진 '감정적 판단'으로 규정하면서, 이 판단의 주관적 근거에 대한 분석을 시도하기 때문이다. 아무튼 18세기 중반 근대 유럽에서 미학적 논의가 널리 활성화되면서, 인간의 감각과 감정에 대한 보다 더 심층적인 논의가 널리 확산되었다고 할 수 있다.

그런데 사실 감각과 감정은 이론적으로, 학문적으로 연구하기가 대단히 어렵다. 아니 거의 불가능하다고 해도 과언이 아니다. 감각과 감정, 즉 감각적 느낌과 지각, 그리고 정서적 분위기와 감정 상태는 근본적으로 '주관적인 것'이 아닌가? 동일한 대상을 서로 다르게 느끼고 지각하는 일이 얼마나 비일비재한가? 같은 현상이라 할지라도 그것을 보고 느끼는 방식과 감정적 반응은 사람마다, 또 상황에 따라 얼마나 다른가? 감각과 감정은 그 주관적인 본성으로 인해 애초부터 이론적 고찰과 분석의 손길에서 벗어나는 듯 보인다.

그러나 앞서 언급한 대로 현실은 그렇지 않다. 현대의 다양한 학문들이 인간을 연구하면서 감각과 감정을 중요한 연구 주제로 삼고 있는 것이다. 특히 객관적이며 실증적인 연구 방법을 따르는 학문들은 보통 인간의 감각과 감정을 육체의 물질적·물리적인 변화로 환원시킬 수 있다고 간주한다. 감각적 지각과 감정 상태를 신체 기관이나 물질적 요소들의 미세하고 복잡한 작동 기제 및 그 변화 양상을 통해 설명할 수 있다고 믿는 것이다.

바로 이 지점에서 명확히 구별해야 할 문제가 있다. 그것은 감각과 감정을 인간의 구체적인 경험으로서 느끼고 이해하는 일과 이들을 자연과학적·물리적으로 분석하고 설명하는 일은 전혀 다른 차원

이라는 점이다. 현대 철학자 하이데거Martin Heidegger(1889~1976)가 잘 지적했듯이, 인간이 드넓은 초원을 바라보며 '지각하는 푸름'과 이를 빛의 '파장 공식'으로 수량화시킨 것은 결코 혼동되어선 안 되는 상이한 차원이다. '푸름'에 대한 지각 내용은 살아 있는 인간이 몸과 마음으로 경험하는 생생한 '현상'이다. 반면에 이를 수량화시킨 공식은 이 생생한 경험을 빛의 자극과 파장이라는 객관적·물리적 차원으로 환원시켜 얻은 결과물이다. 살아 있는 '현상(경험)'은 물리적·물질적인 자극이 아니며, 결코 수학적 공식과 같은 것이 아니다.

인간의 감각과 감정도 마찬가지다. 한 인간이 생생하게 느끼는 구체적인 감각과 감정 상태는 육체적 증상과는 전혀 다른 차원이다. 내가 느끼는 '느낌(경험)' 자체는 결코 혈압, 맥박, 호르몬 분비의 양적 수치로 이해될 수도, 환원될 수도 없다. 물론 이것은 감각과 감정이 육체적인 변화와 아무런 연관성이 없다는 말이 아니다. 서로 연관성이 있기 때문에, 가령 우리가 정신과를 찾아가서 상담도 하고 약도 처방받는 것이다. 그러나 이러한 연관성을 두 차원의 동등함(동일성)으로 혼동해선 안 된다. 감각과 감정 상태가 육체적인 변화와 서로 연관되어 있지만, 이 두 차원은 그 본질적인 위상과 의미에 있어서 명확히 구분되어야 하는 것이다.

그렇다면 미학은 어떤 방식으로 감각과 감정에 다가가고자 할까? 어떻게 하면 감각적 지각과 구체적인 감정의 살아 있는 모습이 가능한 한 온전히 드러날 수 있을까? 이미 '현상'과 '살아 있는 경험'이란 말에서 예견할 수 있듯이, 이때 미학이 기대고 있는 대표적인 사유의 방법이 바로 '현상학phenomenology'이다.

'현상학' 하면 흔히 매우 어려운 것처럼 느껴진다. '판단 중지(에포케)', '현상학적 환원', '본질 직관', '노에시스와 노에마' 등 현상학에 관한 책들에 등장하는 개념들이 하나같이 난해한 인상을 풍기기 때문이다. 하지만 현상학은, 그 근본정신과 지향점에서 보았을 때, 결코 어떤 현학적인 이론이나 복잡한 사상이 아니다. 만약 현상학을 접해 본 독자들이 그렇게 느껴왔다면, 그것은 지금까지 현상학을 소개해온 우리나라 철학자들이 현상학의 근본적인 문제의식과 지향점을 구체적인 삶의 언어로 표현하는 데 실패했기 때문이다. 현상학은 살아있는 삶의 현상을 가능한 한 온전히, 충실하게 드러내려는 접근 방법이므로, 추상적이거나 복잡해야 할 하등의 이유가 없다. 실제로 탁월한 현상학자들은 우리 삶의 주변 아주 가까이에 있다. 표현력이 뛰어난 시인과 문필가, 여러 장르의 예술가들이 바로 그들이다.

간혹 시인과 문필가, 예술가들의 작품이 상당히 난해한 경우도 있을 수 있다. 현대 예술작품 가운데는 일부러 모호함과 난해함을 전략적으로 사용하는 경우도 적지 않다. 하지만 대개 우리는 예술작품을 읽고 감상하는 데 큰 어려움을 느끼지 않는다. 어떤 작품이 우리에게 진한 감동과 여운을 남길 때, 이는 상당 부분 그 작품이 인간의 감각과 감정의 미묘한 뉘앙스를 적확하고 명료하게 포착했기 때문이다.

현상학적 방법도 마찬가지다. 현상학은 인간에게 다가온 현상 자체를, 즉 인간이 몸과 마음으로 느끼고 지각하는 구체적인 경험 자체를 최대한 있는 그대로 바라보고 기술하고 이해하고자 한다. 현상학을 처음으로 주창한 후설Edmund Husserl(1859~1938)은 이것을 "사태 자체에로!"라는 모토로 표현한 바 있다.

물론 사태 자체에로, 현상 자체에로 다가가는 일은 말처럼 쉬운 일이 아니다. 어려움의 가장 큰 원인은 우리 자신에게 있다. 그것은 우리의 몸과 마음이 현상을 있는 그대로 받아들이지 못하도록 스스로 가로막고 있는 것이다. 우리의 몸과 마음이 익숙하고 편한 '상식'과 '선입견'에 안주하고 있는 것이다. 선입견의 한 예로 어떤 사람이 '슬픔'의 감정을 느끼는 경우를 생각해보자. 일상적으로 우리는 감정을 한 사람의 마음 내면의 상태로 생각한다. 즉, 어떤 사람이 자신만의 내밀한 '마음(영혼 혹은 의식) 속에' 가지고 있는 특별한 '자극과 동요의 상태'로 이해하는 것이다. 이러한 통념에 따르면, 이 사람의 비밀스러운 마음(영혼 혹은 의식) 속에 직접 들어갈 수 없는 한, 타인의 입장에서 그가 느끼는 슬픔을 적절히 이해하고 공감할 수 있는 방도는 없다. 기껏해야 상상력을 동원한 '감정이입empathy' 내지 '투사projection'를 통해서 간접적으로, 혹은 비유적으로 이해하는 데 그칠 것이다.

이제 감정에 대한 선입견을 뒤로 물리고, 조금만 천천히 슬픔의 상태, 슬픔의 느낌 자체에 주목해보라. 슬픔을 느끼고 있는 내 몸 전체의 상태가 과연 어떤 상태인가에 주목해보라. 슬픔의 느낌이 정말 저 알 수 없는 — 사실 타인은 물론, 당사자도 끝까지 알 수 없는 — 마음(영혼 혹은 의식)이라는 '비밀의 방 속에' 있는가? 도대체 그 방이 정말 보이는가? 그 방이 정말 있기는 한가? 몸으로 느끼는 감각과 동요 상태를 있는 그대로 받아들인다고 할 때, 오히려 슬픔이 나의 몸 전체의 느낌을 '감싸고 있다'고 말하는 것이 '내 영혼이 슬픔을 (자신 안에) 가지고 있다'라는 표현보다 훨씬 더 올바른 것이 아닌가? 나의 몸 전

체의 느낌이 슬픔에 '젖어들고', 슬픔에 '사로잡혀 있다'라고 표현하는 것이 현상의 진실에 훨씬 더 가까운 것이 아닌가?

그렇다. 현상학적으로 볼 때, 슬픔은 내가 내 안 어딘가에 '가지고 있는' 것이 아니다. 반대로 슬픔이 나를 찾아왔고, 나를 자신의 압박하는 힘 속으로 끌어들인다고 생각하는 것이 현상의 진실에 훨씬 더 부합한다. 그 때문에 슬퍼하는 사람은 저절로 밖을 향한 자신의 시선을 거두어들이고, 그의 신체적 느낌은 안쪽으로 움츠러들게 된다.

일상적인 삶에서 우리는 여전히 '영혼(의식)의 형이상학'에 사로잡혀 있다. 감정이 때때로 우리 자신의 몸과 마음을 사로잡고, 심지어 마비시키는 힘이라는 사실이 명백함에도 불구하고, 우리는 감정을 너무도 당연하게 '영혼 내부에 있는 동요(자극, 충격) 상태'로 생각한다. 또한 우리는 대부분 주체를 '자율적이며 완결된 사유와 의지의 실체'로 간주한다. 이를 토대로 '주체와 대상', '주체와 세계'의 관계를 이해하려 할 때, 이 둘 사이에는 이미 건널 수 없는 심연이 만들어진 셈이다. 이런 상태에서는 감정의 참된 존재 성격이 시야에 들어올 수가 없다. 다시 말해서, 영혼의 형이상학과 주체-중심적인 통념을 중지시키고 벗어날 때에만, 비로소 슬픔의 현상, 슬픔의 존재 양상 자체가 우리에게 적절히 다가올 수 있다. 그리고 탁월한 시인과 문필가, 예술가들이란 무엇보다도 감각과 감정의 생생한 존재 성격과 존재 양상에 대한 정교한 관찰자들이다. 그들이 바로 뛰어난 '현상학자'인 셈이다. 물론 그들이 자신들이 관찰한 것을 구성하고 표현하는 매체는 현상학적 철학자의 '산문적 언어'와는 상당한 차이가 있다.

감성적 차원에 주목하는 미학과 구체적인 현상을 구제하려는 현상

학의 본원적인 친화성을 되새기면서, 핵심적인 내용을 정리해보자.

- 감각이나 감정 자체와 그 육체적 반응(변화)을 혼동하지 말라.
- 현상학은 우리 몸이, 우리 신체가(의학적 육체가 아니다!) 의지와 상
 관없이 전체적으로 느끼는 경험(현상) 자체를 기술하여 구제하려는
 철학적 성찰의 방법이다.
- 그렇기 때문에 감각과 감정의 차원을 중시하는 미학은 태생적으로
 현상학적 방법과 친화성이 깊다.
- 탁월한 시인과 예술가들은 모두 뛰어난 현상학자이기도 하다는 점
 을 잊지 말자.
- 미학자의 필수 요건 가운데 하나는 심미적 현상을 섬세하게 관찰하
 고 적확하게 기술할 수 있는 능력이다.

미학적 사유의 두 원형

이상적 형상과 감동적 설득

미학이 독자적인 학문으로 성립된 것은 18세기에 들어와서다. 그러나 '미학적인 것'에 대한 관심과 반성은 아주 오래전부터 있었다. 이는 인간의 마음을 연구하는 심리학이 '독립된 학문'으로 등장한 것은 얼마 되지 않았지만, 인간의 마음과 영혼에 대한 관심은 인류 문화의 시원만큼이나 오래된 것과 마찬가지다. 서양 문화에서 '미학적인 것', 즉 감성적 차원과 감정적 경험에 대한 관심과 반성은 고대 그리스로 거슬러 올라간다. 소크라테스Socrates 이전의 그리스 사상가들로부터 전해지는 짧은 글들을 보면, 이미 이 당시 사람들이 감성적 지각과 감정적 경험이 인간 삶에서 차지하고 있는 중요성을 깊이 느끼고 있었음을 확인할 수 있다. 그런데 이러한 고대의 '미학적' 반성은 아무런 원칙 없이, 우연적으로 이루어진 것이 아니었다. 반대로 그것은 두 가지 의미심장한 문제를 중심으로 펼쳐지고 있었다. 그것은 '이상적 형상ideal form'의 문제와 '감동적인 언어를 통한 설득persuasion through moving words'의 문제였다.

이상적 형상과 관련된 고대의 단편들 가운데는 대표적으로 "어느 곳에서든 균제가 아름다운 것이다. 균제를 넘어서거나 균제에 미치지 못하는 것은 아름답게 보이지 않는다"라는 데모크리토스Democritos의 말을 기억할 수 있다. 반면, 언어를 통한 설득과 관련해서는 당대 최고의 소피스트였던 고르기아스Gorgias의 다음 말이 인상적이다.

육체의 병을 낫게 하기도 하고, 생명을 앗아가기도 하는 독약과 마찬가지로, 인간의 말은 듣는 이들에게 슬픔, 기쁨, 두려움, 신뢰감 등을 불러일으킨다. 하지만 인간의 말은 또한 종종 영혼에 마법을 걸고 중독시킴으로써 악한 행위로 유혹하기도 한다.

우리는 이상적 형상과 감동적 설득을 미학적 반성의 두 뿌리, 혹은 미학적 사유의 두 가지 '원형原型; prototype'이라 부를 수 있을 것이다. 그리고 각각의 원형의 바탕에는 인간을 바라보는 두 가지 상이한 시각이 자리 잡고 있다.

이상적 형상의 바탕에 놓여 있는 것은 인간을 스스로 무엇인가를 만들어내는 존재, 이른바 '공작인工作人; homo faber'으로 이해하는 시각이다. 쉴 새 없이 새로운 상품이 생산되고 소비되는 현대 사회를 살아가는 우리에게, '공작인'이란 말은 낡아빠진 유물처럼 보인다. 우리는 '공작인'이라는 말에서 거의 아무런 울림과 감흥을 느끼지 못한다. 그러나 인간이 처음으로 자신이 만든 도구와 제작물의 힘으로 자연의 가공할 위력에 맞서고 처음으로 이를 넘어섰을 때의 감격과 환희를 상상해보라. 그것은 비유하자면, 기기만 하던 유아가 처음으로

두 발로 섰을 때의 흥분, 처음으로 몇 발짝을 내딛었을 때의 열광과 경이감과 유사하다 할 것이다. 공작인은 인간이 프로메테우스가 전해준 불의 후예라는 사실을, 인간이 주어진 '자연 상태'에서 스스로 빠져나와 도구와 문명의 단계로 진입했음을 보여주는 개념이다(스탠리 큐브릭Stanley Kubrick의 영화 〈2001 스페이스 오디세이〉(1968)의 도입부 시퀀스를 상기하자). 한마디로 그것은 인간 존재의 '문명사적 도약'을 나타내는 개념인 것이다.

그리스인들은 공작인으로서 인간이 갖고 있는 지식과 능력을 가리키기 위해 한 가지 개념을 따로 마련했는데, 그것이 바로 '테크네téchnē'이다. 흥미롭게도 이 개념은 오늘날 '예술'을 뜻하는 'art'와 '기술'을 뜻하는 'technique'의 공통된 어원이다. 하지만 그리스어 테크네는 오늘날 예술이나 기술보다 훨씬 더 포괄적이며 심층적인 의미를 갖고 있다. 테크네는 무엇보다도 인간이 자연의 신비한 위력이나 신화적인 무한성에 수동적으로 순종하지 않았음을 보여주는 말이다. 테크네는 인간이 자연의 위력과 무한성으로부터 자기 스스로 주재主宰할 수 있는 문화와 문명의 영역을 조심스럽게 찬탈해내었음을 보여준다. 그것은 인간이 자신의 힘으로 온전히 이해하고 활용할 수 있는 '체계적인 지식과 제작 능력'을 총체적으로 아우르는 개념이다. 집을 짓고 신전神殿을 세우는 건축술로부터 침대, 식기, 의복, 신발, 무기 등을 만드는 수공업적 기술을 거쳐 전쟁을 치르는 병법과 사람의 몸을 고치는 의술에 이르기까지, 테크네는 인간의 모든 '자율적인 문명적 산출 능력'을 포괄하고 있다. 그리스인들은 테크네를 통해 세속적 차원과 신적 차원의 관계를 새롭게 설정하고 이를 조형적인 형상

감성적 인간학을 향하여

으로 구현할 수 있었다. 그뿐만 아니라 그들은 테크네를 통해 사회적이며 문화적인 삶의 틀 전체를 자율적이며 합리적인 방식으로 기획하고 구체화할 수 있었다. 하이데거는 바로 이런 의미에서 테크네를 존재자 전체를 만나는 근원적인 방식으로 해설하고 있다.

그리스인들은 테크네의 제작 능력 혹은 공작인으로서의 가능성을 실현하면서 자연스럽게 잘 만들어진 '형상'의 즐거움에 눈뜨게 된다. 그들은 기능적 목적을 충족시키는 형상의 즐거움만이 아니라, 형상 자체가 주는 즐거움이 존재한다는 사실을 알게 된다. 그들은 이제 자연과 문화의 모든 대상에서 아름답고 이상적인 형상을 추구한다. 동시에 그들은 테크네의 자율성에 부응하기 위해 아름답고 이상적인 형상이 어떤 필수적인 조건을 갖고 있어야 하는가를 궁구한다. 그 결과 고대 그리스인들은, 이른바 '황금 비율golden ratio'에서 보듯 적절한 크기와 수학적 비례 및 균제sym-metría를 바탕으로 한 '객관적 미'의 이론에 도달하게 된다. 또한 플라톤의 사상에서 '미'는 지혜에 대한 사랑philo-sophía이 열망하는 '가장 빛나는 이데아'의 위상을 획득하게 되며, 이는 이후 서구 미학사를 관통하는 정신적·형이상학적 미의 출발점이 된다.

다른 한편 감동적 설득이란 미학적 사유의 원형은 어떠한가? 이 원형의 바탕에는 인간을 언어를 사용하는 존재로 보는 시각이 놓여 있다. 인간은 아주 각별한 의미에서 언어적 존재homo loquens이다. 설사 일부 동물에게 '언어적인 것'이 존재한다 할지라도, 이것을 인간의 언어와 비교하는 것은 어리석은 일이다. 인간은 언어를 통해 서로 소통할 뿐만 아니라, 자기 자신과 자신을 둘러싼 세계에 다가가고, 또

이들을 이해하고자 시도하는 존재다. 언어는 단순한 소통 수단이 아니다. 반대로 언어는 '인간으로서 존재함'의 가장 근본적이며, 가장 지속적인 조건이다. 종적 존재로서의 인간은 물론, 유일무이한 개별자로서의 인간을 만들어내는 가장 강력한 힘이 바로 언어인 것이다. "인간에게 언어 바깥에는 아무것도 없다." 이 말은 과장으로 들릴 수도 있지만, 결코 틀린 말이 아니다.

고대 그리스인들은 언어적 존재로서의 인간에 그 어느 민족보다도 예민했다. 그들은 언어가 운율, 리듬, 조화와 같은 음악적 요소들과 은유, 상징, 구성과 같은 수사적 요소들에 의해 매력적으로 조직되고 형상화될 수 있다는 점에 주목하였다. 특히 그들은 이렇게 형상화된 언어, 즉 '시'와 '웅변'이 지니고 있는 강력하고 무서운 힘을 간파하였다. 시와 웅변은 청중의 마음을 매혹하고 사로잡는다. 그것은 청중의 마음을 극적으로 연출된 다양한 감정들의 변주 속으로 끌어들인다. 이 변주를 생생하게 체험한 청중은 자신도 모르게 시와 웅변이 원하는 방향의 '심적 성향과 믿음'을 갖게 된다. 자신이 직접 느낀 감정과 결합되어 있고, 자신의 몸과 마음이 자발적으로 공감하며 참여했기 때문에, 이러한 성향과 믿음은 지극히 자연스럽게 청중 자신의 일부가 된다. 이러한 능력을 의식하게 된 시와 웅변은 청중을 완전히 압도하고 절대적으로 설복시키려 한다. 이들은 이제 단편적인 감흥이 아니라 개체와 공동체의 대립, 개별자의 운명과 신적 지혜와 관련하여 어떤 근본적이며 총체적인 삶의 태도와 세계관을 불어넣고자 한다. 요컨대 시와 웅변의 언어는 감정을 사로잡는 '마법적인 매력'과 어떠한 내용이든 믿게 만들 수 있는 강력한 '설득의 힘'을 지니고

있는 것이다. 그리스인들은 이러한 매력과 설득의 사회문화적인 중요성과 정치적인 기능을 정확히 파악하기 위해 본격적인 이론적 성찰을 시도하게 된다. 그것은 플라톤의 여러 대화편들, 특히 『고르기아스』, 『프로타고라스』, 『심포지온』, 『이온』, 『폴리테이아』, 『파이드로스』, 『노모이』 등에 뚜렷한 흔적을 남기고 있다. 제자였던 아리스토텔레스Aristoteles는 시와 웅변의 원리와 구성 요소들을 스승보다 훨씬 더 객관적이며 엄밀하게 분석하여 『변증론』, 『수사학』, 『시학』과 같은 독립된 학문적 담론을 정립하기에 이른다. 그리고 이러한 이론적 성취는 헬레니즘과 기독교 중세를 거쳐 근대 이후의 모든 시학, 예술론, 문예 이론, 서사 이론의 근간이 된다.

'이상적 형상'을 추구하는 미학적 사유의 원형은 근본적으로 시각적인 관조에 정향되어 있다. 그것은 '미'의 범주와 긴밀하게 연결되어 있으며, 예술적으로 볼 때 회화, 조각, 건축과 친화성이 깊다. 반면 '감동적 설득'을 향한 미학적 사유의 원형은 음악적 언어의 강력한 영향력에 초점이 맞춰져 있다. 그것은 감정의 카타르시스와 '숭고'의 범주에 닿아 있으며, 예술적으로는 시, 웅변, 음악, 무용과 관련되어 있다. 이 두 가지 원형으로부터 '미'와 '숭고'라는 중추적인 두 가지 미적 범주가 탄생하였으며, 이들은 서구 미학사의 거대한 두 흐름을 형성하게 된다. 이들은 칸트와 실러Friedrich von Schiller의 미와 숭고에 관한 미학, 니체의 '아폴론적인 것'과 '디오니소스적인 것'의 대비를 거쳐 오늘날까지도 미적·예술적 경험의 핵심적인 범주로 남아 있다. 정리해보자.

- 서구의 미학적 사유는 이상적인 형상을 추구하는 일과 감동적인 설득을 실현하는 일, 이 두 가지 문화적 삶에 대한 반성에서 시작되었다.
- 이상적 형상의 추구는 감각적인 미, 정신적인 미에 대한 미학적 사유를 촉발했으며, 감동적 설득에 대한 이해는 수사학과 시학 이론의 발전을 이끌었다.
- 형상과 설득의 두 가지 원형적 미학은 미와 숭고의 미학으로 계승되었으며, 근대 미학과 현대 미학을 거쳐 오늘날까지도 심미적 경험의 중심 범주로 남아 있다.

감성적 인간학을 향하여

서양 미학사의 거장들

Platon Aristoteles
Plotinos Alberti
Shaftesbury
Baumgarten
Lessing Hamann
Herder Kant
Schiller Hegel
Fiedler Nietzsche
Heidegger
Benjamin Adorno
Merleau-Ponty
Lyotard

고대와
중세 시기

서구의 모든 다른 문화 영역과 마찬가지로 미학적 성찰 또한 고대 그리스에서 시작되었다. 이미 '미학aesthetics'이란 말 자체가 '감각적 지각'을 뜻하는 그리스어 '아이스테시스aísthēsis'에서 유래하였으니, 이는 당연한 듯하다. 현대어 '예술art'의 어원도 라틴어 '아르스ars'를 거쳐 그리스어 '테크네téchne'로 거슬러 올라간다. 하지만 그리스어 테크네와 라틴어 아르스는 오늘날 일반적으로 떠올리는 예술이 아니라 '기예', '제작술', '학식', '학문'을 포괄하는 넓은 의미를 지니고 있었다. 또한 그리스인들과 중세인들에게는 근대적인 '아름다운 예술fine arts'이나 순수하게 '심미적인 체험aesthetic experience' 같은 개념이 없었다. 그럼에도 그리스인들은 주목할 만한 미학적 성찰을 남겼는데, 그 가장 중요한 바탕은 그리스인들의 언어예술(시와 웅변술)과 조형예술(건축과 조각)이었다. 그리스인들은 언어예술과 조형예술에서 인간의 고유한 문화적 표현력을 발견하였고, 두 분야에서 후에 서양 문화사 전체의 전범으로 평가되는 수많은 업적을 남겼다. 언어예술 분야에서는 호메로스Homeros의 서사시, 사포Sappho와 아르킬로코스Archilochos의 서정시, 핀다로스Pindaros의 찬가와 송가, 페리클레스Perikles의 추도 연설, 많은 비극 작품과 희극 작품을 꼽을 수 있으며, 조형예술 분야에서는 완성도가 뛰어난 도자기들, 다양한 양식의 신전 건축물, 신들 및 영웅들의 조각상을 기억해야 할 것이다.

그리스의 미학적 성찰은 이러한 탁월한 성취를 바탕으로, 이 성취의 가능성, 기능, 효과에 대한 논의로부터 시작되었다. 1부의 에세이 「미학적 사유의 두 원형」에서 보았듯이, 언어예술에 대한 성찰에서는 '감동적인 설득'이, 조형예술에 대한 성찰에서는 '이상적인 형상'이 핵심 주제였다. 전자의 성찰은 후에 언어예술의 구조와 효과를 분석하는 시학과 수사학 이론으로 발전되며, 후자의 성찰은 후에 소위 '미의 대이론', 즉 미의 본질을 균제와 조화로 파악하는 이론으로 전개된다. 소크라테스 이전 사상가들 가운데 전자의 성찰에서 의미심장한 논의를 남긴 이는 고르기아스이며, 후자의 성찰에서는 데모크리토스와 헤라클레이토스Heracleitos의 몇몇 단편들이 특기할 만하다. 이러한 단편들은 체계적인 이론에는 이르지 못하고, 거의 모두 연관성 없는 명제들의 나열에 머물고 있다. 하지만 그럼에도 이들로부터 적어도 다음 세 가지 특징을 읽어낼 수 있다.

첫째, 그리스인들은 잘 구성된 음악과 언어가 인간의 마음에 미치는 '마법적인' 영향력을 명확히 의식하고 있었다. 그렇기 때문에 그들은 이 영향력의 기원을 주로 신적 뮤즈에 의한 영감enthusiasm으로 소급하여 이해하고자 했다. 반면에 조형예술의 구조와 원리는 주로 수공업적 제작에 기반을 둔 '재료와 형태'의 틀을 통해서 설명하고자 했다. 둘째로 그리스인들은 음악, 언어예술, 조형예술 각각을 하나의 독자적인 영역으로 바라보지 않았고, 이들 모두를 하나로 묶는 근대적 예술 개념도 갖고 있지 않았다. 오히려 그들은 신화적 세계관에서 벗어나면서 이들을 포괄적인 상위 개념인 테크네의 관점에서 파악하고자 했다. 이것은 그리스인들이 언어예술과 조형예술을, 시적·음악적

인 영감을 인정하는 것과는 별도로, 점점 더 분명하게 삶의 행위와 효용성의 관점에서 파악하고자 했음을 의미한다. 셋째로 그럼에도 그리스인들은 피타고라스학파의 음악 이론과 비트루비우스Vitruvius의 건축 이론에서 보듯, 음악과 조형예술의 원리를 엄밀하게 수학적·기하학적으로 파악하는 데 성공하였다. 이것은 자연철학자들부터 시작된 그리스 특유의 추상적인 이론적 성찰의 귀결로 볼 수 있다. 아울러 이것은 그리스 문화가 수학과 기하학적 인식에 대해서 우주론적이며 형이상학적으로 얼마나 큰 의미를 부여했는가를 잘 보여준다.

이제 이 세 가지 특징은 서구의 모든 미학적 성찰의 역사적 전제가 된다. 필자가 아래에서 소개할 플라톤, 아리스토텔레스, 플로티노스Plōtinos, 그리고 중세 미학 개괄은 모두 이 특징들과 직간접적으로 연관되어 있다. 그뿐만 아니라 네 개의 에세이는 세 가지 특징들을 비판적으로 재해석하거나 이 특징들에 새로운 사상적·세계관적인 토대를 제공하려는 시도라 할 수 있다.

플라톤이 미학의 시조가 된 것은 서구 미학사 최대의 역설이다. 왜냐하면 플라톤은 소위 '시인추방론'을 주창한 것으로 널리 알려져 있기 때문이다. 그가 『폴리테이아』에서 회화와 시의 무용성 내지 부정적인 영향을 강하게 질타한 것은 사실이다. 확실히 플라톤은 근본적으로 정치적 이상주의자로서 시와 회화를 바라보고 있다. 하지만 플라톤이 예술적 현상과 표현 일반에 대해서 대단히 섬세한 감각을 지녔다는 점 또한 부인할 수 없다. 때때로 과도해 보이는 그의 비판 속에는 여전히 숙고해볼 만한 이론적 통찰과 논점이 포함되어 있다. 우리는 플라톤의 미학적 논의를 살펴보면서, 예리한 비판이 평범한 찬

사보다 삶의 진실에 훨씬 더 깊이 다가간다는 점을 다시 한번 확인하게 될 것이다.

흔히 아리스토텔레스는 시와 예술에 대해 스승 플라톤과 상반된 입장을 가졌던 것으로 평가된다. 분명 『시학』에는 이러한 평가를 뒷받침하는 중요한 시학적이며 예술철학적인 논점들이 개진되어 있다. 하지만 아리스토텔레스가 플라톤의 관점을 단순히 부정했다고만 생각해선 안 된다. 오히려 그가 플라톤이 관찰하고 분석한 내용을 충실히 계승한 측면과 비판적으로 심화하고 혁신한 측면을 동시에 지니고 있다고 보는 것이 적절하다. 아리스토텔레스가 스승의 미학적 논의를 심화하고 혁신할 수 있던 것은, 거의 전적으로 그의 객관적이며 냉정한 시선 덕분이다. 아리스토텔레스는 스승보다 훨씬 더 냉정하고 객관적인 눈으로 언어예술과 조형예술을 고찰하였다. 즉, 그는 플라톤과 달리 실증적이며 역사적인 연구 방법을 이들 예술에 적용하였으며, 이를 통해 이들의 기원과 구조, 기능과 형태 변화를 체계적으로 재구성하고 비평할 수 있었던 것이다. 아리스토텔레스는 '모방mimesis' 개념에 완전히 새로운 이론적 위상과 복합적인 의미를 부여하였다. 이를 통해 모방 개념은 서구 예술철학의 중추적인 개념으로 자리 잡았으며, 중세와 르네상스를 거쳐 근대와 현대의 미학적 성찰(루카치György Lukács, 아도르노, 벤야민)에 이르기까지 지속적으로 이론적 영감을 주게 된다.

플로티노스는 사상가로서 플라톤과 아리스토텔레스에 비해 덜 알려져 있다. 하지만 서구 미학사에서 플로티노스의 중요성은 결코 이 두 고전적 사상가에 뒤지지 않는다. 그 이유는 크게 세 가지다. 첫째

로 플로티노스는 자신의 독창적인 일원론적 형이상학을 바탕으로 빛의 감각적이며 형이상학적인 의미를 확고하게 정초하였다. 그의 빛의 미학은 이후 서양 문화에 등장하는 모든 빛에 대한 미학적 논의의 토대가 된다. 둘째로 플로티노스는 이데아 혹은 형상의 능동적인 역할을 이전보다 훨씬 더 역동적으로 심화시켜 표현하였다. 비가시적인 형상이 인간의 영혼 속에 살아 있는 힘이라는 점, 이러한 힘으로서 영혼이 더 높은 차원을 지향하도록 이끄는 동력이 된다는 점, 그리고 죽어 있는 물질과 재료가 살아 있는 형태를 갖게 되는 근원이 된다는 점을 설득력 있게 보여준 것이다. 셋째로 플로티노스는 이러한 빛과 형상의 이론을 통해서 감각적 차원의 독자적인 위상을 정당화할 수 있는 토대를 마련하였다. 가시적인 감각과 지각 경험을, 완벽한 수준은 아니지만 '지성적 아름다움'이 계시되는 통로로 볼 수 있는 길을 분명하게 열어준 것이다.

중세 시대의 미학적 성찰은 모두 성서와 기독교 교리를 바탕으로 하고 있다. 하지만 성서와 기독교 교리와 함께 그리스와 로마 전통 또한 적지 않은 역할을 하고 있음을 기억해야 한다. 즉, 중세는 기독교를 근간으로 플라톤, 아리스토텔레스, 플로티노스의 미학적 성찰을 통합시키면서 언어예술과 조형예술의 의미와 가치를 이해하고 평가하였다. 특히 개인의 가장 깊은 내면성의 차원과 아름다움의 경험을 연결시킨 것은 르네상스와 근대에 부상하게 될 개성적 표현과 창조성의 예술을 준비했다고 봐야 할 것이다.

1

플라톤

시와 예술에 관한 성찰의 시조

시적 모방의 매혹과 위험성

흔히 플라톤Platon(B.C.428?~B.C.347?)은 서양 철학의 아버지로 일컬어진다. 현대 수학자이자 철학자인 화이트헤드Alfred North Whitehead는 심지어 "서양 철학사는 플라톤 철학에 대한 각주의 역사와 다름없다"라고까지 주장한 바 있다. 이를 지나친 단순화요 과장으로 여길 수도 있겠지만, 플라톤이 서양 철학사 전체에서 차지하고 있는 심대한 위상을 부인하기는 어려울 것이다. 적어도 그가 남긴 주요 대화편들을 꼼꼼히 읽어보았다면 말이다. 미학적 사유와 관련해서도 마찬가지다. 감각, 지각, 이미지, 아름다움, 감정, 기예téchnē, 회화, 조각, 시, 음악 등 미학적으로 중요한 주제들을 처음으로 깊이 있게 반성하고 논의한 이는 바로 플라톤이었다.

그런데 아이러니컬하게도 오늘날 대부분의 독자들은 플라톤을 "감각적 지각과 예술에 대한 적대자"로 떠올린다. 이는 물론 그의 악

명 높은 '시인추방론' 때문이다. 대화편 『폴리테이아(국가)』에서 플라톤은 "시와 철학 사이의 오랜 불화"를 말하면서 시인들을 공격한다. 그는 대부분의 시인들이 사회적·교육적으로 부정적인 영향을 끼치기 때문에, 이상적인 정치 공동체 안에 이들을 위한 자리가 없다고 단언한다. 게다가 니체 이후 서구의 현대 철학 또한 플라톤 혹은 플라톤주의에 대해서 한결같이 비판

플라톤

적인 입장을 취했다. 베르그송Henri Bergson과 하이데거는 물론, 비트겐슈타인Ludwig Wittgenstein, 데리다Jacques Derrida, 들뢰즈Gilles Deleuze, 로티Richard Rorty 등 거의 모든 현대 철학자들은 감각과 현상계에 대한 플라톤적인 관점을 억압적인 '본질주의' 내지 '이성 중심주의'로 질타하였다. 그렇다면 플라톤의 미학적 반성은 '철 지난 과거' 혹은 '과도한 강압'에 불과한 것일까? 그의 미학적 반성은 오늘날의 자유로운 예술에 대해 아무것도 이야기해줄 수 없는 걸까?

우리는 플라톤이 감각, 지각, 감정, 예술에 대해 비판적이었다고 해서, 그가 이 문제들에 대해 아무런 '의미 있는 성찰'을 하지 못했다고 단정해선 안 된다. 소박하고 평면적인 칭찬보다는 예리한 비판에서 배울 점이 훨씬 많은 법이다. 플라톤의 경우가 바로 그렇다. 플라톤이 『폴리테이아』에서 '시적 모방'에 대해 제기한 비판적 논점들을 재음

서양 미학사의 거장들

미해보자. 이들 논점은 내용적으로 세 가지로 구별해볼 수 있다. 첫째
는 이른바 '존재론적' 논점이다. 이것은 화가나 시인들이 하는 일이
이차적인 모방에 불과하다는 비판이다. 플라톤에 따르면 화가와 시
인들은 눈에 보이는 경험 대상들을 재차 모방하고 있는데, 이 경험 대
상들이 변화하지 않는 보편적 이데아idea의 모상eidōlon에 불과한 이
상, 이들의 모방은 본질적으로 '모방의 모방'에 그칠 수밖에 없다. 요
컨대 시적·예술적 모방은 존재성의 강도 내지 수준으로 볼 때, 가장
불완전하고 낮은 단계에 있는 일종의 '그림자'와 같은 것만을 산출할
뿐이다.

두 번째 논점은 '인식론적' 논점이다. 이것은 예술적 모방자들, 특
히 시인들의 모호하고 부자유한 의식 수준을 비판하는 논점이다. 플
라톤은 시인들이 심적으로 어떤 열광(신들림)에 빠진 상태에서 대상
을 모방하고 있다고 말한다. 시인들은 근본적으로 자기 자신에 대한
의식, 자신의 행위에 대한 의식이 중단된 상태에서 모방하고 있기 때
문에, 대상에 대한 체계적이며 유용한 학식을 전혀 가질 수 없다. 그
뿐만 아니라 이들은 자신들의 모방이 어떠한 사회정치적·문화적 위
험성을 가질 수 있는지에 대해서도 일체 신경을 쓰지 않는다.

세 번째 논점은 '영향 미학적' 혹은 '수용 미학적' 논점이다. 이것은
시인의 모방물이 영혼의 가장 저급한 부분에만 호소하고 영향을 미치
고 있다는 비판이다. 플라톤은 인간의 영혼을 사유하는 부분, 기개를
품은 부분, 감정과 욕망의 부분 등 세 부분으로 나눈다. 그런데 그가
보기에 시인은 전적으로 세 번째 감정과 욕망의 부분만을 위해 작품
을 만들고 있다. 플라톤은 시인이 관객들의 사유 능력이나 실천적 용

기를 증진시키는 일에는 전혀 관심이 없고, 오로지 직접적인 감정과 욕망을 일깨우고 흥분시키는 데에만 여념이 없다고 비판한다. 결과적으로 시인은 영혼(마음) 전체의 '정의로운' 상태를 무너뜨린다. 다시 말해서 영혼의 세 부분들 사이의 바람직한 '긴장과 조화'의 관계를 깨뜨리고, 영혼 전체를 무정부적인 혼란 상태에 빠뜨리는 것이다.

오늘날의 독자들은 대부분 이들 세 가지 논점에 대해 고개를 갸우뚱할 것이다. 어느 누가 예술가의 작품을 실제 대상 내지 보편적 개념들과 비교하면서 그 존재론적인 강도와 중요성을 측정하려 든단 말인가? 작품이 작가가 상상력을 동원해서 만들어낸 '가상의 세계'라는 건 너무나 당연한 전제 아닌가? 예술로부터 체계적이며 유용한 지식을 기대한다는 것이 과연 적절한 태도인가? 한 사람의 예술가로서 사회적·경제적으로 인정받기도 버거운데, 사회정치적 위험성에 대해 반성할 여유가 어디 있으며, 또 왜 그래야 하는가? 나아가 예술을 감상하면서 다양한 감정과 욕망을 느끼는 것은 지극히 자연스러운 일이 아닌가? 그러나 이런 의아함에서 그냥 멈춰 서선 안 된다. 우리는 이러한 일련의 비판적 논점을 통해 플라톤이 정확히 어떤 지점들을 겨냥하고 있는지 좀 더 깊이 따져봐야 한다.

존재론적 논점은 시인의 '모방 행위' 자체에 대한 비판이다. 인식론적 논점은 시인의 의식 상태를 문제시하지만, 그 핵심은 시적 모방물이 지닌 '인식적 가치' 내지 '사회적 유용성'에 대한 비판에 있다. 그리고 수용 미학적 논점은 시적 모방물의 '수용 방식'과 이와 맞물려 있는 '정신적·인간학적 가치'에 대한 비판이다. 왜 이렇게 플라톤이 비판에 비판을 거듭하는 걸까? 마치 시인들로부터 자백과 참회를

받아내려는 듯 말이다.

플라톤에게 시적 모방은 결코 일시적인 새로운 체험이나 가벼운 유희가 아니었다. 그는 시적 모방이 감상자에게 행사하는 엄청난 매력과 영향력을 너무나 잘 알고 있었다. 시적 모방은 감상자들의 시선과 욕망, 감정과 기억을 사로잡고, 그 속에 깊은 잔영과 여운을 남긴다. 무엇보다도 시인들은 감상자들이 자신들의 작품을 구속력 없는 '허상'이 아니라 '인간적 진실의 참된 표현'으로 느낄 수 있도록 모든 수단과 기교를 동원하였다. 아울러 시인들은 자신들의 작품이 도시국가의 시민들에게 중요한 문화적·정신적 교육자의 역할을 할 뿐만 아니라, 사회정치적인 상당한 영향력을 미치고 있음을 명확히 인식하고 있었다.

청년기에 그 자신이 촉망받은 시인이었던 플라톤은 시적 모방이 인간 마음에 대단히 깊고 지속적인 흔적을 남긴다는 사실을 누구보다도 정확히 간파하였다. 이 흔적의 위력은 진리, 곧 '진정으로 존재하는 것'에 대한 생각을 뒤흔들 정도로 강력하다.

> 그리하여 훌륭하게 다스려질 이상적 국가에서는 시인을 받아들이지 않는 게 이제 정당화되었는데, 그것은 시인이 인간 마음의 낮은 부분(=욕망과 감정)을 일깨워 키우고 강화함으로써, 헤아리는(=이성적인) 부분을 파멸시키기 때문일세.

시적 모방의 힘은 인간적 삶의 근본적인 한계에 대한 생각, 인간적 삶이 추구해야 할 진정한 가치에 대한 생각을 결정적으로 변화시킬

수 있을 정도로 강력할 수 있다. 플라톤은 이 점을 우려했다. 아니 매우 두려워했다. 그의 비판적 논점들은 바로 이 우려와 두려움의 표현이다.

플라톤이 '대화편'이라는 독특한 언어적 '표현형식'을 만들어낸 것도 이러한 관점에서 이해할 필요가 있다. 그는 시적 모방 못지않게 언어적 매력을 지니고 있으면서도, 합리적 사유 능력과 실천적 용기를 진작시킬 수 있는 담론의 형식이 필요했다. 즉, 개별자가 독자로서 일상적이며 익숙한 통념과 선입견에서 벗어나는 '사유의 과정', '깨달음의 과정'에 참여할 수 있는 담론의 형식을 만들어내고자 한 것이다. 플라톤은 이를 개별자들 사이의 합리적이며 실존적인 대화와 토론을 모방한 '대화편' 형식을 통해 실현하였다.

예술에 대한 현대적인 관점에서 플라톤의 논변에서 허점을 찾아내기란 그리 어렵지 않다. 그러나 그가 예술적·시적 모방과 관련하여 들춰낸 문제들은 오늘날까지도 여전히 중요한 과제로 남아 있다. 예술적 이미지의 존재론적 성격과 실제 현실과의 관계, 예술의 인식적 가치와 사회문화적 의미, 예술적 체험에서 감정적 공감의 의미, 예술적 체험과 자기의식 내지 동일시의 문제 등은 모두 현대 미학과 예술철학의 중요한 이론적 연구 과제들이다. 철학의 다른 분야들과 마찬가지로 미학의 역사에 대한 본격적인 공부는 플라톤으로부터 시작하지 않을 수 없다.

대화편 『심포지온』에 나타난 시와 철학의 대결

플라톤은 어떠한 체계적인 이론이나 저서를 남기지 않았다. 그의 저작으로 전승된 서른 편 남짓한 대화편들은 하나하나가 독립된 '실존적이며 합리적인 사유 과정'의 모방이다. 플라톤이 이른바 '이데아론'을 어떤 체계적이며 완결된 학설로서 설파한 듯 생각해선 안 된다. 이데아론을 이렇게 이해하면, 철학에 대한 그의 윤리적이며 정치적인 관심과 대화편이라는 형식의 참된 의미를 곡해하게 된다. 플라톤은 스승 소크라테스의 부당한 죽음 이후, 사재를 털어 인류 최초의 '통합 연구소'라 할 아카데미아를 창설하였다. 하지만 그는 결코 아카데미아의 동료나 제자들에게 자신의 생각을 일방적으로 강요하지 않았다. 반대로 그는 언제나 동료와 제자들의 비판을 열린 마음으로 받아들였는데, 그가 지속적으로 실천한 개방적이며 생산적인 토론 과정, 진리를 향한 공동의 탐구 과정은 『파르메니데스』, 『소피스테스』, 『노모이』와 같은 후기 대화편에 잘 나타나 있다. 아마도 플라톤의 진정한 위대함은 바로 여기에 있다고 할 수 있다. 그는 마지막 순간까지 자기비판을 주저하지 않는 '열린 사유의 용기'를 보여주었던 것이다(우리의 삶에서 이 용기를 실천하기란 얼마나 어려운 일인가. 특히 나이가 들어갈수록 말이다!).

그런데 그가 남긴 여러 탁월한 대화편들 가운데서도 『심포지온(향연)』이 각별히 우리의 시선을 끈다. 왜 그럴까? 기이한 도입부 장면, 복잡한 액자식 구성, 기묘한 대화 분위기, 여사제 디오티마Diotima의 역할, 알키비아데스Alkibiades의 등장 등 많은 특이점들이 있지만, 무엇

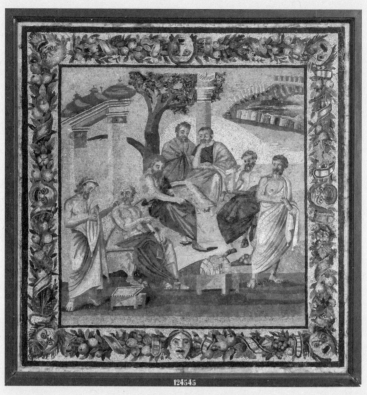

플라톤의 아카데미아를 묘사한 기원전 1세기경의 모자이크화.
자유분방한 분위기에서 각자 다른 자세로 토론하고 있는 모습이 눈에 들어온다.

보다도『심포지온』은 주제가 남다르다.『심포지온』은 에로스Érōs, 즉 욕망으로서의 사랑을 정면으로 다루고 있는 저작이다. 인간의 삶에서 사랑 내지 욕망보다 더 흥미롭고, 더 어렵고, 더 시급한 문제가 또 어디 있겠는가? 아울러『심포지온』은 구체적인 삶의 문제나 개념이 아니라 에로스라는 '신' 혹은 '다이몬daímōn'(신적 존재자 혹은 한 사람의 고유한 수호신을 뜻함)을 다양한 관점에서 토론한다는 점에서도 여타의 대화편들과 구별된다.『심포지온』은 인간적 차원과 신적 차원의 본질적인 '차이와 연관성'을 명시적으로 문제시하고 있는 특이한 대화편인 것이다.

하지만『심포지온』의 가장 의미심장한 독특함은 다른 곳에 있다. 그것은『심포지온』이 철학의 가능성, 철학함의 동기 자체를 토론 테이블 위에 올린다는 점이다.『심포지온』은 인간의 사랑(욕망)이 추구하는 다양한 대상들과 궁극적인 목적에 대한 반성을 점진적으로 심화시켜나가는데, 이 과정에서 철학의 본성, 그러니까 '지혜를 향한 사랑'의 근본적인 동기와 목적을 중심적인 문제로 부각시킨다. 물론『심포지온』또한 대화편이기 때문에, 이 문제에 대한 견해를 단지 간접적·함축적으로만 보여주고 있다. 아무튼 철학적 '대화편이란 형식 안에서' 철학함의 가능성을 파헤친다는 점에서,『심포지온』은 '메타-철학적' 성격을 띤 저작으로 읽을 수 있다.

미학적 사유의 관점에서도『심포지온』은 대단히 매력적이며 의미심장하다. 플라톤은 이 대화편에서 미가 어떤 의미에서 인간적 사랑(욕망)의 대상인가를 다양한 측면에서 조명한다. 그뿐만 아니라『심포지온』에는 서구 미학의 거대한 전통을 형성하게 될 '미의 형이상

학'이 인상적으로 그려져 있다. 그것은 미의 여러 단계를 구별하면서 인간이 최고의 단계인 '미의 이데아'에 도달해야 한다는 정신적·형이상학적 고양의 이론이다. 미를 향한 인간 영혼의 사랑이 처음엔 감각적·육체적인 미에서 출발하지만, 이로부터 벗어나서 보편적인 문화적·교육적인 미, 윤리적·실천적인 미로 나아가야 하며, 궁극적으로는 절대적인 '미의 이데아'를 관조하는 단계로 상승해야 한다는 것이다. 미를 추구하는 에로스에 대해서 무녀 디오티마가 소크라테스에게 전수해주는 결정적인 대목을 읽어보자.

이 일[=에로스에 대한 깊은 지혜]을 향해 올바르게 가려는 자는 젊을 때 아름다운 몸들을 향해 가는 것으로 시작해야 합니다. …… 그다음에 그는 몸에 있는 아름다움보다 영혼들에 있는 아름다움이 더 귀중하다고 여겨야 합니다. 그래서 누군가가 미미한 아름다움의 꽃을 갖고 있더라도 영혼이 훌륭하다면 그에게는 충분하며, 이 자를 사랑하고 신경 써주며 젊은이들을 더 훌륭한 자로 만들어줄 그런 이야기들을 산출하고 추구해야 합니다. …… 이끄는 자는 그[=젊은이]를 행실들 다음으로 앎들로 이끌어야 합니다. 그렇게 하면 그가 이번에는 앎들의 아름다움을 볼 수 있게 되고, …… 아름다움의 큰 바다로 향하게 되고 그것을 관조함으로, 아낌없이 지혜를 사랑하는 가운데 많은 아름답고 웅장한 이야기들과 사유들을 산출하게 됩니다. …… 아름다운 것들을 차례차례 올바로 바라보면서 에로스 관련 일들에 대해 여기까지 인도된 자라면 이제 에로스 관련 일들의 끝점에 도달하여 갑자기 본성상 아름다운 어떤 놀라운 것을 직관하게 될 것입니다. 소

크라테스, 앞서의 모든 노고들의 최종 목표이기도 했던 게 바로 이겁니다. 우선 그것은 늘 있는 것이고, 생성되지도 소멸되지도 않고 증가하지도 감소하지도 않는 것입니다. …… 오히려 그것은 그것 자체가 그것 자체로, 그것 자체만으로 늘 단일 형상으로 있는 것이며, 다른 모든 아름다운 것들은 어떤 방식으로든 바로 그것에 관여합니다.

그런데 역시 미학적으로 가장 흥미진진한 대목은 시와 철학의 한판 대결이다. 플라톤은 젊은 비극 시인 아가톤Agathon과 노련한 희극 시인 아리스토파네스Aristophanes를 등장시켜 소크라테스와 사랑(욕망)의 본질에 대해 논쟁을 벌이도록 한다. 『심포지온』에는 두 시인 외에도 개성이 뚜렷한 네 사람(촉망받는 청년 파이드로스Phaidros, 장년의 소피스트 파우사니아스Pausanias, 자신감 넘치는 의사 에뤽시마코스Eryximachus, 전도양양한 정치가 알키비아데스)이 더 등장하여 사랑에 대해 논하고 있다.

하지만 플라톤이 두 시인을 가장 진지하게 대응해야 할 맞수로 본다는 점은 의심의 여지가 없다. 물론 이러한 시와 철학의 대결은 플라톤에 의해 가상적으로 연출된 것이다. 그것은 소크라테스-플라톤이 서 있는 철학적 사유의 관점에서 정교하게 계산되고 구성된 대결인 것이다. 하지만 그럼에도 이 대결은 지금까지도 읽는 이를 긴장시키고 사로잡는다. 어떻게 이것이 가능한가? 적어도 두 가지 이유 때문이다. 하나는 독자들이 실제 현실에서 소크라테스가 죽음으로 내몰린 사실을 잘 알고 있기 때문이며, 다른 하나는 플라톤이 만들어낸 대화편이 매우 복합적이며 암시적인 표현형식이기 때문이다. 그의 대화편은 요약이 불가능한, 대단히 '섬세하고 다층적인 작품'이다. 플

라톤이 소크라테스를 대변하고 있음을 뻔히 알면서도, 독자들은 플라톤이 펼쳐놓은 언어의 마법에 걸려든다. 플라톤은 독자들이 각자 스스로 질문을 던지도록, 좀 더 깊이, 좀 더 철저히 스스로 사유하도록 이끈다. 결론은 열어둔 채로 말이다.

플라톤이 두 시인을 어떻게 형상화하고 있는가를 찬찬히 보자. 아리스토파네스의 연설은 그 유명한 '반쪽 인간의 신화'이다. 본래 인간은 남-남, 여-여, 남-여의 세 가지 종으로 된 종족이었다. 이들 각각은 '하나의 구의 형태로 통합된' 상태였다. 그런데 제우스 신이 이 통합된 인간 종족의 엄청난 힘과 저항을 두려워하여 이들을 모두 반으로 분할시켜버렸다. 사랑의 신 에로스는 바로 이렇게 분할된 반쪽이 나머지 반쪽을 찾아 본래의 '하나(전체)'가 되고자 하는 욕망으로서, 인간을 지배하는 가장 강력한 힘이다. 아리스토파네스, 아니 플라톤이 만들어낸 이 신화적 이야기는 영화와 뮤지컬 〈헤드윅〉을 통해 우리에게도 매우 친숙하다. 그런데 이 이야기는 조금도 희극적이지 않다. 반대로 인간 실존의 어떤 근원적인 고통과 뛰어넘을 수 없는 욕망의 심연에 대해 알려주는 듯하다. 왜 플라톤이 희극 시인의 연설을 이렇게 특이하게 연출한 걸까?

잠시 답을 보류하고 비극 시인 아가톤의 모습을 보자. 아가톤은 아리스토파네스를 포함한 앞선 연설들의 비체계성을 비판하면서 자신의 말을 시작한다. 그는 먼저 사랑의 신 에로스를 '가장 젊고, 가장 부드럽고, 가장 아름답고 섬세한 신'으로 정의 내린다. 이어 그는 이 정의로부터 이 신이 인간의 삶에 가져다주는 많은 미덕과 능력을 자연스럽게 도출해내고자 한다. 아가톤은 아름다운 시적 리듬과 비유, 온

갖 미사여구를 동원하여 에로스 신을 찬미하면서 연설을 끝맺는다. 그런데 여기서도 아리스토파네스의 경우와 다르지 않다. 아가톤의 연설은 전혀 비극적이지 않은 것이다. 그것은 마치 구름 위를 떠다니는 듯, 비현실적이며 환상적인 분위기로 감싸여 있다.

그렇다면 소크라테스는 사랑에 대해 어떻게 이야기할까? 플라톤은 또 한 번 독자의 기대를 완전히 뒤집는다. 갑자기 베일에 싸인 여사제 디오티마를 등장시키는 것이다. 소크라테스는 놀랍게도 사랑에 대한 진정한 가르침을 디오티마로부터 전수받았다고 고백한다. 이미 이러한 극적 구성에서 시와 철학의 대립이 분명하게 드러난다. 두 시인은 사랑의 본질에 대해 스스로 잘 알고 있다고 확신하고 있다. 두 시인은 사랑의 힘과 능력에 대해 자신들만큼 정통한 이가 없다고 내세우고 있는 것이다. 무엇보다도 이들은 사랑에 대해 자신들이 갖고 있는 '지혜'가 자신들의 장기인 시작詩作의 근원이며, 이러한 시작을 통해 정의, 절제, 용기 등 개인적·사회적으로 소중한 삶의 미덕을 충분히 실현할 수 있다고 확언한다.

반면 소크라테스는 전적으로 '무지한' 상태이다. 그는 사랑에 대해 아무것도 알지 못했다. 사랑 내지 에로스가 통상적인 신이 아니라 인간과 신들 사이를 연결시켜주는 '다이몬'이란 사실을, 그것이 상반된 성격의 부모로부터 탄생한 까닭에 근본적으로 내적인 모순과 동요 속에 있음을 전혀 알지 못했다. 끊임없이 자신에게 결여된 것을 찾아나선다는 점에서, 사랑의 다이몬은 무지와 지혜 사이에 있으면서 쉴 새 없이 지혜를 추구하는 철학자와 흡사하다.

사랑이 추구하는 대상에 관해서도 시인들과 소크라테스의 입장은

극명하게 갈린다. 아리스토파네스는 그 대상을 '누군가의 반쪽' 혹은 '이 반쪽과의 하나 됨—'이라고 말한다. 그러나 상대방이 자신의 반쪽이라는 것을 무엇을 통해 확신할 수 있는가? '자신의 반쪽'이라는 생각 자체가 이미 대단히 '일방적이며 강압적인 단순화'에서 나온 것이 아닌가? 또 '반쪽과의 합일'이란 구체적으로 무얼 뜻하는가? 서로 다른 두 개체가 하나가 된다는 것이 진정 가능한 일인가? 타자와의 합일이 실상은 타자를 '나의 시각'에서 반쪽으로 규정하고, 타자의 존재성을 내가 원하는 방식으로 재단하고 심지어 '없애버리는' 일로 귀결되는 것은 아닌가? 아리스토파네스의 사랑은 언제든 타자를 무화시킬 수 있는 위험한 욕망과 다름없다.

한편 아가톤은 어떠한가? 아가톤은 사랑의 대상이 사랑의 본성에 상응한다고 말한다. 사랑의 신 에로스가 젊고 부드럽고 유연하고 우아한 것처럼, 사랑은 부드럽고 유연하고 우아한 성격을 가진 영혼과 미덕을 원한다는 것이다. 그러나 아가톤의 견해는 사랑이 본질적으로 '자신에게 결여된 것을 향한 욕망'이라는 인식에 의해 순식간에 무너진다. 디오티마의 가르침에서 나타나는 것처럼, 아가톤은 다이몬으로서 사랑이 지닌 중간자적 존재 성격을 전혀 이해하지 못하고 있다. 사랑의 근본적인 내적 모순과 동요는 물론, 사랑과 불멸성의 추구 사이의 내밀한 연관에 대해서도 아무것도 아는 바가 없다. 나아가 사랑이 육체적·동물적 단계, 문화적·교육적 단계, 공동체적·윤리적 단계, 신적·정신적 단계로 분화되어 있으며, 진정한 사랑은 아래 단계에서 더 높은 단계로 상승해 나아가려는 치열한 노력에 있음을 조금도 모르고 있는 것이다. 결국 희극 시인이든 비극 시인이든, 이들이

동원하는 언어적 표현이 대단히 '아름답고 매력적'일지 모르지만, 이들이 갖고 있다고 자부하는 사랑에 대한 지혜는 실체가 없는 것, 때에 따라서는 매우 허망하고 위험한 것으로 밝혀진다.

철학은 지혜를 갖고 있지 못하다. 더 정확히 말해서 철학 자체가 지혜를 향한 사랑이니만큼, 지혜를 소유한다는 것은 애당초 불가능한 일이다. 여기서 시와 철학은 한없이 멀리 떨어져 있다. 그런데 디오티마가 소크라테스를 조심스럽게 타이르며 가르치는 모습을 잘 음미해보면, 또 한 가지 중요한 사실이 드러난다. 그것은 철학이 지혜를 '소유한다'는 생각 자체를 인정하지 않는다는 점이다. 진정한 지혜는 누군가의 소유물이 아니다. 아리스토파네스나 아가톤 같은 시인들이 전제하고 있는 것처럼, 지혜는 결코 쉽게 타인에게 전달될 수 있는 것이 아니다. 반대로 지혜는 인간적 삶이 도달해야 할 지고의 목표이다. 그것은 보편적인 미와 선의 이데아처럼, 한 사람 한 사람이 좀 더 가까이 다가가고자 분투해야 하는 궁극적인 삶의 목표인 것이다. 어느 누구도, 정치가도, 시인도, 심지어 소크라테스조차도 이 분투를 대신해줄 수 없다. 오직 개별자 자신이 스스로 사유하면서, 어떤 삶과 어떤 지혜를 추구할 것인가를 진지하게 실행에 옮겨야 한다. 이것이 바로 『심포지온』의 마지막을 장식하는 알키비아데스 연설의 궁극적 의미이다.

아리스토텔레스

시적 서사에 관한 최초의 예술철학

시적·예술적 모방의 복권

플라톤은 자신의 대화편을 통해 시와 철학 사이의 '오랜 불화'를 종식시키고자 했다. 플라톤은 진정 살아 있는 합리적 사유와 논변이라면, 시와 웅변의 감동적인 설득력도 동시에 가질 수 있을 것으로 기대했다. 하지만 그의 바람은 이루어지지 못했다. 벌써 애제자인 아리스토텔레스Aristoteles(B.C.384~B.C.322)부터 다른 목소리를 냈던 것이다. 아리스토텔레스는 스승과는 확연히 다른 관점에서 시와 예술을 바라보았다. 게다가 마치 플라톤의 우려를 비웃는 듯, 시민들은 계속해서 회화와 조각을 즐겼으며, 비극과 희극 공연을 보기 위해 구름처럼 극장을 찾았다. 전체 인구가 25만 명도 채 되지 않은 아테네 도시 국가에서 2~3만 명의 인파가 비극 공연에 몰렸다고 하니, 당시에 소위 '잘나가는' 시인들의 인기와 위세가 얼마나 대단했을지 충분히 짐작할 만하다.

플라톤이 '서양 철학의 아버지'라면, 아리스토텔레스는 '모든 학문(연구)의 아버지'라 불러야 할 것이다. 몇 년 전부터 생물학자인 최재천 교수가 '통섭consilience'이란 말을 널리 회자시켰는데, 아리스토텔레스야말로 진정한 '통섭적 연구자'요 '보편적이며 우주적인universal 연구자'였다. 그는 문자 그대로 '모든 것'을 알고자 했다. 그가 남긴 강의록을 보면, 논리학, 변증론, 문법, 수사학, 시학은 물론, 정치학, 윤리학, 자연학, 생물학, 심리학, 천문학, 기상학, 나아가 '형이상학'과 '신학'에 이르기까지, 그는 정말 믿기지 않을 만큼 다양한 분야를 연구했다. 그것도 단순히 많은 지식들을 쌓기만 한 것이 아니다. 아리스토텔레스는 연구 대상을 대단히 치밀하고 체계적으로 파헤쳤다. 그는 대상의 본질과 생성, 구조와 역사를 함께 아우르고자 하는 '이론적 연구'의 전범을 보여주었다. 아리스토텔레스를 통섭적 연구자로 부를 수 있는 것은, 그의 관심의 폭 때문이 아니라 그가 실천한 '학문적 방법론' 때문이다. 그는 본질과 역사를 통합하는 연구 방법론에 입각하여, 우주의 모든 현상을 이론적·개념적으로 파악하고자 시도한 인류 최초의 '슈퍼 연구 팀장'이었다.

단, 한 가지 반드시 덧붙여야 할 것이 있다. 아리스토텔레스는 결코 독단적이거나 편협한 연구자가 아니었다. 그는 논리적 일관성이나 연역적 체계를 맹신하지 않았다. 반대로 그는 분야와 대상의 특수성에 따라 서로 다른 접근 방법을 결합시킬 수 있을 만큼 충분히 유연했다. '논리와 체계'를 추구하면서도 늘 '경험과 현상'에 대해 열려 있었던 것이다.

『시학』(그리스어 원제목에 충실하자면 '시적 제작술에 관하여')의 경우도

마찬가지다. 『시학』은 아리스토텔레스가 남긴 강의록 중에서 지금까지 가장 널리 읽히고 토론되었으며, 미학적으로도 가장 흥미로운 저작이다. 그렇다고 『시학』이 독자에게 쉽게 문을 열어주는 텍스트라고 생각해선 안 된다. 건조하기 짝이 없는 산문체인 데다가, 뜻을 파악하기가 쉽지 않은 개념들과 논점들이 상세한 설명 없이 제시되어 있기 때문이다. 게다가 전승된 『시학』 텍스트의 상태도 완전하고 완결된 것이라 할 수 없는 상태이다. 하지만 아리스토텔레스가 스승과 달리 냉철한 연구자라는 점, 그가 치밀하면서도 유연한 태도로 시와 예술을 분석하고자 한다는 점을 명심한다면, 『시학』의 난해한 개념들과 논점들의 의미와 이들 사이의 연관성을 상당 부분 명확히 이해할 수 있다.

시와 예술의 모방적 기원을 논하고 있는 『시학』 4장의 유명한 대목을 보자.

> 시는 일반적으로 인간 본성에 내재해 있는 두 가지 원인에서 발생하는 것 같다. 모방한다는 것은 어렸을 적부터 인간 본성에 내재한 것으로서 인간이 다른 동물들과 다른 점도 인간이 가장 모방을 잘하며, 처음에는 모방에 의하여 지식을 습득한다는 점에 있다. 또한 모든 인간은 날 때부터 모방된 것에 대하여 쾌감을 느낀다. 이러한 사실은 경험이 증명하고 있다. 아주 보기 흉한 동물이나 시신의 모습처럼 실물을 볼 때면 불쾌감만 주는 대상이라도 매우 정확하게 그려놓았을 때에는 우리는 그것을 보고 쾌감을 느낀다.

이 짤막한 텍스트가 소위 '모방 기원론'이라 불리는 학설의 근원지다. 하지만 이 텍스트는 이 외에도 여러 가지 측면에서 재음미해볼 가치가 있다. 가장 먼저 눈에 띄는 것은 아리스토텔레스가 모방을 인간의 타고난 본성으로 간주하면서도, 경험적 관찰의 중요성을 적극 인정하고 있다는 점이다. 그는 이렇게 말하는 듯하다.

> 인간이 태어나서 자라나는 모습을 잘 보라. 또 이를 동물의 성장 과정과 비교해보라. 인간보다 모방하기를 더 좋아하고 잘하는 동물이 있는가? 따라서 모방하는 일은 인간의 가장 고유하고 탁월한 본성으로 봐야 한다.

아리스토텔레스는 관찰과 경험을 통한 설득력이 얼마나 중요한지 잘 알고 있으며, 『시학』의 곳곳에서도 이를 효과적으로 활용하고 있다. (시가 발생하는 두 번째 원인은 이어지는 부분에서 화성과 율동, 다시 말해 음악적 요소에 대한 본성으로 밝혀지고 있다.)

이어 우리의 시선을 끄는 것은 아리스토텔레스가 모방과 지식의 습득을 연결시킨다는 점이다. 특히 유아기에 처음으로 무언가를 배우는 일이 모방을 통해서 이루어진다는 점을 강조하고 있다. 그러나 4장의 이어지는 부분에서 모든 사람에게 공통된 '배움의 기쁨'과 그림을 보고 '대상을 알아보는 기쁨'을 이야기하고 있는 것을 종합해볼 때, 아리스토텔레스가 무엇을 강조하고 싶은가는 의심의 여지가 없다. 즉, 그는 인간의 학습 능력이 발현되는 데 모방이 결정적인 역할을 한다는 점을 부각시키고자 한다. 만약 인간이 아무것도 모방할 수

없다고 가정해보라. 인간이 갖고 있는 학습의 가능성과 잠재력이 실제로 발현될 수 있겠는가? 인간은 대상이 무엇인지를 인지하지도 못하고, 대상에 대한 쓸모 있는 지식도 전혀 얻지 못할 것이다.

또 한 가지 흥미로운 것은 모방과 쾌감의 관계이다. 아리스토텔레스는 모방이 주는 쾌감을 각별히 언급하고 있다. 그런데 좀 더 찬찬히 생각해보면, 모방에서 얻는 쾌감이 두 종류임을 알 수 있다. 모방 행위(과정)에서 얻는 쾌감과 모방물(결과)에서 얻는 쾌감이 있는 것이다. 노래방을 떠올려보라. 우리는 스스로 프로 가수를 '간절히' 모방하면서 노래하기를 즐긴다. 동시에 우리는 가수 뺨치게 잘 부르는 친구의 노래를 들으면서도 즐거워한다.

그런데 정확하게 그려진 그림의 쾌감을 이야기하는 마지막 문장이 뭔가 심상치 않다. 죽은 몸을 그려놓은 그림이 주는 쾌감? 정교하기만 하다면, 실물이 무엇이든 모든 그림을 즐길 수 있단 말인가? 심지어 죽음까지 잊고 무시하면서 즐길 수 있단 말인가? 아리스토텔레스가 겨냥하는 것은 분명하다. 그는 이미지(모방)의 차원과 실물(현실)의 차원을 명확히 구별하고자 한다. 그는 실제 감상자의 태도와 행동 방식을 냉철하게 관찰했다. 그림을 보는 사람이든, 공연을 보는 사람이든 자신이 보는 모방물을 실물과 혼동하는 사람은 없다. 두 차원은 존재론적으로 전혀 다른 차원이다. 그렇기 때문에 감상자는 모방물이 '무엇을' 모방했는가만을 보는 것이 아니라, '어떻게' 모방했는가도 함께 보고 있다. 아니 제대로 즐길 줄 아는 감상자에게는 '어떻게'가 더 흥미롭고 중요한 것이다.

모방의 인간학적 정당화, 모방과 학습 능력, 모방의 독자적인 위상

과 고유한 쾌감. 이미 이 몇 가지 논점으로 아리스토텔레스는 스승과는 확연히 다른 자신의 입장을 밝힌 셈이다. 아리스토텔레스는 플라톤에게 이렇게 말하는 듯하다.

선생님, 비극은 인간이 자신의 모방 본능을 기반으로, 오랜 시행착오를 걸쳐 만들어낸 이야기 형식입니다. 비극은 시민들이 즐기는 흥미진진한 '인간 행위'의 모방물이지요. 시민들은 비극을 보면서 결코 현실과 혼동하지도, 절대적·보편적인 이데아를 포기하지도 않습니다. 또 비극을 보는 시민들의 마음이 감정, 격정, 욕망에만 의지하고 좌우되는 것도 아닙니다. 비극의 진정한 재미는 어떻게 모방되어 있는가를 섬세하게 느끼고 이해하는 것인데, 이를 위해 관객은 스스로 적절한 기억력, 상상력, 예견(예감)력, 사유 능력, 판단 능력 등을 동원해야 합니다. 이제 연구자들은 시인과 예술가를 싸잡아서 비난하기보다는 시적·예술적 모방에 대한 보다 심층적인 분석을 해야 하지 않을까요? 진정으로 훌륭한 모방물의 요건이 무엇인지, 어떤 시인과 예술가들의 모방물이 보다 더 탁월한지에 대해 이론적으로 엄밀한 비평을 시도해야 하지 않을까요?

『시학』은 바로 이러한 입장에서 시도된 최초의 분석적인 예술비평이었다. 아리스토텔레스는 『시학』을 통해 르네상스 시대 이후 등장한 모든 '시학', '서사 이론', '문예비평'의 초석을 놓았다.

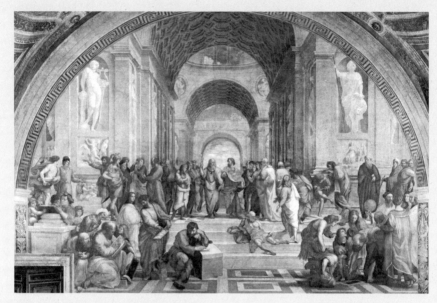

라파엘로, 〈아테네 학당〉, 1510~1511년, 프레스코, 579.5×823.5cm, 로마 바티칸 서명의 방.

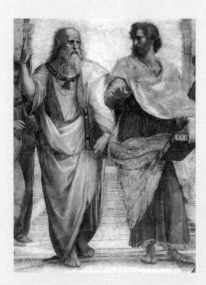

〈아테네 학당〉 중 플라톤(왼쪽)과
아리스토텔레스(오른쪽).
두 철학자의 손가락 방향의
차이에서 이상주의자(플라톤)와
현실주의자(아리스토텔레스)를 읽어내곤 한다.
아리스토텔레스와 달리
플라톤이 맨발인 점도 흥미롭다.
맨발은 플라톤으로 이어진
소크라테스의 특징 가운데 하나다.

시적 서사의 가치와 철학적 평가

아리스토텔레스는 시를 근본적으로 '이야기'의 형식으로서 주목했다. 이는 오늘날 우리가 '시' 하면 으레 서정시를 떠올리는 것과는 사뭇 다른 접근이다. 아리스토텔레스에게 시인은 근본적으로 자신의 주관적인 느낌이나 감정을 노래하는 자가 아니다. 오히려 시인은 어떤 흥미진진한 이야기, 독자의 관심과 감정을 사로잡는 이야기를 지어내는 자이다. 그렇기 때문에 그는 『시학』에서 비극, 서사시, 희극(희극에 관한 부분은 어떤 이유에서인지 유실되었는데), 그러니까 이야기가 있는 시 형식들만을 분석하고 있다. 또 잘 알려져 있듯이, 그가 이야기를 엮는 일, 이른바 '플롯'을 비극의 여섯 가지 구성 요소들 가운데 가장 중요하다고 보는 것도, 시를 우선적으로 '서사의 형식'으로 보는 관점을 따른 결과라 볼 수 있다.

그런데 아리스토텔레스는 『시학』 9장에서 다음과 같은 묘한 주장을 한다.

> ······ 명백한 것은 시인의 임무는 실제로 일어난 일을 이야기하는 데 있는 것이 아니라 일어날 수 있는 일, 즉 개연성 또는 필연성의 법칙에 따라 가능한 일을 이야기하는 데 있다는 사실이다. 역사가와 시인의 차이점은······ 한 사람은 실제로 일어난 일을 이야기하고 다른 사람은 일어날 수 있는 일을 이야기한다는 점에 있다. 따라서 시는 역사보다 더 철학적이고 중요하다. 왜냐하면 시는 보편적인 것을 말하는 경향이 더 강하고, 역사는 개별적인 것을 말하기 때문이다.

왜 느닷없이 시인과 역사가를 비교하는 것일까? 또 '더 철학적'이란 말은 도대체 무슨 뜻인가? 이러한 평가는 시에 대한 칭찬인가 아니면 비난인가? 아리스토텔레스는 우선 비극 시가 전해주는 서사가 실제로 일어난 일이 아님을 분명히 한다. 시가 들려주는 이야기는 현실이 아니다. 그것은 가능성의 세계이다. 관객 또한 이를 결코 혼동하지 않는다. 아리스토텔레스는 이러한 가능성의 서사가 개연성 또는 필연성의 '연관 관계'를 통해 구성되어야 함을 강조한다. 이 말은 시적 서사가 쓸데없는 군더더기 없이 긴밀하고 짜임새 있게 결합되어야 함을 의미한다. 한마디로 시작부터 끝까지 하나의 전체를 이루는 '유기적 통일성'을 보여주어야 한다는 것이다. 물론 여기서 한 가지 잊지 말아야 할 것이 있다. 시적 서사의 구성은 유기적 통일성과 함께 '발견과 급전' 또한 포함해야 한다. 줄거리의 진행 속에 흔히 '극적인 반전' 혹은 '파국'이라 부르는 어떤 결정적인 전환점이 있어야 하는 것이다. 끝까지 숨죽이고 본 영화를 생각해보라. 거의 모두 '뜻밖의' 반전과 파국이 있지 않는가. 영화를 보는 긴장과 여운이 반전과 파국을 통해 확연히 배가된다는 점은 의심의 여지가 없다.

그런데 금방 의문이 떠오른다. 이야기가 '개연적 또는 필연적으로' 연결되어야 한다는 것과 '뜻밖의' 발견과 급전이 있어야 한다는 것이 서로 조화될 수 있는가? 이들은 서로 상충되는 요구가 아닌가? 문제의 열쇠는 '개연적 내지 필연적인 연결'이란 말에 있다. 우리는 이 말을 '기계적인 필연성'이나 '자연과학적인 법칙성'으로 이해해선 안 된다. 만약 그렇다면 예상치 않은 발견과 급전이 원천적으로 불가능할 것이다. 이야기의 유기적 통일성은 결코 '빈틈없는 인과관계'

가 아니다. 시적 서사는 관객을 충분히 설득하고 사로잡을 정도로 긴밀하게 짜여 있어야 한다. 그렇지만 이러한 긴밀한 구성은 발견과 급전이 그 사이에 등장할 수 있는 만큼의 '틈새와 유연함'도 아울러 갖고 있어야 한다. 아리스토텔레스는 이 두 가지를 이상적인 구성이 반드시 갖추어야 할 요건으로 생각했다. 그리고 이 두 요건이 충족될 수 있도록 도와주는 또 하나의 요소를 언급하고 있는데, 그것이 바로 비극 시의 주인공이 저지르는 '치명적인 과오hamartía'이다. 인간이기에, 완전치 못한 존재이기에 저지르는 과오가 있기 때문에, 관객은 발견과 급전이 급작스럽게 등장하더라도 이를 작위적이거나 황당하게 느끼지 않을 수 있는 것이다.

이렇게 구성된 '시적 서사'는 '역사적 서사'와 어떻게 다른 것인가? 아리스토텔레스의 의견은 분명해 보인다. 역사가 실제 현실의 사건을 이야기하는 반면, 시는 가능한 세계를 다룬다. 또 이야기의 대상이 가진 본성과 관련해서도 둘은 확연히 다르다. 예를 들어, 만약 역사가가 어떤 인물에 대해 이야기한다면, 이 인물은 언제나 실제로 존재했던 '개별자'다. 반면 시인이 어떤 인물의 이야기를 만들어낸다면, 이 인물은 특정한 개별자가 아니라 일종의 '모델model'의 성격을 띠게 된다. 간혹 『칼의 노래』처럼 실제 인물을 소재로 하여 이러한 차이가 모호해지는 경우도 있을 수 있지만, 우리는 통상 시적 서사에 나오는 인물과 사건을 하나의 특수한 경우가 아니라 일반적인 '상징' 내지 '전형type'으로 받아들이는 것이다.

그러나 역사의 문제는 그렇게 간단치 않다. 역사는 실제 일어났던 사건을 과연 '그대로' 이야기하는가? 역사가가 서술하는 사건과 인

물은 단지 '특수하고 개별적인 것'에 국한된 의미만을 갖는 것일까? 결코 그렇지 않다. 역사는 '객관적인 보고서'가 아니다. 반대로 어떤 역사 서술이든, 그 속에는 언제나 역사가의 '관점'과 '태도'가 반영되어 있다. 역사는 근본적으로 역사가가 자신의 '사관'에 입각하여 '재구성한re-construct' 이야기인 것이다. 또한 자신이 쓴 역사적 서사가 오로지 해당 시대에 한정된 특수한 의미만 가진다고 생각하는 역사가는 아무도 없다. 독자 또한 어떤 일반적이며 상징적인 중요성이 있을 것이라 기대하기 때문에 역사적 서사를 찾아 읽는 것이다.

게다가 역사가 이렇다는 것은 아리스토텔레스에게도 전혀 낯설지 않았다. 이미 출중한 역사가였던 투키디데스Thucydides가 『펠로폰네소스 전쟁사』에서, 역사가 사건들의 단순한 나열이 아니라 이들의 '심층적인 원인과 진실을 해명하기 위해 재구성된' 이야기라는 점을 명확히 밝히고 있기 때문이다. 사정이 이러한데도 아리스토텔레스는 왜 역사적 서사를 시적 서사에 견주면서 전자의 의미를 깎아내리려 할까?

해결의 단서는 '가능성', '철학적', '보편적', 이 세 가지 개념에서 찾아야 할 것이다. 시와 마찬가지로 역사도 만들어진 이야기다. 하지만 역사는 본질적으로 실제 일어난 '사실들'에서 출발한다. 나아가 어떤 역사적 서사가 얼마나 진실에 가까운가를 가리는 최종적인 기준도 종국에는 실재하는 사실들일 수밖에 없다. 한마디로 역사의 출발점과 종착점은 이 세계의 사실들인 것이다(사실이 과연 무엇이며, 사실은 늘 객관적인가의 문제는 일단 접어두자).

시는 그렇지 않다. 시적 서사는 실제 세계와 전혀 다른 차원이다.

실제 세계와 완전히 무관한 것은 아니지만, 시적 서사의 가치를 가늠하기 위해 과거와 현재의 '개별 사실들'을 돌아볼 필요는 전혀 없는 것이다. 달리 말해서 시적 서사는 이 세계와 개별 사실로부터 거리를 두는 데서 시작된다. 시인은 이 세계의 우연적이며 비본질적인 요소들을 배제하면서 '개연적 또는 필연적으로' 연결된 가능성의 세계를 구상한다. 이때 시인의 경험, 상상력, 은유 능력 등이 결정적인 역할을 하겠지만, 시인은 결코 자신의 개인적 환상으로 빠져들지 않는다. 반대로 시인은 아리스토텔레스의 말대로 "보편적인 것"을 추구한다. 즉, 시인은 인간의 사회적·정치적인 삶의 구체적인 가능성과 한계를 꿰뚫어 보고자 하는 것이다. 이렇게 현실의 우연적이며 비본질적인 요소들을 과감히 생략하면서 인간적 삶과 어려움의 본질을 포착한다는 의미에서, 시적 이야기가 역사적 이야기보다 더 '철학적'이라고 평가할 수 있는 것이다. 많은 그리스 비극 작품들이 오늘날까지 널리 읽히고 상연되는 것도 바로 이 때문일 것이다.

하지만 한 가지 짚어야 할 것이 있다. "시가 역사보다 더 철학적이고 중요하다." 가만히 보면, 이 주장은 철학에 대한 절대적인 신뢰를 전제하고 있다. 시든 역사든, 그 가치 판단에 대한 기준이 되는 것은 철학이기 때문이다. 이로써 아리스토텔레스는 스승 플라톤과 다시금 화해하게 되는 셈이다. 아리스토텔레스는 비극의 감정적 효과인 '카타르시스kátharsis'(본래 깨끗하게 씻어내는 일을 뜻함)를 감안하면서 스승에게 이렇게 답하는 듯하다.

선생님, 선생님도 잘 아시다시피 탁월한 시인이 만들어내는 이야기

는 대단한 힘과 설득력을 갖고 있습니다. 관객의 몸과 마음을 완전히 사로잡아, 주인공과 함께 흥분하고 아파하고 전율하게 만드니까요. 하지만 크게 우려하실 필요는 없을 것 같습니다. 시 작품이 끝나면서, 관객의 내면 또한 깨끗이 비워지게 되니까요. 작품을 보면서 울부짖었다고 해서, 관객의 내면이 계속 혼돈과 무정부 상태에 있는 건 아닙니다. 오히려 제가 보기엔, 시 작품을 흥미진진하게 감상함으로써 억압된 두려움, 슬픔, 연민, 초조함, 긴장감, 복수심 등이 충분히 발산될 수 있다고 생각됩니다. 물론 시를 지나치게 즐기는 것은 문제가 될 수 있겠지요. 하지만 이는 이성적 사유가 지나쳐서 회의주의자나 냉소주의자가 될 위험이 있는 것과 대동소이합니다. 무엇보다도 선생님, 시에 대한 냉철한 분석과 평가를 저희 철학자들이 담당하는 한 아무 걱정 하지 않으셔도 될 것입니다. 시의 가치에 대해 궁금한 이들은 모두 저희들을 찾아오게 될 것이니까요.

아리스토텔레스의 낙관적인 전망은 틀리지 않았다. 오늘날에도 시적 서사의 구성과 의미에 대해 공부하려는 이들은 우선적으로 플라톤과 아리스토텔레스를 찾고 있는 것이다.

플로티노스
빛과 형상의 감각적 힘의 긍정

미를 통한 영혼의 고양

삶이 아무리 피곤하고 힘들어도 아름다운 것은 분명히 있다. 저녁 무렵 우연히 우리 눈을 적시는 붉은 노을도 아름답고, 이제 막 옹알이를 시작한 아기의 무구한 미소도 아름답다. 또 모차르트Wolfgang Amadeus Mozart 피아노 협주곡의 선율도 아름답고, 르누아르Pierre-Auguste Renoir 가 색채의 향연으로 묘사한 소녀도 아름답다. 어디 이뿐인가. 힘겹게 손수레를 끄는 할머니를 보고 기꺼이 도와주는 청년, 포기하지 않고 마지막까지 최선을 다하는 운동선수의 모습, 밤새도록 자신만의 표현 기법을 모색하는 젊은 예술가의 열정, 연말이면 홀연히 거액을 기부하고 사라지는 익명의 독지가 등등, 우리 주위에 아름다운 것들은 결코 적지 않다. 만약 아름다운 것들이 없다면 삶이 얼마나 앙상하고 황폐해지겠는가. 우리는 아름다운 것들을 만나고 싶어 한다. 우리는 아름다움을 느끼도록 해주는 대상들과 기꺼이 함께 있고 싶어 한다.

왜 우리는 아름다움의 경험을 원할까? 왜 아름다움의 감정은 소중하고 가치 있는 것으로 여겨질까?

미의 감정을 느끼는 상태 자체를 좀 더 면밀히 들여다보자. 미의 감정 상태는 어떤 두드러진 체험의 결들을 갖고 있을까? 주체가 미의 감정을 느낄 때, 대상은 주체에게 매혹적인 것으로 다가온다. 아름다운 대상은 '빛'을 발하는 듯하고, 그럼으로써 주체의 시선을 사로잡는다. "눈이 부시다", "눈이 멀었다"와 같은 표현은 단순한 수사가 아니다. 미의 감정은 놀라움과 경탄의 계기도 포함하고 있다. 아름다움의 순간은 일상적이거나 예정된 것이 아니다. 주체가 의도하거나 일부러 만들어낸 것도 아니다. 반대로 그것은 예기치 않게 주체에게 찾아온 순간이다. 한마디로 불현듯 주체에게 다가온 '경이로운 사건'의 순간인 것이다. 대중 영화에서 자주 볼 수 있는 장면이 이에 대한 좋은 예가 될 것이다. 아름다운 여자 주인공이 처음 등장하여 남자 주인공의 시선이 그녀에게 향할 때, 흔히 감미롭고 환상적인 음악이 흐르면서 슬로모션으로 그녀의 모습을 보여준다. 이러한 방식은 바로 아름다운 대상이 발산하는 '빛나는 매혹'과 이 대상의 출현이 '예외적이며 경이로운 사건임'을 드러내기 위한 것이다.

그뿐만 아니라 미의 감정은 대상에 대한 '존중감'도 포함하고 있다. 아름다운 것은 관능적이거나 농염濃艶한 것이 아니다. 주체는 아름다운 대상을 직접적인 욕망의 대상으로 생각하지 않는다. 헤겔이 말했듯이, 직접적인 욕망의 대상은 주체에 의해 파괴되고 주체 속으로 사라져야 할 대상이기 때문이다. 주체와 아름다운 대상 사이에는 적절한 거리가 유지되어야 한다. 그것은 상호 인정과 '존중'의 거리이다.

서양 미학사의 거장들

이 거리는 관례적이거나 형식적인 거리가 아니라, 주체와 대상이 서로 공감하고 이해하는 '조화로움과 화해'의 거리이다. 아름다운 감정에 젖어들면서 대상에 대해 낯설거나 외롭다고 느끼는 주체는 없다.

그런데 미의 감정에는 또 하나의 중요한 계기가 있다. 그것은 주체가 보다 더 높은 차원을 향해 '상승하는' 듯 느끼는 계기이다. 아름다움의 느낌은 주체가 늘 만나는 일상적인 순간이 아니다. 갑자기 아름다운 대상이 눈앞에 출현할 때, 주체는 상투적인 일상에서 벗어난다. 익숙한 시간의 흐름이 정지되고, 어떤 예외적이며 '축제적인 시간' 속으로 접어드는 것이다. 이는 아름다운 대상이 경이롭게 빛나는, 각별한 대상이기 때문이다. 그것은 이 땅의 세상보다 훨씬 더 조화롭고 완전한 세계에서 내려온 듯하다. 주체는 이때 이러한 조화롭고 완전한 세계를 향해 상승하는 듯 느끼게 된다. 아름다운 대상과의 조우는, 주체가 이 대상이 속해 있는 어떤 '이상적인 세계' 내지 '형상의 왕국'으로 상승하는 듯 느끼는 순간인 것이다. 그리하여 미의 감정은 주체가 '자기 존재의 고양'을 체험하는 통로가 된다고 할 수 있다.

빛나는 매혹, 경이로운 선물, 상호 존중, 조화와 화해, 그리고 더 높은 차원으로의 고양. 삶의 행복이 무엇인지 모른다 해도, 누가 이러한 아름다운 감정의 계기들을 마다하겠는가. 이들이야말로 인간 영혼이 추구하고 누릴 수 있는 가장 소중한 체험의 결들이 아닌가. 이 점을 형이상학적·미학적으로 누구보다도 깊이 궁구한 고대의 사상가가 한 사람 있었다. 바로 플로티노스Plōtinos(205~270)다. 플로티노스에게 미의 체험은 단지 어떤 사물을 아름답게 느끼는 순간이 아니다. 반대로 그것은 인간 영혼이 새롭게 눈을 뜨는 과정이다. 그것은 영혼이

플로티노스

자신의 진정한 근원과 본성이 무엇인지를 비로소 선명하게 상기하게 되는 순간이다. 동시에 그것은 영혼이 자신의 근원이자 궁극적인 목표로 나아가게 되는 계기이기도 하다. 즉, '일자─者; tò hén와의 합일'을 향해 나아가도록 추동되는 경험이기도 한 것이다.

사실 미에 대한 이러한 형이상학적 의미 부여가 완전히 새롭다고 할 수는 없다. 이미 플라톤이 『심포지온』에서 미의 체험을 몇 가지 단계로 세분하고, 이를 영혼의 상승 및 영혼의 지복과 긴밀하게 연결시켰기 때문이다. 플로티노스도 이를 잘 알고 있었다. 아니 잘 알고 있던 정도가 아니라, 자신이 세밀하게 구상한 '일원론적 형이상학'이 전적으로 플라톤으로부터 비롯된 것이라고 분명히 밝혔다. 19세기 이래 플로티노스의 사상을 플라톤의 사상과 구별하여 통상 '신플라톤주의'라 부르고 있지만, 정작 플로티노스 자신은 '신적인 스승 플라톤'의 생각을 온전히 계승하고 있다는 점을 추호도 의심하지 않았다. 하지만 플로티노스와 플라톤 사이에는 무려 500년 가까운 시대적 간극이 있다. 이 오랜 시기 동안 지중해를 둘러싼 서구의 고대 세계는 정치적·경제적·사회문화적으로 엄청난 변동을 겪었다. 그렇기 때문에 플로티노스가 말하고 가르친 '플라톤의 사상'에 그만의 고유한 색채가 입혀지게 된 것은 너무나 당연한 결과라 할 수 있다. 미의

경험 내지 미학적 반성과 관련하여 플로티노스적인 색채가 어떤 것인가를 좀 더 자세히 들여다보도록 하자.

일자의 형이상학과 살아 있는 형상의 미학

플로티노스는 극도로 혼란스럽고 불안정한 시대를 살았다. 그가 로마에서 사상가로서 가르치고 명성을 쌓았던 때는 소위 '군인 황제 시대'라 불리는 시기였다. 이 시기는 극단적인 권력 암투의 시기로서, 50년 동안 제국의 황제가 18번이나 바뀌었고, 사회경제적 양극화와 이민족(페르시아와 게르만)의 침입 등 총체적인 혼란의 시기였다. 이러한 상황은 정신적인 삶에도 반영되어, 당시 로마에는 매우 다양한 철학적·종교적 사상들이 어지럽게 각축을 벌이고 있었다. 고대부터 내려온 플라톤주의, 페리파토스(아리스토텔레스)주의, 스토아주의, 에피쿠로스주의, 회의주의, 냉소주의는 물론, 로마의 전통적인 다신교와 온갖 형태의 미신과 신비주의, 동방에서 전해진 유대교, 영지주의Gnosis, 조로아스터교, 게다가 급속도로 세를 확장하던 기독교에 이르기까지, 삶의 지혜와 종교적 구원을 향한 욕구를 채워줄 수 있다고 자부하는 사상들과 예언자들이 넘쳐났던 것이다.

플로티노스는 플라톤으로 돌아가서, 그의 사상을 더 깊이, 더 체계적으로 재정립함으로써 이러한 시대의 흐름에 맞서고자 했다. 그는 자신의 '일원론적 형이상학'이야말로 진정으로 참된 우주론, 신학, 영혼론, 윤리학을 포괄적으로 제시할 수 있다고 믿었다. 이 형이상학

이 '일원론적'인 것은, 모든 만물의 최종적인 근원을 정신적이며 비물질적인 존재, 이른바 '일자'에 두고 있기 때문이다.

플로티노스에 따르면, '일자'는 존재하는 모든 것의 근원이기에 인간의 언어로는 그 존재와 본성을 적절히 말할 수 없다. "일자는 말할 수 없다árrhêton." 그렇기 때문에 플로티노스는 '일자'에 대해 이야기할 때, 항상 '이를테면', '그런 방식으로'라는 한정어를 덧붙이고 있다. 그는 가장 완전하고 가장 충만한 원천인 '일자'로부터 이제 여러 등급의 존재자들이 '유출流出된다'고 가르친다. 존재하는 모든 것들이 일자로부터 생성되어 나온다는 것이다. 물론 이 '유출된다'는 말은 일자의 무한한 충만함과 생명력을 염두에 둔 비유적 표현이다.

일자로부터 가장 먼저 산출되는 것은 절대적이며 초개별적인 '정신nous'이다. 이어 플라톤적 '이데아들(본질들)'이 산출되며, 그다음으로 이 정신과 이데아들로부터 '우주 영혼'과 '개별 영혼들'이 산출된다. 일자, 정신과 이데아들, 영혼들, 이 세 가지 존재자들이 비물질적인 '사유적(정신적) 존재자'의 우주를 구성한다. 이어 '감각적 존재자들'의 우주가 출현하는데, 여기서는 먼저 영혼들로부터 실재하는 감각 대상들, 즉 눈에 보이는 사물들이 산출되며, 다시 이 사물들로부터 이들을 모사한 가상적 이미지들(예컨대 나무를 그린 그림과 같은)이 등장한다. 마지막으로 가장 낮은 단계의 존재자를 이루는 것은 아무런 '형상'이 없는 '근원 질료'(아무런 긍정적 형태와 성질을 갖고 있지 못한 근원적인 물질적 차원)이다. 감각 대상, 모사된 이미지, 근원 질료, 이세 가지가 감각적 존재자들의 세계를 구성하며, 이로써 최고 단계의 '일자'로부터 최하 단계의 '근원 질료'에 이르는 모든 존재자들의 위

일자로부터 만물이 유출되었다는 플로티노스의 유출론을 십자가와
수많은 별들의 관계에 적용한 갈라 플라치디아 묘당 내부의 천장 모자이크(위)와
만물의 가시적 형상들을 긍정하는 플로티노스적 관점이 반영된
산 타폴리나레 인 클라세 성당 내부의 천장 모자이크(아래).

계질서가 완전하게 제시된 셈이다. 플로티노스는 플라톤의 이원론을 독자적으로 재구성하여, 인간이 '존재하는 것'으로 느끼고 경험할 수 있는 모든 것을 이렇게 여섯 가지 단계의 존재론으로 정립하였다.

오늘날 독자들에게 이러한 형이상학적 존재론은 대단히 낯설다. 아마 대부분의 독자들은 기껏해야 '고대의 관념론적 체계' 혹은 '상상력이 뛰어난 사변' 정도로 평가할 것이다. 하지만 플로티노스의 사상이 중세 기독교 세계와 르네상스는 물론, 현대에 이르기까지 끊임없이 새롭게 수용되고 지속적으로 영향을 미쳐왔다는 사실을 잊어선 안 된다. 그의 사상이 엄청난 시간의 벽을 뚫고 살아남을 수 있었던 이유는 무엇일까?

그것은 그의 사상 자체가 갖고 있는 이론적 설득력일 터인데, 이론적 설득력이란 궁극적으로 인간적 '삶의 진실'을 포착하는 힘이라 할 수 있다. 플로티노스의 존재론적 위계질서는 한낱 추상적이며 관념적인 구상이 아니다. 반대로 그것은 상당히 현실성이 있고 매력적인 삶의 철학이라 할 수 있다. 그것은 인간이 다가갈 수 있는 존재 경험의 전체 모습을 설득력 있게 포착한 고유한 삶의 철학이다. 다시 말해서 플로티노스의 존재론은 인간이 지각과 사유를 통해 다가갈 수 있는 모든 '존재자들의 종류' 혹은 모든 '존재(성) 경험의 층위들'을 상당히 합리적이며 체계적인 방식으로 제시하고 있는 것이다. 좀 더 쉽게 풀어서 말해보자. 아무리 잘 모방한 이미지라 하더라도 실제 대상과 같을 수는 없다. 우리는 통상 대상의 이미지보다는 대상 자체가 훨씬 더 '실제적이며 진실한' 존재라고 여긴다. 또한 우리는 그냥 스쳐가는 대상, 우연히 마주친 대상보다는 진지하게 공감하고 느낀 대상

을 훨씬 더 '진정한' 대상으로 생각한다. 그 존재성을 마음 깊이 느끼고 확신한 대상을 훨씬 더 '실제적인' 대상으로 간주하는 것이다. 플로티노스의 존재론은 이렇게 인간이 대상의 존재함을 경험하는 '강도'의 차이, 존재 대상의 다양한 '층위' 내지 '가치'를 체계적으로 보여주는 이론으로 이해해야 한다.

그런데 플로티노스의 존재론에는 또 한 가지 중요한 특징이 있다. 그것은 이 존재론이 결코 정적이며 고정된 체계가 아니라는 점이다. 반대로 그것은 근본적으로 역동적인 '생명'의 존재론이다. 어떻게 그러한가? 이것은 특히 사유적 존재의 세 번째 단계인 영혼에서 잘 드러난다. 플로티노스에게 영혼의 본질은 생명, 곧 살아 있음을 가능하게 해주는 원리라는 데에 있다. 영혼은 우주 전체 혹은 개별 유기체가 살아 있도록 해주는 생명력의 역할을 한다. 좀 더 정확히 말해 영혼은 정신(사유)과 물질(감각) 사이에 위치해 있으면서, 이 두 차원을 결합시켜 하나의 '살아 있는 통일성'을 형성시켜주는 힘인 것이다. 또한 영혼은 근본적으로 더 높은 수준의 사유적 존재자인 '정신 내지 이데아', 그리고 '일자'를 향해 나아가고자 한다. 이것은 영혼이 그 자체에 내재한 지각 능력과 사유 능력을 사용하여 보다 높은 수준의 지각과 지혜에 도달하고자 노력하는 데서 분명하게 드러난다. 아름다움의 감정 혹은 미적 경험이 지닌 중요성도 바로 여기에 있다. 플로티노스가 아름다움의 감각적·감정적 경험을 각별히 중시한 것은, 이 경험이 생명력으로서의 영혼과 긴밀하게 연결되어 있기 때문이다. 아름다움의 경험은 영혼의 살아 있음을 생생하게 드러낼 뿐 아니라, 영혼이 더 높은 존재자를 향해 나아가도록, 자신의 궁극적 근원인 일자

를 향해 나아가도록 해주는 결정적인 동기가 되는 것이다. 요컨대 아름다움의 경험은 영혼의 활력과 구원을 촉발하는 직접적이며 강력한 추동력인 것이다.

이러한 사상을 바탕으로 플로티노스는 미에 대한 전래의 '균제ₛym-metría설'에 제동을 건다. 균제설이란 플라톤 이전 고대 그리스로부터 내려온 거대한 전통으로서, 미의 본질을 대상의 부분들 사이에 존재하는 수적 비례와 대칭 관계로 보는 이론을 말한다. 플로티노스는 이 전통을 비판하면서, 부분들로 나눌 수 없는 단순한 '빛' 자체도 무한히 아름답다고 말한다. 나아가 그는 아무리 완벽한 비례를 가진 몸이라도, 만약 그것이 죽은 사람의 몸이라면 결코 아름다울 수 없다고 역설한다. 그에게는 영혼의 살아 있음, 영혼의 내적 구원과 무관한 아름다움은 피상적이며 낮은 수준의 장식적 미에 불과했던 것이다.

아마 요즈음 독자들이 플로티노스의 존재론과 형이상학적 미학을 그대로 받아들이기는 어려울 것이다. 내가 직접 느끼는 욕망과 쾌락도 복잡하고 어렵기만 한데, 존재론적 층위와 영혼의 구원에 신경 쓸 겨를이 어디 있겠는가. 하지만 누군가 우리의 삶 속에서 미적 경험이 확인시켜주는 내면적 진실과 가치를 진지하게 긍정하고자 한다면, 원하든 원하지 않든 플로티노스의 후예가 될 수밖에 없다. 존재와 우주에 대한 그의 형이상학은 광활하고 심오하며, 감각과 형상을 긍정하는 그의 미학은 생생하고 구체적이다. 서구 미학사의 가장 풍부하고 깊은 원천이 플로티노스의 미학이라는 말은 조금도 과장이 아니다.

4

중세 미학 개괄
빛, 비례, 내면성을 통한 신성의 계시

기독교 신앙과 현세적 삶의 긍정

서구의 중세는 일반적으로 서로마제국이 멸망한 476년부터 동로마 제국(비잔틴제국)이 멸망한 1453년 사이의 시기를 가리킨다. 근 천 년에 이르는 중세의 가장 중요한 특징을 지적한다면 누구나 봉건제도와 기독교를 꼽을 것이다. 그런데 우리는 '중세 시대' 하면 저절로 어둡고 부정적인 이미지를 떠올린다. 무소불위의 교황, 부패한 교회와 성직자, 무능력한 영주와 귀족들, 이들의 착취에 시달린 농민들의 기근과 아사, 흑사병과 같은 전염병의 창궐, 폐쇄적인 수도원의 비인간적 금욕주의, 이단적인 사상가들에 대한 마녀사냥과 화형, 끔찍한 고문 기구들 등등을 연상하는 것이다. 그러나 이러한 연상은 정말 진실에 가까운 것일까? 이 기나긴 시대는 온통 억압, 독단, 공포의 연속이었는가?

우리는 정작 이 시기를 살았던 사람들은 단 한 순간도 '중세'에 살

고 있다는 생각을 한 적이 없음을 기억해야 한다. 이는 르네상스라 불리는 시기, 즉 15세기 중반에서 17세기 중반에 살았던 사람들이 단 한 순간도 '르네상스'에 살고 있다고 느낀 적이 없었던 것과 마찬가지다. 고대, 중세, 르네상스, 근대, 현대 등의 시대 구분은 모두 근대가 만들어낸 것이다. 이 낯익은 시대 구분 자체가 18~19세기의 역사학과 역사철학이 자기중심적으로 만들어낸 '발명'인 것이다. 그렇기 때문에 '중세'라는 명칭 자체에 부정적인 함의가 스며 있는 것은 우연이 아니다. 고전적·이상적인 고대와 새롭게 진보하는 근대 사이에 끼여 있는 '정체된 중간 단계'라는 함의 말이다. 중세는 결코 어둡지 않았다. 두려움과 공포의 연속도 아니었다. 구레비치Aaron Jakowlewitsch Gurjewitsch와 에코Umberto Eco 같은 전문가들이 잘 밝혀준 대로, 중세인은 외롭고 불안한 삶을 살지 않았다. 반대로 보통의 중세인은, 물질적으로는 궁핍할지언정 주어진 삶의 순간순간을 긍정하고 감사하는 마음으로 살았다. 무한한 사랑의 신과 천국에 대한 깊은 믿음이 있었기 때문이다. 또한 중세 유럽의 도시와 농촌 곳곳에 퍼져 있던 다양한 축제 문화를 보라. 여기서도 중세인들이 얼마나 현세의 삶에 적극적이었으며, 또 얼마나 삶을 즐길 줄 알았는가를 잘 엿볼 수 있다.

예술이나 미학과 관련해서도 우리는 근대적 편견에 사로잡히기 십상이다. 자유로운 시민과 아름다운 예술이 없는 어두운 시대인데, 무슨 미학이 있었겠느냐는 식으로 말이다. 18세기 이후의 '파인 아트' 개념에서 본다면, 중세 시대에는 예술과 미학이 없었다고 말할 수 있을 것이다. 하지만 이 개념의 역사적 상대성을 직시하고, 인간의 감각적·감정적 경험이 미치는 드넓은 지평을 되새긴다면, 중세에도 미적

감각과 감정에 대한 깊은 성찰이 존재했으며, 이 성찰이 후에 근대정신과 근대 미학의 소중한 바탕이었음을 어렵지 않게 인식할 수 있다. 중세 시대만큼 영원한 '빛의 미학', 우주와 영혼의 '완전성의 미학'을 확신하던 시대는 없었다. 장구한 중세의 미학을 되돌아보기에는 턱없이 미흡하지만, 중세 미학의 사상적 근간을 이해하려면 적어도 다음 세 가지 논의 방식을 반드시 상기해야 할 것이다. 이들 논의 방식은 중세인들이 자연과 영혼의 아름다움에 도달하기 위해 마련해놓은 '미적 경험의 길'이다.

신이 창조한 우주의 완전성, 개별자의 내면성, 빛의 미학

첫 번째 길은 플라톤의 대화편 『티마이오스』로부터 유래한다. 이 대화편은 중세 시대에 플라톤의 저작 가운데 『심포지온』, 『파이돈』, 『폴리테이아』와 더불어 가장 널리 읽힌 저작이다. 『티마이오스』에서 플라톤은, 신적인 제작자 혹은 건축가인 '데미우르고스dēmiourgós'를 등장시켜 완벽하고 아름다운 우주kósmos가 어떻게 신적인 '좋음'의 이데아와 보편타당한 수적 · 기하학적 원리에 따라 탄생되고 유지되고 있는가를 상술하고 있다. 『티마이오스』가 널리 수용된 데에는 아우구스티누스Augustinus(354~430)와 보에티우스Boëthius(480/485~524/526)의 역할이 컸다. 이들은 중세 초기의 두드러진 사상가로서 『티마이오스』에 대한 영향력 있는 논평서를 집필하여, 플라톤의 우주론을 기독교적 세계관과 통합시키는 데 크게 기여하였다. 그런데 이 통합 과정

페드로 베루게테, 〈성 아우구스티누스, 신부〉,
15세기경, 패널에 유채, 118×62cm,
파리 루브르 박물관.

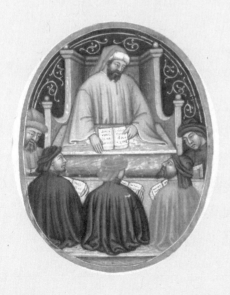

학생을 가르치는 보에티우스
(1385년 이탈리아『철학의 위안』
필사본의 장식).
보에티우스는 로마제국 말기인
6세기 전반 학문적 명성을 떨치다가
반란죄를 뒤집어쓰고 처형당한 비운의
대학자이다. 그가 남긴 주석들과
논리학, 수학, 음악 이론 저작들은
고대 그리스의 지적 유산을
라틴 세계에 충실하게 전달한 것으로
평가받고 있다.

에서 두 사상가는, 피타고라스Pythagoras와 플라톤으로부터 전승된 미에 대한 '수적 조화와 균제설'을 기독교 신학의 관점에서 새롭게 정의하고 부각시킨다. 특히 「지혜서」에 나오는 "주님은 모든 것을 잘 재고, 헤아리고, 달아서 처리하셨다"(11장 20절)라는 구절을 단서로 삼아, 신의 '절대적인 아름다움'이 인간이 지각하고 인식할 수 있는 사물의 수적인 '논리성과 질서'를 통해 드러난다는 '객관적인 미'의 이론을 주창한다. 이에는 물론 사도 바울Paul이 「로마서」에서 말한 "창세로부터 그의 보이지 아니하는 것들, 곧 그의 영원하신 능력과 신성이 그가 만드신 만물에 분명히 보여 알려졌나니……"(1장 20절)라는 대목도 결정적인 논거를 제공하였다. 아우구스티누스와 보에티우스가 수적이며 객관적인 미를 확인할 수 있는 영역으로 각별히 주목한 것은 음악이었다. 서로 다른 음들이 수적 질서에 따라 함께 결합하여 조화로운 협화음consonantia을 만들어내는 과정을, 미가 현시되는 전범으로 보았기 때문이다. 음악은 신이 창조한 우주 전체가 어떻게 서로 결합하여 '합치convenientia, 균제aequalitas, 통일unitas'의 미를 실현하는가를 가장 인상적으로 보여주는 영역이었다.

미에 다가가는 두 번째 길은 이러한 수적이며 객관적인 길과는 확연히 다르다. 두 번째 길은 그리스인에게는 알려지지 않은, 기독교 특유의 내면적·주관적인 길이었다. 여기서도 아우구스티누스, 특히 후기의 아우구스티누스가 결정적인 역할을 한다. 그는 『고백록』에서 "나는 당신이 만든 작품들을 바라보고는 경악하지 않을 수 없었습니다"(7권, 21장 27절)라고 말한다. 왜 경악했다고 말하는 것인가? 조화로운 미에 대한 확신은 모두 어디로 사라졌는가? 이 대목에서 아우

구스티누스의 마음을 지배하는 것은 인간이 피조물로서, 개별자로서 갖고 있는 본질적인 불완전함 내지 악함이다. 인간은 신의 완전함에 비춘다면, 아무런 힘도 가치도 없는 지극히 하찮은 존재에 불과하다. '경악'은 인간이 얼마나 신으로부터 멀리 떨어져 있는가에 대한, 그리고 혼자 힘으로는 신과 신의 작품에 조금도 가까이 다가갈 수 없음에 대한 한탄과 좌절의 표현이다. 하지만 그럼에도 모든 희망이 끝난 것은 아니다. 신은 사랑이기에 어떤 순간에도 인간을 버리지 않는다. 신은 자기 자신을 낮춰 이미 우리 곁에, 우리 안에 내려와 있다(케노시스kenosis). 그렇기 때문에 인간이 개별자로서 자신의 내면으로 돌아와 자신의 근원적인 한계와 유한성을 다시금 기억하는 순간은, 이미 우리 내면 깊숙이 거하고 있는 신의 사랑을 확인하는 순간이기도 하다. 아우구스티누스에게 이 순간은, 유한한 인간 정신이 초월적 신의 아름다움, 즉 "그렇게나 오래되었고, 또 그렇게나 새로운 아름다움"을 확신하고 사랑하게 되는 순간이기도 하다. 이러한 미의 경험은 인간 정신이 자신의 유한성을 상기하면서 초월적인 신의 사랑과 조우할 때 일어나는 사건이라 할 수 있다. 그것은 어떤 유일무이한 개별자가 자신의 내면으로 침잠하여 자신의 실존적 불완전성을 절감할 때, 갑자기 그에게 다가와서 모습을 드러내는 '초월적·정신적인 미'의 경험이다.

미를 경험하는 세 번째 길을 대표하는 사상가는 위僞 디오니시우스 아레오파기타Pseudo-Dionysius Areopagita이다. 이 길 또한 기독교 신학과 긴밀히 연결되어 있다. 하지만 방금 살펴본 내면적 상기나 실존적 유한성이 아니라, 가장 완벽한 신이 창조한 우주의 '상징적' 의미와

연결되어 있다. 가시적인 사물과 우주를 향해 있다는 점에서 첫 번째 길과 상통하지만, 세 번째 길이 각별히 강조하는 지점은 두 가지 측면에서 첫 번째와는 확연히 다르다. 우선 세 번째 길은 미의 수적 비례나 질서가 아니라 미의 신적이며 능동적인 '산출 능력'에 초점을 맞추고 있다. 미는 절대적이며 완벽한 존재자인 신의 또 다른 이름이다. 미는 무엇보다도 매 순간 새롭게 이루어지는 신의 '창조 과정' 자체로 이해해야 한다. 위 디오니시우스 아레오파기타는 미의 본성을 '원천과 목적'이라 칭하는데, 여기서 '원천'은 미가 존재하는 모든 것을 움직이게 하고 결합시키는 능산적 원인임을 나타내며, '목적'은 미가 모든 생성된 것이 최종적으로 도달하고자 하는 이상적인 충족의 상태임을 표현하는 말이다. 이런 의미에서 어떤 대상의 미를 지각한다는 것은, 이 대상이 본원적으로 지니고 있는 창조적인 산출력과 충만함을 온전히 파악하는 일이라 할 수 있다. 세 번째 길의 또 다른 고유한 측면은 미와 빛 사이의 강력한 유비analogy 관계에 있다. 미가 감각적으로 나타나고 작용하는 방식은 정확히 빛의 방식과 일치한다. 눈에 보이는 우주는 신의 창조가 실현되는 장소이며, 이는 곧 신의 '정신적인 빛'이 우주 만물을 통해 아름답게 드러나고 실현되는 과정이다. 왜냐하면 「야고보서」가 기록하는 것처럼, "온갖 좋은 은사와 온전한 선물이 다 위로부터 빛들의 아버지께로부터 내려오"기(1장 17절) 때문이다. 빛이야말로 신적인 미의 감각적 확실성과 정신적 힘을 가장 온전하게 드러내 주는 매개체인 것이다. 창조적 산출 능력과 빛의 작용을 강조하는 세 번째 길이 사상사적으로 플로티노스에게 가장 크게 빚지고 있다는 점은 의심의 여지가 없다.

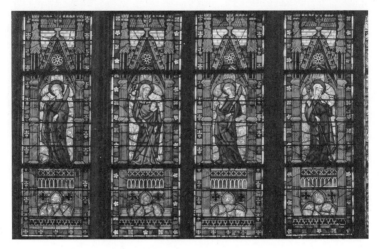

프랑스 트루아에 있는 생 피에르 에 생 폴 성당의 스테인드글라스(14세기).

　수적 조화와 균제, 유한함 속의 초월성, 창조와 빛의 상징. 중세가
마련한 세 가지 미적 경험의 길은 한결같이 기독교 신학에 바탕을 두
고 있다. 삶의 모든 질서와 규범, 현세와 내세의 존재와 의미를 최종
적으로 규정한 것이 기독교였기 때문에 이는 피할 수 없는 결과일 것
이다. 기독교, 아니 모든 종교가 더 이상 '모든 것의 중심'이 아닌 우
리 시대에 중세의 미학적 성찰은 더 이상 아무 의미도 없는 것일까?
중세인들이 미를 느끼고 경험했던 방식은 우리에게 어떠한 암시도,
어떠한 울림도 줄 수 없는 걸까?

　대부분의 우리들처럼 미를 한낱 외적인 장식이나 순간적인 자극
으로만 여긴다면, 중세의 미적 경험은 없는 것이나 다름없을 것이다.
하지만 어느 순간 미적 경험이 내 자신의 몸과 마음, 정신과 인격을
송두리째 흔들어 깨울 수 있음을 느끼고 받아들인다면, 중세의 미적

경험은 살아 있는 '나의 일부'로 되살아날 것이다. 실제로 중세의 미적 경험은 르네상스 시대의 알베르티Leon Battista Alberti, 피치노Marcilio Ficino, 뒤러Albrecht Dürer, 브루노Giordano Bruno 등을 거쳐 근대의 섀프츠베리Shaftesbury, 하만Johann Georg Hamann에게, 간접적으로는 칸트, 괴테Johann Wolfgang von Goethe에게도 이어졌다. 오늘날에도 이 경험과 만날 수 있는 문은 누구에게나 열려 있다.

르네상스와
근대 초기

'르네상스' 하면 흔히 14~15세기에 눈부시게 융성한 피렌체와 베네치아를 떠올린다. 하지만 보다 더 엄밀하게 르네상스는 서구 세계가 중세에서 근대로 이행한 긴 시기, 즉 13세기 말에서 16세기 중반에 이르는 긴 시기를 가리킨다. 이 긴 이행기 동안 일어난 수많은 역사적 사건들 가운데 서구 미학사와 관련해서는 다음 다섯 가지 요소를 각별히 기억할 필요가 있다.

첫째는 13세기 말부터 가속화된 비잔틴(동로마)제국의 쇠락이다. 비잔틴제국이 혼란과 몰락에 접어들면서 상당수의 이슬람 지식인들이 북부 이탈리아로 유입되었는데, 이들이 고대 그리스와 로마의 지적 유산과 이슬람의 뛰어난 과학기술적 지식을 전해준다. 이를 바탕으로 북부 이탈리아 지식인들은 새로운 사상적 통합과 혁신을 이루게 된다.

둘째로는 피렌체와 베네치아로 대표되는 이탈리아 도시국가가 이룬 경제적 번영이다. 무역과 금융으로 유럽 최고의 자본을 축적한 두 도시국가의 부는 철학과 예술이 꽃피울 수 있는 경제적 토대를 마련하였다. 셰익스피어William Shakespeare의 희비극 『베니스의 상인』이 바로 이를 잘 엿볼 수 있는 작품으로서, 상업 자본의 화려한 외면 뒤의 모순된 현실을 잘 드러내는 걸작이다.

셋째로는 앞의 두 요소를 바탕으로 활성화된 인문주의자들의 고전

편집과 학문적 연구 활동이다. 인문주의자들은 철학적으로는 '신플라톤주의와 수학적 신비주의, 범신론에 경도되었으며, 키케로Marcus Tullius Cicero의 철학적 저작과 쿠인틸리아누스Marcus Fabius Quintilianus의 수사학을 열정적으로 번역, 전파하였다. 이것은 인간이 경험할 수 있는 현세에 대한 수학적·과학적 연구와 이를 바탕으로 한 기술적 발명과 활용을 더욱 확산시키게 된다.

넷째로는 피코Giovanni Pico della Mirandola와 쿠자누스Nicolaus Cusanus의 사상에서 잘 드러나듯, 개인의 고유한 인격과 개성을 옹호하는 사상이 널리 전파된 것이다. 이것은 개인의 내면적 창의성과 상상력을 긍정하는 관점으로 나아가며, 비록 종교개혁과 전쟁의 여파로 일부 위축되기는 하지만 거스를 수 없는 시대적 흐름을 형성하게 된다.

다섯째로는 예술을 통해 '자연의 법칙'을 발견하고 이를 도덕적인 교화와 이상적인 공동체 건설에 활용하고자 하는 실천적 실용주의의 정신이다. 물론 예술의 기능에 대한 실천적 실용주의가 갑자기 등장한 것은 아니다. 주지하듯이 고대 그리스는 물론, 로마 시대의 호라티우스Quintus Horatius Flaccus와 쿠인틸리아누스도 시, 연설, 예술을 도덕적 교화를 위한 수단으로 보는 관점을 적극 내세웠다. 하지만 예술이 자연의 법칙을 발견할 수 있고 이상적인 공동체 건설에 기여할 수 있는 역량을 지니고 있다고 강하게 천명한 것은 르네상스의 새로운 성취로 봐야 한다.

피렌체에 있는 '산타 마리아 노벨라' 성당은 기품 있고 단아하면서도 동시에 부드럽고 조화로운 파사드가 대단히 인상적이다. 이 성당은 필자가 르네상스를 대표하는 사상가로 살펴본 알베르티의 작품이

다. 알베르티는 방금 거론한 르네상스의 특징들을 온전히 체현하고 있는 통합적인 이론가이자 기예가였다. 그는 그리스와 로마의 지적 유산을 폭넓게 수용했을 뿐 아니라, 알하젠Alhazen으로 대표되는 이슬람의 수준 높은 지각 이론도 적극 받아들였다. 또한 알베르티는 브루넬레스키Filippo Brunelleschi나 기베르티Lorenzo Ghiberti 같은 당대 최고의 이론가와 기예가들과 긴밀하게 교류하면서 자신의 지적 지평과 기예적 능력을 쉬지 않고 넓히고 심화시켰다. 르네상스 하면 보통 다빈치Leonardo da Vinci나 팔라디오Andrea Palladio를 떠올리지만, 알베르티야말로 이들보다 한 세대 이상 먼저 활동하면서 르네상스적인 통합적 지성의 모범을 실천한 인물로서 이들이 미적이며 도덕적인 완전성을 추구할 수 있는 사상적 초석을 놓았다고 할 수 있다.

알베르티 이후 근대 초기를 대표하는 미학 사상가로 소개한 이는 영국의 섀프츠베리다. 섀프츠베리는 존 로크를 10년 넘게 사사하면서 로크의 정치적 자유주의, 사상적 계몽주의, 경험론적 인식론을 철저하게 체득할 수 있었다. 하지만 그는 이에 만족하지 않고 고대로 거슬러 올라가, 스토아철학의 우주론, 플로티노스의 역동적인 형이상학, 르네상스의 신플라톤주의와 인본주의 등 다양한 사상적 전통을 폭넓게 흡수한다. 그 결과 섀프츠베리는 '케임브리지 신플라톤주의'로 불리는 새로운 조화의 우주론과 인본주의 운동을 주도하게 된다. 그가 "진리는 아름다움이다"라고 주장하고, 조형예술가를 "주피터 신 아래에 있는 제2의 창조주"로 부를 수 있던 것은, 다양한 전통을 융합한 조화로움의 우주론과 영혼론을 바탕으로 개인의 내면적 조화로움과 살아 있는 형상의 창조력을 긍정하였기 때문이다. 섀프

츠베리의 인본주의와 미학적 성찰은 후에 라이프니츠Gottfried Wilhelm Leibniz를 거쳐 디드로Denis Diderot, 바움가르텐, 하만, 칸트, 실러 등 근대 미학의 발전을 이끈 사상가들에게 깊은 영감을 주게 된다.

알베르티
르네상스의 실천적 기예가의 초상

르네상스적인, 너무도 르네상스적인

동양인인 우리도 '르네상스 시대'에 대해 좋은 인상을 갖고 있다. '고대'나 '중세'가 주는 느낌과는 사뭇 다르다. '르네상스'라는 말을 들으면 저절로 일련의 관념이 떠오르는데, 이들 모두가 하나같이 긍정적인 색채를 띠고 있다. '피렌체'와 '베니스' 같은 건축과 미술이 환상적인 도시들, '레오나르도 다빈치', '미켈란젤로Michelangelo', '라파엘로Raffaello'와 같은 천재적인 예술가들과 이들의 경이로운 작품들, '인본주의'와 '개성의 발견'과 같은 이념 등은 모두 밝고 새롭고 인간적인 시대의 징표로 다가온다. 하지만 정작 이 시대를 살았던 사람들은 단 한 순간도 자신들이 '르네상스' 시대에 살고 있다는 생각을 한적이 없었다. 유럽의 14~16세기를 르네상스라 명명하고 이 시기에 매우 호의적이며 밝은 이미지를 부여한 것은, 근본적으로 19세기 중반 이후 근대적 역사 서술의 작품이다. 이 시대의 민중들 대부분은 대

단히 궁핍한 삶을 살았으며, 기독교 교계의 힘도 여전히 강력하여 당시 지식인들의 활동도 근대적인 자유나 개성과는 상당히 거리가 멀었다. 그렇다면 우리가 연상하는 관념이나 이념들은 근거가 전혀 없는 '꾸며낸 이야기'에 불과한가? 르네상스라는 시대는 본질적으로 근대 역사학의 작위적인 '투사projection' 내지는 아름다운 '이데올로기'일 뿐인가?

르네상스라 불리는 긴 시대의 구체적인 모습과 변화를 둘러싸고, 이 시대를 연구하는 역사학자들은 끊임없이 새로운 해석을 내놓고, 그 정당성에 대해 계속 논쟁을 이어갈 것이다. 그러나 현재까지 인정된 일반적인 연구 성과를 볼 때, '르네상스'라는 시대 명명이 쉽게 사라질 것 같지는 않다. 적어도 '고대'나 '중세' 정도의 생명력은 충분히 갖고 있다고 보인다. 사실 모든 역사 서술은 근본적으로 과거의 '재구성'이다. 또 어떤 재구성이 광범위한 설득력을 얻고 계속 살아남을 것인가를 선험적으로 예측할 수는 없다. 역사적 재구성의 생명력은 오직 이어지는 역사를 통해서만 검증되고 확인될 수 있는 것이다. 적어도 서구 미학사만을 두고 보자면, '르네상스'를 각별히 언급하는 것은 역사적 검증을 거쳤으며, 실제로 충분히 설득력이 있다고 할 수 있다. 이 설득력을 뒷받침해주는 가장 중요한 사상가 중의 한 명이 바로 알베르티Leon Battista Alberti(1404~1472)다. 또 한 사람을 들자면, 당연히 한 세대 뒤에 활동했던 피치노Marcilio Ficino(1433~1499)가 될 것이다.

'알베르티' 하면 금방 『회화론』(1435/1436)이 떠오른다. 우리말로도 번역되어 있는 『회화론』은 그의 이름을 후대에 가장 널리 알린 책

레온 바티스타 알베르티

이기도 하다. 하지만 알베르티를 미술 이론가쯤으로 여긴다면 큰 오산이다. 그가 쓴 저작들과 활동했던 영역들을 훑어보면, 그의 전방위적인 전문성에 놀라지 않을 수 없다. 예술 이론가 이전에 그는 여러 편의 에세이로 시대 상황을 예리하게 풍자한 문필가였다. 그는 에세이뿐만 아니라 '드라마'와 '소설'도 썼다. 또한 알베르티는 뛰어난 '수학자'요 '건축가'였으며, 교황을 위해 글을 써주고 지적 자문을 해주는 참모 역할을 수년 동안 수행하였다. 나아가 그는 기하학적 측량과 도안을 위한 여러 도구를 만들고 실험한 '발명가'였으며, 심지어 문법, 종교, 농업, 음악에 대한 전문적인 논고도 썼다.

예술 이론만 두고 보더라도, 그는 『회화론』뿐만 아니라 『조각론』(1436)과 『건축론』(1452년 집필, 사후 1485년에 출간)도 집필하였다. 알베르티를 전부 연구하는 것은 불가능하다는 어느 연구자의 한탄은 결코 단순한 엄살이 아니다. 우리의 시선을 끄는 것은 알베르티의 여러 예술론을 관통하고 있는 몇 가지 중심적인 사유의 특징들이다. 이들이 르네상스라는 시대의 독특하고 혁신적인 면모를 인상적으로 드러내고 있기 때문이다.

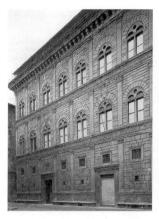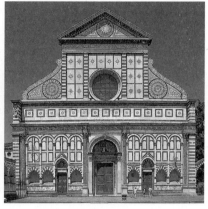

알베르티가 작업한 팔라초 루첼라이(왼쪽)와 산타 마리아 노벨라 성당(오른쪽).

우선 알베르티는 당시의 많은 인문주의자들과 마찬가지로 그리
스와 로마의 고전들을 충실히 계승하고자 노력하였다. 가령 『회회
론』 1권에서 알베르티는 유클리드Euklid(B.C.330~B.C.275) 기하학과
중세 광학의 원리를 시각 공간에 적용시켜 원근법적인 '시각적 삼각
추Sehpyramide'의 이론을 제시하고 있다. 또한 『회화론』 2권과 3권에서
는 회화의 세 가지 요소로서 '도안', '구성', '빛과 색채'를 구별하고,
화가가 갖추어야 할 기예적 · 정신적 능력들로서 '발명력inventio', '판
단력iudicium', '균형 감각aptum' 등을 역설하는데, 이러한 논의는 키케
로Marcus Tullius Cicero(B.C.106~B.C.43)와 쿠인틸리아누스Marcus Fabius
Quintilianus(35~96)의 수사학 이론을 깊이 수용한 결과이다. 나아가 그
의 철학과 미학 사상을 집약하고 있는 『건축론』은 로마의 고전적 건
축가 비트루비우스Vitruvius(B.C.80~B.C.15)의 『건축론 10권』을 세밀
하게 재독해하는 과정에서 집필되었다. 책 전체를 10개의 장으로 구

성한 것에서 시작하여, 재료 이론, 건축 이론, 건축물의 유형 분류, 신전神殿들의 형태와 원주 배치에 관한 이론 등 거의 모든 중심적인 내용에서 알베르티는 비트루비우스를 모범으로 삼는다. 그가 주변의 자연환경과 잘 어울리는 '이상적인 도시'를 구상하면서 심미적인 '조화'와 현실적인 '유용성'을 결합시킬 때, 그리고 그가 건축물 설계를 위한 기본선의 구상은 반드시 '음악적·수학적인 조화의 질서'에 입각해서 이루어져야 한다고 강조할 때, 그는 확실히 비트루비우스 내지는 플라톤, 아우구스티누스 이래 서구 미학을 지배해온 '균제미'의 전통을 충실히 따르고 있다. 이를 가장 잘 보여주는 것은 아마도 미에 대한 그의 정의일 것이다. 알베르티는 이렇게 쓰고 있다.

> 미란 일종의 합치이며, 부분들이 함께 어울려 하나의 전체를 이루어내는 화음이다. 이러한 전체의 화음은 일정한 수數의 질서, 일정한 관계와 배치의 질서에 따라 실현되는데, 이것은 가장 완벽한 최상의 자연법칙인 조화로움concinnitas이 요청하는 그대로이다.

통합적이며 실천적인 예술 이론

그러나 알베르티가 고대의 전통을 단지 재발굴하고 따르기만 했다면, 그를 르네상스를 상징하는 사상가로 부를 수 없을 것이다. 알베르티는 전통의 수용을 넘어서서, 르네상스적 기예가의 고유한 특징이라 할 수 있는 '실용적이며 실천적인 열망'을 갖고 있었다. 즉, 그는

고대의 사상적 유산들을 창조적으로 조합하고 실험하여, 다양한 기예 작품들을 구상하고 제작하는 데 적극 활용하고자 했다. 이러한 열망 가운데 가장 두드러진 것은 회화, 조각, 건축 등의 조형예술 분야에 엄밀한 이론적 토대와 높은 정신적 가치를 부여하는 일이었다.

동양의 장인들이 오랫동안 그랬던 것처럼, 이전까지 조형예술 분야는 초라한 대접밖에 받지 못했다. 문법, 수사학, 논리학, 산술학, 기하학, 천문학, 음악 등은 '자유로운 기예artes liberales'라 칭하며 정신적 교양을 위한 기초 학문으로 인정받았던 데 비해, 회화, 조각, 건축 등의 조형예술은 다른 많은 수공업 분야와 함께 여전히 학문적 기반을 결여한 '통속적인 기예artes vulgares'에 속해 있었다. 알베르티는 바로 이런 오랜 관행을 뒤집고자 했다. 그가 이를 실행에 옮길 수 있었던 것은 어느 누구보다도 두 가지 탁월한 능력을 갖추고 있었기 때문이다. 그는 이론과 실천을 겸비한 통합적 기예가였다. 다시 말해서 알베르티는 시, 문법, 수사학, 기하학, 광학, 음악을 아우르는 광범위한 '이론적 전문성'을 지니고 있었을 뿐 아니라, 직접 회화, 조각, 건축을 도안하고 형상화할 수 있는 '실천적인 손' 또한 갖고 있었다. 이 '실천적인 손'과 관련하여 그의 예리한 관찰력과 명민한 학습 능력을 각별히 지적하지 않을 수 없다. 알베르티는 마사초Masaccio, 브루넬레스키, 도나텔로Donatello, 기베르티 등 동시대 조형예술가들의 작업을 철저하게 관찰하고 분석하여 놀라울 정도로 금방 자신의 것으로 만들었다. 동시에 그는 이 과정에서 이들의 뛰어난 성취가 어떤 엄밀한 수학적이며 과학적인 이론에 근거한 것인가를 명확히 설명해냈다.

알베르티의 창조적인 변형과 실험 가운데 어떤 지점들이 각별히

'르네상스적'인 것일까? 적어도 네 가지 지점을 그렇게 말할 수 있을 것이다. 첫 번째는 고대 '수사학'의 범주들과 목표를 조형예술에 과감하고 생산적으로 적용시키고 있다는 점이다. 화가들이 갖추어야 할 발명력, 판단력, 균형 감각도 이에 대한 증거이지만, 그가 회화의 과제를 '내면의 움직임'을 가시적인 '육체의 움직임'으로 번역하여 표현하는 일로 설정한 것은 확실히 수사학을 회화에 적용시킨 결과이다. 그는 회화의 최종 목표가 설득력 있고 인상 깊은 '서사성historia'에 도달하는 데에 있다고 주장하는데, 이는 그가 회화를 수사학 혹은 시가 가진 높은 정신적 가치에 접근시키려 했기 때문이다.

두 번째는 회화, 조각, 건축의 근본 원리가 기술적·과학적으로 '엄밀하고 체계적인 이론'에 근거하고 있음을 밝히고, 이에 따라 조형예술가들에 대한 교육도 체계적·과학적으로 이루어져야 한다고 촉구한다는 점이다. 그는 과학기술적·인문학적 수련을 등한시하는 조형예술가들을 '멍청이sciocchi'라고 질타했으며, 자신이 쓴 예술론이 예술 애호가들과 함께 조형예술가들을 계몽하고 이들에게 실질적인 도움을 주기 위한 것임을 분명히 했다.

세 번째 르네상스적인 지점은 알베르티가 조형예술이 지닌 문화적 중요성과 사회정치적 기능을 각별히 부각시킨다는 점이다. 조형예술은 단지 아름다운 형상을 만들고 경탄하기 위한 것이 아니다. 반대로 조형예술은, 그가 『회화론』과 『건축론』에서 상세히 서술하고 있듯이, '가족, 도시, 국가'를 문화적으로, 역사적으로 유지하고 발전시키는 데 매우 중요한 역할을 해왔고, 또 앞으로도 그렇게 기능해야 한다.

네 번째로 알베르티의 미학 사상이 전제하고 있는 두 가지 명제 내

지 믿음이 참으로 르네상스적이라 할 수 있다. 하나는 신의 절대적 완전성과 섭리가 우주 전체의 수학적 질서를 통해 실현되고 있다는 믿음이며, 다른 하나는 '소우주microcosm'와 '대우주macrocosm', 즉 인간의 몸과 우주 전체가 서로 상응하고 조화를 이루고 있다는 믿음이다. 알베르티가 남긴 모든 예술론의 바탕에는 이 두 가지 믿음이 놓여 있다. 또한 이후 르네상스가 배출한 모든 걸출한 사상가들과 예술가들(갈릴레이Galileo Galilei, 피치노, 피코, 발라Lorenzo Valla, 브루노, 다빈치, 라파엘로, 뒤러 등)도 예외 없이 이 믿음 위에서 자신들의 사상을 펼치고 작품을 만들었다.

요컨대 알베르티는 사상적 전통을 창의적으로 통합하여 실천적인 예술론을 주조해낸 가장 르네상스적인 이론가였다. 그의 이론적 성취가 없었다면, 다빈치나 미켈란젤로 같은 예술가들이 자신들의 '정신화된 손'을 신뢰하면서 그토록 거침없이 실험하고, 그토록 자유롭게 창조해낼 수 없었을 것이다. 알베르티의 체계적이며 실천적인 예술론은 르네상스 이후 서구 조형예술의 놀라운 발전을 이끌었을 뿐 아니라, 18세기 중반까지 서구 미학 사상의 주도적인 패러다임을 제공했다고 볼 수 있다.

알베르티의 교훈

알베르티 혹은 르네상스적인 혁신에서 우리는 무엇을 배울 수 있을까? 알베르티는 조형예술의 원리를 이론적으로 심화하고 체계화한

다는 문제의식을 평생 동안 일관되게 견지하였다. 또한 그는 자신이 아는 것, 배운 것에 만족하지 않고 늘 새로운 자극과 배움에 열려 있었다. 하지만 그가 전하는 가장 소중한 교훈은 새로운 창조의 가능성에 관한 것이다. 진정으로 새로운 창조는 결코 피상적인 모방이나 시류를 좇는 데서 오지 않는다. 반대로 그것은 전승된 고전에 대한 철저하고 깊은 이해, 당대 현실에 대한 비판적인 분석 능력, 그리고 이를 바탕으로 한 자유롭고 실천적인 실험 정신의 결과인 것이다.

섀프츠베리

내적 창조성을 통한 윤리적 미학

성격의 인상학

'성격character'이란 말처럼 익숙하면서도 묘한 말도 드물 것이다. 흔히 '성격'은 '개별성' 내지 '개성'과 동의어로 쓰인다. '성격'은 보통한 사람이 갖고 있는 고유한 내적 성향이나 기질적 특성을 가리킨다. "두 사람은 성격 차이로 헤어졌어" 혹은 "그 사람은 성격이 본래 그래"와 같은 표현이 이런 경우다. 하지만 '성격'은 또한 한 사람의 정신적 수준과 도덕적 품성에 대한 평가를 담고 있기도 하다. 이럴 경우 '성격'은 감성, 지성, 의지를 아우르는 총체적인 인격personality의 수준, 다시 말해 한 사람의 '전인적인 성품'과 같은 뜻으로 쓰인다. "좋은 성격을 형성하는 데는 오랜 시간과 노력이 필요하다"와 같은 문장이 그 예가 될 것이다. 아리스토텔레스는 구성plot 다음으로 중요한 비극의 질적 요소로 '성격ēthos'을 언급하는데, 이때 이 '성격'이 가리키는 것은 단순히 비극에 등장하는 이러저러한 인물들이 아니라, 인

물들 각각이 지니고 있는 포괄적인 정신적 수준과 도덕적 성품이라 할 수 있다.

그런데 가만히 들여다보면, '성격'은 결코 쉽게 결정할 수 있는 문제가 아니다. 개성이든 인격이든 한 사람의 '성격'을 제대로 안다는 것이 과연 가능할까? 다른 사람은 고사하고, 나는 '내 자신의 성격'을 얼마나 명확히 알고 있을까? 문화철학자 짐멜Georg Simmel이 예리하게 지적했듯이, 우리는 대부분 '성격'이란 말을 어떤 사람의 말과 행동의 근원이 무엇인지를 더 이상 알 수 없을 때 사용하고 있다. '성격' 탓으로 돌리면서 사실상 합리적인 설명 자체를 포기하는 것이다. 방금 예로 든 '성격 차이'나 '본래 그런 성격' 같은 말에도 이러한 한계와 해명 불가능의 뉘앙스가 실려 있다. '성격'은 더 이상 뚫고 들어갈 수 없는 어떤 '비밀스러운 심연'과 같은 것이다. 이 심연 앞에서 우리의 통상적인 합리적 설명은 자신의 근본적인 무능력을 기꺼이 인정한다.

하지만 그럼에도 우리는 '성격'이란 말을 포기하지 않는다. 아니 여기저기에서 주저 없이, 너무나 당연한 듯 쉽게 사용한다. '근성', '민족성', '국민성', '역사성', '사회성', '예술성', '음악성' 등등을 떠올려보라. 성격이란 말이 얼마나 광범위한 대상에 대해서, 또 얼마나 다양한 방식으로 쓰이고 있는가. 그리고 이것은, 무지와 이데올로기의 위험성에도 불구하고 잘못된 일이 아니다. 왜냐하면 성격을 투명하게 '안다는' 것은 불가능하다 해도, 성격을 상당한 정도로 '이해하는' 일은 가능하기 때문이다. 피상적인 이해나 왜곡된 이해에 머물 수도 있지만, 우리는 어떤 성격에 대한 이해를 시작하고 진전시켜나가는 일이 언제든 가능하다고 여긴다. 우리가 이렇게 믿으면서 성격에

대한 이해를 시작할 수 있는 것은, 다행히도 성격이 비밀스러운 심연 속에 잠겨 있지 않고 자신의 본모습을 밖으로 드러내기 때문이다. 그리고 바로 이 지점에서 '성격'이란 말의 또 다른 중요한 의미가 드러난다. 즉, 성격character은 '부호letter'나 '상징symbol'의 의미도 갖고 있는데, 이는 우연이 아니라 성격이 근본적으로 스스로를 표현하는 가능성 또한 내포하고 있기 때문이다. 성격이 자신을 가둬두지 않고 감각적인 기호를 통해 스스로를 드러내기 때문에 우리가 성격에 다가갈 수 있는 것이며, 또 완벽히는 아니더라도 성격에 대한 '충분한 이해'에 도달할 수 있다고 믿는 것이다.

제2의 성격과 예술적 기호

'성격'이란 말의 이러한 복합적인 함의를 자신의 사유와 글 속에 인상적으로 융해시킨 근대 사상가가 있었다. 바로 영국의 섀프츠베리Third Earl of Shaftesbury(본명 Anthony Ashley Cooper, 1671~1713)다. 그가 남긴 저작들 가운데 두 권의 주저는 '성격(내지 기호)'을 전면에 내세우고 있다. 그의 첫 번째 주저는 『인간, 풍습, 여론, 시대의 성격들』(1711/1714)이고, 미완성으로 남은 또 하나의 주저는 『두 번째 기호들 혹은 형상들의 언어』(1713/1914 출간)이다. 제목에서뿐만 아니라 내용적으로도 '성격' 내지 '기호'는 섀프츠베리의 윤리학, 심리학, 미학을 관통하는 핵심 개념이다.

섀프츠베리는 인간의 성격 혹은 인간 존재의 본질이 여러 종류의

'기호들'을 통해 드러난다고 생각했다. 이러한 기호들은 크게 세 종류로 구분될 수 있다. 첫 번째는 알파벳 문자나 수학에서 쓰이는 '자의적인 기호들'이다. 두 번째는 실재하는 형상들과 자연적 존재자들을 '모방하는 기호들'이다. 회화, 조각과 같은 조형예술이 만들어내는 물질적이며 이미지적인 기호들이 이에 속한다. 세 번째 종류는 앞선 두 종류의 특징이 혼합되어 있는 '중간적 기호들'이다. 이에는 그리스-로마의 부조들에서 보이는 '알레고리적' 표현들이나 이집트 상형문자와 같은 형상적이면서도 '비의적'인 기호들이 해당된다. 섀프츠베리가 미완성 주저에서 '두 번째 기호들', 즉 조형예술의 표현적 언어에 각별히 주목한 것은, 그가 조형예술을 단순한 겉모습의 모방이 아니라 인간 존재의 '본질적인 표현형식'으로 간주하기 때문이다.

그뿐만 아니라 '성격'은 섀프츠베리가 늘 염두에 둔 문필가의 사회적 역할과도 직결되어 있다. 그는 자신의 에세이들로 당대 지식인들의 편협하고 위험한 인간관과 세계관에 제동을 걸고자 했다. 특히 그는 인간의 성격을 형성하는 다양한 경험적 요인들과 가능성을 적극 긍정하면서, 홉스Thomas Hobbes식의 정치철학적 이기주의egoism를 넘어서고자 했다. 요컨대 그는 문필가로서 당대 사회와 문화의 지배적인 '성격'에 대해 비판적이며 계몽적인 영향을 미치고자 했던 것이다. 나아가 그가 생각한 이상적인 예술은 예술가의 '올바른 품성'에서 우러나와서 감상자의 '품성'에 전인적인 감동을 주는 예술이었다. 섀프츠베리는 진정한 예술이라면, 언제나 인간의 전체적인 '성격'을 인본주의적으로 도야하고 인류적으로 고양시키는 역할을 해야 한다고 믿었다.

그런데 섀프츠베리가 '성격'과 '기호'의 의미와 상호 관계를 이렇게 포괄적인 관점에서 파악할 수 있던 것은 그가 수용한 사상적 전통이 대단히 풍부했기 때문이다. 그는 계몽주의자였지만, 분석적 이성과 지식의 힘을 과신하는 사상가가 아니었다. 존 로크라는 당대 최고의 석학을 10년 가까이 직접 사사할 수 있던 것이 가장 큰 행운이었지만, 섀프츠베리가 이후 독자적으로 나아간 길은 스승의 폭을 훨씬 뛰어넘는 것이었다. 그는 근대 개인주의와 인본주의, 경험론적 관찰의 방법을 근간으로 하면서도, 서구의 고전 사상들, 특히 플라톤, 아리스토텔레스, 신플라톤주의, 스토아, 르네상스 철학(피치노와 브루노)을 놀라운 속도로 자기 것으로 만들었다. 여기에는 당시 케임브리지 대학을 중심으로 일련의 철학자들이 신플라톤주의 전통에 새로운 활력을 불어넣고 있던 것도 큰 도움이 되었다. 섀프츠베리에게 철학은 전문적인 지식이나 체계적 학문에 그쳐선 안 된다. 오히려 철학은 인간 존재의 가능성을 총체적으로 조명하는 '지혜론sapientia'이 되어야 한다. 철학은 인간학, 심리학, 윤리학, 미학, 우주론, 신학을 포괄하는 '인류적 삶의 지혜'가 되어야 하는 것이다. 이러한 넓은 지적 수련과 철학적 지혜론을 바탕으로 섀프츠베리는 자신만의 독특한 목적론적 사상을 형성하게 된다. 그것은 어떤 영역이든 이질적 요소들이 서로 대립한다 하더라도, 종국에는 '균형과 조화의 원리'가 관철되고 있다는 낙관주의적 목적론이다. 섀프츠베리는 균형과 조화의 원리가 물질적 우주의 역사는 물론이고 인간의 삶과 문화 속에서 늘 새로운 형태로 생성, 관철되고 있다는 '역동적인 목적론'을 사상적 토대로 삼았다.

존 클로스터먼, 〈제3대 섀프츠베리 백작과 그의 동생 모리스 애슐리 쿠퍼〉,
1702년, 캔버스에 유채, 241×170.8cm, 영국 국립 초상화 미술관.
클로스터먼은 섀프츠베리의 신플라톤주의적 신념을 보여주는 웅장한 초상화를
그렸다. 이상적인 풍경을 배경으로 섀프츠베리가 지식의 빛을 향해 손짓하는 동생
모리스와 함께 서 있고, 그 뒤로는 인문학의 신 아폴론을 기리는 고대 신전이 보인다.

창조적 형상과 열광적 관조의 미학

샤프츠베리가 남긴 미학적 성취들은 모두 이러한 총체적인 '인격의 지혜론'과 '역동적인 조화의 목적론' 위에 서 있다. 가령 미완성 주저의 제목에 있는 '형상들의 언어'란 말을 보자. 이때 '형상form'은 분명 그 앞에 있는 '두 번째 기호들'의 동의어로서 여러 예술형식들, 특히 조형예술의 감각적 표현 매체를 가리킨다. 하지만 샤프츠베리가 겨냥하는 것은 눈에 보이는 '외적 형태'만이 아니다. 오히려 그의 시선은 플라톤과 신플라톤주의에서처럼 외적 형태를 산출한 '정신적 형상', 다시 말해 정신의 내적 형성 능력inward form을 향해 있다. 모든 아름다운 형태는 모두 정신의 '형성하는 힘', 정신의 근원적인 창조력을 통해 산출되기 때문이다.

> 만약 정신 혹은 정신의 작용이 없다면, 당신이 도대체 무엇에 대해 경탄하겠는가? 오직 정신만이 형상을 부여한다. 정신이 부재한 모든 것은 비천할 뿐이다. 형상이 없는 질료가 바로 추함 자체이다.

여기서 말하는 정신은 어떤 추상적인 사유 능력이 아니라, 인간의 내면 전체가 '조화와 균형'을 이룬 참되고 아름답고 창조적인 '성격'을 가리킨다. 물론 그렇다고 아름다운 외적 형태가 무의미한 것은 아니다. 외적 형태는 정신의 내적 창조력에 대한 가시적 '기호'이기도 하기 때문에, 외적 형태와 내적 창조력은 서로 내밀한 상호 관계 속에 있다고 봐야 한다.

동일한 사상의 연장선상에서 섀프츠베리는 미를 세 가지 단계로 구별한다. 미의 가장 낮은 단계에 속하는 것은 자연물과 인공물이 지닌 아름다운 형태들이다. 이들은 아름답지만 '죽은 형태들dead forms'에 그치고 마는데, 이들 자체가 내적인 형성력을 갖고 있지는 않기 때문이다. 그다음 단계의 미는 아름다운 형태와 내적·정신적인 형성력을 함께 지니고 있는 대상에 속한다. 이 대상은 바로 인간 자신이다. 섀프츠베리는 인간의 내적·정신적 형성력이 인간의 다양한 문화 형식들, 특히 도덕과 예술을 통해 실현되고 있다고 본다. 이어 최고 단계의 미는 모든 미의 원천인 '신적 정신'의 몫이다. 신적 정신은 무한한 산출력 자체로서, 인간 정신을 포함한 자연 전체를 늘 새롭게 창조하는 근원적인 형성력이다.

'인격의 지혜론'과 '역동적인 조화의 목적론'은 예술가와 예술작품을 설명할 때도 결정적인 역할을 한다. 섀프츠베리에게 진정한 예술작품은 예술가의 창조적인 정신(형성 능력)의 산물이다. 그리고 예술가의 창조적인 형성 능력은 무엇보다도 인간의 '성격'에 대한 포괄적이며 깊은 이해에서 온다. 진정한 예술가는 인간 존재에 대한 지혜를 가진 자와 다름없다. 가장 매력적이며 고귀한 예술적 아름다움은 인간적 삶의 생생한 재현에서 오는데, 이러한 생생한 재현이란 인간의 모든 감각, 감정, 열정, 판단, 행위들의 '내적인 형성 과정'을 감각적인 매체(기호)를 통해 구체적으로 표현하는 일이기 때문이다. 이런 의미의 진정한 예술가는 단순한 모방자를 뛰어넘는다. 섀프츠베리의 말대로, 그는 '제2의 창조주' 혹은 '주피터 신 아래에 있는 진정한 프로메테우스a just Prometheus under Jove'라 불려 마땅하다.

진정한 예술작품은 인간 존재에 관한 '지혜'를 담고 있다. 그것은 한낱 오락거리이거나 장식적 아름다움이 아니다. 추상적인 지식이나 도덕적 교훈을 일방적으로 전달하는 수단도 아니다. 섀프츠베리는 아리스토텔레스를 따라서, 예술작품이 역사적 진리가 아니라 '가능성과 개연성의 진리seeming truth'를 보여줄 수 있다고 주장한다. 또한 그는 예술 고유의 진리가 개별 장르에 따라 회화의 진리, 조각의 진리, 시의 진리 등 다양한 방식으로 표현될 수 있다고 강조하였다. 하지만 다양한 표현 방식에도 불구하고, 모든 뛰어난 예술작품은 한 가지 근본적인 구조적 특징을 공유하고 있다. 바로 하나의 생명체처럼 내적으로 '유기적인 통일성'을 갖고 있다는 점이다. 예술작품을 구성하는 각각의 부분들은 서로 상이하기도 하고, 때론 대립하고 갈등하는 양상을 보여주기도 한다. 하지만 전체적으로 볼 때 모든 부분들은 조화와 균형의 원리에 따라 하나의 '자율적인 전체'를 형성하고 있다. 예술작품은 살아 있는 생명체와 흡사한, 하나의 '합목적적 통일체'인 것이다.

　예술작품을 수용하는 감상자는 어떤 상태일까? 섀프츠베리는 일단 인간이라면 누구나 아름다움을 느끼고 인지할 수 있는 '감각 능력'을 갖고 있다고 전제한다. 이 능력은 선악을 구별하는 '도덕적 감관感官; sense'만큼이나 자연스럽고 본능적인 것이다. 하지만 감각 능력이 있다고 해서 예술작품의 진리가 저절로 열리는 것은 아니다. 섀프츠베리는 감상자가 '무관심적이며 직접적인 관조' 상태에서 예술작품에 다가갈 때, 비로소 예술작품의 진리를 충분히 음미하고 인식할 수 있다고 말한다. '무관심적 관조disinterested contemplation'. 이 유명

한 언명은 이후 서구의 모든 미학적 성찰이 직간접적으로 기대고 재해석하는 핵심적 개념이 된다. 중요한 것은 이 개념의 정확한 의미이다. 섀프츠베리가 말하는 무관심적 관조는 결코 모든 관심을 배제한 채 그냥 무심하게 바라보는 것이 아니다. 반대로 그것은 감상자의 몸과 마음이 예술작품 자체에 강렬하게 집중하고 공감하고 있는 상태를 가리킨다. 감상자가 사적 욕망이나 편견을 가능한 한 모두 배제하고, 오로지 예술작품 자체에만 주목하고 있기 때문에 '무관심적'이라 일컫는 것이다. 만약 이러한 강렬한 공감적 주목이 없다면, 어떻게 예술작품에 대한 참되고 깊은 이해가 가능하겠는가? 예술작품의 구체적이며 감각적인 요소들에 최대한 집중하고 공감할 때에만, 이 요소들 사이를 가로지르는 조화와 균형, 작품의 내적인 합목적적 통일성에 대한 명확한 인식이 가능할 것이다. 오직 이럴 경우에만, 감상자는 예술적 진리가 전달하는 참된 인식과 기쁨, 섀프츠베리가 말하는 '이성적 열광과 환희'를 맛보고, 이를 통해 자신의 '성격'이 깊고 풍부해지고 인류적으로 고양되는 체험을 하게 될 것이다.

오늘날 섀프츠베리의 사상과 미학은 다시는 돌아오지 못할 영예로운 과거처럼 느껴진다. 더 이상 그처럼 인간과 우주 전체를 관통하는 조화와 균형의 원리를 확신할 수 없기 때문이다. 그럼에도 그의 사상과 미학은 우리와 무관하게 서 있는 기념비가 아니다. 특히 두 가지 이유에서 그의 사상과 미학은 여전히 살아 있는 현재라 할 수 있다. 하나는 예술가와 예술적 진리의 고유한 가치를 그처럼 설득력 있고 감동적인 언어로 변호한 사상가가 거의 없기 때문이고, 다른 하나는 오늘날에도 우리 자신이 예술적 기호가 인간의 '성격'에 독특한 매력

과 효과를 미칠 수 있다는 점을 기꺼이 인정하기 때문이다. 섀프츠베리와 함께 예술적 진리의 열광을 찾아 떠나는 여행은 앞으로도 결코 실망스럽지 않을 것이다.

근대 미학의
시기

근대 미학의 시기는 대략 18세기부터 19세기 중반까지의 시기를 가리킨다. 좀 더 구체적으로 적시한다면, 뒤보스가 1719년 출간한 『시와 회화에 관한 성찰』과 1839년부터 폭발적으로 대중화된 사진이 근대 미학의 시작과 끝을 상징하는 사건이라 할 수 있다. 뒤보스의 책은 예술론의 근대적 전환을 가져온 저작으로 평가된다. 즉, 자연의 모방과 시학적 규칙을 중시하는 예술론에서 작품의 감정적 효과와 청중의 취미를 중시하는 예술론으로의 전환을 가져온 것이다. 근대 미학의 '인간학적 전환'이라 부를 수 있는 이 전환은 근대 철학의 인식론이 외부 사물의 존재와 진리가 아니라 주관의 인식 능력에 초점을 맞추게 된 것에 상응한다. 아래에서 살펴볼 근대 미학의 거장들은 모두 인간학적 전환과 직접적으로 연관된 감성적 차원, 취미, 미적 감정, 동정심, 상상력, 미적 판단, 미적 가상, 예술적 진리 등의 주제를 집중적으로 성찰하게 된다.

한편 근대 미학의 끝을 상징하는 사건이 왜 하필이면 사진일까? 사진이 미학사의 시대 구분을 정당화할 만큼 중대한 사건인가? 필자는 그렇다고 생각한다. 단, 필자는 좁은 의미의 기술적 발명품으로서 사진을 말하려는 것이 아니다. 오히려 필자는 사진을 둘러싼 포괄적인 '역사적·사회문화적·기술적 변화' 전체를 환기하고자 한다. 사진은 인류사의 거대한 혁명을 가져왔다. 그것은 이미지의 혁명이면

서 사회의 모든 영역과 연관된 혁명이었다. 사진에 의해 인간은 처음으로 손이 아니라 기계 장치를 통해 사물의 이미지를 획득하게 되었다. 또한 사진은 사물의 이미지를 사실상 무한히 복제하고, 소유하고, 멀리 보낼 수 있는 가능성을 마련해주었다. 나아가 사진은 신문, 전단지, 포스터, 잡지 등 대중매체들의 형식과 내용을 혁신적으로 바꿔놓았으며, 이를 바탕으로 19세기 중반부터 널리 확산된 대중운동, 노동운동, 정치운동의 결정적인 촉매제가 되었다. 그리고 이러한 복합적이며 다층적인 사회정치적·문화적인 변화는 전래의 예술 개념과 예술 장르들(음악, 문학, 미술, 건축)의 형식과 내용 모두를 근본적으로 변화시키게 된다. 한마디로 사진은 현대 대중매체, 대중사회, 대중예술의 기술적이며 문화적인 출발점이었다. 이 때문에 사진은 충분히 근대 미학과 현대 미학의 경계를 나타내는 표식이 될 수 있다.

18세기 초반부터 19세기 중반에 이르는 근대 미학의 이론적 성찰은 어떤 특징을 보여주는가? 전체적으로 세 가지 특징을 지적할 수 있다. 첫 번째로는 심미적 경험과 예술의 자율성을 정당화할 수 있는 근거를 확보하고자 하는 노력이다. 이 노력은 영국에서는 취미의 이론으로, 프랑스에서는 감정의 미학으로, 독일에서는 감성적 인식과 심미적 판단의 이론, 그리고 역사적 예술철학의 모습으로 등장한다. 이 노력의 주된 목표는 심미적 경험과 예술이 이론적 인식이나 도덕적 평가로 환원될 수 없는 고유한 영역임을 논증하는 데 있었다. 물론 그 배경에는 예술의 정치적·경제적 독립이라는 중요한 변화가 놓여 있다. 예술은 중세와 르네상스에 이어 근대 초기까지 근본적으로 종교적 교리와 정치권력에 봉사하는 역할을 하거나 왕족과 귀족의 후

원에 종속되어 있었다. 그런데 17세기 말부터 예술은 서서히 이러한 종속에서 벗어나게 된다. 예술은 이제 청중들(귀족과 시민계급)의 기호에 부응하고 새로운 수요를 창출함으로써 스스로 생존해야 하는 하나의 자립적인 문화 영역이 된다.

근대 미학의 두 번째 특징은 앞서 언급한 '인간학적 전환'이다. 이것은 좁게는 심미적 경험과 예술을 가능케 하는 주관적 능력들을 논의의 중심 과제로 삼은 것을 가리킨다. 인간의 감각, 지각, 이미지, 상상력, 감정, 취미 능력 등을 분석하는 일을 미학적 성찰의 과업으로 삼게 된 것이다. 하지만 보다 넓은 의미에서 '인간학적 전환'은 인간이해의 전면적인 혁신을 가리킨다. 좀 더 정확히 말해서, 인간의 감성적 차원이 가진 정당한 권리를 복권시켜 새로운 '전인적 인간상'을 정립하고자 하는 시도를 가리킨다. 바움가르텐은 이를 '펠릭스 에스테티쿠스felix aestheticus', 즉 '행복하고 충만한 심미가'라 불렀다. 바움가르텐의 펠릭스 에스테티쿠스의 이상은 헤르더의 '역사적 도야의 인간', 칸트의 '심미적 이상', 실러의 '유희하는 인간'으로 발전적으로 계승된다.

근대 미학의 세 번째 특징은 근대 세계가 안고 있는 어떤 근본적인 문제점을 해결하는 데 기여하고자 한다는 점이다. 물론 근대 세계의 문제점에 대한 진단과 그 해결 방안은 사상가들마다 적지 않은 차이를 보인다. 이는 각 사상가마다 근대 세계의 변화와 성취를 바라보는 관점과 그에 대한 가치 평가가 다른 데서 기인한다. 하지만 전체적으로 볼 때, 근대 세계가 지성 중심주의, 추상화, 소외, 균열과 같은 문제점을 안고 있으며, 이를 극복하는 데 심미적 경험과 예술이 중요한 역

할을 할 수 있고, 또 해야 한다고 본 점에서는 아래 소개할 일곱 명의 사상가들 모두 같은 입장이었다고 할 수 있다.

근대 미학적 성찰을 이끈 사상가로 바움가르텐, 레싱, 하만, 헤르더, 칸트, 실러, 헤겔 등 일곱 명을 선택하였다. 이 선택은 물론 완벽한 것이 아니며, 근대 미학에 기여한 사상가들을 모두 포괄한다고 말할 수도 없다. 하지만 적어도 두 가지 사실만큼은 분명하다.

한편으로 이들 일곱 명의 미학적 성찰을 고려하지 않고, 서구 근대 미학의 역사적 전개와 근대 미학의 이론적 성취를 적절히 이해하는 일은 어떤 경우에도 불가능하다. 그만큼 일곱 명의 사상가들은 모두 각자의 방식으로 근대 미학의 발전에 결정적으로 기여하였다. 다른 한편으로 이들 일곱 명의 미학적 성찰은 단지 역사적 의미만 있는 것이 아니라, 오늘날까지 조금도 낡지 않은 이론적 잠재력을 지니고 있다. 칸트 미학, 실러 미학, 헤겔 미학이 단지 과거의 유산일 뿐이라고 여길 사람이 누가 있겠는가? 또한 바움가르텐, 레싱, 하만, 헤르더의 미학적 성찰은 1980년대 말부터 재조명되기 시작하여 현재도 전 세계적으로 재해석과 재평가가 활발하게 이루어지고 있다. 이들의 미학적 성찰은 한마디로 '살아 있는 현재'이며, 그렇기 때문에 언제든 새로운 미학적 사유를 산출할 수 있는 이론적 원천이라 할 수 있다.

바움가르텐
시적 진실을 위한 미학의 주창자

감성적 인간의 복권

오늘날 세계 어느 곳이든 적어도 교양과목으로 미학aesthetics 강좌가 개설되지 않은 대학은 없다. '미학개론', '미학의 이해', '동양미학', '서양미학', '음악미학' 등 미학 관련 강좌들은 내용이 쉽지 않음에도 비교적 인기가 있는 편이다. 하지만 이는 그리 오래된 일이 아니다. 대학의 역사가 13세기까지 거슬러 올라가는 유럽에서도 18세기 중반에 이르러서야 미학이란 이름의 강좌가 처음으로 등장한다. 미학 강좌를 처음으로 대학에 개설한 철학자가 바로 독일의 바움가르텐Alexander Gottlieb Baumgarten(1714~1762)이다. 바움가르텐은 1742년 자신이 재직하던 프랑크푸르트(독일 동부 오데르강 연안 도시) 대학에 '미학Aesthetica'이란 강좌를 최초로 개설하고 이후 10년 이상 이 강좌를 가르쳤다. 그 결과 1750년과 1758년에 라틴어로 같은 이름의 저작 두 권을 출간하게 된다. 물론 이 출간된 두 권은, 그 양이 적지 않

음에도 불구하고 본래 의도했던 전체 저작의 3분의 1 정도에 불과했다. 그의 방대한 『미학』은 끝내 미완성으로 남게 된다. 아무튼 바움가르텐은 이러한 노력 때문에 흔히 '미학의 창시자'로 일컬어진다. 서양 근대 철학에 좀 더 익숙한 독자라면, 그의 사상이 라이프니츠와 볼프Christian Wolff의 합리주의와 계몽주의를 계승하고 있다는 사실, 그리고 칸트가 『순수이성비판』에서 그를 '탁월한 분석가'로 상찬했다는 것 정도를 함께 기억할 것이다.

하지만 여기까지다. 바움가르텐에 대한 대부분의 평가는 미학을 처음으로 도입한 것 이상을 넘어서지 않는다. 특히 칸트의 비판철학과 미학적 주저인 『판단력비판』(1790)을 기준으로 삼으면서, 그의 사상과 미학이 근대 합리주의 내지 논리(이성) 중심주의를 벗어나지 못한 것으로 보는 시각이 지배적이다. 그러나 이러한 평가는 과연 정당한 것일까?

바움가르텐의 저서는 분명 근대 합리주의 철학을 바탕으로 하고 있다. 가령 어떤 개념의 본질에 대한 명확한 '정의'를 제시하고, 이 정의로부터 '일반적인 규칙들'을 연역하고자 하는 그의 사유 방식은 확실히 논리적이며 합리주의적이다. 그가 미학의 연구 대상을 '감성적 인식'으로 규정한 것도 완전히 새롭다고 보기 어렵다. 이미 라이프니츠와 볼프도 감성적 표상의 고유성을 인정하고 이를 개념적이며 논리적인 표상과 대비시키고 있기 때문이다.

또한 바움가르텐이 구상한 『미학』의 전체 체계도 혁신적이기보다는 전래의 수사학 전통을 따르고 있는 것으로 보인다. 그는 자신의 『미학』이 「발견술」, 「방법론」, 「기호학」의 세 부분으로 이루어질 것이

알렉산더 고틀리프 바움가르텐(왼쪽)과
1750년에 라틴어로 출간된 『미학』(오른쪽).
바움가르텐은 1750년과 1758년에 같은 이름의 저작 두 권을
출간했으나, 1764년 병으로 세상을 떠나 『미학』을 완성하지 못한다.
출간된 두 권은 그가 당초 계획했던 분량의 3분의 1 정도로 추정된다.

라 했는데, 이는 사실상 수사학의 가장 중요한 세 부분인 발명inventio,
구성dispositio, 언어적 표현elocutio을 조금 변형시킨 데 지나지 않는 것
이다.

　하지만 바움가르텐은 결코 전통을 그대로 답습한 사상가가 아니
었다. 그의 박사 논문인 「시의 몇 가지 조건들에 관한 철학적 성찰」
(1737)과 출간된 『미학』 저작을 면밀히 들여다보면, 그가 얼마나 치열
하게 전통을 넘어서고자 분투했는지를 충분히 엿볼 수 있다. 그는 오
래된 '자루(개념적 사유의 틀)'를 사용했지만, 그 안에 전적으로 새로운
'술(사상과 미학)'을 담았던 것이다.

　바움가르텐은 '미학'을 여러 가지 방식으로 정의한다. 미학의 의미
를 "감성적 인식의 완전성에 관한 학문", "자유로운 예술들의 이론",
"하위 인식능력들에 관한 이론", "의사 이성analogon rationis(이성과 유사

한 판단 능력)의 기예", "아름다운 사유의 기예" 등 다양한 방식으로 규정한 것이다. 왜 그랬을까? 이는 그가 자신이 구상한 '미학'이 당대 독자들에게 결코 쉽게 이해될 수 없다고 판단했기 때문이다. 이 다양한 정의들은 '미학'이라는 새로운 학문, 아니 좀 더 정확히 말해서 전적으로 새로운 '사상적 기획과 실천'을 다양한 측면에서 조명해주고 있다. 하지만 그 전에 이들은, 당대 독자들에게 자신의 의도를 가능한 한 명확하게 전달하려는 바움가르텐의 노력을 보여준다. 이제 이들이 담고 있는 몇 가지 이론적 혁신의 의미를 간략하게나마 재음미해보자.

먼저 바움가르텐이 '감성적 인식의 완전성'에 대해 말할 때, 그의 강조점은 일반적인 '인식의 완전성'이라기보다는 '감성적'이란 말에 놓여 있다. 그에게 '감성적' 차원은 인간의 육체적인 느낌과 감정, 감각적 지각들뿐만 아니라 상상, 환상과 같은 상상력의 이미지들까지 포괄하는 매우 넓은 경험 영역이다. 그런데 플라톤 이래 서양 철학의 주류는 이 넓은 경험 영역을 늘 의심스러운 눈초리로 바라보았다. 인간의 삶이 이 영역과 뗄 수 없이 결합되어 있다는 점을 인정하면서도, 거의 대부분 이 영역을 올바른 인식과 판단을 그르치게 하는 원인으로 간주했던 것이다. 바움가르텐은 이제 '감성적 인식', 즉 감성과 인식을 결합시키면서 이 오랜 전통에 반기를 든다. 감성적 영역은 단지 오류와 혼란의 근원이 아니다. 반대로 그것은 고유한 특징과 가치를 지니고 있는 인간 삶의 필수적인 경험 영역이다. 그것은 개념적이며 논리적인 사유와는 질적으로 다른, 고유한 '인식적 가치'를 갖고 있다. 이 가치를 정당화하기 위해 바움가르텐은 세 가지 주목할 만한 논점을 제시한다.

첫째로 감성적 차원이 보여주는 복잡하고 혼란스러운 모습은 결코 부정적인 것이 아니다. 인간의 감각, 지각, 감정, 상상 등은 지적·논리적 개념이 갖고 있는 명료함clear과 명석함distinct과는 거리가 멀다. 이들은 근본적으로 매우 혼란스럽고 불안정하고 불명석한confused 상태에 있다. 거의 대부분, 이들 속에 어떤 개별적·상황적 요소들이 포함되어 있는지 명확히 분별해내기가 불가능한 것이다. 바움가르텐 또한 이를 잘 알고 있다. 하지만 그는 이에 대해 이렇게 답하는 듯하다.

> 잘 생각해보라. 인간의 감각, 지각, 감정, 상상의 내부를 들여다보기는 정말 어렵다. 이들이 전혀 명석하지 않기 때문이다. 하지만 그렇다고 이들이 명료하지 않은 것은 아니다. 이들 각각은 하나의 '덩어리'로서, 하나의 '전체'로서 충분히 명료하게 우리에게 다가올 수 있다. 또한 감성의 복잡성과 불명석함을 반드시 한계나 결점으로 볼 필요는 없다. 오히려 감성의 고유한 특징으로 보는 편이 더 나을 것이다.

즉, 바움가르텐은 복합성과 불명석함을 감성적 차원이 가진 고유한 특징과 가치로서 긍정하고자 하는 것이다. 왜냐하면 그가 보기에 인간 내면의 '깊은 바탕fundus animae'을 이루고 있는 것은 개념들이 아니라 감성적 표상들이기 때문이다. 감성적 표상들에 비해 논리적 사유와 명석한 개념들은 이차적이며 추상적인 것이라 할 수 있다.

바움가르텐의 두 번째 논점은 감성적 영역의 고유한 명료성에 관한 것이다. 감성적 영역은 개념적·논리적 사유의 영역만큼 분석적인 명료함이나 일목요연한 체계성을 가질 수 없다. 하지만 그것은 이와

는 질적으로 다른, '통합적이며 연상적인' 명료성을 가질 수 있다. 바움가르텐은 이를 '외연적 명료성claritas extensivae'이라 부르는데, 이는 감성적 차원이 보여줄 수 있는 '풍부하고 섬세한 표현력'을 가리키는 말이다. 이 표현력이 소중한 이유는, 오직 이를 통해서만 대상의 구체적인 모습, 대상의 개별성과 특수성에 적절히 다가갈 수 있기 때문이다. 지적·논리적 사유는 대상의 개별성과 특수성을 그르칠 수밖에 없다. 왜냐하면 지적·논리적 사유는 근본적으로 개별 대상들을 하나의 단위로 환원하고, 이들을 비교하면서 공통적인 특징을 추출해내기 때문이다. 그것은 보편적 특징을 위해 대상의 개별성과 특수성을 도외시하고 희생시키는 '추상적 사유'이다. 감성적 특질에 대한 '심미적인 인식'을 통해서만, 다시 말해 대상의 감성적 차원을 풍부하고 섬세하게 포착할 수 있을 때만, 대상의 개별성과 특수성은 온전히 드러나고 구제될 수 있다.

셋째로 인간의 감성은 결코 외부 자극을 수동적으로 받아들이기만 하는 능력이 아니다. 인간의 느낌, 지각, 감정, 상상 등은 단지 수동적이며 직접적인 반응이 아니다. 시각과 청각을 통한 지각 과정, 예를 들어 그림과 음악을 감상하고 평가하는 일을 생각해보라. 바움가르텐은 감성 안에 고유한 '판단 능력iudicium sensuum'이 내재해 있음을 인정할 수밖에 없다고 말한다. 그리고 이것이 인간의 감성과 동물의 감성이 확연히 구별되는 지점이다. 인간의 감성은 동물과 달리, 근본적으로 올바른 것과 잘못된 것을 구별할 수 있는 '능동적인 판단 능력'에 근거하고 있는 것이다. 쉽게 해명할 수는 없지만, 감성은 매 순간 보이지 않는 판단 능력을 실현하고 있다고 봐야 한다.

'펠릭스 에스테티쿠스', 새로운 인간성의 이상

바움가르텐이 미학을 "하위 인식능력들에 관한 이론" 내지 "의사 이성의 기예"라 부르는 이유도 이로부터 분명해진다. 이들 명칭은 지적·개념적 사유에 비해 감성을 폄하하기 위해 선택된 것이 아니다. 반대로 이들은 감성 자체에 포함되어 있는 능동적인 판단 능력들(기지wit, 예리함, 기억, 창작력, 판정 능력, 표현 능력 등)을 각별히 부각시키기 위해 선택된 것이다. 서양의 철학 전통은 이들의 인식적 가치는 물론, 이들이 능동적으로 인지하고 판단할 수 있다는 점을 인정하지 않았다. 바움가르텐의 미학은 이 오랜 전통을 교정하고 넘어서려는 의미심장한 이론적 도전이다. 그는 인간의 감성적 차원도 지적 사유 못지않게 능동적인 능력을 포함하고 있으며, 따라서 인간의 지성이나 이성과 마찬가지로 그 원리와 작동 방식을 상세하게 해명할 필요가 있다고 보았다. 무엇보다도 그는 인간의 감성을 이해하고 교육하는 일이 지적 능력을 이해하고 교육하는 일만큼이나 중요하다는 사실을 정확히 간파했던 것이다. 바움가르텐은 미학의 선구자이자 '감성 교육'의 창시자였다.

그렇다면 "자유로운 예술들의 이론"이란 정의에는 어떤 혁신적 의미가 있을까? 일견, 이 정의는 미학을 전통적인 '시학' 내지 우리에게 익숙한 '예술론'으로 규정하는 것처럼 보인다. 하지만 여기서도 결정적인 것은 '감성의 복권'이다. 바움가르텐에게 시, 음악, 미술 등 자유로운 예술이 각별한 이유는 이들이 감성적 차원을 밝히고 표현하는 데 탁월하기 때문이다. 다시 말해 이 예술들이 대상의 감성적 차원을

풍부하고 섬세하게 표현함으로써, 대상의 개별성과 특수성을 드러내는 데 결정적으로 기여할 수 있기 때문이다. 그의 말로 하자면, 개별 대상의 '외연적 명료성'에 가장 효율적으로 도달할 수 있는 지름길이 바로 예술적 표현인 것이다.

마지막으로 "아름다운 사유의 기예"라는 정의를 보자. 아름다운 사유란 무엇일까? 미학과 아름다운 사유가 도대체 어떻게 연관된다는 것인가? 게다가 이미 "의사 이성의 기예"에서도 등장하지만, 이때 '기예ars'는 어떤 의미일까? 이러한 궁금증을 해결해줄 수 있는 열쇠는 감성의 고유한 의미와 감성 교육에 있다. 바움가르텐이 말하는 아름다운 사유는 어떤 대상의 미에 관한 사유가 아니다. 오히려 그것은 독특한 사유의 방식, 감성적으로 사유하는 방식을 말한다. 인간의 감성적 차원에 조심스럽게 다가가서, 그 구체적인 양상을 가능한 한 풍부하고 생동감 있게 표현하고자 하는 사유 방식을 뜻하는 것이다. 이러한 사유 방식을 통한 인식이 바로 '심미적 진리'이며, 이 진리는 개념적·논리적 진리가 가질 수 없는 '풍부함, 위대함, 명료성, 확실성, 생동감'을 갖고 있다. 그리고 미학이 이론적 성찰에 그치지 않고 하나의 '기예'일 수 있는 것은, 미학이 이러한 심미적 진리의 존재와 중요성을 일깨우기 때문이다. 미학을 통해 인간은 감성적 차원의 고유한 의미를 깊이 이해할 수 있을 뿐 아니라, 이 차원의 잠재력을 완전하게 펼칠 수 있는 효과적인 훈련과 교육 방법을 고민하고 실천하는 길로 나아가게 된다. 이런 의미에서 미학이 '아름다운 사유의 기예'가 되는 것이다.

9살 때 고아가 된 바움가르텐은 교회 성직자의 도움으로 간신히

공부를 이어갈 수 있었다. 불우한 어린 시절, 그가 유일하게 마음의 위안과 평온을 찾을 수 있던 곳은 신학자였던 맏형과 시(문학)적 언어였다. 그는 시가 자신에게 준 기쁨과 통찰을 최대한 세밀하고 심층적으로 이해하고자 했다. 그의 미학은 이로부터 탄생하였으며, 그렇기 때문에 그것은 애초부터 좁은 의미의 예술론이나 예술철학이 아니었다. 그것은 철학적·인간학적으로 훨씬 더 포괄적이며 야심찬 것이었다. 그것은 감성적 사유 방식과 이를 통해 획득할 수 있는 '심미적 진리' 전반을 체계적으로 해명하고 정당화하려는 '새로운 인간성의 철학'이었다. 바움가르텐의 『미학』은 미완성에 그치고 말았다. 그가 지병인 폐결핵으로 너무나 일찍 생을 마감했기 때문이다. 하지만 더 중요한 것은 그가 꿈꾼 미학이 오늘날까지도 이루어지지 않았다는 점이다. 그가 펼치고자 한 이론적 포부와 기획은 그만큼 혁신적이며 원대한 것이었다.

레싱

예술적 감동을 정당화하는 유럽적 지성

유럽적 지성의 표상

오늘날 독일과 유럽에서 고트홀트 에프라임 레싱Gotthold Ephraim Lessing(1729~1781)을 만나기는 어렵지 않다. 도시의 거리와 학교 이름에 그의 이름이 자주 등장하기 때문이다. 그의 동상은 베를린에만 두 곳에 세워져 있으며, 함부르크, 브라운슈바이크, 볼펜뷔텔, 비텐베르크, 빈 등의 도시에도 동상이나 기념비가 세워져 있다. 독일어권 나라의 거의 모든 대도시에는 그의 이름을 딴 거리나 광장이 있으며, '레싱-상償'이라는 비평과 학술 분야의 상도 여섯 가지에 이른다. 또 독일에만 레싱이란 이름으로 학교를 명명한 중고등학교가 — 독일에서는 이를 김나지움Gymnasium이나 오버슐레Oberschule라 부르는데 — 무려 스물다섯 곳이 넘는다. 독일인들의 문화적이며 집단적인 '기억'이 왜 레싱에게 이토록 중요한 위상을 부여하는 것일까?

그것은 물론 레싱이 독일 근대사상과 문학 분야에서 어느 누구보

고트홀트 에프라임 레싱

다도 출중한 업적을 남겼기 때문이다. 그가 쓴 『미스 사라 삼프손』, 『필로타스』, 『에밀리아 갈로티』, 『현자 나탄』 등의 비극 작품은 근대 '시민 비극'의 전형을 창조하여, 오늘날까지도 독일어권 국가에서 정기적으로 공연되고 있다 (250년 전에 만들어진 작품들이 여전히 극장의 고정 레퍼토리인 것이다!).

또한 레싱이 『근대 독일문학 편지』, 『라오콘 — 미술과 문학의 경계에 대하여』(이하 『라오콘』으로 약칭), 『함부르크 연극론』(이하 『연극론』으로 약칭) 등의 이론적 저작에서 전개한 문학비평과 예술론은 비평적 담론의 형식과 내용을 획기적으로 심화한 것으로 평가된다. 나아가 그가 남긴 시들과 우화들, 그 밖에 신학적·종교적 저작들도 상승하는 시민계급의 계몽주의적 시대정신, 즉 사상적 자유와 자율성, 민주적 토론과 관용tolerance의 정신이 살아 숨 쉬는 소중한 유산으로 인정되고 있다.

하지만 레싱을 기억할 때, 결코 빠뜨려선 안 되는 또 한 가지 특징이 있다. 그것은 그가 진정한 의미에서 '유럽적 지식인'이었다는 점이다. 레싱은 젊은 시절부터, 당시 독일보다 문화적·사회적으로 앞서 있던 다른 국가들, 특히 영국과 프랑스의 주요 사상가들과 문필가들의 저작을 대단히 성실하게 수용하였다. 아울러 그는 유럽 정신의 지적 원천인 호메로스, 플라톤, 아리스토텔레스, 키케로, 호라티우스, 베

르길리우스Publius Vergilius Maro 등 고대 그리스와 로마의 고전들을 폭넓게 섭렵하였다. 물론 광범위한 독서의 목적은 단지 개인적 교양을 위한 것이 아니었다. 반대로 그의 독서와 창작을 저변에서 이끌었던 것은 어떤 열정적인 소명_{召命} 의식, 매우 포괄적이며 실천적인 문제의식이었다. 그것은 이제 널리 뿌리를 내리기 시작한 '시민사회' 내지 '시민 문화'를 위해 예술이 어떤 '의미 있는 기여'를 할 수 있으며, 또 이를 위해서 예술이 예전의 모습으로부터 어떻게 '확연하게 달라져야 하는가'에 대한 고민이었다. 요컨대 레싱의 시선은 유럽의 전통(과거)과 당대(현재)를 동시에 주목하고 있었으며, 그의 깊은 관심은 '예술의 목적과 기능'을 근본적으로 혁신하는 일을 향해 있었다. 필자는 시인과 극작가로서 레싱에 대한 이해가 일천_{日淺}한 까닭에, 여기서 그의 문학적 업적을 적절히 논의할 수가 없다. 대신 필자는 그의 이론적 저작들에 한정하여, 특히 『라오콘』과 『연극론』 두 권의 책을 중심으로 그가 어떤 의미에서 '유럽적인 지성인, 유럽적인 미학자'였는가를 큰 틀에서 소개하고자 한다. 좀 더 구체적으로 말해서, 세 가지 의미심장한 이론적 성취인 '동정심'의 미학, '상상력'과 '예술적 가상Schein'의 이론, '기호학적' 예술 장르론을 중심으로 그의 미학 사상이 이룬 독창적 성취를 재음미해볼 것이다.

동정심의 미학, 혹은 예술적 감동의 정당화

레싱의 예술론에서 가장 중요한 개념이 무엇이냐고 묻는다면, 누구

나 주저 없이 '동정심Mitleid; sympathy'을 꼽을 것이다. 동정심은 그가 추구한 예술의 참된 목적과 직결된 개념이다. 계몽주의자로서 레싱은 예술이 궁극적으로는 시민들을 도덕적으로 교화시키는 데 기여해야 한다고 생각했으며, 예술 감상을 통한 내면의 '교화 과정'에서 동정심이 결정적인 역할을 하는 것으로 보았다. 한마디로 동정심은 예술의 고유한 정서적 영향력, 즉 '예술적 감동'과 같은 말이었다. 그런데 '동정심'은 레싱이 새롭게 발명한 개념이 아니었다. 반대로 그것은 레싱이 젊은 시절부터 실천한 활발한 '소통과 수용'의 산물이었다. 동정심 개념이 그에게 그토록 중요하게 부상하게 된 것은, 그가 유럽 전통과 당대의 사상가들과 부단히 생산적인 대화를 나누었기 때문이다. 먼저 정치적이며 인간학적인 관점에서 동정심의 미학에 영향을 미친 사상적 배경을 보자.

'동정심'이란 말의 기원은 기독교 철학의 '자애로움Misericordia'과 고대 그리스의 '공감sym-pátheia 혹은 éleos' 개념으로 거슬러 올라간다. 흥미롭게도 동정심 개념은 17세기로 넘어오면서, 그러니까 유럽이 근대 국민국가 단계로 접어들면서 인간학적이며 정치철학적 견지에서 남다른 위상을 획득하게 된다. 동정심의 의미를 격상시킨 근대 최초의 사상가는 영국의 섀프츠베리였다. 섀프츠베리는 홉스의 '이기주의적' 인간학과 '절대주의적' 정치철학을 단호하게 논박하고 극복하고자 했다. 이를 위해 그는 두 가지 사유의 원리를 활용하였는데, 하나는 우주 전체와 인간 본성 전체의 '조화의 원리'이며, 다른 하나는 '도덕적 감관moral sense 혹은 양심conscience'이라는 인간 고유의 내면적 원리이다. 섀프츠베리는 이 두 원리가 존재하기 때문에, 인간들

서양 미학사의 거장들

사이에 평화로운 공존이 가능하며, 또 자발적으로 정치 공동체를 형성할 수 있다고 주장하였다.

인간의 도덕성을 구제하려는 새프츠베리의 시도는 곧바로 허치슨Francis Hutcheson, 흄, 스미스Adam Smith 등 영국 경험론의 주요 사상가들에게 계승된다. 허치슨은 사상의 폭에 있어선 새프츠베리보다 훨씬 좁았지만, 도덕적 감관과 관련하여 새프츠베리의 이론에 두 가지 흥미로운 심리학적 통찰을 덧붙였다. 첫째, 허치슨은 도덕적 감관이 다른 다섯 가지 감관들과 마찬가지로 인간이 태어나면서 갖고 있는 '제6의 감관'이며, 미덕과 죄악, 쾌와 고통을 분별해내는 만큼 인간의 공동체적 삶에서 가장 중요한 역할을 한다고 지적하였다. 둘째로 허치슨은 도덕적 감관을 각별히 '내적inner; internal 감관'이라 지칭하면서, 이 감관이 다른 즉자적이며 직접적으로 작용하는 감관들과 달리, 내적인 '반성reflection' 작용을 바탕으로 평가하는 '성찰적이며 사후적인 능력'임을 분명히 하였다. 여기서 핵심은 물론 '반성' 작용에 있다. 허치슨은 '반성 작용'의 유무에 따라 마음의 능동적인 활동(반성)을 전제한 감관과 그렇지 않은 감관을 구별하였다. 다시 말해 감관들 사이에 일종의 '수준과 층위'의 차이가 있음을 밝힌 것이다. 허치슨은 미와 조화를 지각하는 감관인 '취미taste'에 대해서도 이러한 '반성적인 내적 감관'의 위상을 부여하였는데, 이는 근대 미학에서 심미적 판정에 대한 이론이 심화되는 데 중요한 발판을 마련하게 된다(레싱은 허치슨의 주저 『도덕 철학의 체계』(1755)를 출간 이듬해에 직접 번역한 바 있다).

다른 한편 루소의 동정심 논의 또한 레싱에게 큰 이론적 자극을 주었다. 루소도 영국 사상가들처럼 자연주의적 관점에서 동정심의 존

재와 중요성을 인정한다.『인간 불평등 기원론』에서 루소는 자연이 인간에게 '이기적 사랑의 충동'과 '동정심의 충동'을 동시에 선사했다고 말한다. 이때 동정심의 충동은 이기적 사랑의 충동이 범할 수 있는 야만성을 완화시키는 역할을 한다. 루소의 이론에서 흥미로운 것은, 그가 인간이 동정심을 느낄 때 상상력의 활동이 반드시 필요하다고 본 점이다. 달리 말해 동정심이 작동하려면, '상상을 통해서' 타인의 입장을 자신과 동일시하는 과정이 전제되어야 한다고 본 것이다. 아울러 루소도 영국 사상가들처럼 동정심이 인간의 도덕적이며 이타적인 행위를 위한 '동기motivation'가 될 수 있다고 평가하였다. 레싱은 영국과 프랑스 사상가들의 저작을 읽으면서 동정심의 문제가 단순히 개인적인 감정의 문제가 아님을 분명하게 인식하였다. 동정심은 한 인간이 공동체에 속한 시민으로서 타인을 존중하고 평화롭게 살아갈 수 있도록 해주는 '주관적 원리'의 문제였던 것이다.

이제 동정심의 미학과 보다 더 직접적으로 관련된 미학적이며 사상적인 배경을 보자. 이에는 레싱과 계몽주의 운동의 동지였던 멘델스존Moses Mendelssohn(1729~1786)과 니콜라이Friedrich Nicolai(1733~1811), 그리고 영국 사상가 버크Edmund Burke(1729~1797)가 속한다. 먼저 멘델스존은 비극을 볼 때 관객이 느끼는 쾌감을 세밀하게 분석하여 이른바 '혼합 감정vermischtes Gefühl'에 대한 이론을 제시하였다. 그에 따르면 관객이 느끼는 쾌감은 단일한 감정이 아니라 두 가지 감정이 혼합되어 있는 감정이다. 즉, 비극적 감정은 주인공의 완전성에 대한 '사랑(쾌감)'과 주인공이 부당하게 겪는 고통에 대한 '불쾌감'이 공존하는 중층적인 감정인 것이다. 레싱은 이로부터 아리스토텔레스가 말

한 두 가지 감정('두려움'과 '연민')과 '카타르시스'의 의미를 새롭게 해석할 수 있는 단서를 얻는다.

한편 니콜라이는 프랑스 사상가 뒤보스Jean-Baptiste Dubos (1670~1742)의 '감정주의적 미학'을 적극 수용하면서 비극의 본령이 도덕적인 감화가 아니라 '격렬한 감정情動; affect의 환기'에 있다고 주장하였다. 이때 뒤보스가 이야기한 '감정sentiment'의 뜻이 중요한데, 이 말은 일반적인 의미의 감정emotion; feeling이 아니라 예술작품을 통해서 감상자가 경험하는 '독특한 감정적 체험'을 가리킨다. 레싱은 뒤보스와 니콜라이로부터 예술이 감상자에게 영향을 미칠 수 있는 유일한 길은 '예술 특유의 감동 과정(=동정심)'이란 점을 확인할 수 있었다.

이어 영국 사상가 버크가 출간하여 전 유럽에서 널리 회자된 저서 『숭고와 아름다움의 이념의 기원에 대한 철학적 탐구』도 레싱에게 큰 의미가 있었다(끝내 출간되지는 못했지만, 레싱은 이 책의 상당 부분을 직접 번역하였다). 레싱은 적어도 세 가지 지점에서 버크로부터 중요한 이론적 영감을 받은 것으로 보인다. 첫째로 버크는 미의 감정과 숭고의 감정이 질적으로 현저한 차이가 있으며, 각각의 저변에 상이한 본능이 놓여 있음을 보여주었다. 버크에 따르면 미의 저변에는 인간들이 서로 교류하고 인정받고자 하는 본능, 즉 '사회성과 상호 인정을 향한 본능'이 전제되어 있다. 반면에 숭고의 저변에는 자기 자신의 생명을 지키고자 하는 '자기 보존 본능'이 놓여 있다. 둘째로 버크는 숭고의 감정 안에 '경탄', '경악', '경외', '숭배', '존경' 등의 의미론적 계기가 함축되어 있으며, 숭고한 대상들이 공포, 불분명함, 힘, 박탈,

광대함, 무한함, 어려움, 웅장함, 급작스러움 등 다양한 감각적 특징을 갖고 있음을 설득력 있게 밝혀주었다. 셋째로 비록 간략한 형태이긴 하지만, 버크는 미술과 문학이 감상자에게 '영향을 미치는 방식'이 본질적으로 다르다는 이론을 제시하였다. 미술이 대상에 대한 '명확한 표상'을 통해 관객의 시선을 끄는 데 반해, 문학은 '시적 언어'가 갖고 있는 감정적인 '힘과 에너지'를 통해 마음을 사로잡는다고 본 것이다. 레싱은 버크를 통해서 자신이 추구하는 예술적 감동(=동정심)이 인간 내면의 깊은 욕구와 연관되어 있다는 점, 그리고 예술적 감동이 매우 복합적인 요소들과 단계들을 거친다는 점을 다시 한번 분명하게 인식하게 된다.

예술적 가상의 자율성

레싱은 당대 영국과 프랑스 사상가들이 동정심에 대해 논의한 내용을 적극 수용하였고, 또 두 친구들(멘델스존과 니콜라이)과 비극 작품의 감정에 관하여 활발하게 의견을 교환하였다. 그는 이를 바탕으로 자신만의 독자적인 이론으로 나아가는데, 그의 독자성은 정확히 두 지점에 있었다. 하나는 아리스토텔레스가 『시학』에서 말하는 두 감정의 관계를 새롭게 규정하는 것이고, 다른 하나는 역시 아리스토텔레스가 말한 '카타르시스'의 의미를 창조적으로 재해석하는 일이다. 레싱은 두 감정을 예전처럼 '경악(공포)'과 '연민(공감)'이 아니라 '두려움'과 '동정심'으로 번역하는 것이 더 올바르다고 말한다. 그런데 이

때 두려움의 대상은 흔히 생각하듯, 비극의 주인공이 겪는 고통이나 죽음이 아니다. 오히려 두려움은 관객 자신이, 즉 관객들 각자가 자신도 주인공과 마찬가지로 언제든 비참한 처지가 될 수 있다는 '가능성(개연성)'을 느끼는 것으로 봐야 한다. 즉, 레싱은 두려움의 감정을 동정심과 동등한 위상을 가진 별개의 감정이 아니라, 동정심이 촉발되고 유지되기 위해 필요한 '전제 조건'으로 해석한다.

이어 레싱은 카타르시스에 대한 해석도 달라져야 한다고 말한다. 카타르시스는 관객이 경험하는 여러 감정들을 단순히 배설하는 일이 아니다. 오히려 그 진정한 의미는 이들 감정을 도덕적으로 '순화시키는' 데에 있다. '순화시킨다'는 것은 무슨 뜻일까? 레싱은 아리스토텔레스의 '중용mesótēs'의 윤리학에 잘 부합할 수 있는 해석을 시도한다. 중용의 윤리학은 인간이 공동체 안에서 행복하게 살기 위해선 감정을 과도하지 않은 수준으로 조절하고, 또 자신의 행위에 대해 적절히 성찰하는 일이 반드시 필요하다고 가르친다. 이에 따라 레싱은 카타르시스의 의미가 관객이 느끼는 과도한 감정들은 적절히 완화하고, 또 너무 미약한 감정들은 적절히 강화시키는 과정에 있다고 주장한다. 카타르시스를 이렇게 이해해야 예술적 감동이 추구하는 목표, 즉 "동정심을 관객 내면의 덕성으로 변환시키는" 일의 가능성이 충분한 설득력을 얻을 수 있는 것이다.

두 번째로 주목해야 할 성취는 상상력과 예술적 환영假像: Schein에 대한 이론이다. 레싱은 『라오콘』의 도입부를 이렇게 시작한다.

미술과 문학을 비교한 첫 번째 사람…… 양자 모두 우리에게 없는

것을 지금 눈앞에 있는 것처럼 가상Schein을 현실로 보여준다고 느꼈다. 둘 다 우리에게 환영을 주며, 둘 다 환영 속에서 쾌감을 준다고 느낀 것이다.

여기서 '가상'은 대상이 마치 실제로 존재하는 듯 '살아 있는 감각적 표상'을 뜻한다. 현존하지 않는 대상의 이미지를 '눈앞에 떠올리는 일'은 상상력의 가장 기본적인 작용이다. 상상력의 또 다른 핵심 작용은, 예컨대 '페가수스Pegasus'처럼 기존의 이미지들을 자유로이 결합하여 새로운 이미지를 만들어내는 일이다. 미술이든 문학이든 예술적 감동이 가능하려면, '상상력의 작용(활동)'을 매개로 해서 예술적 '가상'이 정립되고, 감상자가 이 가상을 실제 현실처럼 생생하게 체험해야 한다는 것이다. 이로써 상상력의 첫 번째 의미가 분명하게 드러난다. 레싱에게 상상력은 무엇보다도 예술적 환영과 예술적 감동을 위해 반드시 필요한 주관적 능력이다.

이보다 더 흥미로운 것은 상상력의 두 번째 의미다. 레싱은 육체적인 눈과 상상력의 '눈', 다시 말해 육안이 보는 것과 '내적 눈'이 보는 것을 분명하게 구별한다.

시인에게 옷은 옷이 아니다. 옷은 어떤 것도 가리지 않는다. 우리의 상상력은 어디서나 투시한다. 베르길리우스의 시에서는 라오콘이 옷을 입었건 안 입었건 관계없이 상상력은 그의 신체 어느 부위에서나 그의 고통을 본다.

레싱은 예술작품을 지각하는 눈이 근본적으로 내적이며 정신적인 '상상력의 눈'임을 명확히 하고, 상상력이 자유로울수록 상상력의 눈이 더 많은 것을 보게 되고, 연상되는 내용도 더욱 풍부해진다고 말한다. 이러한 주장이 주목할 만한 것은, 이로써 레싱이 예술적 지각은 단순한 '사물 지각'이 아니라 주관의 상상력이 능동적으로 '형성한 지각'임을 분명하게 밝힌 셈이기 때문이다. 요컨대 이로써 예술적 '형식'의 독자성과 자율성으로 나아갈 수 있는 중요한 발판이 마련된 것이다.

물론 상상력이 '물질적인 조건'으로부터 완전히 자유로울 수는 없다. 상상력이 근본적으로 감성적 능력인 한 어떠한 감각적인 대상, 어떤 예술적 기호가 상상력을 촉발하는가에 따라 그 활동 방식과 자유로움은 전혀 다른 양상을 보여주게 된다. 상상력 이론의 세 번째 특징이 여기서 드러난다. 레싱은 『라오콘』에서 예술 장르의 특성에 따라 상상력의 활동이 달라진다는 논지를 전개한다. 즉, 그는 미술의 '기호'와 문학의 '기호'가 각각의 특성에 따라 상상력을 어떻게 달리 움직이도록 하고, 또 어떠한 서로 다른 한계에 도달하도록 하는가를 상세하게 설명하고 있는 것이다. 『라오콘』 전체의 기본 입장은 문학을 미술보다 우위에 두고 있다. 문학적 기호인 '시적 언어'가 미술의 '조형적 기호'에 비해 상상력을 훨씬 더 자유롭고 활발하게 움직이도록 해준다고 본다. 그렇지만 반드시 그런 것만은 아니다. 조형적 기호도 충분히 성공적일 수 있으며, 반면 시적 언어도 언제든 지리멸렬해질 수 있는 것이다. 가령 유명한 〈라오콘 군상〉에서처럼 미술이 사건의 가장 '함축적인 순간'을 절묘하게 선택하여 형상화한다면, 이때는 상

〈라오콘 군상〉, B.C.150~B.C.50년경, 높이 244cm, 로마 바티칸 미술관.

상력의 눈이 전혀 지루함을 느끼지 않는다. 상상력이 형상화된 순간 이전에 벌어진 일들과 이 순간 이후에 벌어질 일들을 함께 볼 수 있기 때문이다. 또한 만약 문학이 별생각 없이 미술의 '시각적이며 병렬적인' 묘사 방식을 흉내 낸다면, 이 경우 상상력은 "아무것도 보지 못하며, 무엇인가 보려고 애쓰는 것이 헛수고임을 느끼고 불쾌감만" 갖게 된다.

아무튼 상상력에 대한 논의를 통해 레싱은 예술적 환영(가상)의 '존재론적 독자성' 또한 논증했다고 할 수 있다. 상상력의 활동이 예술적 환영을 가능케 하는 필수 조건이며, 상상력이 어떤 성격의 이미지를 만들어내느냐가 예술적 환영의 특성과 존속 여부를 결정하기 때문이다. 그렇다면 상상력과 예술적 환영의 이론은 어떤 의미가 있을까? 가장 근본적인 미학사적 의미는 '자연의 모방imitation of nature' 원리를 넘어섰다는 데에 있을 것이다. '자연'에 대한 이해는 각 시대별로 적지 않은 변화를 겪었다. 하지만 예술을 '자연의 모방'으로 규정한 것은 고대 그리스부터 17세기까지 지배적인 패러다임으로 군림해왔다. 바로 이 패러다임을 붕괴시킬 수 있는 논점을 레싱의 상상력과 환영의 이론이 제공했다고 평가할 수 있다.

그런데 상상력과 환영의 이론도 레싱이 혼자 발명한 것이 아니었다. 반대로 그것은 레싱이 '유럽적 지성'으로서 당대 여러 사상가들의 논의를 성실하게 수용한 결과였다. 특히 영국의 애디슨Joseph Addison, 스위스의 보드머와 브라이팅거, 독일의 바움가르텐이 그의 이론에 결정적인 자극을 주었다. 애디슨은 저널 《관객 The Spectator》(제411~421호)에 기고한 일련의 글에서 상상력이 쾌감을 느끼는 대상을 '위대한 것(숭고한 것)', '특이한 것', '아름다운 것' 등 세 종류로 구분하였을 뿐아니라, 상상력의 자유로운 움직임과 상상력의 쾌감이 비례한다는 점을 강조하였다. 또한 그는 자연을 모방한 작품에서 그 '인위성'이 덜드러날수록 상상력이 더 많이 즐거워하게 된다고 지적하여 예술적 환영의 중요성을 적어도 분명하게 시사하고 있다. 이어 보드머와 브라이팅거는 시인의 중심 능력이 '기지機智; ingenium; wit'가 아니라 '상상

력'에 있다고 역설하였다. 다시 말해 실제 사물들의 차이를 날카롭게 분별하고, 또 이들 사이에서 유사성을 발견하는 능력이 아니라, 가능한 대상들을 창안해내고, 이들에게 '마치 실재와 같은 가상과 이름'을 부여하는 능력을 시인의 본령으로 내세운 것이다.

한편 '미학'이란 학명學名을 창시한 바움가르텐도 상상력의 중요한 위상을 부각시켰다. 이 위상은 세 가지 측면에서 확인된다. 우선 상상력은 감성적 인식(이것은 '시적·문학적 진리'를 가리킨다)이 가능하기 위해 필요한 여러 능력들(감성, 기억, 통찰력, 판정력, 기호 능력 등) 가운데 가장 핵심적인 역할을 한다. 둘째로 상상력의 활발한 활동은 감성적 인식이 추구하는 '생동감 있고 풍부한 명료함'을 실현하기 위한 필수 요건이다. 셋째로 시인이 만들어내는 감성적 인식에서는 존재하는 세계의 모방보다 상상력이 자유롭게 구상한 '가능 세계의 진리'가 훨씬 더 중요하다. 이러한 논점들은 모두 레싱이 상상력과 환영에 대해 성찰할 때, 신뢰할 만한 이론적 근거가 되었다고 보인다.

『라오콘』의 기호론적 예술 장르론

이제 『라오콘』에 나오는 유명한 '기호론적' 예술 장르론을 보자. 예술 장르론은 앞서 상상력과 예술적 기호의 관련성을 이야기할 때 일부 언급되었는데, 그 핵심은 문학과 미술, 언어예술과 조형예술의 본질적인 차이를 이들이 사용하는 '기호'의 고유한 특성을 통해 논증하는 데 있다. 두 기호의 상반된 성격, 그리고 그에 맞물려 있는 대상과

표현 방식의 차이를 대비시키는 레싱의 논변은 대단히 선명하고 명쾌하다. 즉, 한편에 문학-자의적 기호-시간적-순차적-행위를 위치시키고, 다른 한편에 미술-자연적 기호-공간적-병렬적-물체를 위치시키고 있는 것이다. 물론 이러한 대립 관계가 두 장르가 서로 근접하거나 겹쳐지는 '중간 지대'를 완벽하게 배제하는 것은 아니다. 하지만 레싱은 기호의 본성이라는 '원리'를 두고 본다면, 두 장르의 본래적인 대상과 표현 방식을 엄격하게 구분하는 것이 옳다고 본다. 레싱의 이론은 『라오콘』이 출간된 직후부터 오늘날까지 수많은 논란을 불러일으켰고, 또 그만큼 다양한 새로운 기호론적 시도를 촉발하였다. 부인할 수 없는 것은 기호(매체) 자체의 본성을 깊이 파헤치는 레싱의 접근 방법이 여전히 낡아 보이지 않고, 또 실제로 여전히 많은 이들에게 이론적 영감을 주고 있다는 점이다. 기술적 조건과 역사적 변화를 함께 고려한다면, 레싱의 접근 방법은 현대 기호학 및 매체 미학media aesthetics과도 얼마든지 생산적으로 연결될 수 있다.

그럼에도 기호론적 예술 장르론을 레싱의 독자적인 발명으로 봐선 안 된다. 예술 장르론 또한 그가 앞선 사상가들의 논의를 열정적이며 창의적으로 소화한 결과이기 때문이다. 영국의 섀프츠베리는 『라오콘』이 발간되기 50여 년 전에 인간이 사용하는 기호를 세 종류로 구별하였는데, 여기서 이미 '자의적 기호(언어)'와 '모방적 기호(미술)'의 대비가 등장한다. 또한 섀프츠베리는 미술 작품이 인간의 마음 전체가 조화롭게 발전하는 데 크게 기여할 수 있음을 잘 보여주었다. 프랑스의 감정주의 미학자 뒤보스도 회화의 기호와 시의 기호를 '자연적 기호'와 '자의적 기호'로 명확하게 대조시켰다. 아울러 뒤보스는

자의적 기호가 '순차적으로' 영향을 미치는 데 비해, 자연적 기호는 '순간적이며 전체적으로' 영향을 미친다고 설명하였다.

레싱의 이론에 가장 직접적으로 영향을 미친 이는 멘델스존이었다. 멘델스존은 뒤보스를 계승하면서 예술에서 사용되는 기호를 일단 '자연적 기호'와 '자의적 기호'로 구별한다. 하지만 그는 여기에 머물지 않고 이 구별을 더 세밀하게 성찰하면서 '동시에 존재하는' 기호와 '연속해서 이어지는' 기호, 환영을 창출하는 기호와 그렇지 못한 기호, '오직 감정만' 표현하는 기호와 '행위, 표정, 몸짓도 함께' 표현하는 기호 등의 구별 또한 제시한다. 그리고 멘델스존은 기호들이 작용하는 방식을 '연속적으로 이어지는 방식'과 '병렬적으로 공존하는 방식'으로 구별하여, 레싱의 이론이 등장하기 위한 거의 모든 기초 개념들과 사유의 모티브를 제공했다고 할 수 있다.

레싱이 문필가이자 이론가로서 활발하게 활동하던 시기는 유럽 근대 철학과 미학적 사유가 전래의 방법론과 근원 원리에 대해 심층적인 성찰과 비판을 수행하던 시기였다. 레싱은 진정한 '유럽적 지성인'으로서 주저 없이 이 성찰과 비판 속으로 자신을 밀어 넣었다. 그렇지만 그는 결코 일시적인 시류에 휩쓸리지 않았는데, 이는 그가 당대 유럽의 많은 사상가들과 문필가들의 저작은 물론, 유럽 문화의 원천인 고대 그리스와 로마의 고전들을 폭넓게 섭렵했기 때문이다. 레싱은 전통과 당대를 창조적으로 매개하면서 새로운 미학적 사유의 길로 나아갔다. 18세기 근대 미학사의 맥락에서 볼 때, 그의 동정심의 미학은 영국의 취미 이론과 프랑스의 고전주의 및 감정주의 미학을 넘어서서 '예술적 감동'의 고유성을 명확하게 논증한 시도로 볼

수 있다. 또 레싱의 상상력과 환영의 이론은 '예술적 형식'의 자율성을 정당화하는 논변으로 평가할 수 있다. 그리고 그의 기호론적 예술 장르론은 예술과 언어, 기호와 지각에 대한 당대의 여러 논의를 통합하면서 고유한 '매체 미학적 예술론'으로 심화한 성과라 할 수 있다. 레싱의 탁월한 성취를 보면서, 단순한 진리 하나가 떠오른다. 진정한 혁신은 미래와 새로운 것을 갈망한다고 이루어지는 것이 아니라, 과거와 현재를 얼마나 넓고 깊게, 얼마나 세밀하고 비판적으로 이해하느냐에 달려 있다.

하만

살아 있는 감각과 역사를 위한 신학적 미학

비주류 아웃사이더이자 '불편한' 비판가

요한 게오르크 하만Johann Georg Hamann(1730~1788)은 누구인가? 아마 대다수의 독자들은 그의 이름이 아주 생소할 것이다. 하지만 하만이 당시 독일 프로이센 왕국의 도시 쾨니히스베르크Königsberg(1946년부터 러시아에 귀속되었으며 현재 명칭은 칼리닌그라드Kaliningrad) 출신임을 알면 생소함이 조금이나마 줄어들 것이다. 바로 근대 계몽주의 철학의 완성자 칸트가 이 도시 출신이기 때문이다. 그런데 두 사람은 살았던 도시만 같은 것이 아니다. 하만과 칸트는 오랫동안 서로 교류하던 지적 동료였다. 요즘말로 코드가 딱 맞는 절친은 아니었지만, 두 사람의 지적 교류는 20대부터 50대까지 지속되었으며, 뒤늦게나마 교수가 된 칸트가 경제적으로 어렵던 하만을 위해 일자리를 소개해 준 바 있다. 게다가 두 사람은 함께, 한 촉망받는 청년의 철학적 멘토 역할을 하였다. 이 청년이 바로 헤르더Johann Gottfried von Herder(1744~1803)

였다.

그런데 헤르더에게 동시에 사
상적 영향을 주었다는 것은 하만
과 칸트, 두 사람의 사상적 핵심이
서로 달랐음을 시사한다. 만약 사
상적 핵심이 같았다면, 젊은 헤르
더가 둘 중에 한 사람만을 자신의
스승으로 삼았을 것이기 때문이
다. 실제로 칸트와 하만은 근본적

요한 게오르크 하만

인 사상적 입장은 물론, 사유하는 방법론에 있어서도 서로 비교할 수
없이 달랐다. 구체적으로 어떻게 달랐는가? 칸트가 인간 이성의 자율
성과 발전적 가능성을 믿는 합리주의자이며 계몽주의자니까, 하만은
비합리주의자이며 반계몽주의자였는가? 실제로 이러한 시각이 상당
히 오랫동안 하만에 대한 이해와 평가를 지배해왔다. 즉, 하만을 주로
볼테르Voltaire와 칸트를 필두로 한 근대 계몽주의에 대해 철저하게 반
기를 든 '비합리주의자'로 이해해온 것이다. 조금 더 독일 문학사에
익숙한 독자라면 여기에다가, 헤르더와 함께 18세기 '질풍노도 운동'
과 이후 낭만주의 문학에 지적 자양분을 제공한 '주정주의적 철학자'
정도의 특징을 덧붙일 것이다.

그러나 하만은 결코 비합리주의자나 주정주의자와 같은 명칭으
로 간단히 '분류할' 수 있는 사상가가 아니었다. 몇 가지 중요한 역
사적 사실을 기억해보자. 당시 명망 있는 정치가이자 문필가였던 모
저Friedrich Karl von Moser(1723~1798)는 하만의 특이하고 의미심장한

문체를 보고 그를 '북방의 마법사Magus des Norden'라 칭했다(이 특이하고 인상적인 명칭은 이후 그의 대표적인 별명이 된다). 또한 괴테는 하만을 '우리 시대의 가장 명철한 사상가 가운데 한 사람'이라고 각별히 상찬하였다. 나아가 헤겔이 남긴 서평 가운데 가장 긴 서평은(무려 65쪽에 이르는) 바로 당시 두 권으로 출간된 하만 선집에 관한 것이었다. 이미 이러한 단서들에서 '비합리주의자'나 '주정주의자' 같은 표징이 하만의 사상사적 위상에 전혀 미칠 수 없음을 충분히 감지할 수 있을 것이다.

하지만 보다 더 중요한 것은 하만이 당대와 19세기의 탁월한 사상가들에게 심대한 영향을 끼쳤다는 점이다. 앞서 말했듯이, 헤르더는 자신을 이끌어준 두 명의 스승으로 칸트와 하만을 꼽았으며, 계몽주의를 비판한 '감정주의' 철학자 야코비Friedrich Heinrich Jacobi(1743~1819)는 하만을 철학적 멘토로서 존경하고 항상 정신적인 자문을 구했다. 그뿐만 아니라 하만은 독일 관념론 철학의 두 거두인 헤겔과 셸링Friedrich Wilhelm Joseph von Schelling, 초기 낭만주의의 가장 심오한 사상가라 할 슐레겔Friedrich von Schlegel, 문필가이자 사상가였던 괴테와 실러, 나아가 철학적 인간학을 혁신한 키에르케고어에게 간과할 수 없는 영향을 끼쳤다. 이제 헤겔과 키에르케고어가 마르크스, 니체, 프로이트Sigmund Freud와 함께 20세기 유럽 현대 철학의 발전에 있어 얼마나 결정적인 역할을 했는가를 상기한다면, 하만의 사상사적 중요성을 칸트나 헤겔에 견줄 수 있다고 해도 결코 과장된 허언은 아닐 것이다.

프랑수아 지라르동, 〈리슐리외의 무덤〉, 1675~1694년, 대리석,
파리 소르본 대학 부속 성당.
하만은 『소크라테스 회상록』(1759) 서문 첫 단락에서 지라르동이 만든
프랑스 장관 리슐리외의 조각상을 언급하며 철학사를 바라보는 세 가지 태도에
대해 이야기한다. 당시 이 조각상을 보기 위해 세계 각국 인사들이 몰려왔으며,
이를 둘러싸고 많은 이야기들이 오갔다고 한다.

결핍과 욕망의 인간학

그렇다면 하만이 독창적인 사상가, '미래를 잉태한' 사상가라는 점을 구체적으로 어떤 측면에서 확인할 수 있을까? 적어도 다음 네 가지 측면을 지적해야 할 것이다.

첫째로 하만은 근대 철학의 바탕을 이루고 있던 '주체의 자율성autonomy'에 정면으로 도전하였다. 여기서 '자율성'이란 인간의 깊은 내면, 인간의 자아self; self-consciousness가 가지고 있는 '능동성에 대한 확신'을 뜻한다. 그것은 인간의 자아 내지 주체를 모든 인식과 실천의 '최종적인 원천(심급)'으로 확신하는 입장을 말한다. 사상가들마다 세부적인 논점에서는 차이가 있지만, 흄을 제외한다면 데카르트부터 칸트까지 모든 근대 철학자들은 존재와 인식, 도덕적 판단과 행위의 근원이 '자립적이며 자율적인 주체'라고 생각했다. 하만은 이에 정면으로 도전한다. 그는 근본적으로 인간을 유한하고 무지한 존재, 무엇보다도 '결핍'과 '욕망'의 존재로 본다. 결핍(결여)과 욕망의 존재. 혹자는 이 말을 종으로서의 인간human being이 갖고 있는 '자연스러운 속성'으로 이해하려 할 것이다. 다른 동물들처럼 인간 또한 식욕이나 성욕을 갖고 있다는 식으로 말이다. 그러나 이런 식으로 이해하면, 하만이 지적하려는 핵심을 놓치게 된다.

하만은 일반적인 동물적 속성으로서, 어떤 '객관적인 사실'로서 결핍과 욕망을 이야기하는 것이 아니다. 반대로 그가 겨냥하는 것은 실제로 삶을 살아가는 한 개별자가 매일매일, 아니 매 순간순간 맞닥뜨리고 있는 구체적인 삶의 현실, 매 순간순간 자신의 몸과 마음

으로 느끼고 있는 생생한 존재 상태이다. 누구와도 비교할 수 없는 '나'로서 한 인간이 늘 겪을 수밖에 없는 구체적이며 실존적인 '목마름, 호기심, 그리움, 수치심 등등', '나의 삶'에 대한 불안과 불만족의 감정, '나의 삶' 자체에 대한 총체적인 느낌과 바람, 즉 '생의 감정Lebensgefühl과 자아 감정Selbstgefühl'을 지금보다 좀 더 생생하고 충만하게 만들고 싶은 '실존적인 바람所願'을 가리키는 것이다. 현대 실존철학의 용어로 다시 한번 표현하자면, 하만은 본질(본성)에 우선하는 '실존 자체'에 주목하고 있다. 살아 있는 '나'와 '너'는 단 한 순간도 따로 떨어져서, 무관하게, 자족적인 실체로서 존재하지 않는다. 반대로 '나'와 '너'는 우리의 육체가 그렇듯이, 늘 구체적인 상황, 조건, 감정, 분위기, 타자에 의존하고 있으며, 이들과의 관계 속에 내밀하게 얽혀 있다.

둘째로 바로 그렇기 때문에 하만은 인간에 대한 근대 철학의 여러 논의들을 '추상적인 구성물'로 비판한다. 하만이 보기에, 인간을 데카르트처럼 '사유하는 존재res cogitans'로, 스피노자Baruch Spinoza처럼 '자기 자신의 원인causa sui'으로, 영국 경험론에서처럼 감관과 감각 자료의 저장고 및 가공체로, 라이프니츠처럼 우주 전체를 '표상하는 모나드'로, 나아가 칸트처럼 '이론이성과 실천이성의 주체'로 규정하는 것은 실상 '살아 있는 인간'을 스킵하는 것과 같다. 이러한 규정들은 모두 살아 있는 인간을 무시하는 공허하고 기만적인 '우상'에 불과하다. 살아 있는 인간은 독립된 실체도, 이성적으로 표상하고 반성하는 주체도 아니다. 하만에게 인간은, 살아 있는 인간은 일차적으로 '생산적인 감각과 열정'의 존재다. 즉, 끊임없이 자신의 몸과 마음을

움직이는 이미지Bild; image를 만들어내고, 느끼고, 평가하고, 열망하는 존재인 것이다. 따라서 '감각과 열정의 이미지'에서 출발하지 않는 철학, 이 살아 있는 삶의 바탕을 깊이 숙고하지 않는 모든 인간학적 논의는 현실과 동떨어진 '추상적이며 억압적인 구성물'로 귀결될 수밖에 없다.

역사적이며 실존적인 언어철학

자율성이 아니라 결핍과 욕망의 존재, 감각과 열정의 이미지를 강조하는 인간관에 이어 하만의 세 번째 독창적인 면모를 보자. 그것은 독특하고 의미심장한 언어철학이다. 인간이 근본적으로 '언어적 존재'라는 점을 부인할 사람은 없다. 우리는 누구나 세분화된 언어야말로 인간과 동물의 결정적인 차이임을 분명하게 느끼고 있다. 또한 온전한 의미에서 인간의 사회와 문화는 언어적 소통을 바탕으로 할 때만 비로소 제대로 형성되고 발전될 수 있다고 인식하고 있다. 하지만 하만이 생각하는 언어는 이런 정도의 객관적 특징이나 지식으로 설명될 수 있는 것이 아니다. 언어에 대한 그의 생각은 대단히 독특하고, 또 변증법적이라 할 수 있는데, 이러한 면모를 적절히 이해하려면, 그가 구체적으로 어떤 이론적 입장에 대해 비판적인가를 조금 더 자세히 들여다봐야 한다.

우선 하만에게 언어는 단지 의사소통의 도구나 수단이 아니다. 또한 언어는 결코 어떤 완결된 구조나 체계로 환원될 수도 없고, 구조

나 체계를 통해 정의될 수도 없다. 오히려 진정한 언어는 근본적으로 생생하고 역동적으로 펼쳐지는 '삶의 사실'이다. 진정한 언어, 살아 있는 언어는 현실을 향하여, 현실 속으로 진입해 들어가는 구체적인 '언어-사건'이다. 달리 말해서 언어는 구체적인 상황에서 개별자를 '사로잡는 힘'이며, 깨어 있는 정신이 실행하는 '근원-행위'인 것이다(여기서 괴테가 삶의 살아 있는 경험을 가리켜 '근원-현상Urphänomen'이라 부른 것과 언어철학자 오스틴John Langshaw Austin이 언어를 실천적인 '수행성'의 관점에서 파악한 것을 상기해도 좋을 것이다). 실존철학적으로 말하자면, 언어는 한 개별자의 실존과 진실이 현시되는 행위이자 사건이며, 따라서 자신의 삶 전체에 대한 '책임'과 직접 결합되어 있는 '삶의 표현이자 실현'이다. 하만은 신이 인간에게 자신을 계시하는 언어에 대해 "신의 말은 살아 있고 힘차며 그 어떤 칼보다도 예리하다", "신의 말은 영혼과 정신을 쪼개놓으며 뼈와 골수까지 파고든다"라고 묘사하는데, 이는 하만이 생각하는 언어 일반에도 타당한 표현이라 할 수 있다.

아울러 하만은 언어를 논리적으로 정합적인 하나의 '구조나 체계', 즉 인간이 논리적·합리적인 사유를 통해 그 본질과 깊이를 완전히 파악할 수 있는 것으로 보지 않는다. 반대로 하만은 언어를 상충된 두 차원이 하나로 결합된 것으로, 내적으로 '모순적인 통합체'로 본다. 이는 언어가 '감각적 차원(소리, 문자, 발화)'과 '비감각적 차원(정신, 의미, 이해)'이 서로 결합하여 일종의 '변증법적인 통일성'을 이루고 있음을 말한다. 중요한 것은 하만이 두 차원이 완전히 동등한 가치를 갖고 있다고 여기며, 두 차원 모두 역사적으로 변화하는 것으로 받아들

인다는 점이다.

물론 언어를 이렇게 상반된 두 차원의 통합체로 보는 것은, 오늘날 독자들에게는 크게 새로운 것이 아닐지 모른다. 독자들은 금방 소쉬르Ferdinand de Saussure를 떠올리며, 하만의 언어철학이 '투박한' 형식으로나마 '기표'와 '기의'의 구별을 선취한 것이 아닌가 하고 생각할 것이다. 그러나 당시 언어에 대한 생각을 지배했던 것이 전통적인 '본질주의적·정신주의적' 언어관이었다는 점, 기껏해야 언어에 대한 '규약주의'가 막 토론되기 시작하였다는 점을 고려한다면, 하만의 언어철학은 가히 혁명적이라 아니할 수 없다. 실제로 그의 이론은 현대 언어철학의 관점에서 볼 때도 대단히 신선하고 심오한 통찰을 포함하고 있다. 가령 하만은 당시 계몽주의 신학자였던 담Christian Tobias Damm이 1773년에 단어 중간과 끝에 음가 없이 쓰이고 있는 독일어 알파벳 'h'를 제거하자고 제안한 것을 터무니없는 발상이라고 격렬하게 비난한다. 하만에게는 이런 제안에 깔려 있는 전제가 너무나 어리석고 오만한 생각이다. 즉, 인간의 이성과 합리적인 판단으로 '살아 있는 언어'를 임의로 바꾸고 변화시킬 수 있다는 생각 자체가 무엇이 더 근원적인지를 모르는, 본말이 전도된 발상인 것이다. 언어는 결코 인간이 자신의 힘으로 발명한 것이 아니며, 인간이 완벽하고 투명하게 규정할 수 있는 것은 더더욱 아니다.

또 다른 예로, 하만은 어떤 대상에 대한 '언어적 의미'가 형성되는 과정을 이렇게 재구성한다. 알파벳과 같은 언어적 기호들은 "선험적으로는 자의적이며 무차별적이지만, 경험적으로는 필연적이며 없어서는 안 되는" 감각적 요소이다. 이제 이들이 어떤 대상의 "직관 자

체"와 결합되면서, 무엇보다도 이 결합이 반복적으로 이루어졌을 때, 그때 비로소 대상의 의미가 인간 지성에 전달되고 그 속에 각인되게 된다. 여기서 하만이 소쉬르처럼 기표의 근본적인 '자의성'에서 출발하고 있음을 쉽게 확인할 수 있다. 하지만 소쉬르와 다른 점 또한 분명하다. 하만은 대상의 감각적 직관(경험)이 하는 역할, 그리고 이 직관(경험)의 시간적·역사적인 본성도 대상의 의미를 형성하는 중요한 요인으로 간주한다. 이런 의미에서 하만의 이론은 언어의 공시적 측면과 통시적 측면을 모두 중시하는 '통합적이며 역사적인 이론'이라 할 수 있다.

이러한 견해를 바탕으로 이제 하만은 통상적인 '이성'과 '언어'의 관계를 뒤집는다. 먼저 보편적 이성이 있기 때문에 인간이 언어를 습득하고 사용하게 된 것이 아니다. 진실은 그 반대다. 모든 감각과 사유, 모든 이성과 믿음의 진정한 원천이 언어인 것이다. "말이 없으면 이성도 없고, 말이 없으면 세계도 없다." 하만은 언어가 바로 "이성과 계시의 어머니이며, 이 어머니의 알파요 오메가"라고 단언한다. 이로부터 하만이 왜 칸트를 위시한 당시 계몽주의자들과 합리주의자들을 공격하였는지가 분명해진다. 왜냐하면 이들은, 언어가 이렇게 모든 사유와 인식의 원천임에도, 언어를 아예 무시하거나 아니면 이성에 종속된 것, 혹은 이성에 부차적인 것 정도로 생각했기 때문이다. 하만은 이성의 무지, 이성의 자기 광신을 접고, 이제 "이성의 문법학"을 새롭게 정립해야 한다고 촉구한다. 다시 말해서 인간 이성이 어떤 언어로부터, 어떤 구체적이며 역사적인 언어적 사건들로부터 '쓰이고 만들어진' 것인지를 본격적으로 연구할 필요가 있는 것이다.

결국 하만 언어철학의 정수는, 언어가 인간에게 '자연'과 '역사'의 존재와 의미가 구체적으로 드러나는 통로라는 데로 귀결된다. 이때 '자연'은 인간이 경험하는 모든 내적 자연(본성)과 외적 자연(우주)을 포괄하는 말이며, '역사' 또한 개별자의 과거와 현재는 물론, 개별자가 속한 공동체의 문화와 역사를 모두 포괄하는 말이다. 비록 하만이 언어의 이중적 차원을 논의할 때 주로 역사적으로 형성된 '자연어'에 주목하지만, 엄밀하게 말해서 그가 말하는 언어는 '자연어'뿐만 아니라 인간이 경험하는 모든 '감각적이며 언어적인 현상들'을 가리킨다고 봐야 한다. 이에 상응하여 인간에게는 언어를 해석하는 과제, 다양한 감각적인 언어적 현상들을 최대한 구체적으로 느끼고 이해해야 하는 과제가 주어져 있다. 인간은 자신의 감각, 열정, 사유, 지식을 활용하여 자연과 역사의 '언어'를 '해석'하고 '이해'하는 일을 시도하며 살아가야 하는 존재인 것이다. 필자가 하만의 이론을 비교적 상세하게 소개한 것은, 방금 보았듯, 그것이 소쉬르를 위시한 현대 언어 이론과 상통할 뿐 아니라, 이후 헤르더와 훔볼트Karl Wilhelm von Humboldt의 언어철학은 물론이고 20세기 벤야민의 언어철학에도 결정적인 이론적 영감을 제공했기 때문이다.

마지막으로 하만의 네 번째 독창적인 면모를 보자. 이는 그가 근본적으로 '체계system'를 거부하는 '비체계적unsystematic'인 사상가이며, 동시에 살아 있는 대화를 추구하는 사상가라는 점에 있다. 데카르트부터 칸트까지 근대 철학자들은 체계의 근본 원리와 구조에 대해선 다른 관점을 갖고 있을지언정 '체계' 자체를 거부하지는 않았다(아마 파스칼Blaise Pascal과 몽테뉴Michel de Montaigne 정도가 예외일 것이다). 반면

하만의 모든 저작은 난해하고 기이한 문체의 '단편들fragment'이다. 물론 하만은 경제적 곤궁함과 아웃사이더 위상으로 인해 체계적인 저작을 구상하고 집필할 여유가 전혀 없었다.

하지만 하만이 비체계적인 글만을 쓴 데에는 두 가지 좀 더 근본적인 이유가 있었다. 하나는 그가 체계를 추구하는 의도 속에 인간 이성에 대한 과도한 신뢰가 전제되어 있다고 보기 때문이며, 다른 하나는 그가 체계적·논리적인 논증과는 다른, 일종의 '살아 있는 대화의 철학'을 지향하기 때문이다. 전자는 위의 언어철학에서 언급한 것과 연결되어 있어 금방 납득할 수 있다. 하지만 '대화의 철학'은 무슨 뜻일까? 그것은 글을 쓰는 저자가 늘 자신의 개별성을 인식하고, 또 자신만의 문체를 통해 자신의 정체성을 분명하게 드러내는 방식을 말한다. 동시에 그것은, 모든 의미 있는 대화가 그렇듯이, 상대방 독자에 대해서도 그의 유일무이한 개별성을 분명하게 인정하면서 그가 처해 있는 상황과 문제들에 대해 최대한 구체적인 '진단과 처방'을 제시하려는 담론 방식을 말한다. 하지만 '대화의 철학'은 또한 저자와 독자 사이에 일어나는 사유의 대화가 어떤 완전한 결론에 쉽게 도달하지 못한다고 생각한다. 즉, 일말의 모호함이나 여운을 남기지 않는, 투명하고 완벽한 결론에 도달할 수 없다는 점도 충분히 감안하고 있는 것이다. 이를테면 대화의 철학은 진지한 실존적인 담론을 시도하지만, 동시에 미래의 새로운 문제와 변화 가능성에 대해 언제나 자신을 열어놓고 있는 '미완의 열린 철학'인 것이다. 지금까지 살펴본 하만 사유의 특징들을 염두에 두면서, 이제 그의 철학적 입장과 미학 사상이 인상적으로 집약되어 있는 『껍질 속의 미학』(1760)을 음미해보자.

『껍질 속의 미학』, 영원한 신학적 미학

'껍질 속의 미학'? 이것은 대체 무슨 말일까? '껍질'은 무엇을 가리키며, 또 그 안에 있다는 '미학'은 어떤 미학을 말하는가? 일단 하만의 통합적이며 변증법적인 사유 태도와 그의 언어철학을 다시 한번 기억하자. 그러면 껍질이란 말이 한낱 '불필요한 외피'를 뜻하지 않음을 쉽게 추론할 수 있다. 언어가 필연적으로 감각적 차원과 비감각적 차원이 변증법적으로 통합되어 있는 것과 마찬가지로, 껍질과 미학은 서로 분리되어 있는 '외면과 내면' 같은 것이 아니라, 반대로 흡사 뫼비우스의 띠처럼 서로 뗄 수 없이 내밀하게 연결되어 있는 것으로 봐야 한다. 하지만 또 다른 비판적인 함의도 포함되어 있다. 즉, 껍질이란 특이한 말을 미학에 덧붙인 것은 하만이 당대의 '계몽주의적이며 지성주의적인 미학'에 대해 경고와 비판의 메시지를 보내려 했기 때문이다. '너희들이 하찮고 불필요한 것으로 떼어버리는 감각적인 껍질이 너희들이 찬미하는 조화로운 예술, 도덕적인 예술보다 훨씬 더 삶의 구체적인 진실, 열정적인 진실에 가까울 것이다'라고 말이다.

그렇다면 껍질, 즉 외면적인 것, 감각적인 것을 무시하거나 억압하지 않는 '미학'이란 도대체 어떤 미학인가? 그것은 기독교적인 절대자 신이 감각적인 차원을 통해 계시되고 있음을 믿는 '신학적 미학theological aesthetics'이다. 하만은『껍질 속의 미학』에서 존재하는 모든 것들의 진정한 주인이 기독교적 유일신임을 지속적으로 강조한다.

창조의 책[=창세기]은 신이 피조물을 통해 피조물에게 계시하고자

한 일반적 개념들의 예시들을 포함하고 있으며, 부족 연대의 책들(=모세 5경)은 신이 인간을 통해 인간에게 계시하고자 한 비밀스러운 교리의 예시들을 포함하고 있다. 창조주가 행하는 통일의 과업은 창조주가 만든 작품들의 방언에 이르기까지 반영되어 있다. — 측량할 수 없는 숭고함과 심오함이 하나의 음조로 모든 것 속에 계시되어 있지 않은가! 창조주가 지닌 가장 찬란한 주권성과 자신을 가장 남김없이 비우는 밖으로 드러냄Veräußerung에 대한 증명이 아닌가!

혹은 종결부의 최종적인 선언은 이렇다.

이제 음송 시인(=하만 자신)이 제시한 이 새로운 미학, 이 가장 오래된 미학의 핵심 내용을 들어보자: 신을 두려워하고 경배하라. 왜냐하면 신의 심판의 시간이 오고 있기 때문이다. 하늘과 땅과 바다와 샘솟는 물을 만들어낸 신에게 기도하라.

늦어도 이 지점에서 하만이 말하는 '미학'이 단지 '미적 감정(경험)과 예술에 대한 이론'에 관련된 것이 아니라, 인간 감성에 다가오는 모든 대상(자연 사물은 물론이고 언어, 신화, 예술, 기술적·제도적 산물 등 감각적 특질과 형상을 지니고 있는 모든 문화 현상들까지)을 포괄하고 있음이 분명해진다. 이러한 '신학적 미학'이 가장 오래된 이유는 창조주 신으로 거슬러 올라가는 미학이기 때문일 것이다. 그런데 하만은 왜 이 미학이 동시에 가장 '새로운 것'이라고 하는 걸까? 르네상스 이래 모든 지식인들은 우주의 아름다움이 궁극적으로 신의 완전성으로 소급

된다는 점을 분명하게 믿고 인정하지 않았던가?

하만이 자신의 '미학'을 새롭다고 하는 이유는, 그가 보기에 당시 유럽을 지배하고 있던 계몽주의적·합리주의적 사유가 자연과 세계에 충분히 감성적으로 다가가지 못했기 때문이다. 합리주의를 추종하는 지식인들은 인간 이성과 이론적인 지식을 앞세우기 때문에 세계와 자연의 감각적인 현상이 지닌 깊은 의미, 이 현상을 통해 드러나고 있는 신적 지혜를 온전히 느낄 수 없다. 왜냐하면 이들은 애초부터 살아 있는 '감각과 열정의 이미지'가 아니라 추상적인 '지성적 개념과 법칙'을 통해 자연을 이해하고자, 아니 자연을 쪼개고分析 지배하고자 하기 때문이다. 하만은 이렇게 질타한다.

> 자연은 감각과 열정을 통해 작용하고 있다. 자연의 도구를 절단하고 훼손시킨 자가 어떻게 자연을 느낄 수 있겠는가? 마비되고 노쇠한 혈관들도 움직임을 위해 자극될 수 있겠는가? 너희들의 끔찍하게 기만적인 철학이 자연을 제거해놓고서, 왜 너희들은 우리가 그 자연을 모방해야 한다고 요구하는 것이냐? 자연을 배우려는 학생들을 살해하는 너희들의 즐거움을 새롭게 갱신하기 위해서이냐? …… 베이컨Francis Bacon이 너희들에게 죄를 묻는 것은, 너희들이 추상화를 통해서 자연의 껍질을 벗겨냈다는 사실 때문이다.

살아 있는 인식과 기쁨은 모두 감각과 열정의 이미지들로 되어 있다. 그런데 데카르트의 '분석기하학'이나 뉴턴Isaac Newton의 '원자론적·수학적 물리학'이 보여주듯, 근대의 과학적·기계론적 사유는 자

연을 근본적으로 하나의 '객관적인 단위'로 환원하고, 나아가 이를 보이지 않는 물질적 요소들이나 논리적·수학적인 질서로 일반화하고자 한다. 합리주의적 사유는 이에 상응하여 인간 또한 개별 주체가 아니라 추상적인 '인간 일반' 내지 '이성적 인간'으로 단순화하고 계량화시킨다. 요컨대 합리주의적 사유는 살아 있는 자연 현상과 개별 주체를 감싸고 있는 '감각적 껍질'을 벗겨내어 이들을 죽은 '관찰 대상'으로 만들고 있는 것이다. 이것이 바로 합리주의적 사유의 핵심인 '추상화abstraction'의 실질적 내용이다.

그런데 합리주의적 사유는 추상화를 실행하면서 또 다른 중대한 잘못을 저지른다. 그것은 자연과 세계의 현상이 갖고 있는 '언어적 성격'과 '시간성(역사성)'을 제거하는 것이다.

내가 당신을 볼 수 있도록 말하라! 이 소망은 신적 창조를 통해서 충족되었는데, 신적 창조란 피조물을 통해서 피조물에게 행해지는 말이다.

하만에게 '자연의 책'은 어떤 숫자나 기하학적 원리로 쓰인 것이 아니다. 반대로 그것은 구체적으로 보고 느낄 수 있는 현상들로 이루어져 있다. 자연과 세계는 늘 새롭게 생성되고 변화하고 있으며, 또 언제나 인간에게 구체적으로 말을 거는 '근원-현상'인 것이다.

말하는 것은 번역하는 일이다. 그것은 천사의 언어에서 인간의 언어로 번역하는 일이다. 다시 말해 사상思想들을 단어들로, 사물들을 이

름들로, 이미지들을 신호들(기호들)로 번역하는 일이다.

자연 현상이든 문화적 현상이든, 모든 현상은 인간에게 말을 걸고 있다. 그런데 언어가 그런 것처럼, 모든 현상들도 감성적 측면과 비감성적 측면이 결합되어 있는 '변증법적 통합체'이다. 따라서 모든 인간에게는 '역사적 해석'의 과제, 즉 이 현상들의 '언어'를 구체적인 역사적 상황 속에서 새롭게 음미하고 해석해야 할 과제가 주어져 있다.

> 자연이 우리에게 주어져 있어 우리의 눈을 열어주는 것처럼, 역사가 우리에게 주어져 있어 우리의 귀를 열어준다.

하만에게 역사적 해석의 과제는 한낱 지식과 학문을 위한 작업이 아니다. 오히려 그것은 우리 자신의 과거와 현재를 새롭게 바라보고, 새롭게 연결 짓는 실천적인 의미 부여의 과정이다. 그것은 우리 개개인의 역사적이며 문화적인 실존을 재해석하고, 또 신학적으로 재정립하는 구체적인 삶의 실천인 것이다.

하만이 시와 예술을 바라보는 시각도 이렇게 현상의 감성적 차원을 신학적·역사적으로 구제한다는 문제의식과 연결되어 있다. 즉, 하만에게 시와 예술이 중요한 일차적인 이유는, 이들이 소외되고 억압되지 않은 자연의 모습, 현상의 감각적인 양상을 생생하게 드러낸다는 데에 있다.

> 시는 인류의 모국어이다. 이는 원예가 경작보다, 그림이 문자보다,

노래가 연설보다, 비유가 추론보다, 교환이 무역보다 오래된 것과 마찬가지다.

구체적인 소리와 이미지가 문자나 산문보다 앞서듯이, 시가 인간의 가장 근원적인 표현형식이다. 왜냐하면 시는 개념이 아니라 감각적인 이미지와 비유적 언어(은유, 상징)로 말하기 때문이다. 게다가 시는 인간의 몸과 원초적으로 결합된 음악적 요소(운율, 리듬, 화성)까지 통합하고 있다. 인류가 남긴 최초의 문자 기록물이 시적 언어로 되어 있는 것은 우연이 아니다. 시는 신이 창조한 경이로운 자연의 모습을 가장 생동감 있게 전달하는 언어형식이다. 하만의 말을 빌리자면, 시는 인간이 감탄과 감격 속에서 천사의 언어를 인간의 언어로 번역한 최초의 '날개 달린 말'이다. 요컨대 하만에게 시와 예술은 '살아 있는 구체적 현실' 자체를 가장 내밀하게 드러낼 수 있는 인간 고유의 표현 가능성을 뜻한다.

그러나 시와 예술이 직면하고 있는 현실은 간단치 않다. 시와 예술이 노래해야 할 자연이 추상적 이성과 합리주의에 의해 기형적으로 왜곡되었거나 이미 죽음을 맞이했기 때문이다. 자연의 책은 더 이상 신적 계시를 증언하는 감격의 언어를 말하지 못한다. 우리를 둘러싼 자연은 그 본래의 생명력과 '총체적인 연관성'을 조금도 예감할 수 없는 지경에 이르렀다. 그것은 이를테면 "아무렇게나 내던져 있는 단어들Turbatverse"이나 "조각난 시인의 사지들diesiecti membra poetae"과 흡사하다. 게다가 자연을 생생하게 지각해야 할 인간의 감관도 이성이 주관하는 "비자연적인 사용"으로 인해 이미 뒤틀리고 마비된 상태다.

하지만 상황이 아무리 암울해도 시와 예술에는 여전히 희망의 불씨가 남아 있다. 왜냐하면 자연의 피조물들이 계속해서, 저 깊은 곳으로부터 '감성적 생명력과 자유로움'을 동경하고 있기 때문이다. 시와 예술은 아직도, 자연 현상의 살아 있는 말을 다시 부활시킬 수 있는 가능성이다. 시는 우리가 자연의 생동하는 모습, 그 감각적인 구체성과 충만함을 다시금 생생하게 체험할 수 있도록 해줄 수 있다. 왜냐하면 시인들이 지닌 "열정의 생산적인 모태 안에는 새로운 이념과 새로운 표현을 탄생시킬 수 있는" 잠재력이 여전히 충분히 잠겨 있기 때문이다. 시인은 아름다운 자연의 언어를 다시 부활시켜야 한다. 그런데 그러기 위해서는 일단 시인 자신이 '신학적 미학'의 관점에 서야 한다. 신적 지혜가 자연, 문화, 언어의 감각적인 형태를 통해 역사적·구체적으로 드러나고 있다는 믿음을 받아들여야 한다. 아울러 시인은 자신의 감각을 디오니소스 제전의 "케레스와 바쿠스"처럼 열광적으로 일깨우고, 자신의 열정을 "자연을 양육하는 부모"처럼 온몸으로 활용하고 투입해야 한다.

하만의 『껍질 속의 미학』은 오늘날, 어떤 예외적이며 광적인 기독교 지식인의 방언처럼 들린다. 그의 신학적 현실주의와 미학을 '비합리적', '신비주의적'이라고 무시하고 비판하기는 어렵지 않다. 하지만 분명한 것은 그가 시대의 흐름을 온몸으로 거스르며 외친 문제 제기가 조금도 낡아 보이지 않는다는 점이다. 하만은 진정으로 '미래를 잉태한' 사상가였다. 그가 인간을 근본적으로 '결핍과 욕망의 존재'로 본 것은 키에르케고어와 니체를 거쳐 정신분석학으로 이어졌다. 그가 역설한 '감각과 열정의 이미지'는 헤르더와 낭만주의자들의 인

간관을 형성하고, 포이어바흐Ludwig Feuerbach의 '감성적 인간', 니체의
'몸의 인간'으로 계승되었다. 또한 그의 역사적 사유는 헤르더와 헤
겔의 역사철학에 결정적인 영감을 주었으며, 그의 언어철학은 헤르
더와 훔볼트는 물론, 벤야민의 언어철학에 풍부한 지적 자양분을 제
공하였다. 무엇보다도 하만은 인간 일반이 아닌 유일무이한 '개별자
의 실존'을 부각시킴으로써, 현대 실존철학의 실질적인 선구자가 되
었던 것이다.

헤르더

감각주의적인 인간학과 역사적 형성의 미학

감각주의적이며 역사적인 인간학

헤르더Johann Gottfried von Herder(1744~1803)는 흔히 18세기 근대 유럽
의 언어철학자이자 역사철학자로 알려져 있다. 이것은 물론 잘못된
이해는 아니다. 헤르더가 두 분야에서 오늘날까지 널리 읽히는 중요
한 저작을 남겼기 때문이다. 그가 1770년 베를린 학술원 응모 논문으
로 집필한 『언어의 기원에 대하여』는 현대 언어 이론의 효시가 된 훔
볼트의 언어철학에 결정적인 이론적 영감을 주었다. 또 그가 10년 가
까이 힘을 쏟은 대저 『인류의 역사철학을 위한 이념들』(1784~1791)
은 헤겔의 역사철학은 물론, 19세기 역사 서술을 대표하는 드로이
젠Johann Gustav Droysen과 랑케Johannes Ranke의 '역사주의historicism'에 이
론적 토대를 제공한 것으로 평가된다. 그런데 여기서 한 가지 질문이
떠오른다. 왜 그가 하필이면 '언어'와 '역사'에 대해 그토록 관심을
기울인 것일까? 혹시 이 관심의 저변에 보다 더 포괄적이며 근본적인

문제의식이 자리 잡고 있던 것은 아닐까? 만약 그렇다면 언어와 역사를 포괄하면서 넘어서는 이 문제의식이란 과연 어떤 것일까?

그것은 바로 기존의 철학과 인간에 대한 이론을 전면적으로 혁신하겠다는 문제의식이다. 즉, 헤르더가 언어와 역사의 문제를 천착한 것은 철학이 전통적으로 인간을 마치 물질적인 대상처럼 다루어온 방식을 혁파하고, 그 대신 살아 있는 인간의 삶과 세계를 최대한 깊고 넓게 이해하려는 새로운 '인간학적 철학'을 추구하였기 때문이다. 인간은 단지 몇 가지 본질적인 속성들과 이러저러한 우연적 속성들을 가진 물질적 실체가 아니다. 데카르트주의자들이 주장하듯이, 다른 동물들보다 좀 더 복잡하게 만들어지고, 좀 더 명료한 의식과 사유가 가능한 '기계'처럼 생각해서도 안 된다. 반대로 인간은 근본적으로 살아 있는 '언어'와 '역사' 속에서 태어나고, 그 속에서 느끼고 생각하고 행동하는 존재이다. 살아 있는 언어와 역사를 바탕으로 끊임없이 자신에게 의미 있는 감각과 사유를 모색하고, 자신만의 고유한 삶의 표현과 삶의 형식을 만들어가는 존재인 것이다. 그렇기 때문에 철학적 사유가 인간 존재를 생생하고 구체적으로 이해하고자 한다면, 언어와 역사의 문제를 깊이 성찰하지 않으면 안 된다.

그런데 헤르더가 이렇게 철학의 '인간학적 전환'이란 문제의식을 갖게 된 데에는 한 가지 중요한 배경이 있었다. 그것은 그가 두 명의 출중한 사상가를 동시에 스승으로 삼을 수 있었던 행운을 가졌던 것인데, 이 두 사상가가 바로 칸트와 하만이다. 헤르더는 쾨니히스베르크 대학에서 젊은 칸트의 강의를 직접 들으면서 많은 것을 배웠다. 우선 헤르더는 칸트에게서 '계몽주의적 자유주의'와 관념론적 철학의

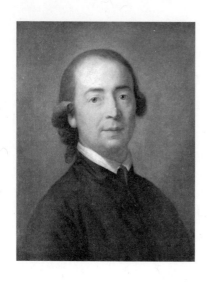

안톤 그라프,
〈요한 고트프리트 헤르더의 초상〉,
1785년, 캔버스에 유채, 52.2×42.5cm,
독일 할버슈타트 글라임하우스 박물관.

'자율성의 정신'을 전수받았다. 이 자율성의 정신이란 칸트가 라이프
니츠의 '힘의 형이상학'이 남긴 유산을 인간 존재의 내적인 생명력과
창조성을 긍정하는 정신으로 제자들에게 물려준 것을 말한다. 또한
칸트는 헤르더에게 철학의 관심이 궁극적으로 '인간이란 무엇인가'
로 수렴된다는 점을 일깨워주었다. 철학이 앞으로 떠맡아야 할 핵심
과제 가운데 하나가 새로운 '철학적 인간학'의 정립이란 점을 분명하
게 인식시켜준 것이다.

　나아가 칸트가 라이프니츠의 형이상학과 뉴턴의 물리학적 세계관
을 통합하고자 쓴 『보편적 자연사와 우주이론』(1755)도 적어도 두 가
지 지점에서 헤르더에게 깊은 영향을 미쳤다. 하나는 뉴턴적인 수학
적 물리학의 성취가 아무리 뛰어나다 하더라도, 이 물리학의 원자론
적 전제(물질의 최소 단위인 '원자'와 원자에 내재된 '인력')만으로는 우주

전체의 근원과 생성 과정을 충분히 설명할 수 없다는 점이며, 다른 하나는 자연의 역사, 우주 전체의 역사를 추론하고 재구성할 때, 부분과 전체 사이의 유사한 관계성을 찾아내고자 하는 '유비적 사유analogical thinking'가 반드시 필요하다는 점이다. 아울러 마음의 근본 능력들이 의존하고 있는 기초 개념과 원리를 찾아내기 위해 칸트가 사유의 방법론으로 적극 활용한 '비판적 분석'의 방법도 헤르더에게 사유의 전범 역할을 했다고 보인다.

다른 한편 헤르더는 하만에게서도 풍부한 이론적 자극을 받았다. 물론 하만은 칸트처럼 정규 대학의 강사가 아니었기 때문에, 지적 교류는 개인적인 가르침과 서신을 통해서 이루어졌다. 앞에서 하만을 소개할 때 언급했듯이, 하만은 칸트와는 전혀 다른 사상적 입장에 서 있었다. 하만은 당시 유럽의 지성계를 주도하던 합리주의와 계몽주의에 대한 급진적인 비판가였다. 그의 독특한 '신학적 현실주의theological realism'는 인간을 근본적으로 '보편적 이성과 자유의 존재'가 아니라, 반대로 '결핍과 욕망의 존재' 내지는 '타인들과 상황에 늘 의존하고 있는 존재'로 보았다. 물론 하만이 이성적인 사유 능력 자체를 부정하거나 무의미하다고 본 것은 아니었다. 오히려 그의 비판은 합리주의와 계몽주의가 간과하거나 억압한 지점을 통절하게 폭로하고 교정하기 위한 것이었다. 하만이 칸트에 대한 자신의 비판을 '메타-크리티크Meta-kritik', 그러니까 '계몽주의적 비판에 대한 비판'이라 칭한 것도 바로 이런 의미였다.

아무튼 헤르더는 '북방의 마법사' 하만으로부터 다음과 같은 세 가지 중요한 통찰을 수용하여 자신의 사유의 핵심으로 삼았다. 첫 번째

는 살아 있는 인간은 이성적 반성의 존재가 아니라 근본적으로 '생산적인 감각과 열정'의 존재라는 통찰이다. 인간은 끊임없이 자신의 몸과 마음을 움직이는 이미지를 만들어내고, 느끼고, 열망하는 존재인 것이다. 두 번째는 감성과 지성, 감정과 이론을 분리해서 생각하는 '논리적·분석적 사유 방식'으로는 이러한 감각과 열정의 이미지를 결코 온전히 느끼고 이해할 수 없다는 통찰이다. 반대로 이러한 이미지를 적절히 이해하려면 어떤 '통합적이며 전인적인 사유 방식'이 필요하다. 즉, 감각, 지식, 의지를 하나의 전체로 생각하는 사유 방식, 감각, 지식, 의지가 늘 내밀하게 얽혀 있고 함께 움직인다고 보는 사유 방식이 요구되는 것이다. 마지막으로 세 번째는 모든 현상들, 모든 이미지들을 철저하게 '역사적으로', 동시에 언제나 구체적인 요구와 의미를 지닌 '언어적 사건'으로 경험하고 해석해야 한다는 통찰이다. 다시 말해 헤르더는 하만으로부터 인간이 본질적으로 '역사적 존재'이자 '언어적 존재'이며, 따라서 인간에게는 늘 자신과 자신이 속해 있는 공동체의 역사와 언어를 이해하고 해석해야 하는 과제가 주어져 있다는 점을 분명하게 배운 것이다.

역사적 형성의 철학

그런데 이렇게 사상적 입장과 지향점이 전혀 다른 두 스승을 가졌다는 것이 헤르더를 혼란스럽게 하지는 않았을까? 다행히 전혀 그렇지 않았으며, 오히려 헤르더의 사유의 폭과 모티브가 풍성해지는 데 결

정적인 도움이 되었다. 왜냐하면 헤르더는 두 스승의 가르침을 그냥 수용하기만 한 것이 아니라 창조적으로 재해석하고 통합하면서 독자적인 사상가의 길로 나아갔기 때문이다. 이 새로운 길을 간단히 몇 마디로 요약하기란 불가능하다. 그럼에도 그 저변에 흐르는 근본정신을 지적한다면, '감각주의적' 인간학과 인본주의적 '형성形成'의 철학이라 부를 수 있을 것이다. 물론 이때 '감각주의sensualism'란 말과 '형성Bildung'이란 말을 정확히 이해하는 일이 중요하다.

먼저 '형성'을 보자. 독일어 'Bildung'은 동사 'bilden'과 이 동사의 어근 명사인 'Bild'에서 파생된 단어이다. 그리고 어근 명사 'Bild'는 영어의 'image'나 'picture'에 해당되는 말로서, 그림, 형상, 형태, 형성물 등을 의미한다. 따라서 '형성'은 일차적으로 어떤 대상이 자신의 고유한 형태나 형상을 이루어가는 과정을 가리킨다. 가령 어떤 생명체가 탄생하여 성장하면서 점차 자신의 성숙하고 완전한 형상을 갖추어가는 과정이 이에 해당된다. 그런데 형태나 형상이란 말에서 우리는 금방 서구 철학사의 가장 중심적인 개념이라 할 '이데아eídos'를 떠올리게 된다. 주지하듯이 플라톤은 모든 대상의 ─ 눈에 보이는 물질적 대상이든 정의justice와 같은 정신적 대상이든 ─ 본질적이며 이상적인 형상을 '이데아'라 불렀고, 이데아에 대한 정신적 관조를 모든 이론적 탐구가 도달해야 할 최고의 목표로 삼았다. 그렇다면 헤르더가 강조하는 '형성'은 플라톤적인 '이데아(형상)'론과 별 차이가 없는 것일까?

결코 그렇지 않다. 적어도 세 가지 측면에서 헤르더의 형성 개념은 플라톤과는 현저한 차이를 보인다. 첫째로 헤르더의 형성에 함축되

어 있는 '형상'은 이데아처럼 감각적 세계와 시간을 넘어서서 늘 동일하게 존재하는 것이 아니라 시간 속에서, 역사 속에서 생성되고 변화해가는 것을 가리킨다. 둘째로 헤르더의 형성 개념은 이데아론과 달리, 지적이고 정신적인 차원을 각별히 우선시하거나 절대시하지 않는다. 반대로 그가 강조하는 '형성'은 직접적인 감각과 지각의 차원을 개별 형상이 실현되는 실제 영역으로서 단호하게 긍정하고 있다. 셋째로 헤르더의 형성 개념은 어떤 완벽하게 완결된 질서cosmos를 전제하거나 추구하지 않고, 근대적 인본주의의 관점에서 개별자의 자유롭고 창조적인 형성 능력을 최대한 넓게 일깨우고 교육시키는 것을 목표로 하고 있다. 이때 반드시 기억해야 할 것은 '개별자'라는 말이 최종적으로는 물론 유일무이한 한 사람 한 사람의 개인을 가리키지만, 흔히 부족 혹은 민족이라 일컬어지는 '언어 공동체' 내지 '문화 공동체'에 대해서도 유효하게 적용된다는 사실이다. 요컨대 헤르더의 형성의 철학은 개별자(개개인과 개별 문화 공동체)의 특수성과 개성, 그 각각의 창조성과 독자적인 가치를 확고하게 긍정하는, 역사적이며 문화적인 '생성의 철학'이라 칭할 수 있다. 오늘날 'Bildung'이란 말은 '형상의 실현 과정'이란 본뜻 외에도 '도야', '문화', '정신적 성숙', '완성되어가는 과정', '교육' 등의 의미를 지니고 있는데, 이렇게 된 데에 헤르더의 '형성의 철학'이 결정적으로 기여했다는 점은 의심의 여지가 없다(흔히 헤겔의 용어로 회자되곤 하지만, '시대정신Zeitgeist', '민족정신Volksgeist'이란 말을 처음 사용한 이가 바로 헤르더였다).

헤르더의 '감각주의'도 반드시 이러한 형성의 철학을 바탕으로 이해해야 한다. 그의 감각주의는 단지 모든 인간 경험과 인식의 근원이

감각적 느낌과 지각에 있음을 나타내는 말이 아니다. 이런 의미라면 영국의 경험론적 철학이 주창한 감각주의와 별반 다르지 않을 것이다. 헤르더의 감각주의가 지니고 있는 독창성은, 그가 감각의 형성 과정을 생리학적·생물학적 관점에서 추적하고 재구성하면서도, 동시에 이 형성 과정 속에서 인간의 내적인 자발성과 창조 능력이 함께 발현된다고 본다는 데에 있다. 달리 말해서 인간의 감각이 근거하고 있는 '육체적이며 물질적인 조건'을 간과하지 않으면서도, 감각의 독특한 '형상'이 만들어지기 위해서는 마음의 능동적인 창조 능력(곧 자유로운 상상력)이 반드시 필요하다고 보는 것이다.

그런데 헤르더가 이렇게 감각의 형성 과정, 감각의 역사, 감각의 독특한 형상화에 동시에 주목한다는 사실로부터 그의 감각주의가 가진 또 다른 두 가지 독창적인 면도 자연스럽게 도출된다. 하나는 그의 감각주의가 인간의 여러 감각들(시각, 청각, 촉각, 미각, 후각) 각각의 고유한 형성 과정과 각기 다른 '형상적' 특성과 가치를 가능한 한 엄밀하게 정당화하려 한다는 점이다. 다른 하나는 헤르더가 감각들의 보편적 특징과 가치 못지않게, 감각들의 역사적이며 문화적인 변화 및 분화 과정을 해명하는 일을 중요한 연구 과제로 본다는 점이다. 현대적 학문의 시각에서 과감하게 정리하자면, 헤르더의 감각주의는 감각의 '생리학'과 감각의 '현상학'은 물론, 감각의 '역사학'과 감각의 '문화철학'을 함께 포괄하고 있는 대단히 복합적인 인간학이자 연구 프로젝트라 할 수 있다.

아래로부터의 미학

감각주의적 인간학과 인본주의적 형성Bildung의 철학. 이제 이러한 사상적 입장을 바탕으로 헤르더가 어떻게 당대의 미학적 논의에 개입하고 있는가를 살펴보자. 당대의 미학자 가운데 헤르더가 가장 집중적으로 관심을 기울인 것은 바움가르텐과 레싱이었다. 이 두 사상가가 근대 미학사에서 차지하고 있는 위상으로 볼 때, 이것은 너무나도 자연스러운 귀결이라 할 것이다. 헤르더는 바움가르텐의 미학에 대해, 인간의 감각적 차원이 가진 고유한 가치를 설득력 있게 정당화한 시도로서, 그 역사적 의미를 높이 평가하였다. 그가 보기에 바움가르텐의 미학은 '미래의 메타-시학Meta-Poetik을 위한 단초'이다. 즉, 앞으로 전개될 수 있는, 아니 반드시 전개되어야 할 '감각과 예술의 철학'의 맹아를 담고 있다는 것이다. 하지만 두 가지 측면에서 헤르더는 바움가르텐의 한계를 지적한다. 하나는 바움가르텐이 '미학' 속에 심미적 취미를 위한 실용적 지침을 포함시킴으로써, '학문(이론)으로서의 미학'과 '기예(실천)로서의 미학'을 명확히 구별하지 못했다는 점이다. 다른 하나는 감각적 차원에 대한 분석이 충분히 심층적으로 이루어지지 못했다는 점이다. 다시 말해서 시각, 청각, 촉각 등 개별 감각의 독특한 작용 방식과 의미에 대해 경험적·생리학적인 관점에서, 또한 현상학적·인간학적인 관점에서 좀 더 세밀한 연구가 이루어져야 한다고 여긴 것이다.

다른 한편 헤르더는 레싱이 문필가로서, 또 미학 이론가로서 도달한 성취에 대해서도 깊이 공감하며 칭찬을 아끼지 않았다. 특히 레싱

이 『라오콘』, 『함부르크 연극론』을 비롯한 여러 텍스트에서 예술적 '감동(동정심)'과 예술적 '형식(가상)'의 자율성을 명확히 논증한 것은 당대 미학 이론이 도달한 가장 빛나는 성취임에 틀림없었다. 그럼에도 헤르더는 레싱의 미학적 논의가 두 가지 문제와 관련하여 미흡하다고 느꼈다. 하나는 예술작품에 대한 '역사적·역사철학적 비평'의 문제이고, 다른 하나는 인간의 여러 감각들을 적절히 포괄하는 '감각주의적 미학'의 문제이다. 물론 레싱도 이들 문제를 간과하지 않았고, 나름 상당히 의미 있는 논변을 제시한 바 있다. 가령 레싱은 당시 독일 시민계급의 상황과 정서로 볼 때, 연극이 프랑스의 고전주의 비극의 '엄숙함과 경탄'이 아니라 셰익스피어 작품의 '자연스럽고 위대한 감동'을 산출해야 한다고 역설하였다. 또한 『라오콘』의 '기호론적' 예술 장르론(문학과 조형예술의 구별)은 감각에 대한 이론, 특히 시각(공간-분절)과 청각(시간-연속)의 본질적 차이에 대한 이론에 근거하고 있다.

하지만 헤르더는 이러한 레싱의 성취를 훨씬 더 단호하고 급진적인 방식으로 넘어서고자 한다. 1773년의 기념비적인 논고 「셰익스피어」에서 헤르더는 진정한 '역사적·역사철학적 비평'의 한 탁월한 실례를 선보인다. 이 논고에서 그는 특정한 예술작품을 이해할 때 반드시 그 역사적 배경, 시대정신, 인류, 언어, 민족적 전통과 특성, 청중의 취향 등을 깊이 고려해야 한다고 지적한다. 아울러 그는 예술가의 유일무이한 개성, 즉 예술적 '천재'의 위대성, 자연스러움, 독창성 또한 가능한 한 정확히 밝혀야 한다고 강조한다. 이로써 그는 '역사와 천재성'을 매개하고 통합하는 예술비평의 전범을 보여주었다고 할 수

있다.

나아가 헤르더는 미학적 주저인 『비평단상집』(1769/1846)과 『조각론』(1778)에서 자신의 감각주의적 인간학에 기반을 둔 '아래로부터의 미학'을 시도한다. 헤르더가 보기에 인간의 여러 감각 중 인간의 문화적인 삶에서 '중심적' 역할을 할 수 있는 것은 시각, 청각, 촉각 등 세 가지다. 이 감각들만 각기 고유한 형상의 세계를 만들어내며, 그럼으로써 역사적·문화적으로 전승되고 발전될 수 있기 때문이다. '아래로부터의 미학'이란 이 세 가지 감각을 각기 서로 다른 예술 장르의 — 시각은 회화, 청각은 음악, 촉각은 조각 — 감각적 출발점이자 개념적인 원천으로 삼는 미학적 성찰을 말한다. 헤르더는 특히 『조각론』에서 이 독창적인 '아래로부터의 미학'을 전개하는데, 그 핵심적인 내용을 간략하게나마 짚어보도록 하자.

『조각론』의 신체 현상학과 미학

『조각론』은 조각Plastik을 하나의 독특한 예술 장르로서 정초하려는 '철학적' 이론서이다. 특히 조각과 회화의 본질적인 차이가 어디에서 연유하는가를 논증하는 데 논의의 초점을 맞추고 있다. 하지만 방금 보았듯이, 이 저서의 저변에는 새로운 감각주의적 인간학에 대한 기획과 이를 바탕으로 당대 미학적·예술철학적 논의를 넘어서려는 보다 더 근본적인 의도가 자리 잡고 있다.

가장 먼저 눈에 들어오는 것은 촉각과 촉각에 상응하는 조각에 대

한 재평가이다. 촉각은 단지 손이나 피부가 대상을 접촉함으로써 이루어지는 감각이 아니다. 헤르더는 촉각을 훨씬 더 근원적이며 포괄적인 의미에서, 어떤 대상의 '현존'을 특정한 감각기관은 물론, 몸 전체를 통해 느끼는 것으로 이해한다. 그리스 조각상 앞에 선 감상자는 단지 물질적 덩어리의 존재를 '보는' 것이 아니다. 오히려 그는 "어떤 내적 차원의 절대적인 현존, 살아 있는 신체의 감각"을 느끼고 있다. 즉, 조각상은 "전적으로 살아 있는 신체로서", 하나의 "행위로서" 감상자에게 말을 걸고 있다. 따라서 감상자는 조각상의 눈, 얼굴, 손, 발 등 모든 부분들을 관류하고 있는 "힘과 삶의 정령", 이 힘과 정령의 현존을 생생하게 느끼고 있다. 헤르더는 조각상에서 자기 자신을 표출하고 있는 "힘과 의미"를 아름다움이라 정의할 뿐 아니라, 심지어 이들을 "신성神性"의 현현 혹은 "신적인 사원temple"이라 부르고 있다.

그런데 헤르더는 이미 『조각론』보다 8년 먼저 출간한 『언어의 기원에 대하여』에서 흥미로운 감각 이론을 제시한 바 있다. 이에 따르면 인간은 태어나자마자 무수한 종류의 살아 있는 힘들의 세계, 다시 말해 자신에게 밀려들어 오는 다양한 힘들의 흐름 속에 놓여 있다. 그런데 이 힘들의 흐름을 최초로 느끼는 것은 시각이 아니라 촉각이다. 즉, 촉각을 통해 처음으로 자신에게 다가오는 힘들의 존재, 방향, 리듬, 강도, 질서 등을, 나아가 힘들의 '원인'과 '형상'을 느끼고 인지하게 되는 것이다(청년 시절 헤르더가 남긴 메모에는 데카르트의 "나는 생각한다. 나는 존재한다"를 비판적으로 겨냥한 "나는 나를 느낀다! 나는 존재한다!"라는 외침이 적혀 있다). 한마디로 인간적 삶은 '촉각의 느낌과 형상'에서 시작된다. 촉각 다음으로 중요한 것은 소리, 즉 청각이다. 왜냐하

면 자연에서 울리는 다양한 소리들이 바로 인간이 '언어'를 발명하게
되고, 또 '신화와 시'를 노래할 수 있는 바탕이 되기 때문이다. 헤르더
는 인간이 자신의 "최초의 어휘 사전을 세계의 모든 소리들로부터"
수집한다고 말한다.

『언어의 기원에 대하여』에 나오는 인간의 언어 발명 과정에서 논
리적인 허점이나 비약을 찾아내기란 그리 어렵지 않을 것이다. 중요
한 것은 헤르더가 이러한 감각 이론을 통해 서구의 오랜 '시각-중심
주의sight-centrism'를 ─ 혹은 데리다를 기억하며 덧붙이자면, '로고
스-중심주의logo-centrism'와 '음성-중심주의phono-centrism'까지도 ─
전복시키고 있다는 점이다. 예외가 없었던 것은 아니지만, 서구 철학
과 서구 문명은 그리스 시대부터 인간의 감각과 인식을 설명할 때 늘
시각적 대상의 '형태'와 이 형태의 '명료함과 명확성'을 이상적인 모
델로 삼아왔다. 이것은 '알다', '이해하다', '직관하다', '통찰하다',
'꿰뚫어 보다' 등의 말이 모두 시각적 메타포에 기반하고 있다는 점
에서 금방 확인된다. 헤르더는 인식적이며 인간학적 차원에서 촉각
이 수행하는 근원적인 역할을 복원하고 강조함으로써, 바로 이 오랜
전통에 과감하게 도전하고 있다. 그리고 예술 장르로서 조각에 대한
재평가도 이 촉각의 복권과 긴밀하게 맞물려 있다. 레싱과 비교하여
이야기하자면, 레싱이 '조형예술'이란 말로 회화와 조각을 한꺼번에
시각에 귀속시킨 데 반해, 헤르더는 시각과 촉각의 차이, 시각에 대한
촉각의 우위를 선명하게 부각시킴으로써 레싱의 예술 장르론을 설득
력 있게 교정하고 심화시켰다고 할 수 있다.

『조각론』으로 돌아와 헤르더의 말을 좀 더 들어보자. 고대 그리스

의 신상神像처럼 잘 만들어진 조각품은 그냥 자연적인 '공간'과 '빛' 속에 놓여 있는 것이 아니다. 이러한 조각품은 통상적인 물체가 아니다. 그것은 스스로 "자신에게 빛을 부여하고 있으며", 또 "자신에게 공간을 만들어주고 있다". 이것은 조각이 일상적인 공간과 빛, 즉 시지각의 조건들에 의존하는 것이 아니라, 반대로 스스로 자신을 위한 시지각의 조건들을 창출해낸다는 것을 말한다. 이런 의미에서 조각품 하나하나는 자신만의 '절대적이며 고유한 빛과 공간' 속에 있다고 할 수 있다. 헤르더는 말한다. "하나의 조각상은 하나의 전체로서 자유로운 하늘 아래, 이를테면 유토피아에 놓여 있듯이 그렇게 서 있다." 여기서 '전체'와 '유토피아'는 어떤 의미일까?

헤르더는 분명 '유토피아'란 말로 구약 「창세기」의 타락 이전의 상태를 암시한다. 조각은 — 따라서 형상을 처음으로 느끼고 만들어내는 촉각의 행위가 — 그만큼 예술 장르들 가운데 가장 근원적인 장르이다. 이론적으로 좀 더 의미심장한 표현은 '전체'인데, 왜냐하면 이 표현이 서로 연관된 세 가지 '미학적 국면들'을 동시에 가리키고 있기 때문이다.

우선 '전체'는 하나의 조각품이 하나의 '자족적이며 유기적인 전체'를 이루고 있음을 나타낸다. 전체는 그 자체가 극히 미세한 부분들 속에서 살아 숨 쉬고 있으며, 마찬가지로 전체의 모든 부분들은 경이롭게 함께 결합하고 어울리면서 완전한 전체를 형성하고 있다. 두 번째로 '전체'는 조각품이 결코 원본에 대한 이차적인 모사물이 아니라, '신성'이란 말이 시사하듯, 그 자체가 하나의 완전하고 고유한 '진실'임을 드러내고 있다. "진리는 전체이다." 이것은 하만이 강력히

천명하고 후에 헤겔이 자신의 철학의 모토로 삼은 유명한 명제이다. 헤르더는 바로 이 명제가 하나의 탁월한 조각품 속에 생생하게 실현되어 있다고 보는 것이다. 그리고 바로 이로부터 '전체'의 세 번째 함의, 즉 상실된 전체의 회복을 촉구하는 시대 비판적 함의가 드러난다. 헤르더는 하만의 추상적 이성 비판과 루소의 문명 비판, 빙켈만Johann Joachim Winckelmann의 '감각적·대상적 사유'를 적극 수용하면서, 근대 세계의 치명적인 문제점을 '전체의 분리(균열)'로 진단한다. 그 증상은 도처에서 확인된다. 머리(이성)와 가슴(열정)의 분리, 사유(이론)와 행위(실천)의 균열, 철학(사변)과 인간(현실)의 괴리, 개별자(개인)와 보편자(국가)의 균열, 규범(법칙, 관습)과 개성(독창성, 천재)의 상충, 자연법(만민 평등)과 식민 지배(타민족 억압)의 모순 등등으로 말이다.

탁월한 조각품은 이러한 균열, 괴리, 소외, 모순을 어떻게 넘어서야 하는가에 대한 일종의 '상징'이라 할 수 있다. 왜냐하면 탁월한 조각품은 살아 있는 진리, 살아 있는 전체로서 근대적 인간에게 '자율적이며 전인적인 인간성의 이상'을 실현하도록 촉구하기 때문이다. 그것은 자신을 둘러싼 세계와 역사를 깊고 넓게 이해하고 수용하면서도, 동시에 자신에게 가능한 모든 감각과 상상력, 모든 지성과 의지를 조화롭게 발전시켜 '개성적이며 창조적인 형성의 개별자'가 되어야 한다는 촉구이다. 이렇게 볼 때, 『조각론』은 가장 낮은 감각인 촉각을 구제하려는 '아래로부터의 미학'일 뿐만 아니라, 감각적 인간과 역사적 인간을 통합하여 보다 높은 '인간성의 이상'에 도달하려는 '위를 향한 미학'이기도 하다.

헤르더는 흔히 근대 계몽주의라 불리는 시대를 살았다. 그러나 조

금만 더 가까이 다가가면, 계몽주의 시대가 결코 하나의 사상과 체제가 일방적으로 지배하던 시기가 아니었음을 알 수 있다. 반대로 그것은 다양한 이론과 세계관들이 서로 경쟁하고 대립하던 '각축의 시대'에 가까웠다. 하만과 칸트를 동시에 사유의 스승으로 삼은 헤르더는 이러한 대립과 각축의 실상을 누구보다도 생생하고 첨예하게 느꼈다. 미학 사상과 관련해서도 사정은 다르지 않았다. 헤르더 앞에는 섀프츠베리의 '아름다운 형상과 미적 직관', 뒤보스의 '감정적 효과의 미학', 바움가르텐의 '감성적 인식의 완전성', 빙켈만의 '역사적이며 감각적인 예술론', 레싱의 '동정심과 가상의 예술철학', 하만의 '자연과 역사를 통한 신적 계시의 미학' 등 다양한 '미학의 길들'이 열려 있었다. 그는 이 길들을 직접 걸어보았지만, 어느 한 길을 끝까지 걸어가지는 않았다. 오히려 그는 이들 각각의 개성과 성취를 자신의 이론 안에 통합시키면서 자신만의 길, 즉 '역사적·창조적인 감각과 형상의 미학'이란 새로운 길을 열었다. 이 길의 이정표에는 실러, 슐레겔, 셸링, 헤겔, 피들러Konrad Fiedler, 하이데거 등의 이름이 적혀 있다. 하지만 필자가 보기에, 헤르더의 길은 여러 후대 사상가들의 미학, 그 어느 것으로 환원되거나 해소되지 않는다. 헤르더의 길은 이론적 독창성과 잠재력을 조금도 잃지 않았다. 그것은 몸과 감각을 존중하고 그 목소리에 귀 기울이려는 모든 이에게 여전히 매력적인 길로 남아 있다.

칸트

시민 문화의 통합을 위한 심미적 판단력의 정초

유한한 인간의 한계와 가능성

흔히 칸트Immanuel Kant(1724~1804)의 사상을 '거대한 호수'에 비유한다. 그 이전의 모든 철학이 그에게 흘러들어 갔고, 그 이후의 모든 철학이 그로부터 흘러나왔음을 높이 평가하기 위한 말이다. 물론 이 비유는 일정 부분 과장이다. 어떻게 한 사상가가 고대 그리스 이래 모든 사상들을 하나도 빠짐없이 수용할 수 있겠는가? 하지만 한 가지 점에서 이 비유는 전적으로 참이다. 그것은 칸트를 기점으로 서양 철학의 이전과 이후가 확연하게 갈라진다는 점이다. 데카르트부터 시작된 근대 철학의 흐름에서 칸트만큼 '혁명적인 전환'을 가져온 사상가는 없다고 봐야 한다. 헤겔도 대단한 사상가지만, 혁명적인 전환의 측면에서는 칸트의 후예라 할 수 있다. 헤겔은 칸트가 시작한 전환을 '역사적이며 변증법적인 이성의 철학'으로 확장하고 완결한 사상가이기 때문이다. 57세에 대작 『순수이성비판』을 완성한 후, 칸트는

자신이 해낸 사상적 작업의 위대
성을 스스로 예감했다. 그는 자신
의 새로운 철학적 방법론을 지동
설을 제창한 코페르니쿠스Nicolaus
Copernicus에 비유했으며, 앞으로 서
양 철학이 나아갈 길은 오직 자신
이 시작한 '선험철학transcendental
philosophy' 내지 '비판철학critical
philosophy'의 길뿐이라고 선언했던
것이다. 이후의 철학이 그의 길을
그대로 반복한 것은 아니지만, 그

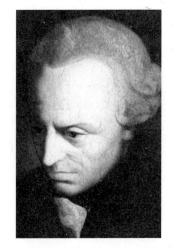

이마누엘 칸트

의 길 위에서, 그의 길을 이어서 다양한 형태로 진화해갔다는 점은 의
심의 여지가 없다.

미학과 관련해서도 다르지 않다. 칸트가 『판단력비판』(1790)에서
전개한 미학적 논의는 여러 측면에서 획기적이었다. 그것은 18세기
영국, 프랑스, 독일에서 시작된 많은 미학적 이론들을 종합하면서도,
분석의 정교함과 논증의 세밀함에 있어서 그 모두를 뛰어넘는 것이
었다. 그렇기 때문에 『판단력비판』은 헤겔의 『예술철학』과 함께 오늘
날까지도 서양 미학의 '교과서'로 읽히고 있다. 무엇이 칸트 미학의
뛰어난 성취들인지 개략적으로나마 되짚어보자.

인간은 완전한 존재가 아니다. 너무나 당연한 말이다. 그런데 칸
트에게 인간의 불완전함은 무엇보다도 인간이 '감성'의 존재라는 데
에 있다. 인간은 감각과 지각의 조건을 뛰어넘을 수 없다. 언제나 외

부에서 주어지는 자극(질료)과 감성적 표상들, 즉 감성이 제공하는 내용에 의존하고 있는 존재다. 하지만 인간은 동시에 능동적인 자발성 또한 갖고 있다. 칸트는 이 능동적인 자발성이 주체가 지니고 있는 '선험적·형식적 능력'을 통해 발현된다고 본다. 칸트가 자신의 이른바 '선험철학'으로 밝혀내려 하는 것은 바로 이 '선험적·형식적 능력'의 존재와 작동 방식이다. 칸트가 이러한 능동적 능력으로 가별히 중시하며 내세우는 것은 두 가지다. 개념적 사유 능력인 '지성Verstand; understanding'과 총체성의 원리에 따라 '이념들'을 떠올리는 '이성Vernunft; reason'이다.

하지만 지성과 이성 이외에도 능동적 역할을 수행하는 능력이 두 가지 더 있다. '시간과 공간'이라는 형식적 틀을 산출하는 감성Sinnlichkeit; sense과 대상의 이미지를 산출하고 변형하는 능력인 상상력Einbildungskraft; imagination도 외부에서 주어지는 감각적 재료에 구조와 질서를 부여하는 능동적 역할을 한다.

그런데 이들 '선험적·형식적 능력'은 눈에 보이지 않는다. 경험에 앞서 있고, 게다가 형식적 측면에서만 능동적으로 작용하는 능력이 쉽게 겉으로 드러나겠는가? 그것은 주체의 내면 깊숙이 감춰져 있다. 또한 그것은 우리가 무언가를 지각하는 순간, 거의 의식할 수 없는 방식으로 은밀하게 작동하고 있다. 결국 이 능력의 존재와 작동 방식을 확인하려면, 그것이 남긴 어떤 흔적, 어떤 단서를 통해 간접적으로 접근할 수밖에 없다.

이 흔적과 단서가 칸트에게는 ― 시간과 공간의 형식과 함께 ― '판단 형식'이었다. 칸트는 판단의 내용은 감각과 지각을 통해 외부

로부터 오는 것이지만, 판단의 형식은 인간 마음의 능동적 능력에서 연유한 것으로 보았다. 다시 말해 칸트는 모든 판단의 '내용(질료)'은 외부의 경험을 통해 주어지지만, 판단의 형식 자체는 — 예를 들어 "만약 A라는 조건이라면, 반드시 B라는 결과가 나타날 것이다"와 같은 인과론적 '형식 자체' — 인간 주체의 깊은 자발성에서 연유한 것으로 파악한 것이다.

미적 경험에 대한 정교한 해명과 시민 문화의 통합을 향하여

이러한 선험철학적 문제의식과 특유의 정교한 관찰력과 분석력을 바탕으로 칸트는 아름다움과 숭고함이라는 두 가지 미적 판단aesthetic judgment의 근원을 파헤친다. 칸트는 "어떤 것이 아름답다(혹은 추하다)"와 "어떤 것이 숭고하다(혹은 미미하다)"라는 판단 형식에서도 인간의 능동성이 발현되고 있다고 본다. 그는 이 단순하게 보이는 판단 형식들의 저변에 있는 '선험적·형식적 능력'의 정체와 근본 원리를 밝히고자 한다. 칸트는 미와 숭고의 미적 판단을 가능케 하는 선험적 능력을 '미적인 반성적 판단력'이라 부르며, 이 능력의 근본 원리가 '자연의 형식적 합목적성'의 원리라는 점과 이 원리의 이론적·체계적인 의미를 상세히 해명한다. 반성적 판단력과 이 원리의 의미는 나중에 좀 더 이야기하도록 하고, 우선 칸트가 두 가지 미적 판단을 정밀하게 관찰하면서 어떤 인간의 능동성을 찾아내는지를 보자.

칸트가 가장 먼저 강조하는 것은 미적 판단의 고유성이다. 미적 판단은 이론적 판단 및 도덕적 판단과 질적으로 다르다. 미적 판단은 어떤 대상의 성질이나 상태를 알려주는 이론적 판단이 아니며, 또한 대상의 도덕적 가치를 평가하는 판단도 아니다. 가령 어떤 회화 작품을 보고 "이 작품은 아름답다"라고 판단한다면, 이 판단은 작품이 대상으로서 갖고 있는 객관적 성질을 알려주는 판단도 아니고, 작품이 명시적 혹은 암묵적으로 제시하는 윤리적인 메시지를 평가하는 판단도 아니다. 칸트의 말로 하자면, 미적 판단은 대상에 대한 개념을 '전제한' 판단도 아니고, 개념을 '목표로 하는' 판단도 아닌 것이다. 왜냐하면 미적 판단은 판단하는 주체의 '감정'에 근거한 판단이기 때문이다. 그런데 아름다움과 숭고함이라는 '미적 감정'은 순간적이며 직접적인 감정, 전적으로 주관적이기만 한 감정이 아니다. 만약 그렇다면 "이 작품은 아름답다(숭고하다)"라고 말하는 주체가 타인에게 동의를 구하지 않을 것이기 때문이다. 여기서 주의할 것은 주체가 내적으로 망설이는 상태에서 "이 작품은 나한테는 아름다운(숭고한) 것 같아"라고 불확실하고 조심스럽게 '언급하는' 것이 아니라, 자신이 느끼는 감정적 즐거움을 확신하면서 "이 작품은 아름답다(숭고하다)"라고 분명하게 '판단하고' 있다는 점이다. 칸트가 주목하고 해결하고자 하는 것은 이러한 분명한 미적 판단의 가능성이다. 어떻게 감정적 만족감을 바탕으로 내리는 판단인데도, 타인에게 공감과 동의를 '요구하게' 되는 걸까? 이때 실제로 몇 사람이 공감하고 동의하는가는 전혀 칸트의 관심사가 아니다. 칸트가 해명하고자 하는 것은 공감과 동의를 향한 '요구 자체의 가능성'이다. 이 요구가 주체의 어떤 '능동적인 능

력'으로 인해 가능하게 되는가가 칸트의 문제다. 이 문제는 미적 판단의 '보편성의 근원'에 관한 '선험철학적' 문제인 것이다.

여기서 칸트의 유명한 '무관심성disinterestedness' 개념이 등장한다. 미적 판단의 근거가 되는 감정적 만족감은 일반적인 쾌감과 달리 "일체의 관심으로부터 벗어나 있는" 만족감이다. 무관심성 개념은 칸트가 창안한 것이 아니다. 이미 섀프츠베리가 모든 '욕망과 사심'에서 벗어난 심미적 관조의 의미를 강조한 바 있다. 하지만 칸트는 두 가지 지점에서 섀프츠베리의 개념을 심화시키고 넘어선다. 하나는 무관심의 가장 중요한 핵심이 대상의 '존재 자체'로부터 거리를 두는 것에 있음을 통찰한 것이며, 다른 하나는 무관심이 주체의 '능동적인 반성 가능성'의 토대가 된다는 점을 설득력 있게 보여준 것이다. 미적으로 대상을 바라보는 주체는 대상이 실제로 존재하는가에 얽매이지 않는다('관심inter-est'이란 말이 라틴어 전치사 'inter(사이에)'와 동사 'esse(존재하다)'의 합성어임을 상기하라). 오직 대상의 감성적이며 구체적인 모습 자체에 공감적으로 주목하고자 한다. 만약 대상의 존재 여부에 얽매인다면, 주체의 감정과 상상력이 충분히 자유롭지 못할 것이며, 이에 따라 대상의 구체적인 이미지 자체를 온전히 관조하고 즐기기 어려울 것이다. 그리고 주체가 대상의 존재 자체로부터 거리를 — 이 거리를 우리는 이론적 '사유의 거리'와 구별하여 '심미적 거리'라 부를 수 있을 터인데 — 두고 있기 때문에, 주체는 더 이상 대상의 이미지에 수동적으로 끌려가지 않게 된다. 반대로 주체는 이제, 자신의 능동적인 능력들(상상력, 지성, 이성)이 움직일 수 있는 '자유의 공간Spiel-raum'을 확보하게 된다. 이들 능동적 능력이 스스로 움직이면서 서로 자유

롭게 교류하고 유희할 수 있는 가능성을 확보하게 되는 것이다. 이 상호작용 내지 상호 유희의 과정을 수행하는 것이 바로 '미적인 반성적 판단력'이다. 칸트가 보기에 미적 판단의 주체가 자신의 사적인 견해와 전망에서 벗어날 수 있는 것은 반성적 판단력의 활동이 가능하기 때문이다. 다시 말해서 미적 판단의 주체는 사적이며 주관적인 감정의 주체가 아니라, 자신이 타인과 공유하고 있는 반성적 판단력을 작동시키고 있는 주체, 이 판단력의 활동을 바탕으로 미적 감정을 경험하고 있는 주체인 것이다.

이로부터 미적 감정의 독특성이 분명해진다. 미적 감정은 단순히 주체가 어떤 감정에 사로잡힌 상태가 아니다. 주체가 아무런 역할도 하지 못하고 어떤 감정 상태에 수동적으로 빠져든 것을 가리키지 않는다. 가령 길거리를 지나가다가 우연히 어떤 상품을 보고 즉흥적으로 "저 옷은 색깔이 아주 예쁜데"라고 느끼고 말하는 것은, 칸트가 생각하는 미적 감정이 아니다. 이럴 때 주체는 감각적 자극에 수동적으로 이끌리고 있기 때문이다. 오히려 미적 감정은 근본적으로 주체의 능동성을 전제로 한 '반성된 감정'이다. 그것은 반성적 판단력이라는 능동적 능력들의 상호작용을 전제하고 있는 감정, 따라서 보편적으로 전달 가능하고 상호 주관적 타당성을 가질 수 있는 감정인 것이다. 칸트가 보기에 미적 판단의 주체가 타인의 공감과 동의를 요구할 수 있는 것은 바로 이 때문이다.

칸트는 여기에 그치지 않는다. 그는 두 가지 미적 판단의 주관적 원리를 좀 더 명확히 밝히고자 한다. 반성적 판단력의 존재는 어느 정도 분명해졌지만, 아직 이 판단력이 미와 숭고에 관한 미적 판단에서 각

각 어떤 방식으로 작용하고 있는지가 분명하게 드러나지 않았기 때문이다. 칸트가 두 미적 판단의 주관적 원리를 상세히 파헤치는 부분은 매우 난해하다. 또 대단히 많은 내용을 담고 있기 때문에 짧게 요약할 수도 없다. 하지만 적어도 다음 네 가지 주장이 논의의 핵심이라는 것은 이론의 여지가 없을 것이다.

첫째로 칸트는 대상의 미에 관한 미적 판단, 즉 '취미taste판단'에서 결정적인 것은 '형식Form'이라고 말한다. 좀 더 정확히 그는 이 형식을 '목적에 대해 생각하지 않은 합목적성의 형식'이라 부른다. 대상의 미를 형식과 관련짓는 것은 낯선 일이 아니다. 그리스 시대의 '균제미' 전통에서부터 미를 부분들의 조화로운 질서와 형식으로 보는 이론은 상당히 익숙하기 때문이다. 하지만 '합목적성의 형식'이라는 표현, 나아가 거기에 덧붙여진 '목적에 대해 생각하지 않은'이라는 조건은 매우 생경하게 들린다. 왜 칸트가 굳이 이렇게 복잡한 용어를 선택한 것일까? 여기서도 문제의 열쇠는 칸트가 규명하고자 하는 '주체의 선험적 능력'에 있다. 그의 생각은 이렇다. 어떤 자연물이나 예술작품에 대해 긍정적인 취미판단을 내리는 주체는 감정적 즐거움을 느낀다. 앞서 보았듯, 이 감정적 즐거움은 반성적 판단력의 활동, 상상력과 지성 사이의 자유로운 상호작용을 바탕으로 한 즐거움이다. 그런데 이 자유로운 상호작용은 아무런 방향이나 제한이 없는 것이 아니다. 그것은 특정한 자연물이나 예술작품이 보여주는 구체적인 감성적 특질들로 인해 촉발된 것이며, 이 특질들의 상호 관계와 전체적인 통일성(조화로움)을 가능한 한 섬세하게 느끼고 이해하려는 상호작용인 것이다. 다시 말해 취미판단에서 상상력과 지성의 상

호작용은 대상의 감성적 특질들의 '내적·주제적 통일성(조화로움)'을 모색하고 발견하려는 능동적인 '반성 과정'이라 할 수 있다. 그리고 이러한 모색과 발견이 성공적으로 마무리될 때, 특히 발견된 통일성(조화로움)이 독창적이며 놀라운 것으로 다가올 때, 주체는 적지 않은 감정적 즐거움을 느끼게 되며 "이 대상은 아름답다"라는 판단을 내리게 된다. 이렇게 볼 때 '합목적성의 형식'은 미적 주체의 능동적 '반성 과정'의 틀이면서, 동시에 아름다운 대상의 '내적·주제적 통일성'을 가리킨다고 할 수 있다. 중요한 것은, 칸트가 '형식'을 말할 때 언제나 주체의 능동적인 참여와 역할을 염두에 두고 있다는 점이다. 주체의 능동적인 반성과 모색이 없다면, 진정한 의미의 미적 판단은 불가능할 것이다. 주체의 능동적인 참여와 기여가 없다면, 대상의 형식적 조화와 완성도를 인지하고 평가하는 일은 결코 보편적 동의를 요구할 수 없을 것이다.

그렇다면 '목적에 대해 생각하지 않은'이라는 조건은 왜 필요할까? 여기서도 미적 주체의 능동적 반성이 결정적이다. 대상의 '내적·주제적 통일성'에 대해 반성하는 주체는 대상의 개념을 인식하려는 것이 아니다. 성공적으로 포착된 '내적·주제적 통일성'이 대상의 목적일 것이라고 생각하지도 않는다. 어떤 작품에 아무리 열광한 사람이라도 "이 작품의 목적은 이것이다"라고 선언하는 사람은 없다. 취미판단이 주장하는 '합목적성의 형식'은 언제나 개별적인 대상의 감성적이며 구체적인 양상에 관한 것이기 때문이다. 미적 주체는 자신의 판단이 대상의 개념이나 목적과 무관한 것임을 잘 알고 있다. 미적 판단의 비개념성, 미적 판단의 감정적 근거, 미적 대상의 개별성과 특

수성, 미적 반성의 개방성과 완결 불가능성. 이러한 중요한 특징들을 감안한 결과, 칸트가 '목적에 대해 생각하지 않은'이라는 조건을 덧붙이게 된 것이다.

둘째로 숭고에 대한 미적 판단의 경우, 칸트는 '몰형식Un-form'과 '현시 불가능성'이란 개념을 부각시킨다. 취미판단과의 차이를 가능한 한 명확하게 드러내는 데 힘을 기울이는 것이다. 물론 숭고함에 대한 판단도 미적 판단이기에 판단의 근거는 감정적 즐거움에 있다. 존재 자체로부터 거리를 두며, 미적인 반성적 판단력의 활동을 전제하고 있다는 점도 취미판단과 다르지 않다. 하지만 미와 달리 숭고한 대상은 '형식적 조화로움'이란 개념에 부합하지 않는다. 내적·주제적 통일성이라는 말도 숭고한 대상의 위대함과 힘을 생각하면 적합하다고 보기 어렵다. 숭고한 대상은 근본적으로 모든 형식적 제한을 넘어선다. 숭고한 대상은 개념적으로 파악하기도 어렵고, 언어로 묘사하기도 어렵다. 아니 진정으로 숭고한 대상은 생각이나 상상을 통해 떠올리기조차 쉽지 않다. '초월적인 신'이나 '죽음'을 떠올려보라. 그럼에도 숭고한 대상의 위력과 힘에 미적으로, 감정적으로 압도되는 체험은 매력적이다. 그 안에는 확실히 고유한 즐거움이 있는 것이다.

이러한 숭고의 특성들을 칸트는 이제 주체의 능동적 능력들(상상력과 이성) 사이의 상호작용을 통해 해명한다. 지성 대신 이성이 등장했다는 것도 취미판단과 다르지만, 더 중요한 차이는 두 능력들 사이의 상호작용 양상이 현저하게 다르다는 데에 있다. 숭고에서는 상상력과 이성 사이의 조화로운 합치가 아니라, 둘 사이의 대립과 갈등이 상호작용의 중심이 되고 있는 것이다. 칸트는 숭고한 감정의 내적 역동

성을 이러한 대립과 갈등의 상호작용을 통해 설명한다. 즉, 상상력이 이성 이념들(무한성, 영원성, 자유, 정의, 인권 등)을 감성적으로 현시하려다가 좌절하게 되고, 그러자 모든 경험적 한계를 뛰어넘는 이성이 전면에 등장하여 상상력을 무한히 확장시키게 되는 과정으로 설명하는 것이다.

셋째로 칸트는 진정으로 아름다운 예술작품을 '천재Genie'의 산물로 규정한다. 예술에서 천재를 이야기하는 것은 놀라운 일이 아니다. 칸트가 천재를 처음으로 강조한 것도 아니고, 오늘날도 '예술가' 하면 으레 선천적인 재능을 타고났다고 여기기 때문이다. 하지만 칸트의 천재론은 충분히 주목할 만하다. 그 이전에 어느 누구도 천재라는 창조적 능력의 의미를 칸트만큼 치밀하고 명확하게 밝힌 이는 없었다. 천재는 어떤 초월적인 존재가 아니다. 천재가 '자연'으로부터 고유한 창조력을 부여받은 것은 맞지만, 이 창조력은 그저 알 수 없고 막연한 것이 아니다. 칸트는 이 창조력을 '정신Geist'이라 부르고, 이 정신의 의미를 '미적 이념aesthetic idea'을 산출하는 능력으로 규정한다. 이때 미적 이념이란 무엇인가? 미적 이념은 상상력이 만들어내는 살아 있는 이미지다. '이념'이라는 말이 암시하듯이, 미적 이념은 개념적 언어로 정의 내릴 수도, 개념적 지식으로 설명할 수도 없다. 그것은 풍부한 감성적 표현력과 섬세한 의미의 뉘앙스를 함축적으로 담고 있는, 생생하고 탁월한 상상력의 이미지이다. 그렇기 때문에 미적 이념은 통상적인 지각과 사유의 지평을 완전히 넘어서 있으며, 감성을 매혹시킬 뿐 아니라 인간의 가장 높고 심층적인 능력인 '초감성적 이성'의 관심을 촉발하고 충족시킨다. 천재가 보유한 정신이란 바

로 이러한 탁월한 상상력의 이미지를 산출해내는 능력, 한마디로 뛰어난 '예술적 표현 능력'인 것이다. 그런데 칸트는 이후의 낭만주의자들과 달리, 천재를 절대시하지는 않는다. 이것은 그가 천재의 '정신'이 어떤 비의적인 것이 아니라, 다른 능동적 능력들과의 연관성 속에 있다고 보기 때문이다. 천재의 정신은 '미적 이념'에서 볼 수 있는 것처럼 모든 사람이 공유하고 있는 상상력, 지성, 이성과 긴밀히 연관되어 있다. 그것의 고유한 탁월함은 오직 예술의 감성적 매체(언어)를 통한 표현력에 국한된 것이다. 칸트는 천재를 긍정했지만, 모든 '공통감sensus communis'과 소통 가능성을 무시하는 '무분별한 창의성'까지 긍정하지는 않았다.

마지막으로 기억해야 할 칸트의 미학적 논점은 미적 경험과 예술의 철학적·인간학적 의미에 관한 것이다. 두 가지 미적 판단에 대한 분석이 보여준 것처럼, 미적 경험과 예술은 순간적인 쾌감이나 개인적 취향의 문제가 아니다. 그것은 인간 주체의 근원적인 능동성에 뿌리를 두고 있다. 그것은 지식과 도덕, 이론과 실천과는 또 다른 차원의 능동성이다. 그것은 '모든 개념에 앞서서' 작동하는 반성적 판단력의 모색과 발견, 혹은 상상력, 지성, 이성 사이의 자유로운 상호작용을 기반으로 한 능동성인 것이다. 이 능동성이 어떠한 개념이나 법칙을 목표로 하지 않고, 또 정의 내릴 수 없는 미적 이념과 감정적 즐거움을 통해 알려지기 때문에, 대부분 그 중요성을 가볍게 생각하곤 한다. 그러나 미적 경험과 예술은 인간의 개체적 삶은 물론, 인간의 사회와 문화 전체와 관련하여 대단히 중요한 역할을 한다. 칸트가 규명한 반성적 판단력은 미적 경험과 예술이 인간 존재의 '전인적인 교

양'과 '조화로운 발전'을 위해 얼마나 필수적인가를 잘 보여준다. 반성적 판단력을 충분히 이해하고 계발하지 못한 인간은 대상의 존재에 얽매이는 인간, 상상력의 자유로움을 모르는 인간, 상상력의 무한한 확장을 못 느끼는 인간, 미적 이념의 함축적인 설득력에 무지한 인간이 될 것이기 때문이다.

더 나아가 칸트는 미적 경험과 예술에 막중한 체계적·문화철학적인 역할을 부여한다. 미적 경험과 예술이 '자연(이론)으로부터 사유(실천)로의 이행'을 가능하게 한다는 것이다. 이 막중한 역할은 도대체 어떤 의미일까? 여기서 말하는 '이행'은 정확히 어떤 변화 과정을 가리키는 말일까? 칸트의 의중을 꿰뚫어 보기는 대단히 어렵다. 하지만 지금까지 살펴본 그의 미학적 논의로부터 적어도 그 사상적 핵심은 어느 정도 분명하게 읽어낼 수 있다. 미적 경험과 예술은 대상의 존재로부터 거리를 두는 '미적 자유', 개념과 법칙에 얽매이지 않는 상상력의 자유를 일깨우고 도야시켜준다. 그것은 상상력, 지성, 이성 사이의 자유로운 상호작용을 촉진하며, 이를 바탕으로 '감성과 공감의 공동체'를 싹 틔우고 성장시켜준다. 무엇보다도 그것은 이상적인 아름다움과 숭고함을 향한 전망, 현실을 넘어선 이념적 차원에 대한 관심과 감수성이 깊고 넓게 열리도록 해준다. 바로 이런 의미에서 미적 경험과 예술은 인간이 '자연적 존재(동물)'에서 '자유로운 존재(인격)'로 나아갈 수 있는 필수적인 문화적 발판이 된다고 할 수 있다. 미적 경험과 예술은 자유로운 인간의 시작이며, 문화적 삶의 원천인 것이다.

칸트의 미학적 논의는 복잡하고 건조하게 느껴진다. 그의 언어와 논증 방식이 지나치게 분석적이기 때문이다. 하지만 그 갑옷 같은 텍

스트 표면 아래에 인간 주체의 능동성, 문화와 역사의 주체로서의 인간을 향한 그의 열정이 숨 쉬고 있음을 잊어선 안 된다. 인간에 대한 지독한 열정이 없다면, 어떻게 그 복잡한 분석을 그토록 멀리 밀고 나갈 수 있겠는가? 칸트 미학이 오늘날까지 고전으로 남은 것은 바로 미적 경험과 예술에서 인간의 능동성과 자유를 확인하려는 그의 열정 덕분이다. 갑자기 오래된 진리 하나가 떠오른다. 진정한 열정은 언제나 진정한 통찰과 한 몸을 이루는 법이다.

실러

전인적 인간의 실현을 향한 실천적 미학

전인적 인간, 유희하는 인간

앞에서 살펴본 하만이나 헤르더는 우리에게는 비교적 낯선 사상가들이다. 실제로 서양 근대 미학의 역사에서 이들에게 각별한 의미를 부여하게 된 것은 그리 오래된 일이 아니다. 하지만 실러Friedrich von Schiller(1759~1805)의 경우는 다르다. 독자들은 실러가 괴테와 함께 독일 최고의 시인이자 극작가였음을 기억하고 있으며, 또한 미학 이론 분야의 업적에 대해서도 대부분 잘 알고 있다. 바로 『인간의 미적 교육을 위한 서한』(1795, 이하 『미적 교육』으로 약칭)과 『소박문학과 성찰문학에 대하여』(1796, 이하 『소박문학』으로 약칭)라는 두 편의 탁월한 논고를 집필했기 때문이다. 특히 『미적 교육』은 오늘날까지 모든 '유희(놀이)'에 관한 이론, 모든 '예술교육' 내지 '예술을 통한 전인교육'에 관한 이론 분야의 고전으로 남아 있다. 아울러 프랑스의 현대 철학자 랑시에르Jacques Ranciere가 10여 년 전부터 칸트와 실러의 미학을 재독

독일 바이마르 국립극장 앞에 있는 괴테(왼쪽)와 실러(오른쪽)의 동상.

해하면서 그 정치철학적 중요성과·이론적 잠재력을 새롭게 조명했는데, 이것이 전 세계적으로 실러를 미학자로서 다시금 주목하게 된 계기가 되었다.

실러의 지적 여정을 보면, 미학과 예술론에 대한 그의 관심이 단편적이거나 짧은 시간에 국한된 것이 아니었음을 금방 알 수 있다. 실러는 극작가로서 활발한 활동을 시작한 20대 초반부터 세상을 떠나기 전까지 예술에 대해, 특히 연극의 인간학적 효과와 문화적 역할에 대해 지속적으로 이론적 저작을 집필하였다. 주저인『미적 교육』과『소박문학』외에도 그는『도덕적 기관으로서의 연극』(1784),『비극적 대상에서 갖는 즐거움의 근거에 관하여』(1792),『우미와 존엄에 관하여』(1793),『칼리아스 서한들』(1793) 등 적지 않은 저작을 남겼는데, 이들 역시 내용적으로 결코 가볍게 볼 만한 것들이 아니다. 유럽 근

대 사상사에서 실러만큼 창작과 이론, 두 영역에서 동시에 출중한 업적을 남긴 이가 또 있을까? 아마 레싱과 괴테 정도를 제외한다면, 거의 없다고 하겠다. 무엇보다도 근대 미학사에서 실러의 무게감은 "미학"이란 학명을 창시한 바움가르텐이나 근대 미학의 정점으로 평가되는 칸트에 결코 뒤지지 않는다.

그런데 실러가 쓴 미학적 저작들을 전체적으로 일별해보면, 한 가지 특징이 눈에 들어온다. 그것은 1790~1792년을 즈음하여 그가 예술에 대해 갖고 있던 관심의 폭이 크게 달라졌다는 점이다. 즉, 이전까지는 거의 연극과 무대공연에 국한되어 있었는데, 이 시기를 거치면서 예술 전체 내지 '예술철학' 일반으로 넓어진 것이다. 좀 더 정확히 말하자면, 이제 예술과 문화, 예술과 역사, 심지어 '역사적 예술철학'까지 포괄할 정도로 근본적으로 심화되고 확대되었다. 이러한 변화는 어디서 온 것일까?

다음 세 가지 배경에서 기인했다고 봐야 할 것이다. 첫째로 실러는 이 시기에 칸트 철학을 공부하면서 인간 존재의 자유와 자율성에 대한 비판철학의 정신을 내면화하고, 아울러 『판단력비판』의 미학을 통해 미적 경험과 예술에 대한 자신의 사유를 한층 더 심화시키게 된다. 둘째로 이 약 3년의 시기는 실러가 예나 대학의 역사학 교수로 재직하던 시절이다. 건강이 심각하게 나빠지기도 했지만, 실러는 역사 전문가로서 서구 고대와 근대 역사 전반에 대한 거시적인 이해는 물론, '30년 전쟁'과 역사 서술 방법론과 관련해서도 당대 최고 수준의 학식을 갖추게 된다. 셋째로 이 시기는 1789년에 시작된 프랑스혁명이 당초 표방했던 진보적·해방적인 이념과 달리 극도의 혼란과 폭력

으로 점철되어간 시기였다. 이 과정을 누구보다도 긴장되고 숨 막히게 지켜본 실러는 서구 근대의 문화와 역사, 그리고 개인과 국가(정치 공동체)의 관계에 대해 철저하고 근본적인 (재)성찰이 필요하다는 점을 절감하게 된다. 칸트와의 생산적인 사상적 교류, 서구 역사와 문화에 대한 깊은 이해, 프랑스혁명 과정에 대한 비판적 반성. 이러한 세 가지 사유의 모티브를 바탕으로 실러는 자신만의 독창적인 미학 사상을 정립하게 된다. 그것은 철학적 인간학, 예술철학, 문화철학, 역사철학, 정치철학을 포괄하는 대단히 풍부하고 획기적인 사상이었다. 다시 말해 그것은 인간 존재의 본질적인 특징과 가능성에 대한 이론을 바탕으로 예술과 문명/문화, 예술과 역사, 예술과 정치의 관계를 동시에 사유하는 다층적이며 융합적인 미학이었는데, 이를 웅변적으로 보여주는 저작이 바로 『미적 교육』과 『소박문학』인 것이다.

실러의 미학 사상 속에는 방금 언급한 세 가지 사유의 모티브 외에도 근대 미학의 많은 이론적 성취들이 통합되어 있다. 섀프츠베리의 '미적 직관과 천재의 창조적 형성력', 허치슨의 '내적·반성적 감관'으로서의 취미론theory of taste, 시적 언어 내지 '감성적 인식의 완전성'을 정당화하는 바움가르텐의 시도, 하만이 강조하는 '감각과 열정의 이미지', 특히 레싱과 헤르더의 성취, 즉 레싱이 논증한 예술적 '감동'과 예술적 '형식'의 자율성, 그리고 헤르더가 선보인 감각주의적 인간학과 미학은 실러에게 매우 소중한 지적 자극과 자양분을 제공하였다. 하지만 실러에게 가장 근본적이며 지속적인 이론적 원천이 된 것은 역시 칸트 미학이었다. 그래서 실러 미학의 독자성과 역사적 의의는 칸트와 비교하면서 살펴볼 때 가장 선명하게 그 윤곽이 그려진다.

실러의 『미적 교육』은 여러 측면에서 칸트의 선험철학을 따르고 있다. 우선 눈에 들어오는 것은 선험적 차원과 경험적 차원의 구별이다. 칸트는 의미 있는 인식이 가능하려면, 감각(경험)을 통해 인간에게 '주어지는 질료(재료)'와 인간이 이 질료에 자발적으로 부여하는 '선험적 질서(형식)', 두 가지가 모두 필요하다고 보았다. 이것은 "직관 없는 개념은 공허하고, 개념 없는 직관은 맹목적이다"라는 칸트의 유명한 언명에 잘 나타나 있다. 질료와 형식, 경험적 차원과 선험적 차원의 구별을 계승하면서 실러는 아름다움의 개념을 두 종류로 구별한다. 인간이 현실 속에서 직접 경험하는 개별적인 아름다운 대상들과 선험적 형식을 부여하는 인간의 능력을 기반으로 한 '순수한 미의 이성개념'을 명확히 구별하는 것이다. 이 점에서 실러는 보편적 원리와 경험적 대상을 명확히 구분하는 플라톤주의적 전통에 서 있다고 할 수 있다.

마음의 능력을 규정하는 원리의 '이원론'과 관련해서도 실러는 칸트의 제자이다. 칸트 철학이 근본적으로 이원론적 구도에 입각해 있음은 잘 알려져 있다. 방금 보았던 질료와 형식의 구분도 그렇지만, 칸트 철학에는 감성과 지성의 구별, 수용성(수동성)과 자발성(능동성)의 대립, 경험 가능한 '현상계'와 경험을 물러선 '물자체'(예지계)의 구별, '자연'의 필연성과 '자유'의 필연성의 대비 등 다양한 이원론적 상관개념들이 사유의 구조적인 틀이 되고 있다. 『미적 교육』도 다르지 않다. 이 책에서도 자연과 이성, 물리적 필연성과 도덕적 필연성, 질료와 형식, 자연과 이성, 감각충동과 형식충동 등의 대립된 상관개념들이 논의를 이끌어가는 기본 틀이 되고 있는 것이다.

그러나 이러한 공통점에도 불구하고 실러는 칸트를 단순히 추종하는 데 그치지 않았다. 『미적 교육』에서 실러는 적어도 네 가지 측면에서 스승과는 다른 길로 나아간다. 첫 번째로 실러는 미를 경험하는 주관이나 자연미가 아니라 예술미 자체에, 즉 예술작품 속에 형상화되어 있는 '객관적인 미'에 초점을 맞춘다. 그는 이미 『칼리아스 서한들』에서 객체로서의 미의 본질을 모색하면서, '현상하고 있는 자유', 즉 본래는 감각적으로 경험할 수 없는 인간의 자유가 '감각적인 형상을 통해 드러나고 있는 것'이라는 정의를 제시한 바 있다. 왜 실러가 예술미를 각별히 중시한 것일까? 일차적으로는 그 자신이 예술적 미를 형상화하는 시인이기에 그렇게 되었을 것이다. 하지만 그가 당대 여러 사상가들의 예술철학을 활발하게 수용하고, 이를 이론적으로 넘어서고자 한 것이 보다 더 중요한 원인이었을 것이다.

두 번째 독자적인 면모는 실러의 풍부한 역사적 성찰에서 나타난다. 칸트에게서 서구 문화와 예술의 역사에 대한 논의는 거의 찾아볼 수 없다. 반면 실러는 『미적 교육』에서 역사가답게 근대 세계의 사회, 정치, 문화, 예술의 현황과 문제점을 포괄적인 역사적 전망 속에서 진단한다. 또한 개별적인 예술작품의 형식과 영향을 분석할 때도 역사적 사례와 실증적 자료들을 적재적소에 활용하고 있다.

세 번째로 특기할 것은 칸트에 비해 인간학적인 논의가 한층 심화되었다는 점이다. 물론 칸트의 『판단력비판』에도 인간의 감정, 쾌락, 상상, 유희, 무관심적 태도 등에 대한 흥미로운 인간학적 통찰들이 포함되어 있기는 하다. 하지만 실러는 두 가지 중요한 논변을 통해 칸트의 인간학적 논의를 확연히 넘어선다. 하나는 세 가지 충동들에 관한

논변, 즉 '감각충동', '형식충동', '유희충동'에 관한 논변이며, 다른 하나는 미적 '정조Stimmung' 혹은 미적 '상태Zustand'에 관한 논변이다. 실제로 이 두 가지 논변이 실러 미학의 가장 의미심장한 지점이라 할 수 있는데, 이들을 좀 더 자세히 살펴보기 전에 실러의 고유한 특징을 한 가지만 더 짚어보자. 그것은 실러가 인간과 자연의 '감각적 차원'을 칸트보다 훨씬 더 분명하게 긍정하고 있다는 점이다.

실러는 온전한 인간의 삶이라면, 반드시 자연의 감각적 다양성과 구체성을 함께 포괄해야 한다고 지적한다. 인간은 유한한 존재로서 '자연적이며 감각적인' 단계로부터 삶을 시작할 수밖에 없다. 이 단계를 거쳐야만 이후 가능한 단계인 보편적인 '형식(법칙)'의 단계로 진입할 수 있다. 그런데 인간이 이 자연적·감각적인 단계에서 획득하는 '감각적 인상' 내지 '감정적 체험'은 단지 순간적이거나 무상한 것이 아니다. 반대로 실러는 이러한 인상과 체험이 고유한 의미를 갖고 있다는 점, 이들이 지니고 있는 감각적 구체성과 다양성이 이성이나 지식에 비해 결코 열등하거나 무가치한 것이 아니라는 사실을 여러 차례 강조한다. 어떠한 경우에도 이성과 법칙, 지식과 도덕적 규범을 위해 감각적 구체성과 다양성을 무시하거나 억압해선 안 된다. 실러는 분명하게 말한다. 추상적인 사유가 "오직 전체로서만 마음을 움직이게 하는 인상들을 조각조각 찢어놓아선 안 되는" 것처럼, 이성 또한 "자신의 도덕적이며 형식적인 통일성을 물리적인 사회 안으로 들여올 때, 자연의 다양성을 훼손해선" 안 된다. 여기서 우리는 저절로 하만과 헤르더를 떠올리게 된다. 왜냐하면 실러 시대에 감각적 구체성과 다양성을 도외시하는 추상적 이성의 위험성을 강력하게 경고

한 사상가들이 바로 하만과 헤르더였기 때문이다. 실러 미학은 칸트 미학의 방법과 정신을 계승하면서도, 이들의 문제 제기를 생산적으로 통합하려는 '변증법적 종합'의 시도로 봐야 한다.

이상적 정치 공동체를 향한 미적·예술적 교육

실러의 『미적 교육』은 외견상 27편의 편지를 모아놓은 형식을 취하고 있다. 그러나 형식만 그럴 뿐, 내용적으로는 상당히 복합적이며 난해한 이론적 논고이다. 논지 전개 과정으로 볼 때, 논고 전체는 크게 네 부분으로 나눌 수 있다(1~9 편지, 10~16 편지, 17~23 편지, 24~27 편지). 첫째 부분(1~9 편지)에서 실러는 미적·예술적 경험을 바탕으로 '감성적 문화'를 고양시켜야 한다는 논고의 목표를 제시한다. 아울러 근대 세계가 안고 있는 근본적인 모순과 문제점을 진단하는데, 특히 노동 분업에 의한 균열과 소외, 국가 관료 체제와 개인(개별성) 사이의 불화, 지성 중심적 계몽주의의 일면성, 지식인들의 무기력과 타락, 대중의 야만적인 집단성 등을 예리하게 지적하고 비판한다. 둘째 부분(10~16 편지)에서 실러는 철학적 인간학의 근간이라 할 세 가지 충동들(감각충동, 형식충동, 유희충동)과 이들을 바탕으로 한 미의 '이성개념'을 칸트적인 방식으로, 즉 경험 가능성의 조건을 규명하는 선험철학적인 방식으로 논증한다. 그렇기 때문에 둘째 부분은 논의의 추상도가 매우 높으며, 이해하기도 가장 어렵다. 셋째 부분(17~23 편지)에서 실러는 둘째 부분까지의 원리적이며 추상적인 논의에서 다시 아

래로, 다시 말해 경험적 현실과 대상의 차원으로 내려온다. 그는 실제로 존재하는 예술작품들의 미가 인간에게 정신적·육체적으로 영향을 미치는 여러 방식들을 소개하는데, 이때 사상적 핵심으로 부상하는 개념이 바로 '미적 정조Stimmung'이다. 마지막 넷째 부분(24~27 편지)에서는 첫째 부분에 이어서 다시금 정치철학적 문제의식이 전면에 등장한다. 실러는 '미적 가상Schein'의 역사적 형성 과정과 정당성을 명확히 한 후, 이를 바탕으로 인간들이 서로 '아름답게' 교류하고 소통하는 '미적 국가'의 이념을 제시한다. 이때 실러가 말하는 '미적 국가'는 어떤 현실적인 사회정치적 목표라기보다는 미래의 더 나은 국가 공동체를 향한 '정치적 상상력의 소망 이미지'에 가깝다고 할 수 있다.

이렇게 볼 때, 『미적 교육』은 거시적인 시대 진단에서 시작하여 미시적인 인간학적 고찰로 나아갔다가, 이를 토대로 예술철학의 핵심 개념들인 '미적 정조'와 '미적 가상'을 정치하게 고찰한 후, 최종적으로는 역사적이며 정치철학적인 전망으로 마무리하는 논의 전개를 보여준다. 이제 가장 두드러진 미학적 성취라 할 수 있는 유희충동, 미적 정조, 미적 가상, 이 세 가지 개념들의 의미만을 좀 더 명확히 짚어보도록 하자.

유희충동은 실러 미학을 대표하는 이론적 징표가 되었다. "인간은 오직 유희하고 있는 곳에서만, 온전한 인간이다"라는 그의 유명한 언명은 오늘날 예술과 유희와 관련된 거의 모든 책에 빠짐없이 등장한다. 그러나 자주 인용된다는 것과 그 의미가 명확하다는 것은 전혀 다른 문제다. 실제로 유희충동에 포함된 '유희'와 '충동'의 의미는 자주

오해되어왔는데, 이를 피하려면 적어도 다음 세 가지 지점에 반드시 유념해야 한다.

첫째로 유희충동에서 '충동'은 어떤 동물적인 '본능'이나 '욕구'를 가리키는 말이 아니다. 반대로 '충동'은, 인간의 감성(감각충동)이나 이성(형식충동)과 마찬가지로, 인간 존재가 갖고 있는 '근본적인 능력'으로 이해해야 한다. 좀 더 정확히 말해서, 실러는 감각충동과 형식충동이라는 상반된 두 충동이 서로 관계를 맺고 상호작용할 수 있는 '가능성'으로부터 유희충동을 도출해낸다. 이 가능성이 없다면, 인간은 대립된 두 충동의 작용에 의해서, 이를테면 '두 가지 방향과 차원'으로 영원히 분열되어 있을 것이기 때문이다.

둘째로 유희충동의 고유한 대상이자 목표가 미의 객관적 이상, 즉 '살아 있는 형태'라는 점을 기억해야 한다. '살아 있는 형태'란 무엇인가? 그것은 감각과 이성의 상호작용이 도달해야 할 미적 차원의 고유한 이상을 가리킨다. 그것은 자연적인 삶, 감각적인 삶의 풍부함과 구체성을 포함하고 있는 '미적·예술적 형식'이라 할 수 있다. 실러가 구체적인 예를 들고 있지는 않지만, 우리는 '살아 있는 형태'가 바로 탁월한 예술작품들 하나하나 속에서 실현된다는 사실을 어렵지 않게 추론할 수 있다. 이러한 배경에서 볼 때, 유희충동은 '살아 있는 형태'를 실현하기 위해 인간에게 반드시 필요한 '주관적·능동적인 능력'이라 할 것이다.

셋째로 유희충동에서 '유희'가 단순히 놀이를 뜻하는 것이 아니라, 인간의 독특한 '존재 양상(방식)'과 연결되어 있다는 점을 잊어선 안된다. 실러는 미와 진리가 사람들에게 효과적으로 수용되고 영향을

미칠 수 있는 상태는 엄숙하고 진지한 상태가 아니라 '한가롭게 유희하는 상태'라고 주장한다. 그의 말을 들어보자.

> 그대의 원칙의 진지함은 그들을 그대로부터 쫓아버리지만, 유희 속에서 그들은 그대의 원칙을 다시 받아들일 것이다. 그들의 취향은 가슴보다 더 순결하며, 그러므로 여기서 그대는 소심한 도주자를 붙잡아야 한다. 그대는 그들의 준칙을 공격해도 소용없고, 그들의 행동을 저주해도 소용없을 것이다. 그러나 그대는 그들이 한가로운 상태에서 그대의 형성하는 손길bildende Hand을 시도해볼 수 있다.

여기서 실러가 염두에 두고 있는 것은 미적·예술적 유희가 갖고 있는 생산적인 가능성이다. 그는 미적·예술적 유희가 진지한 논증이나 설득보다 사람들의 마음을 훨씬 더 효과적으로 감동시키고 변화시킬 수 있음을 강조하고 있다.

칸트 미학과 견주었을 때 실러의 유희충동을 어떻게 평가할 수 있을까? 칸트 미학에서 유희충동과 가장 밀접한 관계에 있는 것은 '무관심성'이다. 주지하듯이 무관심성 개념의 핵심은 대상을 미적으로 경험하는 주관이 대상이 '존재한다는 사실'로부터 거리를 두면서, 대상의 감각적인 이미지(형상) 자체를 관조한다는 데에 있다. 그런데 이 존재 사실로부터 거리 두기란 미적 '유희'가 등장하기 위한 주관적인 조건과 다름없다. 실러의 유희충동은 칸트의 무관심적 거리 두기와 상상력과 지성의 자유로운 유희를 계승한 개념임에 틀림없다. 하지만 실러는 칸트의 논의를 이어받는 데 머물지 않았다. 유희충동을 하

나의 '원리적인 능력'으로 논증함으로써, 실러는 칸트가 상대적으로 '소극적으로' 논의한 유희 개념을 확연히 넘어선다. 여기에는 인간의 '유희 상태'가 갖고 있는 인간학적 잠재성을 적극 부각시키려는 전략이 결정적인 매개 역할을 했다고 볼 수 있다.

다음으로 미적 정조Stimmung를 보자. 실러는 이를 '미적 상태Zustand'라 부르기도 하는데, 그의 시선이 향해 있는 곳은 미적·예술적 경험에 의해 가능한 마음의 독특한 상태이다. 이 상태는 "감각적 인간이 형식과 사유로 인도되고, 정신적 인간이 감각 세계를 다시 얻게 되는" 중간적이며 과도기적인 상태이다. 중요한 것은 이 과도기적 상태를 실러가 어떻게 '구조적으로' 해명하는가이다. 실러는 미적 정조를 단지 세계와 형식, 감각과 이성이란 대립된 두 차원이 그냥 뒤섞여 있는 상태로 보지 않는다. 오히려 그는 미적 정조를 '충만한 무한성'으로, 즉 세계와 감각을 변증법적으로 통합하면서 지양하고 있는 '살아 있는 총체적 실재성'의 상태로 규정하고자 한다. 미적 상태(정조)는 "그 자체로 전체입니다. 왜냐하면 미적 상태는 그 상태의 근원과 존속의 모든 조건들을 자신 안에서 결합하고 있기 때문입니다. 오직 여기서만 우리는 시간에서 벗어난 것처럼 느낍니다. 그리고 우리의 인간성은 어떠한 외적인 힘들의 작용에 의해서도 아직 아무런 방해를 받지 않은 것처럼 순수성과 통합성을 가진 것으로 표현됩니다". 요컨대 미적 정조는 인간성의 모든 '긍정적인 실현 가능성'을 포괄하고 있는 '충만한 실천적 자유로움'이라 할 수 있다.

미적 정조, 다시 말해 주관의 '충만한 실천적 자유로움'이 갖고 있는 예술철학적 의미는 무엇일까? 그것은 크게 두 가지다. 첫째, 탁월

한 예술작품이 선사하는 이 자유로움은 주관이 감각적 수동성에서 형식적 능동성으로 이행할 수 있도록 실존적이며 구체적인 동기를 제공한다. 둘째로 미적 정조의 자유로움은 주관의 모든 능동적인 행위, 즉 모든 인식적 노력과 도덕적 실천이 시작될 수 있는 실질적인 잠재력의 상태가 된다. 그런데 바로 이 두 가지 측면을 통해서, 실러의 '미적 정조'는 칸트 미학을 생산적으로 교정하고 있다. 즉, 실러의 미적 정조는 『판단력비판』이 징당화한 미적 반족삼(감정)의 자율성을 내용적으로 심화시켰을 뿐 아니라, 감각과 형식을 변증법적으로 지양하는 논증 방식을 활용함으로써 적어도 논의의 치밀함과 설득력에 있어서 칸트를 인상적으로 보완하고 있는 것이다.

이제 미적 가상에 대한 논의를 보자. '가상Schein; Illusion' 개념은 우리에게 그렇게 낯설지 않다. 이미 레싱이 예술적 감동을 위한 필수 조건이 예술적 가상(환영)의 창출이란 점을 적절히 논구했기 때문이다. 또한 "아름다운 예술의 산물은 마치 자연의 산물인 것처럼 보이지scheinen 않으면 안 된다"라는 칸트의 주장 속에도 '예술적 가상'이 하나의 독자적인 영역이라는 점이 암묵적으로 전제되어 있다. 실러는 레싱과 칸트의 논의를 적극 수용하면서 한 걸음 더 나아간다. 그런데 이 한 걸음을 좀 더 확대해서 보면, 그 안에 세 가지 지점이 포함되어 있음을 알 수 있다. 첫째로 실러는 넓은 의미의 '문명적 가상의 사용'을, 다시 말해 인간이 인위적인 장식이나 도구를 사용하기 시작한 것을 '자연적이며 동물적인 단계'를 넘어서는, 의미 있는 진전으로 간주한다. 실러는 루소와 달리, '가상'을 문명사적으로 분명하게 긍정하고 있다. 둘째로 실러는 인간의 지각을 수동적인 반응이나

모사模寫가 아니라 '지각 형식'의 능동적인 창조 과정으로 보면서, 이 창조 과정이 미적 가상의 근원임을 명확히 밝히고 있다. 이 점에서 실러는 확실히 헤르더의 '형성적bildend 감각주의'의 계승자이다. 셋째로 실러는 미적 가상의 자율성과 독자성을 칸트보다 더 단호하고 분명하게 강조한다. 미적 가상의 영역은 어떤 현실적·실체적인 "본질이 없는wesenlos 상상력의 고유한 영역"이다. 따라서 진정한 예술가라면, 결코 자신이 생각한 "이상Ideal을 통해 경험의 영역에" 직접 들어가려 해서도, "경험을 이상의 영역 속으로" 바로 끌어들이려 해서도 안 된다. 다시 말해서 진정한 예술가는 이론적으로든 도덕적으로든, 실제 현실을 그대로 받아들이거나 현실 안으로 개입하려 해선 안 되며, 오직 자신의 자율적인 세계, 즉 탁월한 예술적 가상(형식)을 창조하는 일에만 전념해야 하는 것이다. 아도르노의 말대로, 예술은 사회로부터 거리를 둘 때, 오직 그때에만 사회에 대한 실질적인 '안티-테제'가 될 수 있기 때문이다.

마지막으로 실러의 또 다른 논고 『소박문학』의 미학적 의의를 간략히 상기해보자. 『소박문학』은 일견, 호메로스로 대표되는 고대문학(소박문학)과 실러 당대의 근대문학(성찰문학)의 본질적 차이에 관한 문예이론적 저작으로 보인다. 그러나 『미적 교육』과 마찬가지로, 이 논고를 관류하는 문제의식은 결코 단일한 것이 아니다. 소박과 성찰 사이의 대조는 단순히 문학(예술)의 시대적 차이만을 가리키지 않는다. 반대로 이 대조는 인간이 자기 자신과 세계를 인식하는 의식 상태의 차이(성격론적 접근), 인간이 자연과의 이상적 조화를 추구하는 조건과 방식의 차이(역사철학적 접근), 이상과 현실 사이의 균열을 야

기하는 근대 세계의 독특한 조건들(문화비판적 접근) 등에 대한 비판적 진단과 성찰도 함께 포괄하고 있다.

그뿐만이 아니다. 『소박문학』은 원숙한 예술가로서 실러가 시도한 치열한 '자기 성찰의 기록'이기도 하다. 즉, 『소박문학』은 삶과 자연, 이상과 현실 사이의 자연스러운 통일이 불가능해진 시대에, 한 사람의 예술가로서 과거의 예술 전통을 어떻게 (재)전유해야 하는가, 또 어떠한 예술적 장르를 선택하고, 어떠한 예술적 이상을 실현하기 위해 분투해야 하는가를 깊이 천착한 자기 성찰의 결과물인 것이다. 실러가 내놓은 답변은 그 틀이 거시적·복합적인 만큼이나 내용적으로 양면적이며 아포리아적이다. 그는 근대 세계에서는 호메로스와 같은 '소박한' 예술가가 더 이상 가능하지 않다고 여기며, 예술의 자율적 의식에서는 근대의 '성찰적' 예술가가 고대의 소박한 예술가보다 비교할 수 없이 우위에 있다고 분명하게 단언한다. 하지만 실러는 근대 세계 안에서도 '소박한' 예술가를 위한 자리를 남겨놓는다. 왜냐하면 모든 진정한 예술적 천재는 자연과 '영원한 동맹 관계'를 맺고 있으며, 이런 의미에서 근본적으로 '소박할' 수밖에 없기 때문이다.

실러는 오늘날 우리에게 어떠한 예술철학적 과제를 이야기하고 있을까? 실러는 예술의 자율성은 반드시 지켜져야 하지만, 그에 못지않게 예술과 사회, 예술과 역사, 예술과 정치의 — 명시적이기도 하고 잠재적이기도 한 — 연관성에 대해 깊이 반성해야 한다고 말한다. 또한 실러는 예술은 인간의 개별 능력이나 일부분이 아니라, 인간 '존재 전체'의 가능성, 인간성의 '전인적이며 조화로운' 실현의 문제가 걸려 있는, 대단히 중대한 사안임을 일깨워주고 있다. 왜냐하면 예술

은 인간을 둘러싼 삶의 조건들이 억압과 위험에 처해 있음을 알려주는 '징후적 가상'이면서, 동시에 인간성의 '총체적인 혁명'과 새로운 정치 공동체의 가능성을 자유롭게 기획하는 '유희적 가상'이기 때문이다. 우리에게는 '징후와 진단', '유희와 구성'이라는 이 예술의 두 가지 가능성 모두 여전히 소중하다.

헤겔

역사적 예술철학을 통한 작품미학

문화적 총체성 속의 예술

독일 철학자 헤겔Georg Wilhelm Friedrich Hegel(1770~1831)의 이름을 들으면 금방 다음 말들이 떠오른다. 칸트와 함께 독일 관념론 철학의 거장, 변증법적 철학자, '정正; thesis-반反; antithesis-합合; synthesis' 등이 그것이다. 그러나 이러한 떠다니는 상식들은 대부분 이해가 아니라 오해를 낳기 십상이다. 오해를 넘어 왜곡을 낳는 경우도 적지 않다. 헤겔이 칸트, 피히테Johann Gottlieb Fichte, 셸링의 관념론적 철학과 깊고 넓게 논쟁하면서 자신의 사상을 형성했다는 점은 의심의 여지가 없다. 그러나 그의 철학을 '관념론의 완성'으로 평가한다면, 이는 그에게나 이들 세 명의 사상가에게나 사상사적으로 공정한 일이라 할 수 없다. 조금만 가까이 다가가면, 이들 모두 각자 고유한 사유 세계를 갖고 있음이 확인되기 때문이다.

사실 '관념론'이란 말도 애매하지만, '완성'이란 말처럼 헤겔 철학

의 이해를 방해해온 말도 없을 것이다. 그가 자신만의 철학적 체계, 누구도 들어갈 수 없는 '완전하고 폐쇄적인' 체계를 완성했다는 통념이 그의 철학과 생산적으로 대화하는 일을 오랫동안 가로막았던 것이다. 다행히 20세기에 들어와서 독일과 프랑스의 많은 현대철학자들(독일의 하이데거, 아도르

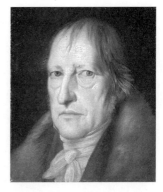

게오르크 빌헬름 프리드리히 헤겔

노, 헨리히Dieter Henrich, 푀겔러Otto Pöggeler, 하버마스Jürgen Habermas, 토이니센Michael Theunissen, 호네트Axel Honneth, 프랑스의 코제브Alexandre Kojève, 사르트르Jean-Paul Sartre, 라캉 등)에 의해 헤겔 철학의 놀라운 통찰들과 이론적 잠재력이 매우 활발하게 재해석되고, 새로운 철학적 성찰을 위한 촉매 역할을 했다.

'정-반-합의 변증법'도 오해의 여지가 크기는 마찬가지다. 헤겔이 사유의 방법, 현실 인식의 방법으로서 변증법을 강조한 것은 맞다. 하지만 그는 결코 정-반-합이란 표현을 쓰지 않았다. 오히려 그는 변증법적 사유와 관련하여 '반' 대신에 '모순', '부정', '다름'을, '합' 대신에 '화해'와 '지양'이란 말을 즐겨 썼다. '반' 혹은 '반명제'라는 말과 달리, 모순, 부정, 다름, 화해, 지양 등의 용어에는 헤겔이 가장 소중하게 생각하는 역사적 전개와 발전, 현실적인 대립과 충돌, 질적 변화와 상승이라는 함의가 담겨 있는 것이다. 아마도 이 중요한 용어들이 여전히 추상적으로 들릴 것이다.

변증법적 사유에 대한 아주 간단한 예를 하나 들어보자. 가령 매우 단순하고 일차적인 말이라 할 '존재Sein(있음)'가 있다고 해보자. '존재(있음)'의 절대적인 부정은 '비존재(없음; 無)'이다. 그런데 이 '비존재(없음)'는 결코 '존재(있음)'와 무관한 말이 아니다. '비존재(없음)'라는 말 속에서 — 아니 좀 더 정확히 하자면, '비존재(없음)'란 말의 의미를 떠올리는 과정 안에서 — '존재(있음)'가 함께 생각되고 있기 때문이다. '존재(있음)'는 그 절대적인 '다름Anderssein'의 상태로 '비존재(없음)' 안에서 함께 생각되고 있는 것이다. 이제 이렇게 서로 연관되어 있으면서도, 동시에 서로 분명하게 대립하고 있는 '존재(있음)'와 '비존재(없음)'가 통합될 수 있는 가능성은 없을까? 이 두 개념이 서로 화해하게 되는 새로운 개념을 생각할 수 있을까? 이 개념이 바로 '생성Werden(변화)'이다. '생성(변화)' 안에는 '존재'와 '비존재'가 동시에 들어 있다. 하지만 '생성(변화)'은 이 둘을 넘어서서 좀 더 높은 단계로 지양된(상승된) 개념이라 할 수 있다. 왜냐하면 '생성(변화)' 안에는 어떤 고정된 실체, 성질, 상태뿐만 아니라 어떤 내적인 이행, 전개, 발전이라는 의미도 들어 있기 때문이다.

존재-비존재-생성의 예는 헤겔 자신이 『대논리학』에서 설명하고 있는 예이다. 매우 간단하지만, 이 예는 헤겔 사유의 근본적인 특징을 잘 보여준다. 헤겔은 어떤 대상이든, 그것을 결코 추상적으로 고립시켜놓고 생각하지 않았다. 그는 언제나 한 대상이 현실 안에서 다른 대상들과 맺고 있는 '관계'를 함께 사유했다. 늘 대상의 현실적인 모습, 대상의 개별적이며 구체적인 양상을 사유하고자 한 것이다. 또한 그는 철저하게 과정적이며 역사적인 사유를 추구했다. 그는 늘 대상의

현재만이 아니라 대상의 이전과 이후를 함께 이해하고자 했다. 언제나 대상이 역사적으로 변화하는 동기, 배경, 과정을 최대한 치밀하고 포괄적으로 파악하고자 한 것이다. 인간 이성의 지적인 노력, 헤겔의 말로 인간 '정신'이 대상의 현실적인 관계성과 역사성을 충분히 넓고 깊게, 그 구체적인 변화 과정을 세밀하고 명확하게 파악했을 때, 정신은 대상의 가장 생생하고 충만한 개념, 즉 '이념'에 도달하게 된다.

이념Idee. 칸트에게 이념은 밤하늘의 별과 유사했다. 인간 정신은 이념의 빛을 바라보고 그리워하고, 이념을 자신이 나아가야 할 잠정적인 방향과 가설로 삼을 수 있다. 하지만 정신이 이념과 만난다거나 그 실체를 알아낸다는 것은 전적으로 불가능한 일이다. 정신이 아무리 노력해도 정신과 이념 사이의 거리는 조금도 좁혀질 수 없기 때문이다. 오히려 가까이 다가갈수록 그에 도달할 수 없음이 더더욱 명백하고 절실하게 드러난다. 그러나 헤겔의 생각은 달랐다. 칸트의 소극적인 망설임을 떨쳐버리면서 헤겔은 이렇게 말하는 듯하다.

어떻게 인간 정신이 이념을 포기할 수 있단 말인가? 이념이야말로 자유로운 정신의 근본 동기이자 최종 목표가 아닌가. 이념의 상실이란 정신에게서 자유를 빼앗는 것과 다르지 않다. 왜냐하면 자유로운 사유는 순간적인 감각이나 단편적인 지식들에 만족할 수 없기 때문이다. 자유로운 사유는 가장 구체적이며, 가장 충만한 개념인 이념을 원한다. 이념이야말로 진정한 의미의 진리, '전체로서의 진리'이기 때문이다. 이념에 도달했을 때에만, 사유는 자신의 자유, 자신의 노력이 가진 진정한 의미와 목적을 확인하게 된다.

헤겔은 자유로운 정신의 이성적 노력이 이념을 추구하지 않을 수 없으며, 또 시대마다 그 형식과 내용은 다르지만, 해당 시대의 이념에 도달할 수 있다고 믿었다. 그가 이렇게 확신할 수 있던 것은, 칸트와 달리, 이념과 이념에 도달하는 정신 자체를 역사적으로 바라보았기 때문이다. 헤겔은 정신이 목표로 하는 이념의 '형식과 내용'이 시대마다 다른 모습을 갖는다고 보았다. 또한 그는 인간 정신이 이념(진리)에 '도달하는' 방식, 이념(진리)과 '하나가 되는' 방식도 역사적으로 변화해온 것으로 파악하였다.

이로부터 헤겔은 '절대정신'의 세 가지 형식으로 나아간다. 그는 '절대정신'이 자신을 드러낼 수 있는 세 가지 형식으로 예술, 종교, 철학(학문)을 든다. 일단 '절대정신'이란 말에 놀라지 말자(우리가 '절대'라는 말에 화들짝 놀라는 것 자체가 하나의 징후다. 그만큼 우리는 상대주의가 현실과 의식을 지배하는 시대에 살고 있는 것이다). '절대정신'은 무슨 수수께끼 같은 유령도, 초월적인 존재도 아니다. 헤겔의 '절대정신'을 우리에게 익숙한 말로 옮기자면, 특정한 역사적 시기의 '문화적 총체성' 정도가 될 것이다. 다시 말해 헤겔은 한 시대의 문화적 총체성이 최종적으로 도달하고자 하는 이념(진리)의 형태가, 적어도 서구 역사로 볼 때 예술, 종교, 철학의 순서로 달라져 왔다고 파악한 것이다. 헤겔은 이렇게 말한다.

> 예술은 사유를 진술할 수 있기 위해 종교와 철학과 함께 최고의 규정을 공유한다. 예술은 이 양자와 마찬가지로 신적인 것, 정신의 최고의 요구들을 나타내고 의식하게 하는 방식이다. 여러 민족들은 예

술에서 그들의 최고의 표상들을 기록으로 남겼다.

헤겔이 보기에 그리스 시대에는 당시의 문화적 총체성이 '예술(특히 조각상)' 속에서 궁극적인 표현과 만족을 찾았다. 반면 중세 기독교 시대의 문화적 총체성은 개개인이 자신의 '내면'에서 떠올리고 느끼는 신에 대한 '표상과 감정'을 통해 실현되었다. 이어서 근대 이후 세속화된 세계에서는 문화적 총체성이 오직 철학, 즉 '학문적·이론적 반성과 인식'이란 형식을 통해서만 그 최종적인 이념과 만족을 획득할 수 있다는 것이다.

역사적 예술철학의 시도

자유로운 정신의 사유, 변증법적 부정과 지양, 관계성과 역사성의 철저한 파악, 궁극적 이념(진리)의 역사적 변천. 이러한 헤겔 사상의 고유한 특징들을 염두에 두고, 이제 그의 미학으로 눈길을 돌려보자. 헤겔 미학의 핵심은 "미는 이념의 감성적 가상"이란 유명한 정식 속에 집약되어 있다. 먼저 이 정식에서 말하는 '미'는 우리가 일상적으로 이러저러한 대상이 아름답다고 말할 때의 미가 아니다. 헤겔은 꽃이나 풍경의 아름다움과 같은 '자연미'를 미학의 대상에서 제외시킨다. 인간이 직접 만들어낸 '작품'만이, 즉 '예술미'만이 진정한 의미의 미학적 연구 대상이 된다. 왜 그럴까? 왜냐하면 자연미의 대상은 인간의 자유로운 '정신의 흔적'을 담고 있지 않기 때문이다. 경이로운 풍

광을 보고 '와!' 하고 찬탄할지 모르지만, 이 찬탄은 수천 년 전이나 지금이나 다르지 않다. 무엇보다도 이 찬탄은 구체적인 내용이 없다. 5분만 지나면 찬탄은 시들해진다. 더 이상 생각하고 말할 거리가 없는 것이다.

반면 남태평양 어떤 부족의 기묘한 신상神像은 즉각적인 찬탄은 아니지만, 바라보는 이에게 말을 걸고 질문을 던진다. 이를테면 '내 형태와 재질을 꼼꼼히 보고, 왜 내가 이런 형태를 갖게 되었는지 생각해보라. 나를 부족의 수호신으로 섬긴 사람들은 어떤 생각과 욕망을 갖고 있었는가? 나는 그들의 삶의 과정에서 어떤 인식적인, 어떤 도덕적인, 혹은 어떤 종교적인 역할을 하였는가? 나와 이웃 부족의 신상은 비슷하면서도 어떤 부분에서 확연히 다른가?' 등등의 질문들 말이다. 기묘한 신상은 인간의 정신과 역사, 인간 삶의 구체적인 내용과 긴밀하게 연결되어 있는 것이다. 헤겔 미학은 칸트 미학과 달리, 작품 속에 구현된 정신과 내용에 집중한다. 그것은 미적 경험의 세밀한 분석이 아니라, 근본적으로 '예술미의 철학', '예술작품의 철학'인 것이다.

예술미에 집중하는 관점으로부터 또 한 가지 헤겔 미학의 중요한 특징이 드러난다. 헤겔이 말하는 '미'가 사실상 역사적으로 실현된 무수한 예술작품을 가리키므로, 그의 '미'는 아름다운 작품과 숭고한 작품을 함께 포괄하게 된다. 이로써 서구 미학사에서 오랫동안 지속되어온 미와 숭고의 구별이 더 이상 큰 의미가 없게 된다. 칸트와 실러의 미학에서도 미와 숭고는 미적 경험의 두 기둥이었다. 물론 헤겔이 '숭고' 개념 자체를 파기한 것은 아니다. 특정한 예술작품, 특히 그가 '상징적'이라 부르는 예술작품(가령 고대 이집트나 인도 문명의 신상

들)에서 숭고 범주는 그 형식과 내용의 관계를 해명하는 결정적 고리 역할을 한다. 하지만 헤겔이 중시하는 것은 미와 숭고의 범주적 차이가 아니라, 어떤 시대에 어떤 예술작품이 어떤 형식을 통해 그 시대의 '이념'을 보여주고 있는가이다. 범주가 아니라 예술작품의 구체적인 역사적 양상이 중요한 것이다. 아무튼 헤겔을 피상적으로 수용한 결과, 19세기 중반부터 '미'는 거대한 '슈퍼 범주'가 되었다. 오늘날까지도 수많은 책들이 '조화미', '우아미', '숭고미', '비장미', '골계미' 등등을 미의 하위 범주들로 포함시키고 있는 것이다. 미와 숭고의 미학사적 배경, 그리고 헤겔의 예술철학적 맥락을 망각할 때, 이러한 미의 도식화가 얼마나 조악하고 무의미한 것인가는 재론의 여지가 없을 것이다.

이제 헤겔 정식의 뒷부분인 '이념의 감성적 가상'을 보자. 미 혹은 예술작품을 정의하는 데 이념이 등장하고 있다. 인간 정신의 궁극 목적인 바로 그 이념이다. 여기서 헤겔이 예술을 얼마나 의미심장하게 보고 있는가가 명백해진다. 예술은 단순한 오락거리나 도덕적 교훈을 전달하기 위한 수단이 아니다. 예술가 개인의 주관적 감정과 관념의 표현물도 아니다. 이론적 지식의 대체물은 더욱 아니다. 예술은 한 시대의 핵심적인 역사적 내용을 담고 있다. 시대의 가장 총체적이며 충만한 내용이라 할 이념(진리)이 현시되는 통로인 것이다. 그리하여 예술은 '절대정신'의 한 형식으로 불려 마땅하다. 예술의 중요성과 심오함을 이보다 더 강력하게 제시할 수 있을까.

하지만 예술이 곧바로 이념 자체는 아니다. 예술은 이념의 '감성적인 가상'이다. 예술에서는 이념이 감성적인 표현형식을 통해 가상의

형태로 나타나는 것이다. 여기서 '감성적'의 의미는 어렵지 않다. 이미 우리는 근대의 여러 철학자들이 인간의 감성적 차원에 각별히 주목한 것을 확인할 수 있었다. 섀프츠베리의 '두 번째 기호들', 바움가르텐의 '외연적 명료성'과 '심미적 진리', 칸트의 '형식적 합목적성'과 '미적 이념' 등이 그 사상적 결실들이었다. 헤겔도 이러한 전통을 잇고 있다고 할 수 있다. 그 또한 예술에서 중요한 것은 일반적 개념이나 지식이 아니라 자유로운 상상력, 구체적인 이미지들, 감각적 형식과 지각, 감정적 즐거움임을 충분히 인정한다. 특히 그가 예술가나 감상자가 아니라 예술작품 자체에 초점을 맞추고 있으므로, 그가 말하는 감성이 예술작품의 고유한 매체(언어)와 이 매체에 의한 감각적 직관을 부각시키고 있다고 볼 수 있다. 하지만 헤겔의 감성이 앞선 철학자들과 달리 '이념'을 드러낸다는 점을 잊어선 안 된다. 섀프츠베리도 예술작품을 통해 드러나는 '총체적인 조화로움의 진리(지혜)'를 내세웠지만, 이 진리에는 역사를 넘어선 도덕적이며 인륜적인 품성의 의미가 강하게 드리워져 있었다. 반면 헤겔의 이념은 철저하게 역사적 구체성을 향해 있다. 그것은 특정한 역사적 시기의 문화적 총체성을 가장 생생하고 풍부하게 포괄하고 있는 사유 내용인 것이다. 예술적 감성에 대해 헤겔은 이렇게 말한다.

예술작품 속에 있는 감성적 차원은 그 자체가 이념적인 것이다. 그런데 이 이념적인 것은 개념적 사상이 가진 이념성이 아니라, 동시에 사물로서 여전히 외적으로 현존하고 있는, 그러한 이념적인 것이다.

즉, 예술작품의 감성적 차원은 감각적으로 보고 느낄 수 있는 구체적인 질료이자 매체이면서, 동시에 고유한 역사적·정신적 내용을 환기시키는 역할을 한다는 것이다.

그렇다면 미 혹은 예술작품은 어떤 의미에서 '가상Schein'인가? 여기서 가상은 부정적인 환영illusion이나 착각delusion을 뜻하지 않는다. 오히려 가상은 두 가지 긍정적인 의미를 갖고 있다. 하나는 어원적 의미대로 '현현하다', 즉 '빛을 발하며 자신을 드러낸다'는 뜻이며, 다른 하나는 '어떤 것의 실질적 내용과 유사하거나 동일하다'의 뜻이다. 헤겔에게는 가상이 어떤 부수적이거나 불필요한 것이 아니다. "가상 자체가 본질에게 본질적이다. 만약 진리가 현현하지 않고 현상으로 나타나지 않는다면, 진리는 존재하지 않게 될 것이다." 결국 예술이 이념의 가상이란 말은, 이념의 실질적인 내용이 예술작품의 감각적으로 명료한 매체, 표현, 형식을 통해 생동감 있게 드러나고 있다는 뜻이다.

'이념의 감성적 가상'. 간명하지만, 대단히 많은 것을 함축하고 있는 미의 규정이다. 하지만 헤겔의 역사적 사유는 이 규정에서 멈추지 않는다. 만약 그렇다면 그를 진정한 '구체성과 개별성의 사상가'로 부를 수 없을 것이다. 그는 이제 구체적인 작품들의 세계, 장구한 예술의 역사로 나아간다. 그는 두려움과 주저함이 없다. 놀랄 만한 사상사적·문화사적 지식, 무엇보다도 뚜렷한 방법론과 문제의식을 갖고 있기 때문이다. 그는 자신의 변증법적 사유 방법에 입각하여 예술사 전체의 역사적 전개를 해명하고자 한다.

헤겔은 서양 예술사의 전개를 전체적으로 세 가지 단계(시기)로 구

별한다. '상징적 예술형식', '고전적 예술형식', '낭만적 예술형식'이 그것이다. 상징적 예술형식의 대표적인 예는 이집트의 피라미드다. 피라미드의 감성적 형식은 알 수 없는 수수께끼의 느낌, 기괴한 상징 이란 감정을 불러일으킨다. 여기서는 엄청나게 큰 외적 형식이 본래 드러내고자 하는 내용과 갈등을 일으키고 있다. 외적 형식이 이념을 압도하고 있는 것이다. 이에 따라 이념도 추상적이며 충분히 규정되지 못한 상태에 머물고 만다. 반면 고전적 예술형식은 특히 고대 그 리스-로마의 조각상(가령 〈밀로의 비너스〉나 미론Myron의 〈원반 던지는 남자〉)에 잘 구현되어 있다. 여기서는 외적 형식과 이념이 완전한 균형 상태에 도달해 있다. 외적 형식은 더 이상 어떠한 기괴함이나 과도함을 보여주지 않는다. 작품 내용인 이념이 조화롭고 역동적인 인간의 형상을 통해 생생하게 드러나고 있기 때문이다. 이념과 형식이 완벽하게 화해를 이룬 상태에서 하나의 전체로 통일되어 있는 것이다. 고전적 예술형식에서 이념의 감성적 가상이란 미의 본질은 조화의 정점에 도달했다고 할 수 있다. 그러나 이 정점은 끝이 아니라 하나의 정점, 하나의 과정일 뿐이다.

인간 정신의 삶과 이에 맞물려 있는 예술은 여기서 멈추지 않는다. 기독교라는 새로운 종교, 새로운 정신적 내면성의 진리가 출현함으로써, 예술 또한 다음 단계인 낭만적 형식으로 나아가게 된다. 사유하는 정신이 이전과 질적으로 다른 '자기의식'의 단계, 자신의 개별성과 역사성에 대해 깊이 성찰하는 단계에 도달함으로써, 예술에서 나타나는 이념과 형식의 통일도 다른 양상을 취하게 되는 것이다. 낭만적 예술형식에서 이 통일은 더 이상 인간의 모습과 같은 직접적인 감

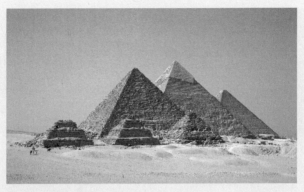

이집트의 피라미드, B.C.2500년대.

〈밀로의 비너스〉, B.C.130~120년경,
높이 202cm, 파리 루브르 박물관.

미론, 〈원반 던지는 남자〉, B.C.450년경,
높이 155cm, 로마 국립고대미술관.

바르톨로메 에스테반 무리요, 〈포도와 멜론을 먹고 있는 아이들〉, 1650~1655년경,
캔버스에 유채, 103.6×145.9cm, 뮌헨 알테 피나코텍.
헤겔은 후기 네덜란드 장르화, 특히 렘브란트, 반에이크 등의 그림과
바로크 시대의 스페인 화가 무리요, 르네상스의 라파엘로의 그림을 높게 평가한다.

성적 형상에 묶여 있지 않다. 오히려 그것은 이제 자신의 내면성을 의식하고 있는 정신과 함께, 이 정신 안에서 이루어진다. 낭만적 예술형식은 무한한 내면성의 정신을 표현하는 예술, 이 정신과 함께 자기 자신에 대해 성찰하는 예술, 스스로 자기 자신을 넘어서는 예술이 된다. 물론 낭만적 예술이 '자기 성찰'과 '자기 초월'의 예술이라고 해서 '감성적 가상'이라는 예술 본연의 성격을 완전히 포기하는 것은 아니다. 성찰과 초월은 예술 바깥이 아니라 안에서 진행되는 '부정과 지양의 과정'인 것이다. 낭만적 예술에서 감각적 가상의 위상이 어떻게 달라졌는가에 대해 헤겔은 이렇게 말한다.

> 이로써 감각적인 것은 감각적인 주관적 이념에 대해 부수물이며, 더 이상 어떠한 필연성도 아니다. 오히려 감각적인 것 또한 자신의 영역에서 자유로워진다. 따라서 이 예술의 특성은 정신적인 대자적 존재자, 주관적인 것, 심정적인 것이다.

대자적 존재자, 주관적인 것, 심정적인 것은 모두 기독교 세계가 도래하면서 등장한 '무한하게 깊어진 내면성'의 다른 이름이다. 그리스 시대의 고전적 예술에서는 감각적 가상이 신적 이념과 자연스럽게 이상적인 통일체를 이루었다. 하지만 낭만적 예술에서는 깊은 종교적 내면성의 진리로 인해 이 통일체가 와해된다. 그 결과 감각적 가상의 측면은 '부수적인 것'으로 격하된다. 감각적 가상이 이제 내면성의 진리(무한한 주관성과 심정)로부터 분리되고, 이 진리에 의해 그 위상과 의미가 결정되는 '외적인 것'으로 변화된 것이다. 중세 성당 어

디서도 그리스적인 이상적 '미의 형상'을 찾을 수 없는 이유가 바로 여기에 있다.

이상 간략히 스케치한 헤겔의 역사적 예술철학은 무모하리만큼 총체적이다. 예술의 전체 역사를 아우른다는 것도 그렇지만, 그 전체를 세 가지 형식의 필연적인 전개 과정으로 서술하는 것도 그럴듯한 '사변적 소설'이라는 인상을 지우기 어렵다. 오늘날 대부분의 독자들은 이 사변적 소설이 무시하고 억압한 역사적 개별성들을 한탄할 것이다. 하지만 헤겔의 역사적 예술철학은 무모하게 보이는 만큼 매력적이기도 하다. 무엇보다도 그것은 예술에 대해 대단히 중요한 두 가지 문제의식을 일깨우고 있다. 그것은 이후 어떠한 미학도 지나칠 수 없고, 지나쳐서도 안 되는 문제의식이다. 하나는 어떤 예술작품이든 그것을 이해하고자 할 때는, 언제나 그것이 속해 있는 '역사적이며 문화적인 삶' 전체와의 관계를 숙고해야만 한다는 것이며, 다른 하나는 이제 예술 자체가 스스로 자신에 대해 반성하는 단계, 철학적이며 역사적인 사유를 자신의 창조적 자양분으로 삼는 단계에 진입했다는 것이다. 20세기에 등장한 모든 의미 있는 미학 이론들은 예외 없이 이 두 가지 문제의식에 직간접적으로 기대고 있으며, 이에 대한 설득력 있는 답변을 시도하고 있다.

마지막으로 한 가지 남은 문제가 있다. 그것은 이른바 "예술의 과거적 성격"에 관한 테제이다. 이 테제는 사실 앞서 소개한 '절대정신'의 세 가지 형식 안에 함축되어 있다. 그 핵심은 예술이 더 이상 시대의 '문화적 총체성'을 드러내는 형식이 될 수 없다는 것이다. 이 테제는 '예술종말론'이란 이름으로 큰 논쟁을 불러일으켰다. 하지만 조

금만 찬찬히 생각해보면, 이 테제는 전혀 놀라운 것이 아니다. 헤겔 자신이 종말이란 말을 쓰지 않았을뿐더러, 오늘날 예술이 인간 삶의 '중심이며 총체성'이라고 강변하는 사람은 없기 때문이다. 이와 관련하여 짤막한 일화 하나가 떠오른다. 어떤 학생이 하이데거에게 "선생님, 그리스 시대 헤라클레스와 같은 영웅은 오늘날 어디에 있나요?"라고 물었다. 하이데거의 답은 "분데스리가 축구 경기장"이었다고 한다. 오늘날 예술은 아마도, 대중 스포츠와 함께 '아름다운 가상의 유희'에 속할 것이다. 물론 스포츠보다는 종종 훨씬 더 복잡하고 진지한 사유와 반성을 요구하고, 훨씬 더 진한 감동의 흔적을 남기겠지만.

현대 미학의
시기

현대 미학의 시기는 19세기 중반부터 오늘날까지다. 여기서 이 시기에 역사적·문화적으로 중요한 사건들이 얼마나 많이 일어났는가를 상론할 수는 없다. 가령 미술만 두고 보더라도, 19세기 후반의 사실주의, 자연주의, 인상주의, 후기인상주의를 거쳐 20세기로 들어와서는 다다, 야수파, 미래파, 표현주의, 초현실주의, 추상표현주의, 미니멀리즘, 개념미술, 환경미술 등 대단히 다양한 사조들이 끊임없이 실험되고 서로 각축을 벌였다. 여기서는 다만 예술과 미학 이론의 변화와 관련하여 반드시 상기해야 할 세 가지 지점만을 짚어보고자 한다.

첫째, 고대로부터 근대까지 예술의 중심 범주 역할을 해오던 '아름다움美' 범주가 더 이상 주도적인 역할을 하지 못하게 된다. 이 변화는 이미 초기 낭만주의의 '흥미로운 것'의 범주, 괴테의 '특성적인 것'의 범주에서 시작되었다고 볼 수 있으며, 이후 로젠크란츠Johann Karl Friedrich Rosenkranz의 『추의 미학』(1853), 상징주의자들의 '악마적인 것', 실존주의적 예술가들의 '부조리한 것', 다다이스트들의 '충격적 효과' 등의 범주를 통해 역사적으로 명확히 추인되었다고 할 수 있다. 이러한 흐름 속에서 20세기 후반에 '숭고' 범주가 현대 예술의 중심 범주로 부상하는데, 숭고에 대한 미학적 논의를 널리 확산시킨 이가 바로 프랑스의 현대 철학자 리오타르Jean-François Lyotard였다.

둘째로 미 범주의 후퇴와 맞물려 근대 미학의 시기에 확고하게 정

립된 예술 개념, 곧 '자유로운 미적 예술fine arts' 개념이 본질적인 위기와 몰락에 직면하게 된다. 벤야민이 지적했듯이, 이 위기와 몰락을 직접적으로 촉발하고 가속화시킨 것은 사진과 영화였다. 사진과 영화의 등장으로 자율적인 독립된 문화 영역으로서의 예술, 완결된 소우주로서의 예술작품, 심연을 가늠할 수 없는 천재적 예술가를 믿는 일은 더 이상 불가능하게 되었다. 이에 따라 현대 미학은 예술, 예술가, 예술작품의 존재 가능성과 존재 방식을 근본적으로 다시 생각해야 하는 과제를 떠맡게 된다. 아래에서 살펴볼 일곱 명의 현대 미학의 거장들은 철학적 토대, 철학적 방법론, 사상적 지향점에 있어서는 서로 비교할 수 없이 달랐지만, 각자가 예술, 예술가, 예술작품을 전적으로 새롭게 이해하고자 했다는 점에서는 공통적이었다.

셋째로는 방법론적 다원성을 지적해야 할 것이다. 19세기 중반 이후 현대 철학은 여러 자연과학 분야와 실증적 학문들이 급속도로 발전하면서 헤겔까지 힘겹게 유지했던 '체계적이며 총체적인 학문'의 위상을 완전히 상실한다. 모든 것을 포괄한 '슈퍼 학문'으로서의 철학은 더 이상 존재하지 않는다. 그 결과 현대 철학은 생철학, 마르크스주의(유물론), 실존철학, 현상학, 정신분석학, 철학적 인간학, 해석학, 분석철학, 문화철학, 매체철학 등 방법론적으로 구별된 다양한 세부 분야들로 분화된다. 그리고 이 세부 분야들은 오늘날 철학 내의 세부 전공 분야로서 전 세계적으로 통용되고 있다.

이러한 상황은 현대 미학에도 그대로 반영되었다. 현대 미학 또한 현대 예술과 심미적 지각 경험에 대해 다양한 방법론을 적용하여 연구를 진행하고 있는 것이다. 가령 피들러의 경우에는 칸트의 지각 이

론과 인식론을 발전적으로 확장시켜 미술가의 형상화 작업에 적용하고 있으며, 니체는 서구의 이성주의 전통을 거부하고 개별자의 감각과 창조적인 삶의 행위를 해방시키려는 생철학적 입장에서 예술을 이해하고 있다.

근대 미학 시기와 마찬가지로, 현대 미학적 성찰의 거장으로 선택한 일곱 명도 완전함을 주장할 수 없다. 독자들은 각자의 관심과 방법론적 선호에 따라 듀이John Dewey, 굿맨Nelson Goodman, 단토Arthur Danto, 들뢰즈, 랑시에르 등 쟁쟁한 사상가들이 빠진 것을 아쉬워할 것이다. 필자 또한 추후 이들에 대한 이해가 깊어지면 이들에 대한 에세이를 더 써서 이 책을 보완하고자 한다. 이들 외에도 필자는 개인적으로 짐멜, 크라카우어, 바르부르크Aby Warburg, 카시러Ernst Cassirer, 바르트Roland Barthes, 데리다, 낭시Jean-Luc Nancy, 디디-위베르만Georges Didi-Huberman 등을 현대 미학의 맥락에서 반드시 주목해야 할 사상가로 생각하고 있다.

분명한 것은 필자가 소개한 일곱 명의 사상가들이 모두 독자적으로 현대의 미학적 성찰에 크게 기여했다는 점이다. 또한 이들의 성찰은 앞서 살펴본 근대 미학 사상가 일곱 명과 마찬가지로 '미학의 미래'를 잉태하고 있는 '살아 있는 현재'이다. 어떤 의미에서 그러한지 간략히 스케치해보자.

독일에서 손꼽히는 현대 미술관 가운데 하나인 뮌헨의 '노이에 피나코텍'에 가면 특별히 피들러에 헌정된 전시실을 발견할 수 있다. 이것은 물론 피들러가 1880년부터 1895년 세상을 뜰 때까지 뮌헨에 살면서 미술 애호가, 수집가, 비평가로서 활발하게 활동했기 때문이다.

하지만 이러한 전기적 배경보다 더 중요한 이유가 있다. 그것은 피들러의 미학 이론이 그 어느 미학자보다도 미술가의 실제 작업과 내밀하게 연관되어 있기 때문이다. 미술가가 느끼고 구상하고 상상하는 과정, 또 미술가가 재료를 선택하고 가공하여 형상을 완성해가는 과정을 피들러만큼 '합리적이며 명징한 언어'로 해명하려 한 이론가는 찾아보기 어렵다. 그의 미학적 성찰은 예술가의 천재성와 주관성에 대한 전래의 '신비주의'를 논파하는 데 결정적으로 기여하였다.

미학자로서 니체의 현대적 의미는 무엇보다도 그의 생철학적 관점과 '근원적 신체성'을 강조하는 감각주의에 있다. 그의 생철학적 관점은 예술을 삶의 자유롭고 창조적인 실천과 연결시켜 이해하도록 이끌었는데, 바로 이것이 20세기 전반 유럽의 다양한 아방가르드 예술운동에 사상적 추동력이 되었다고 평가할 수 있다. 또한 니체의 신체성의 감각주의는 하만과 헤르더의 감각주의를 독자적으로 발전시킨 성과일 뿐만 아니라, 그 근본정신에서 메를로-퐁티Maurice Merleau-Ponty의 신체 현상학과 들뢰즈의 감각주의적 존재론을 예견하고 있다.

하이데거의 예술철학은 그의 독특한 '존재 사유' 및 '진리 이론'과 뒤엉켜 있기 때문에 이해하기가 쉽지 않다. 예술과 예술작품에 다가서려는 하이데거의 언어는 때때로 지나치게 '형이상학적'이라는 느낌마저 준다. 하지만 그의 예술철학이 지향하는 바는 상당히 명확하다. 즉, 그는 예술이 신화, 정치, 종교, 학문과 분명하게 구분되는 고유한 '진리-사건'의 현장임을 밝히고자 한다. 그럼으로써 그는 예술이, 서구 형이상학의 최종적인 실현으로 볼 수 있는 '기술 중심적 사유'에 제동을 걸고, 참된 '존재 사유'를 스스로 열고 보존하는 깊은 통

로라는 점을 드러내고자 한다. 이러한 하이데거의 예술 변호는 일상적인 '언어 아래' 내지 '언어 너머'를 고민하고 지키려는 현대의 모든 예술가들에게 큰 영향을 미쳤으며, 현재도 미치고 있다.

벤야민의 미학적 성찰은 누구보다도 복합적이며 혁신적이다. 그에게 예술은 종교, 철학, 정치, 경제, 기술, 인간의 몸이 중첩되는 역사의 지진계이자, 과거와 미래의 지각 방식이 각축을 벌이는 문명사적 투쟁의 자리다. 그렇기 때문에 예술 속에는 특정 시대의 필연성과 가능성, 물질과 정신이 공존하고 있으며, 몰락의 신호와 구원의 신호가 동시에 잠재되어 있다. 벤야민의 예술철학은 이 공존의 양상과 신호의 내용을 해독하려는 구제 비평 작업이다. 그리고 이 작업이 도달한 인식의 폭과 깊이는 오늘날 예술에 대한 모든 역사철학적 성찰의 일차적인 준거점이 되었다고 해도 과언이 아니다.

아도르노는 현대 아방가르드 예술을 적극 옹호한 대표적인 사상가이다. 그가 날로 커져가는 대중문화 영역을 '문화산업'과 '우민화愚民化의 이데올로기'로 비판하고, 고전음악과 현대음악, 현대문학의 많은 작가와 작품들을 예리하게 분석, 평가한 것은 잘 알려져 있다. 종종 그의 견해는 지나치게 현학적인 '엘리트주의'로 공격받기도 한다. 하지만 아도르노만큼 현대 예술의 '형식 실험'과 이 안에 담긴 '고통과 저항'의 의미를 세밀하게 읽어내려 노력한 사상가도 찾아보기 어렵다. 글의 난이도가 높기는 하지만, 그가 예술적 '형식'과 예술적 '가상', 그리고 숭고 범주에 대해 논의한 내용은 여전히 깊이 음미해 볼 가치가 있다.

메를로-퐁티는 의심의 여지 없이 현대의 미학적 성찰에서 가장 많

이 참조되고 있는 사상가이다. 이것은 그의 신체 현상학이 단순히 후설과 하이데거의 현상학이 가진 난점을 보완한 것이 아니라 인간 존재에 관한 전통 철학의 이해를 근본적으로 혁신했기 때문이다. 메를로-퐁티는 인간이 신체 안에서, 신체와 함께 세계와 관계를 맺고 삶의 이해와 실천을 수행하는 존재라는 점을 설득력 있게 보여주었다. 그가 예술을 이해하는 관점도 신체적 존재로서의 인간에서 출발한다. 메를로-퐁티가 예술의 언어, 형식, 표현, 스타일을 새롭게 해명한 성과는 예술을 좀 더 낮은 곳으로부터, 좀 더 근원적이며 총체적으로 이해할 수 있는 바탕을 마련해주었다.

리오타르의 미학적 성찰은 포스트모던 논쟁이 가라앉은 오늘날 유효기간이 지난 듯 보인다. 하지만 예술에 대한 진지한 고찰이 반드시 사회, 역사, 정치경제, 상투성의 강압을 숙고해야 한다는 점에 동의한다면, 리오타르의 미학적 성찰은 여전히 주목해야 할 이론적 성취이다. 왜냐하면 현대는 모든 것이 예술이 될 수 있는 시대지만, 동시에 모든 예술이 쉽게 자본의 유희에 굴복할 위험에 처해 있기 때문이다. 또한 리오타르가 칸트, 하이데거, 아도르노의 예술철학을 독자적으로 전유하여 현대 예술의 존재론적 의미를 명확히 읽어내고자 한 것은 '고전 이론과의 생산적 대화'라는 미덕을 잘 실천한 사례라 할 것이다.

피들러
예술가의 작업에 대한 명증한 변호

감성적 지각의 탐구

가장 이상적인 미술품 관람자란 어떤 사람일까? 방대한 미술사적 지식을 가진 사람일까? 해당 시대의 철학과 미학에 대해 조예가 깊은 사람일까? 아니면 예술가의 개인적 삶과 성격을 가장 가깝게 아는 사람일까? 이러한 전문가들이 갖고 있는 많은 지식이 무용하지는 않을 것이다. 분명 전문적인 지식은 작품을 이해하고 설명하는 데 상당히 도움이 된다. 그럼에도 이러한 전문가들을 '이상적인 관람자'라고 말하긴 어렵다. 왜 그럴까? 왜냐하면 바로 작품을 '본다는 것'이 빠져 있기 때문이다. 작품을 본다는 것은 이들의 지식과는 분명히 다른 차원이며, 뭔가 질적으로 다른 구체적인 체험 과정이다.

　이상적인 관람자는 자신의 감정이나 관심을 작품 안에 투사하는 자가 아니다. 어떤 개념이나 이론으로 작품을 분류하고 설명하는 자는 더더욱 아니다. 이상적인 관람자는 작품에 다가가서 자신을 연다.

눈앞에 있는 바로 이 작품에 자신의 눈, 아니 자신의 모든 감각과 느낌, 지각 능력과 상상력을 여는 것이다. 동시에 그는 작품이 '보여주는 것' 자체에 주목하고 침잠한다. '그림'으로서의 작품, 다시 말해 작품이 재현하고 있는 고유한 '이미지'에 주목한다. 그는 작품 이미지의 분위기, 형태, 구성, 리듬, 방향, 암시 등등을 최대한 섬세하고 깊이 느끼고 이해하고자 한다. 이때 중요한 것은 완결된 대상으로서가 아니라 과정으로서의 작품이다. 이상적인 관람자는 작품의 이미지를 완결된 사물이나 대상으로 바라보지 않는다. 오히려 그는 작품의 이미지에 새로운 생명을 불어넣고자 한다. 자신의 지각과 사유 속에서 작품의 이미지가 구체화되는 과정, 그것이 구상되고 변형되고 서서히 완성되어가는 과정 하나하나를, 마치 슬로모션으로 재생하듯 생생하게 되살려내는 것이다. 그리하여 그는 이미지의 독특한 형성 과정을 온전히 다시 체험하고, 그 가치를 충분히 공감하고 확신하게 된다. 이런 의미에서 이상적인 관람자는 작가와 '은밀한 공범 관계'에 있다고 할 수 있다.

예술적 이미지의 자율성과 정신성

이러한 이상적인 작품 수용 과정을 예술철학의 중심에 놓은 이가 바로 콘라트 피들러Konrad Fiedler(1841~1895)다. 피들러는 칸트처럼 미적 판단이나 주체의 선험적 능력이란 관점에서 예술을 바라보지 않았다. '절대정신의 한 형식' 혹은 '이념의 감성적 가상'이라는 헤겔적

인 입장과도 거리가 멀었다. 그는 어떤 거시적인 철학이나 이론을 통해서가 아니라, 예술을 그 자체로서 바라보고 이해하고자 했다. 예술이 사용하는 '언어'와 이 언어의 '고유한 특징과 중요성'을 현상적으로 가능한 한 충실하게 해명하고자 한 것이다.

물론 피들러가 다른 사상가들과 관련이 없던 것은 아니다. 철학이나 미술사를 전공한 것은 아니지만, 그는 독학으로 빙켈만, 레싱, 칸트, 실러, 쇼펜하우어Arthur Schopenhauer, 헤르바르트Johann Friedrich Herbart, 치머만Robert Zimmermann, 분트Wilhelm Wundt, 슈페Wilhelm Schuppe 등의 사상과 예술철학을 심도 있게 파헤쳤으며 이들로부터 적지 않은 영향을 받았다. 곧 보겠지만, 그의 '형식주의적' 관점에 칸트의 인식론이 미친 영향은 결정적이었다. 피들러가 말하는 '시각적 형식'의 개념에는 분명 주관의 능동적인 형성력을 중시하는 칸트의 관점이 드리워져 있다. 하지만 피들러는 이에 더하여, 예술적 언어의 고유성과 창조 과정을 해명한다는 분명한 문제의식을 갖고 있었다. 그는 앞선 사상가들의 통찰들을 그대로 따라간 것이 아니라, 언제나 분명한 예술철학적 문제의식하에서 이들을 자신의 이론적 성찰 속에 융합시켰던 것이다.

피들러의 예술철학에서 각별히 중요한 개념을 꼽으라면, '직관', '지각', '인식', '이미지', '예술가의 행위', '예술적 창조 과정' 등이 될 것이다. 이 중에서도 직관과 지각이 이론적으로 가장 근간이 된다고 할 수 있다. 이는 모든 예술적 경험이 개념이 아니라 감성적 차원에서 출발한다는 점을 생각하면 금방 수긍이 간다. 피들러는 일단 칸트의 인식론을 받아들인다. 주지하듯이, 칸트는 인간 인식의 원천

이 두 가지 능력에 있다고 보았다. 감성Sinnlichkeit; sense과 지성Verstand; understanding이 그것이다. 감성은 외부에서 오는 감각적 자극을 수용하는 능력이며, 지성은 능동적으로 사유하고 판단하는 능력이다. 그런데 감성 또한 단지 수동적이기만 한 것은 아니다. 칸트는 인간의 감성 능력도 '시간과 공간'이라는 선험적 형식을 갖고 있다고 보았다. 외부의 자극이 그냥 밀려들어 오는 것이 아니라, 시간과 공간이라는 감성적 형식을 획득한 상태로 사유하는 지성에 주어진다고 본 것이다. 이렇게 시간과 공간의 형식을 획득한 감각적인 표상이 '감성적 직관'이다. 지성의 역할은 이제 이 감성적 직관에 개념적 통일성을 부여하는 데 있다. 지성은 자신의 범주들 내지 경험의 원리들(예를 들어 실체와 속성, 원인과 결과 등)을 통해 직관에게 개념적·논리적인 질서를 부여한다. 그리고 이렇게 감성적 직관이 개념적·논리적 질서를 갖게 될 때, 비로소 하나의 의미 있는 인식이 산출되는 것이다. 피들러는 칸트 철학의 근본정신을 이어받는다. 그 또한 인간의 모든 인식과 경험에는 인간 자신의 '필적'이 새겨져 있다고 믿는다.

하지만 피들러는 두 가지 지점에서 결정적으로 칸트를 교정하고 넘어선다. 첫째로 그는 칸트의 이른바 '물자체Ding an sich'를 제거한다. 칸트는 감성 능력에 직관의 재료를 제공하는 외적 현실을 '물자체'라 불렀다. 칸트는 이 '물자체'를 감성적 직관의 원인으로 '상정'할 수는 있지만, 그것이 무엇인지는 결코 '인식'할 수 없다고 말했다. 인간의 의미 있는 경험이 감성적 직관에서 시작되기에, 직관에 앞서 있는 외적 현실에 대해서는 아무것도 말할 수 없기 때문이다.

하지만 피들러는 이 '물자체'라는 것을 상정할 필요가 없다고 보았

다. 인간에게 알려지지 않고, 말할 수도 없는 것을 상정하는 일은 아무 의미가 없기 때문이다. 이로써 피들러는 칸트보다 더 철저하고 급진적인 '현상주의'의 입장을 취하게 된다. 그는 오직 현상들만을, 인간이 지각과 경험을 통해 다가갈 수 있는 '현상들'만을 의미 있는 사유 대상으로 간주한다.

둘째로 피들러는 감성과 지성의 이원론을 무너뜨리고, 감성적 직관 내지 감각적 지각에 칸트보다 훨씬 더 능동적이며 정신적인 의미를 부여한다. 칸트는 인간의 감성도 '시간'과 '공간'이라는 선험적인 직관 형식을 갖고 있음을 밝혔지만, 인식을 산출하는 역할과 관련해서는 감성의 '수용성(수동성)'과 지성의 '자발성(능동성)'을 선명하게 대비시켰다. 인식을 위해 감성이 하는 역할을 외부로부터 감각적 자극, 즉 '감성적 직관의 재료'를 수용하는 일로 국한시켰던 것이다. 피들러는 이를 교정한다. 그는 "모든 감성적 직관 속에는 이미 정신적 행위가 포함되어 있다"라고 주장하면서, 감성 자체가 이미 능동적이며 정신적인 역할을 하고 있다고 강조한다. 그의 생각은 간단하면서도 명확하다. 가령 한 주체가 어떤 감각적 느낌이나 지각을 경험한다고 해보자. 주체는 이 느낌과 지각이 '자기 자신의 경험'임을 의식하고 있다. 그런데 자기 자신의 경험으로 의식된다는 것은 이 느낌과 지각이 전적으로 밖에서 주어진 것이 아니라는 것이다. 주체 자신의 '내적 행위'가 전혀 결부되지 않았다면, 어떻게 느낌과 지각이 '자신의 경험'으로 나타날 수 있겠는가? 따라서 감성적 느낌과 지각 또한 감성적 능력의 산물, 즉 감성이 '심리적이면서 동시에 육체적으로' 작용하여 산출한 '경험의 방식' 내지 '경험의 형식'으로 봐야 한다.

피들러는 분명하게 못 박는다. "감각적 느낌으로 지각되는 모든 것은 이미 인간 본성의 산물이다." 감성은 수동적인 '재료 공급자'가 아니다. 반대로 감성은 모든 '정신적 행위'의 원천이다. 그것은 주어진 자극을 능동적·정신적으로 성찰하고 해석하여 '감성적 지각'이라는 고유한 '경험의 형식'을 만들어내는 능력인 것이다.

독창적인 이미지의 철학

철저한 현상주의적 입장과 감성에 대한 전면적인 재평가. 피들러는 이제 이 두 가지 통찰을 기반으로 독창적인 '이미지의 철학'으로 나아간다. 이미지image란 무엇인가? 라틴어 'imago'에서 온 이 말은 본래 눈에 보이는 그림, 특히 밀랍으로 만든 죽은 사람의 얼굴을 의미했다. 일반적으로 이미지는 '마음에 떠오르는 대상의 감각적이며 구체적인 모습'을 뜻하며, 이미 이름에서 드러나듯이 '상상력imagination'과 밀접하게 연관된 것으로 간주되어왔다. 그런데 서구 철학에서 이미지는 거의 전적으로 실제로 '존재하는 대상', 그리고 이 대상과의 '유사성'이라는 틀 안에서 파악되고 평가되어왔다. '이 이미지는 어떤 대상을 재현하고 있는가?' 혹은 '이 이미지와 실제 대상은 얼마나 유사한가?'와 같은 질문이 이미지에 대한 사유를 압도적으로 지배해온 것이다.

간혹 자유로운 상상력의 변형 능력과 창조 능력에 주목하면서 이미지의 독자성과 고유한 역할을 긍정하는 경우도 있었다. 하지만 이

미지의 독자적인 존재성을 인정하거나 이미지가 참된 인식에 기여할 수 있다고는 거의 생각하지 않았다. 이미지는 불안정하고 불안한 것이다. 언제든 오류를 낳을 수 있다. 근본적으로 대상의 '불완전한 가상(환영)'이기 때문이다.

피들러는 이러한 오랜 전통과 완벽하게 결별한다. 그는 이미지를 하나의 독자적인 차원으로 정당화한다. 이미지에 전적으로 고유한 '존재론적 위상'과 '인식적 가치'를 부여하는 것이다. 여기서도 그의 생각은 어떤 복잡하고 사변적인 이론이 아니라 간단하면서도 명쾌하다. 이미지는 대상의 '보이는' 측면이다. 다시 말해 이미지의 가장 근본적인 역할은 대상으로부터 '가시적인 차원'을 고립시켜 보여주는 데에 있다. 만약 이미지의 이러한 역할이 없다면, 인간은 대상을 순수하게 '바라볼' 수 없을 것이다. 인간은 마치 개들이 그러한 것처럼, 여러 감각이 복잡하게 결합된 '지각-행동 방식'을 벗어나지 못할 것이다. 대상의 가시적인 모습 자체에 주시하지 못하고, 대상을 동시에 보고, 냄새 맡고, 건드리고, 먹어보는 방식으로 반응하게 될 것이다.

이미지를 통해서 비로소 오로지 보는 일만을 위한 지각의 가능성이 열린다. 순수하게 시각을 위한 가시성의 차원이 등장하는 것이다. 이런 의미에서 피들러는 이미지를 "물질이 없는 형상물"로 규정한다. 물질로부터 분리된 순수한 가시성의 차원이기 때문에, 이미지가 모든 물리적 법칙에서 자유로운 것이다.

피들러에게 이미지는 대상의 이차적인 모사나 재현이 아니다. 이미지는 독자적인 "존재의 형식Form des Seins"이다. 이미지는 대상(물질)으로부터 독립되어 있는 '순수한 가시성'의 차원이다. 그것은 고유한

존재성과 인식적 가치를 지닌 '자유로운 형상물'의 차원인 것이다.

하지만 피들러의 이미지의 철학은 여기에 그치지 않는다. 그는 이미지의 존재론적 독자성을 확보하는 것을 넘어서서, 이미지를 감성의 능동적인 활동과 결합시킨다. 이미지는 어떤 순간적인 착상의 문제가 아니다. 갑자기 찾아오는 비합리적이며 신비한 직관도 아니다. 반대로 피들러는 이미지에 내재한 '생성의 역사'에 초점을 맞춘다. 이미지가 어떻게 감성의 능동적인 정신적 활동으로부터 서서히 만들어지는지, 이미지가 감성이 시도하는 어떤 해석과 형상화 작용으로부터 탄생하게 되는지를 밝히고자 하는 것이다. 따라서 이미지를 보고 이해할 때 중요한 것은 겉에 드러난 형태, 즉 마지막 결과물이 아니라, 이미지를 가능케 한 감성의 단계적인 해석과 구상, 실험과 형상화 과정이다. 자유로운 형상물에 도달하기까지 감성이 걸어온 길, 감성이 무수한 감각적 자극을 제거하고 결합하고, 혹은 새롭게 해석하고 구상하고 실험하면서 거쳐온 '지난한 분투 과정'이 소중한 것이다. 피들러의 이미지의 철학은 '자율적 존재론'의 기획일 뿐 아니라 '역동적 생성'의 이론인 것이다.

그렇다면 피들러는 예술의 본질과 가치를 어떻게 생각할까? 지금까지 살펴본 현상주의와 감성적 지각의 능동성, 무엇보다도 독창적인 이미지의 철학을 염두에 두면, 그의 예술철학은 어렵지 않게 이해될 수 있다. 피들러에게 예술의 본질적인 과제는 '독특한' 이미지들을 창조하는 데 있다. 예술적 이미지들이 독특한 이유는, 이들이 인간의 감성적 지각을 깊이 이해하고, 아울러 새롭게 발전시키는 데 기여할 수 있기 때문이다. 예술적 이미지는 사물에 대한 일상적인 이미지

가 아니다. 일상적인 이미지는 대부분 사물의 유용성에 묶여 있다. 순수한 가시적 형상물이 아니라, 물질과 필요에 종속된 부수적인 정보에 그치는 것이다.

반면 예술적 이미지는 순수하고 자유로운 형상물로서, 고유한 '인식적 기능'을 수행한다. 예술적 이미지는 그 형상적 언어를 통해 감성적 지각의 작용과 구조를 명료하게 보여준다. 동시에 그것은 새로운 지각의 가능성을 실험하고, 또 실제로 이 가능성이 실현되는 과정을 보여준다. 이런 의미에서 피들러는 예술가의 역할을 과학자의 역할에 견주기도 한다. 하지만 이들이 사용하는 언어와 이들이 목표로 하는 인식은 현저하게 다르다. 개념적 언어로 물질적 세계의 법칙을 확정하려는 과학자와 달리, 예술가는 이미지의 언어로 직관과 지각의 세계를 깊이 파헤치고 새롭게 혁신하려 하기 때문이다. 예술가는 "오직 그의 표현 수단을 통해서만 포착할 수 있는 세계에 대한 인식을 제시하고, 어떤 개념적 사유도 다가갈 수 없는 현실에 대한 의식에 도달하는 것이다".

그런데 직관과 지각의 세계를 해명하고 혁신한다는 것은 인간적 '현실' 자체, 인간이 경험하는 현실의 지평을 명료하게 파악하고 새롭게 개척한다는 것을 뜻한다. 직관과 지각은 인간의 모든 삶과 행위의 바탕이기 때문이다. 피들러는 이로부터 '자연과 예술'에 대한 전통적인 견해를 완전히 뒤집는다. "예술가가 자연을 필요로 하는 것이 아니다. 오히려 자연이 예술가를 필요로 한다." 자연은 인간과 무관하게 존재하는 사물이 아니다. '물자체'와 마찬가지로, 즉자적인 자연 혹은 무한한 자연 전체는 아무 의미가 없다. 반대로 자연은 감성적

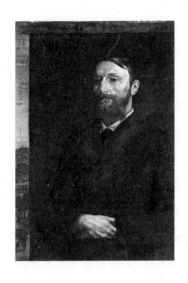

한스 폰 마레, 〈콘라트 피들러의 초상〉,
19세기, 캔버스에 유채, 64.7×44.8cm,
뉘른베르크 독일 국립박물관.
피들러와 친하게 교류했던 예술가로는
화가 마레, 조각가 힐데브란트를 들 수 있다.
피들러는 마레의 작업을 지켜보면서
미술가의 조형 활동을 감각적 차원에서
정당화하는 명징한 이론을 펼친다.

지각과 이미지를 통해 자신의 존재를 드러낸다. 특히 예술가가 창조
하는 이미지들은 자연이 구체적으로 어떤 모습으로 존재하는지를 생
생하게 알려준다. "인간은 예술가의 작품으로부터 비로소 자연이 무
엇인가를 알게 된다." 예술적 언어(이미지)의 존재론적 독자성과 중요
성을 이만큼 높이 평가한 사상가는 아마 피들러가 처음일 것이다. 그
리고 이는 피들러의 사상이 니체의 생철학적 미학과 상통하는 지점
이기도 하고, 20세기 하이데거의 예술철학, 나아가 카시러, 랭어Susan
Langer, 굿맨 등의 상징적 예술철학을 선취하고 있는 지점이기도 하다.

　피들러의 예술철학에서 또 하나 특기해야 할 것은, 그가 예술적 언
어(이미지)가 가진 역사적이며 문화적인 맥락을 중시한다는 점이다.
피들러가 말하는 직관, 지각, 이미지는 어떤 추상적이며 초역사적인
표상이 아니다. 또 본다는 것은 단순한 순간적 감각이 아니다. 반대로

지각과 이미지는 살아 있는 주체가 특정한 삶의 상황 속에서 능동적으로 해석하고 만들어내는 '역사적이며 문화적인 현상'이다. 주체 자신의 능동성과 역사가 실현되고 있는 '정신적 활동'이자 '자기표현의 움직임'인 것이다. 이에 따라 피들러는 지각과 이미지에 대해서도 충분한 '계몽과 교육'이 이루어져야 한다고 역설한다. 왜냐하면 주체가 감성 능력을 언제, 어떻게 일깨우고, 또 어떤 방식으로 훈련시켰는가에 따라, 지각과 이미지를 보고 이해하는 주체의 능력이 크게 달라질 것이기 때문이다. 지각과 이미지의 '어휘'가 상투적인 사람은 자신을 둘러싼 인간과 세계를 상투적으로 인식할 수밖에 없다. 피들러가 개념적 사유와 과학적 논리에 치우쳐 있는 당대 교육 현실을 강하게 비판하고, 예술적 언어를 통한 감성 교육의 확장을 강조한 것은 자신의 이론을 충실하게 따른 결과였다.

다시 이상적인 관람자로 돌아오자. 그는 눈앞에 있는 작품 자체에 주목한다. 이 작품이 보여주는 순수한 가시적 세계, 이 작품만의 고유한 이미지에 주목한다. 하지만 그는 이미지의 외적 형태를 그저 수동적으로 보지 않는다. 오히려 그는 자신의 감성을 자발적으로 열고, 이미지에 잠재되어 있는 생성의 역사를 되살리고자 노력한다. 예술가의 감성적 지각이 어떤 능동적인 성찰과 해석을 바탕으로 서서히 형성되어 현재의 시각적 형상물에 도달하였는지를 내적으로 재구성하려 한다. 또한 그는 예술가의 감성이 어떤 상투적인 지각의 관습들에 직면해 있었으며, 이 관습들을 어떤 방식으로 재해석하고 또 비판적으로 넘어서고자 했는가를 공감하고 이해하고자 한다.

요컨대 그는 작품의 이미지를 통해 표현되어 있는 예술가의 문화

적이며 정신적인 '삶의 경험'과 '삶의 형식'을 가능한 한 섬세하고 심층적으로 파악하고자 하는 것이다. 이를 위해 이상적인 관람자는 자신이 가진 모든 감성과 사유의 열정을 기꺼이 투입한다. 이 열정이 한계에 도달하고 좌절을 맛보게 될 수도 있다. 하지만 그는 결코 이를 두려워하지 않는다. 아니 어쩌면 그는 자신의 열정이 한계에 도달하고 좌절하게 되기를 간절히 기다리고 있을 것이다. 작품의 예술적 이미지가 훨씬 더 크고 소중한 인식의 기쁨을 되돌려주리라 믿기 때문이다.

니체

삶의 창조성을 긍정하는 생철학적 미학

생철학적 전환과 현대성 비판

프리드리히 빌헬름 니체Friedrich Wilhelm Nietzsche(1844~1900). 오늘날 니체의 인기는 대단하다. 철학계의 '슈퍼 히어로'라 불러도 무방할 정도다. 칸트와 헤겔은 왠지 오래된 유물처럼 느껴지지만, 그는 전혀 그렇지 않다. 니체가 예감하고, 두려워하고, 진단하고, 돌파해 나가려 한 시대가 이제 완벽하게 실현된 까닭일까. 모든 사람이 각자 데카당 스(가치의 퇴락)와 니힐리즘(신의 죽음)을 받아들이고 견뎌내면서, 스스로 '성스러운 삶의 야수'가 되기 위해 발버둥 쳐야 하는 시대 말이다. 아무튼 니체가 오늘날 치명적일 만큼 매력적이며, 또 실제로 가장 많이 인용되는 철학자가 된 것은 결코 우연이 아니다. 현대 서구 문명의 정신적 상황과 위기를 니체만큼 예리하고 철저하게 파헤친 사상가는 없었다. 또한 인간의 감정과 욕망, 인간의 내면적 실존과 심연을 그보다 더 가차 없이 폭로하고 해부한 사상가도 찾아보기 어렵다. 니

체는 의심의 여지 없이 마르크스, 키에르케고어, 프로이트와 함께 20세기 현대 철학의 향방을 결정지은 불세출의 사상가였다. 심지어 현대의 미학적 담론으로 크게 주목받고 있는 '신체의 현상학', '권력의 고고학', '인간학적 유물론', '매체 미학' 등의 분야도 니체에게서 이론적 단초를 발견하고 있을 정도다.

대부분의 독자들은 순식간에 니체에게 매료된다. 그의 문필가적 재능이 워낙 뛰어나기 때문이다. 그가 남긴 빛나는 단편들은 단박에 뇌리에 박히면서 깊은 울림을 일으킨다. 마치 글을 읽고 있는 '나에게만', 오직 '나를 위해서만' 쓰인 것처럼 느껴진다. 그러나 매료되는 것과 깊이 이해하는 것은 전혀 다른 문제다.

니체는 결코 쉬운 사상가가 아니다. 그가 어려운 이유는 여러 가지다. 가장 큰 어려움은 니체가 근본적으로 '비체계적인' 사상가라는 데에 있을 것이다. 그는 여느 철학자들처럼 어떤 사상적 체계를 세우려 하지도, 자신의 이론을 논리 정연하게 제시하려 하지도 않았다. 니체가 출간하고 남긴 글은 거의 모두 순간적인 직관과 통찰을 바탕으로 한 단상들Aperçu과 단편들Fragment이다(이는 물론 망가질 대로 망가진 그의 건강 상태의 산물이기도 하다). 『비극의 탄생』, 『반시대적 고찰』, 『자라투스트라는 이렇게 말했다』, 『바그너의 경우』, 『도덕의 계보학』 등 비교적 긴 호흡의 일관성을 지닌 저작들도 있지만, 이들 또한 통상적인 체계적 이론과는 상당히 거리가 멀다. 또한 니체는 사유하는 방법에 있어서도 애초부터 다원적이며 중층적이었다. 그의 제1 분야는 고전문헌학이었지만, 삶과 문화의 현상들을 구체적으로 관찰하고 비판할 때, 그는 기존 학문들의 경계를 자유롭게 넘나들고 무너뜨렸다. 상

에드바르 뭉크, 〈프리드리히 니체의 초상〉,
1906년, 캔버스에 유채, 스톡홀름 틸스카 갤러리.
뭉크는 니체 철학에 깊이 경도되었다.

황과 현상에 따라 그는 문헌학자는 물론, 현상학자, 인식론자, 경험심
리학자, 정신분석가, 언어분석가, 사회학자, 문화비평가, 역사가, 시
인, 우화작가가 되었다. 어떤 경우 그는 이들을 마음대로 뒤섞으며,
한 번에 이들 모두가 되기도 했다.

　무엇보다도 니체는 근본적으로 '주관적인' 사상가이다. 그는 철두

철미 자신에 대해서 사유하고, 자신을 위해서 글을 썼다. 독자나 사회를 완전히 무시한 것은 아니지만, 그가 출발하고 도착한 곳은 언제나 자기 자신이었다. 그렇기 때문에 그의 글을 형성한 동력은 어떤 객관적인 사실들, 문제들, 개념들이 아니라 그의 생생한 삶 자체다. 그가 자신의 몸과 마음으로 느끼고, 분노하고, 파헤치고, 평가하고, 예감하고, 동경한 것, 한마디로 그의 생생한 정신적·육체적인 체험 과정이 그의 글과 문체 속에 응결되어 있는 것이다. 이러한 일련의 어려움 때문에 어느 니체 전문가는 이런 말을 했다.

> 니체를 인용하는 것은, 곧 그를 왜곡하는 일이다. 왜냐하면 니체는 모든 것에 대해 이야기하면서, 그 반대 또한 함께 이야기했기 때문이다.

삶을 긍정하고 문화를 혁신하기 위한 예술

예술론 내지 미학과 관련해서도 다르지 않다. 니체는 평생 음악, 미술, 건축, 문학 등 다양한 예술에, 그중에서도 특히 음악에 대한 관심을 놓지 않았다. 나아가 그는 인간의 감성과 감정에 대해, 그리고 미적·예술적 경험의 인간학적 의미에 대해 쉬지 않고 성찰하고 글을 썼다. 하지만 그는 본격적인 예술철학이나 미학이라 부를 수 있는 것을 전혀 집필하지 않았으며, 그가 이와 관련해서 남긴 많은 글들을 하나의 '이론'으로 정리하기도 대단히 어렵다.

흔히 초기의 "예술가-형이상학"과 후기의 "예술 생리학"을 서로

대비시켜 논하곤 한다. 하지만 이 두 개념 또한 니체가 분명하게 제시한 이론이라기보다는 그의 사유에 나타난 상대적으로 두드러진 경향으로 봐야 한다. 게다가 "예술가-형이상학"과 "예술 생리학"은 서로 무관한 것이 아니라 여러 측면에서 긴밀하게 연결되어 있다. 이러한 한계를 염두에 두면서, 이제 니체의 '잠재된 미학', 그의 '쓰이지 않은 미학'에 조금 더 가까이 다가가 보자.

먼저, 니체는 예술을 수미일관 생철학적인 관점에서 바라보고 평가하고자 한다. 그에게 중요한 것은 예술이 얼마나 아름답고 형식적으로 완벽하냐가 아니라, 예술이 삶을 위해 구체적으로 어떤 역할을 하는가이다. 예술이 소중한 이유는, 예술이 인간 삶의 근원적인 모순과 고통을 견뎌내고 긍정할 수 있는 통로이기 때문이다. 물론 예술이 유일무이한 통로는 아니다. 인간에게는 예술 이외에도 종교, 도덕, 학문, 역사 등 다양한 문화적 표현형식이 있다.

하지만 니체가 보기에, 이들은 예술과 달리 구체적인 삶의 체험에서 아주 멀리 떨어져 있으며, 그럼으로써 이 체험을 제대로 보고 이해할 수 없다. 특히 정형화된 기독교와 도덕이 그랬듯이, 육체적·정신적인 삶의 흐름을 있는 그대로 긍정하지 못하고, 이를 도식적인 이분법으로 억압하고 재단할 위험성이 큰 것이다.

이와 관련하여 『즐거운 학문』에 나오는 한 단편이 흥미롭다. 니체는 이렇게 쓴다.

> 한 진정한 철학자가 삶에 더 이상 귀 기울지 않았다. 삶이 음악인 한에서, 그는 삶의 음악을 부인했던 것이다(단편 372).

진정한 철학자는 플라톤을 가리킨다. 니체는 이 단편에서 플라톤이 '에로틱한 유혹'의 위험으로부터 스스로를 지키기 위해 '이데아의 왕국'을 세우고 시를 이상 국가로부터 추방했다고 비난한다. 이와 달리 자신은 '삶의 음악'을 긍정하고 이에 귀 기울이면서, 시와 음악을 다시 적극 도입할 것이라고 강조하고 있다.

니체가 생각하는 예술의 역할을 가장 잘 보여주는 상징은 아마도 디오니소스 자그레우스Dionysos-Zagreus 신화일 것이다. 주로 오르페우스 신비주의를 통해 전승된 이 신화의 핵심은, 거인족들에게 갈기갈기 찢겨 죽게 된 디오니소스가 아폴론의 도움으로 부활하게 되었다는 데에 있다. 디오니소스가 되살아날 수 있었던 것은 아폴론이 흩어진 그의 시체 조각들을 정성스럽게 결합시켜준 덕분이다. 근원적인 삶의 진실은 전혀 아름답지 않다. 반대로 그것은 디오니소스의 운명처럼 참혹한 균열과 죽음의 모습을 하고 있다. 하지만 형상을 구성하고 창조하는 아폴론의 노력으로 디오니소스가 되살아나듯이, 예술을 통해 인간은 삶의 근원적인 균열과 고통을 다시 봉합하고 견뎌내고 긍정할 수 있게 된다. 예술은 생생한 삶에 대한 거울이자, 새로운 삶을 위한 "위대한 자극제"이다.

다음으로 니체는 예술을 어떤 단순한 본능의 산물로 보지 않는다. 이것은 무엇보다도, 그가 아폴론적인 것과 디오니소스적인 것을 대비시키고 결합시키는 데서 잘 엿볼 수 있다. 주지하듯이, 니체는 이 두 그리스 신의 이름을 예술을 가능케 하는 두 가지 '자연 충동'으로 정의한다. 아폴론적인 것은 가시적인 형상과 아름다움, 명료한 언어를 향한 충동이며, 디오니소스적인 것은 개체성을 넘어서는 도취와

연극 경연 대회 '디오니시아'는 B.C.534년에 시작되었으며, B.C.325년부터
디오니소스 극장에서 매년 열렸다.

열광, 음악적 감동을 향한 충동이다. 이는 니체가 예술의 근저를 복합
적이며 역동적으로 파악한다는 것을 의미한다.

예술은 결코, 어떤 단일한 본능이나 원리를 통해 설명될 수도, 그러
한 본능이나 원리로 소급될 수도 없다. 가령 아리스토텔레스는 예술
의 기원으로 인간의 '모방 본능'을 내세웠다. 적어도 경험적 견지에
서 이 이론은 상당한 설득력을 갖고 있는 것 같다. 하지만 이를 통해
서는 예술의 원리적 차원 혹은 예술의 심층에서 일어나는 일을 적절
히 밝힐 수 없다. 진정한 예술의 근저에는 이질적인 원리들(자연 충동
들)이 공존하며 대립하고 있다고 봐야 한다. 진정한 예술은 이들이 서
로 대립하고 충돌하면서 생성되는 것이다. 좀 더 정확히 말하자면, 이
들이 대립과 충돌 속에서 잠정적으로나마 하나의 전체적인 형식으로
통합되면서 출현하게 되는, 역동적 생성 과정의 산물인 것이다.

예술에 대한 니체의 사유가 갖고 있는 또 하나 중요한 특징은, 그가 예술을 철저하게 역사적이며 문화적으로 이해한다는 점이다. 혹자는 이를 의아하게 여길 수도 있다. 생철학적 입장이나 두 가지 충동에 대한 논의는 근본적으로 개별자의 삶과 내면을 중심에 두고 있지 않은가? 하지만 역사적·문화적 관점과 개별자의 관점이 반드시 서로를 배제하는 것은 아니다. 오히려 개별자의 삶을 중시하는 자가 역사와 문화에 대해 훨씬 더 민감할 수 있으며, 역사와 문화의 영향력과 질곡을 훨씬 더 깊이 있게 간파할 수 있다. 키에르케고어가 그랬고, 니체도 마찬가지다.

니체에게 예술은 영원한 것이 아니다. 그리스 비극이 몰락한 것처럼, 어떤 예술이든 역사적·문화적 상황에 따라 그 구체적인 형식과 존재 가치가 크게 달라질 수 있다. 또한 동일한 예술작품이라도 어떤 시대적 조건에 놓여 있느냐에 따라 그 의미가 다르게 규정되게 된다. 예컨대 니체는 『인간적인, 너무도 인간적인』의 몇몇 단편에서 예술이 종교의 중요한 기능을 이어받은 것에 대해 언급한다(1부, 단편 130, 150, 218). 고대의 종교들이 인간을 어떤 '섬뜩하고 두렵고 숭고한' 감정 상태에 빠지도록 하기 위해 여러 가지 감각적 형상들을 만들어냈는데, 이들을 후에 예술이 계승했다는 것이다. 하지만 이 계승은 단순한 반복이 아니라 본질적인 변화와 맞물려 있다. 감각적 형상들이 이제 더 이상 예전처럼 두렵고 무시무시하지 않게 된 것이다. 그것은 이들이 미적·예술적 관조의 대상이 되면서, 이들 위로 일종의 '아름다운 가면'이 드리워졌기 때문이다.

또 다른 단편에서 니체는, 모든 것이 '해체되고 있는' 시대의 흐름

에서 예술 또한 자유로울 수 없다고 진단한다. 이 시대에는 '순수하고 위대한 양식'을 가진 예술을 더 이상 창조할 수 없으며, 앞으로 도래할 시대에는 더욱더 그럴 것이다. 하지만 바로 그렇기 때문에 이 시대만큼 예술을 그토록 '깊고 간절한' 눈으로 바라본 시대는 없었다. 니체는 이렇게 예견한다.

> 사람들은 곧 예술가를 어떤 장엄한 유물로 바라볼 것이다. 또한 마치 지나간 시대의 행복이 그의 힘과 아름다움에서 비롯된 것인 양, 그를 경이로운 이방인처럼 대하면서 그에게 커다란 영예로움을 선사할 것이다. 보통 사람들에게는 좀처럼 인정하지 않을 영예로움을 말이다(1부, 단편 223).

여기서 니체는 놀랍게도 헤겔의 입장에 상당히 근접해 있다. 헤겔과 마찬가지로, 위대한 예술의 시대는 돌이킬 수 없이 지나갔다고 보는 것이다. 하지만 사변철학자 헤겔과의 차이는 여전히 유효하다. 니체는 철학(학문)만이 이 시대의 유일하게 필연적인 '절대정신의 형식'이라고 생각하지 않으며, 삶의 거울이자 추동력으로서 예술이 갖고 있는 중요성을 결코 포기하지 않는 것이다.

엄격한 예술비평의 이념

지금까지 살펴본 내용으로부터 예술비평에 대한 니체의 입장을 개략

적으로나마 재구성해보자. 예술은 주어진 현실의 모방이 아니다. 어떤 내적으로 완결된 '순수한 형식'도 아니다. 감각적 자극이나 쾌감을 위한 수단은 더더욱 아니다. 반대로 예술은 인간 내면의 '무의식적' 충동에 뿌리를 두고 있는, 삶의 가장 근원적인 표현 가능성이다. 예술은 늘 생철학적으로, 또 역사적·문화적으로 대단히 의미심장한 역할을 하고 있다.

따라서 예술에 대한 이해와 해석, 즉 예술비평은 근본적으로 가치 중립적일 수 없으며, 또 그래서도 안 된다. 예술비평은 예술의 근저에 어떤 대립된 원리들 내지 경향들이 충돌하고 있는지를 감지해내야 한다. 또한 이 원리들 내지 경향들이 이전 시대에는 어떤 예술형식 속에서, 어떤 양상으로 존재했는가를 추적해야 한다. 아울러 예술비평은 이 원리들 내지 경향들이 서로 충돌하고 결합하면서, 인간이 겪고 있는 균열과 고통을 어떤 방식으로 비추고 표현하고 있는가를 적절히 조명해주어야 한다. 이러한 해명 작업은 예술형식과 예술작품의 역사적·사회문화적 의미에 대한 비판적인 진단과 평가도 함께 포함해야 한다. 왜냐하면 인간 삶의 균열과 고통은 언제나 구체적인 역사적·사회문화적 상황과 연결되어 있으며, 어떠한 예술이든 이들 상황에 대해 명시적 혹은 암묵적으로 일정한 '태도'를 표명하고 있기 때문이다. 많은 경우, 이 태도는 단순하지 않을 것이다. 그것은 복잡하게 얽혀 있는 다양한 요소들을 바탕으로 하고 있고, 또 사회, 역사, 문화, 정치, 경제, 사상 등 삶의 여러 국면들과 중층적으로 매개되어 있을 것이다. 그럼에도 이 태도를 세밀하게 읽어내고 비판하는 일은 반드시 필요하다. 여기서 궁극적으로 문제가 되고 있는 것이 인간 삶의

균열과 고통, 아니 우리 자신의 역사적이며 문화적인 삶의 가능성이기 때문이다. 니체가 많은 문필가와 음악가, 많은 예술형식과 예술작품에 대해 쉬지 않고 가치 평가를 내리고 있는 것도, 그가 이러한 철학적·미학적 비평의 필요성을 확신하고 있기 때문이다.

니체는 일반적인 '미학자'가 아니었다. 그러나 그가 20세기 미학과 예술에 미친 영향은 그 어느 미학자보다 컸다. 짐멜, 하이데거, 아도르노, 크라카우어, 벤야민, 데리다, 들뢰즈, 단토 등 서구의 대표적인 현대 미학자들은 모두 니체에게서 결정적인 지적 자극과 사상적 자양분을 얻었다. 또한 그의 글에서 영감을 받은 예술가들은 헤아릴 수 없이 많았고, 이는 지금도 계속되고 있다. 이렇게 된 가장 큰 이유는 아마도, 니체가 근본적으로 구체적인 삶의 관점에서, 작품을 창조하는 예술가의 관점에서 예술에 대해 사유했기 때문일 것이다. 예술이 삶에 대한 가상이자 삶을 위한 가상이란 점을 그만큼 열정적이며 인상적으로 긍정한 사상가는 없었다.

하지만 예술에 대한 니체의 '포괄적이며 균형 잡힌' 시선 또한 생철학적 관점 못지않게 중요한 역할을 했다고 봐야 할 것이다. 그의 '잠재된 미학'은 예술과 삶, 예술가와 작품의 관계뿐만 아니라, 예술이 사회, 문화, 역사와 맺고 있는 내밀하고 복합적인 관계에 대해서도 깊이 성찰해야 한다는 점을 일깨워주고 있는 것이다.

16

하이데거
기술적 사유를 극복하는 예술적 진리

어두운 과거의 사상가

하이데거Martin Heidegger(1889~1976)를 찍은 거의 모든 사진은 보는 사람을 불편하게 만든다. 어떻게 보아도 그를 미남이나 호남으로 부르긴 어렵다(같은 시기에 독일에서 활동했던 중요한 철학자들인 카시러나 벤야민의 사진과 비교해보라!). 그는 우리가 흔히 '독일인'에 대해 갖고 있는 선입견에 아주 잘 들어맞는 듯하다. 의무와 규율을 철저하게 준수하지만 위트, 유머 감각, 사교성과는 거리가 먼 독일인, 사물에 대한 관찰력, 인내심, 통찰력은 대단하지만 삶과 인간에 대해선 냉정하고 경직되어 있는 독일인. 하이데거의 모습은 이런 독일인의 전형인 듯 느껴진다. 더불어 카메라를, 아니 우리를 쏘아보는 그의 엄격하고 단호한 눈빛이 이런 인상을 더욱 강화시킨다. 게다가 그의 '어두운 과거'를 기억하는 사람이라면, 그에 대한 부정적인 인상은 거의 확신으로 굳어진다. 어두운 과거란 하이데거가 1932년부터 히틀러 나치당을

마르틴 하이데거

지지하였고, 1933년 나치당에 정식으로 입당했으며, 당원 신분을 1945년 히틀러가 패망할 때까지 유지했던 전력을 가리킨다. 하이데거는 나치 정권의 도움으로 프라이부르크 대학 총장으로 취임하였으며, 취임식에서 「독일 대학의 자기주장」이라는, 지금 읽어도 '섬뜩하고 선전선동적인' 연설을 했다. 게다가 그는 1933년 11월 라이프치히 대학에서 나치에 동조하는 교수들과 함께 히틀러에 대한 충성 맹세에 직접 서명하였다. 무엇보다도 최근 유태인에 관한 하이데거의 인종주의적 편견을 담은 이른바 『검은 노트』가 출간되었는데, 이 책을 통해 그의 나치 동조가 일시적 일탈이 아니라 내적 신념이었음이 백일하에 드러났다. 그 때문에 상식적인 독자 입장에서 하이데거를 편안하게 바라보기란 애초부터 불가능해 보인다.

그러나 쉽지는 않지만, 하이데거에 대한 부정적인 시선을 잠시 접어둘 필요가 있다. 적어도 그를 의미심장한 철학자로서 적절히 이해하고자 한다면 말이다. 그가 20세기 현대 철학에 미친 영향은 비트겐슈타인이 현대 분석철학에 미친 영향에 버금가거나 그 이상이다. 하이데거를 제외하고 20세기 현대 철학의 전개를 논한다는 것은 한마디로 어불성설이다. 가다머Hans Georg Gadamer, 핑크Eugen Fink, 피히트Georg Picht, 헨리히, 투겐트하트Ernst Tugendhat, 토이니센, 키틀

러Friedrich Kittler 등 현대 독일 철학자들은 말할 것도 없고, 사르트르, 메를로-퐁티, 라캉, 데리다, 레비나스Emmanuel Levinas, 푸코Michel Foucault, 리오타르, 들뢰즈 등 프랑스의 대표적인 철학자들도 모두 하이데거로부터 깊은 지적 영감을 받았다. 그의 영향력은 단지 유럽에 국한되지 않는다. 동유럽, 미국, 남미, 일본, 한국, 중국, 호주 등 오늘날 하이데거 철학에 대한 관심은 전 세계를 포괄하고 있으며, 총 102권이란 엄청난 분량을 목표로 지금도 출간 중인 전집은 ― 여기에는 물론 출간된 저작 외에 그의 대학 강의록들과 그가 남긴 모든 초안과 메모들이 망라되어 있다 ― 독일과 일본에서 동시에 발간되고 있다.

현대 철학의 기린아이자 전환점

그렇다면 하이데거가 현대 철학에 던진 의미심장한 충격과 도전은 무엇일까? 적어도 다음 세 가지 지점에 대해선 이의를 달기 어려울 것이다. 먼저 하이데거는 인간 존재를 이해하는 방식 자체를 극적으로 전환시켰다. 이것은 미완성으로 남은 주저『존재와 시간』(1927)을 통해서 이루어졌는데, 여기서 그는 지금까지 서구 철학이 인간을 이해해온 방식을 전면적으로 비판하면서 전적으로 새로운 인간에 대한 사유를 촉구한다. 하이데거에 따르면 서구 철학은 인간을 대부분 '이성적 동물'(아리스토텔레스) 혹은 '사유하는 실체'(데카르트)로 이해해왔다. 일견 이러한 정의는 당연한 듯 보인다. 하지만 하이데거가 보기

에 이것은 인간에 대한 대단히 안이하고 협소한 이해이다. 심지어 사태를 심하게 왜곡하는, 위험하기까지 한 이해라 할 것이다. 왜 그런가? 왜냐하면 이성과 사유 같은 특징으로는 실제 삶을 살아가는 구체적인 인간에게 제대로 다가갈 수 없기 때문이다. 인간이 존재하는 방식은 다른 동물과 비교할 수 없이 다르다. 그런데 그 다름은 추상적인 사유나 이성에 있는 것이 아니라, 근본적으로 자기 자신에 대해 '걱정하고 있는' 존재자라는 데에 있다. 인간은 매 순간 자기 자신과 관계를 맺고 있다. 매 순간 자신의 과거를 회상하고 현재를 느끼며 미래에 대해 '걱정하는 방식으로' 존재하는 것이다. 쉴 새 없이 자신에 대해 걱정하는 존재자는 이 세상에서 오로지 인간뿐이다. 그래서 하이데거는 다른 모든 대상들로부터 인간을 구별하기 위해 특별히 '현존재Dasein'라는 말을 사용한다. 후에 야스퍼스Karl Jaspers와 사르트르는 '현존재' 대신에 키에르케고어가 개별자에 대해 썼던 '실존Existenz; existence'이라는 말을 사용하였는데, 이로부터 '실존철학'이라는 용어가 널리 일반화된 것이다. 아무튼 하이데거는 인간(=현존재)의 존재방식 전체를 관통하는 근본적인 구조를 '걱정Sorge'이라는 말로 집약한다. 아이러니한 일이 아닐 수 없다. 어찌 보면 너무나 당연한 것인데도, 서구 철학이 인간을 '걱정하는 존재'로 규정하기까지 2,500년 이상이 걸렸으니 말이다.

두 번째로 하이데거는 철학적 사유의 대상과 방법론을 획기적으로 전환시켰다. 그가 철학자로서 활동을 시작하던 20세기 초반, 철학은 그야말로 총체적인 위기 상황에 직면해 있었다. 물론 이것은 갑자기 그렇게 된 것이 아니라, 서구 자본주의 체제의 확장과 맞물려 19세

기에 폭발적으로 발전한 다양한 자연과학 분야와 실증적 학문들(언어학, 심리학, 역사학, 경제학 등)로 인한 결과였다. 헤겔에 이르기까지 철학을 이끈 자유로운 개념적 인식의 돌파력, 철학 스스로 자신했던 총체성과 체계성의 꿈은 불가능한 신기루로 밝혀졌다. 요컨대 실증적 분과 학문들로 인해 철학의 연구 대상과 권위가 전면적으로 공중분해된 것이다. 19세기 후반 이후 출현한 여러 사상적 시도들, 예컨대 니체와 베르그송의 생철학, 프로이트의 정신분석학, 프레게Gottlob Frege의 논리철학, 후설의 현상학 등은 자신의 대상과 방법론을 재정립하기 위한 철학의 힘겨운 몸부림이라 할 수 있다. 그런데 이런 상황에서 하이데거는 기묘하게도 '존재에 대한 물음'과 '현존재의 해석학'을 들고 나왔다.

존재에 대한 물음. 그런데 이 물음은 서구 철학에서 전혀 새로운 것이 아니지 않은가? 플라톤도 본질적 형상인 이데아를 '변화하지 않고 진정으로 존재하는 것óntos ón'이라 부르고, 아리스토텔레스도 '존재함의 의미를 분석적으로 해명하는 연구(존재론)'를 형이상학meta-physica이란 독특한 학문의 중심 문제로 삼지 않았던가? 해석학hermeneutics은 또 무엇인가? 전통적으로 텍스트에 대한 이해, 특히 성서 이해의 방법론으로 불리던 해석학을 인간(=현존재)에게 적용한다는 것은 도대체 어떤 의미인가? 하이데거가 이제 철학이 존재에 대한 물음을 다시 전유해야 한다고 천명할 때, 그는 물론 지금까지와는 전혀 다른 접근 방식을 염두에 두고 있었다. 인간은 '존재함'의 의미를 객관적으로, 중립적으로 풀어낼 수 없다. 반대로 인간은 불가피하게 자기 자신으로부터, 걱정하는 현존재의 존재 방식으로부터 이 물

음에 다가갈 수밖에 없다. 그런데 걱정한다는 것은, 앞서 보았듯 언제나 자신의 과거를 '기억'하며, 자신의 '현재' 상태를 느끼고 나름대로 정리하며, 동시에 자신의 길지 않은 '앞날'을, 앞으로 자신이 할 수 있는 가능성을 떠올리고 모색한다는 것을 뜻한다. 즉, 현존재는 다름 아닌 '시간'과 함께, '시간' 속에서 자신의 삶을 살아가는 존재자인 것이다. 따라서 하이데거는 현존재의 실존 방식으로부터 "모든 존재이해와 존재해석의 지평" 역할을 하는 것이 다름 아닌 '시간성'이라는 점을 명확히 논구할 수 있다고 말한다.

현존재는 늘 명시적 내지 암묵적으로 '존재함(어떤 사물, 어떤 사람, 혹은 어떤 상상이 존재한다)'에 대해 이해하고 있는데, 이 이해의 내용이 무엇인가를 '시간성'으로부터, 다시 말해 현존재 자신의 존재함을 근거 지우고 있는 '근원적인 시간성'으로부터 펼쳐 보일 수 있다는 것이다(『존재와 시간』이란 제목은 이로부터 연유한다). 그리하여 아주 오래된 듯 보이는 '존재에 대한 물음'은 이제 새로운 방식의 철학적 인간학, 바로 '현존재의 해석학'에서 출발하지 않으면 안 된다. 하이데거가 말하는 현존재의 해석학이란 어떤 완전히 새롭고 특이한 학문이 아니다. 그것은, 앞서의 '걱정'에서 볼 수 있듯이, 인간 현존재 자체에 대한 냉철하면서도 엄밀한 이해의 시도를 뜻한다. 그것은 현존재의 존재 양상을 현상학적으로 가능한 한 조심스럽고 섬세하게 관찰하면서, 그 기본적인 구조적·형식적 특징들을 찾아내고 이들의 의미와 연관성을 설명하는 이론적 성찰을 뜻한다. 하이데거는 현존재의 구조적·형식적 특징들로 '세계-내-존재', '피투성(던져져 있음)', '현사실성(현실의 엄중한 맞닥뜨림)', '이해', '말하기', '정조', '기분', '내-

존재', '죽음을 향해 미리 도달함' 등을 찾아내고, 그 인간학적 의미를 자신의 탁월한 산문적 언어 감각을 통해 설득력 있게 펼쳐 보인다.

1930년대를 지나면서 하이데거는 『존재와 시간』에서 시도한 현존재의 해석학이 심각한 문제점을 안고 있다고 인정한다. 그는 근본적인 사상적 변화, 이른바 '전회Kehre'를 하게 되었다고 고백하는데, 여기서 전회란, 존재에 대한 물음을 더 이상 『존재와 시간』에서처럼 현존재의 '근원적인 시간성'으로부터 해명하지 않고, 그보다 훨씬 더 포괄적인 전망으로부터 해명하려는 관점의 변화를 가리킨다. 그것은 '존재' 혹은 '존재함'이 자기 자신을 드러낸다는 사실, '존재' 혹은 '존재함' 자체가 특정한 역사적 시기에, 특정한 양상으로 자신을 현시(계시)해왔다는 사실에서 출발하는 접근 방식을 말한다. 이것이 훨씬 더 포괄적인 이유는 현존재가 알고 있고, 현존재에 익숙한 존재함도 더 근원적인 '존재' 자체의 역사적 '자기 현시 과정'(하이데거의 용어로는 '존재 역운易運')에 속하는 일부분으로 봐야 하기 때문이다. 여기서 전회 이후의 '존재사적' 접근 방식과 이를 통한 존재 역운의 시대 구분에 대해 상세히 살펴볼 수는 없다. 여하튼 하이데거가, 자신의 현상학적이며 해석학적인 존재 해명을 통해 철학적 성찰의 대상과 방법론과 관련하여 획기적인 전환을 가져왔다는 점은 분명하게 인정해야 할 것이다.

세 번째로 주목해야 할 것은 서구 철학사 및 서구 문명사 전반에 대한 하이데거의 비판적인 진단이다. 서구 철학이 존재에 대한 물음에 적절히 다가서지 못했다는 그의 주장에 이미 함축되어 있지만, 하이데거는 서구 철학의 전통, 특히 아리스토텔레스에서 시작된 서구

형이상학 전통을 대단히 비판적인 시선으로 본다. 그에 따르면 서구 형이상학은 지금까지 어떤 것의 '존재'에 대해 말할 때, 암암리에 외적 '사물'의 객관적인 존재를 기준으로 삼아왔다. 예컨대 관찰자의 눈앞에 하나의 사물이 놓여 있는 존재 방식을 존재함의 근본적인 틀로 이해해온 것이다. 이를 하이데거는 부정적으로 '현존(눈앞에 있음)의 형이상학Metaphysik der Vorhandenheit'이라 부르는데, 이러한 형이상학이 서구 철학을 지배하게 된 가장 큰 원인은 다름 아닌 서구 언어의 문법적 구조에 있다. 가령 '실체와 속성'이라는 두 개념을 보자. 이 두 개념은 우리에게도 상당히 익숙하다. 또한 두 개념이, 실체를 생각하면 속성을 생각하지 않을 수 없고, 속성을 생각하면 실체를 상정하지 않을 수 없는 방식으로 상호 연관되어 있다는 점도 분명해 보인다. 우리는 어떤 대상을 떠올리든, 그것이 어떤 지속하는 고유한 바탕 내지 본체를 갖고 있으며, 동시에 이 본체에 귀속되어 있는, 여러 조건에 따라 변화하는 특정 상태나 성질을 갖고 있다고 생각하지 않을 수 없다. 이런 의미에서 '실체와 속성'은 존재론적 범주category, 사물의 존재함을 이해할 때 반드시 필요한 근본 개념들인 것이다. 그런데 하이데거는 실체와 속성이 어떻게 해서 존재론적 범주로 자리 잡게 되었는가를 비판적으로 되묻는다. 그리고 그 원인을 서구 언어의 문법적 구조에서 찾아낸다. 즉, 서구 형이상학이 주어, 술어, 목적어 혹은 보어 등이 결합되어 있는 문장구조를 암묵적으로 전제한 상태에서 존재의 물음에 다가가고, 이를 통해 모든 대상의 존재를 이해하고자 했기 때문에, 실체와 속성이란 존재론적 상관개념에 도달할 수 있었다는 것이다.

하이데거는 문법적 구조 외에도 서구 철학사의 여러 감춰진 전제들과 의심스러운 선입견들을 예리하게 들춰낸다. 여기에는 앞서 언급한 인간에 대한 정의들(이성적 동물, 사유하는 실체, 선험적 주체, 절대정신 등)도 속하고, 사물과 세계에 대해 갖고 있는 일상적인 믿음들, 그리고 실증적 학문들이 전제하고 있는 현상과 경험에 대한 정의 등도 속한다. 우리에게 흥미로운 것은 하이데거가 이와 연관하여 서구의 '기술 중심적' 사유를 그 뿌리에서부터 문제시한다는 점이다. 기술 문명과 자연과학. 이 두 가지 성취는 다른 문명과 비교할 때 서구 문명이 가진 대표적인 특징이자 강점이다. 서구 문명이 때론 폭력적으로, 때론 은근하게 전 지구를 포괄하고 압도할 수 있게 된 것은 전적으로 이 두 가지 강점에 힘입었다고 할 수 있다. 하지만 하이데거는 서구 문명의 간판이라 할 기술 문명과 자연과학의 치명적인 문제점을 비판적으로 겨냥한다. 그의 비판의 요체는 "기술의 본질은 기술적인 것이 아니라 형이상학적인 것이다"라는 주장 속에 들어 있다. 형이상학? 이때 형이상학은 무슨 뜻인가? 배, 기차, 무기, 항공기, 사진, 영화, 자동차 등이 도대체 형이상학과 무슨 관련이 있단 말인가?

하이데거는 물리학자도, 공학자도, 기업가도 아니다. 그가 주목하는 것은 개별적인 발명품이나 특정한 기술적 원리가 아니다. 반대로 그가 주목하는 것은 기술을 발명하고 활용하고 믿고 있는 서구인들의 시선과 태도이다. 즉, 기술 중심적 사고방식으로 인해 서구인들의 내면 깊숙한 곳에 사물과 인간에 대한 어떤 근본적인 시선과 태도가 형성되었는데, 하이데거는 바로 이 시선과 태도를 의식의 수면 위로 끄집어 올려 비판적으로 조명하고 해체하고자 하는 것이다. 이러한

시선과 태도가 '형이상학적인' 이유는, 이들이 서구인들 혹은 대부분의 현대인이 사물과 인간을 만나는 방식 자체를 암묵적으로 이끌어가고 규제하고 있기 때문이다. 하이데거는 기술 중심적 사유의 형이상학적 핵심을 '몰아세움Ge-stell'이라는 말로 요약한다. 이 말은 어떤 뜻일까? '몰아세움'은 '세우다, 세워두다, 배치하다, 조정하다' 등을 뜻하는 동사 'stellen'의 어근과 집합명사를 만드는 접두어 'Ge-'를 합쳐서 하이데거가 특별히 만든 말이다. 말의 의도를 온전히 살린다면, 아마도 '어떤 대상이든 사람이든 모든 것을 어떤 목적을 위해 세워두고, 배치하고, 활용하는 모든 행위들 전체'라고 해야 할 것이다. 아무튼 이 말을 통해 하이데거가 비판하려는 것은, 기술 중심적 사유가 종국에는, 모든 사물과 인간을 유용성이나 효율성의 이름으로 객관화하고, 계산하고, 통제하고, 활용할 수 있는 대상으로 보는 시선과 태도를 내면 깊숙이 침전시키게 된다는 것이다. 실제로 오늘날 모든 자연, 심지어 인간까지도 '자원'human resource이라 불리는 것은 이러한 '몰아세움'의 전면적인 지배력을 방증한다고 할 수 있다.

그렇다면 '몰아세움'의 방식으로 모든 사물과 인간을 바라보고 이해하는 것에서 벗어날 수 있는 방법은 전혀 없는가? 현대 기술 문명 시대에 기술 중심적 사유와는 다른 방식으로 대상과 만날 수 있는 길이 여전히 가능할까? 유일한 길은 아니지만, 아마도 인간에게 가장 가까이 있고 소중한 길이 바로 예술을 통한 길이다. 하이데거는 예술 작품 속에서 사물과 대상을 '몰아세우지' 않는 독특한 사유 내지 진리가 실현되고 있다고 본다. 예술적 사유와 진리에 대한 그의 철학적 성찰을 담은 유명한 에세이가 바로 『예술작품의 근원』(1936/1960)이

다. 이 에세이의 중요성은 이미, 하이데거가 원고를 세 번에 걸쳐 보완하여 출간한 점, 그리고 그가 본문 뒤에 두 개의 부기를 추가한 점에서 분명하게 엿볼 수 있다. 아울러 이 에세이를 쓴 때가 사상적 '전회'의 시기와 겹친다는 점도 이 에세이가 얼마나 중요한가를 충분히 짐작케 해준다.

기술 중심적 사유를 거스르는 진리 사건으로서의 예술

이제 에세이 『예술작품의 근원』의 중심 개념들과 논점들을 통해 하이데거 예술철학의 근간을 재음미해보자. 가장 먼저 눈에 들어오는 것은, 하이데거가 예술작품이란 특이한 대상의 근원, 그 '본질의 연원'을 해명할 때, '진리'라는 말을 전면에 내세우고 있다는 점이다. 예술작품과 진리를 연결한다는 점에서 그의 사유는 헤겔 미학과 상통한다고 볼 수 있다. 실제로 그는 본문 뒤에 붙인 첫 번째 부기에서 헤겔이 던진 '예술의 과거적 성격'이란 문제 제기와 관련하여 아직도 최종적인 답변이 주어지지 않았음을 지적하고 있다. 그러나 두 사상가 사이에는 진리를 이해하는 방식에서 중대한 차이가 있다. 헤겔은 예술작품을 통해 감각적으로 표현되는 진리를 '이념'이라 부른다. 이때 이념은 작품이 속한 시대의 '문화적이며 인류적인 총체성'을 드러내는 작품의 내용이다.

반면 하이데거에게는 개별 작품의 고유한 진리, 개별 작품 속에서 일어나고 있는 '진리 사건'이 논의의 중심에 서 있다. 또한 헤겔이 예

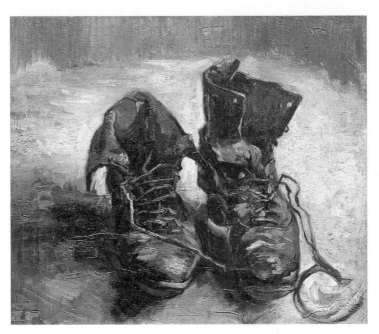

빈센트 반 고흐, 〈구두〉, 1886년, 캔버스에 유채, 45×37.5cm, 암스테르담 반 고흐 미술관.

술작품의 진리를 분석할 때, 보편성과 특수성, 형식과 내용, 이념과 이념상 등 전통적인 철학적 범주들을 적극 활용하고 있는 데 비해, 하이데거는 이러한 상관개념들이 예술작품 특유의 사물적 성격과 진리의 양상을 파악하는 데 도움이 될 수 없다고 못 박는다. 그만큼 하이데거는 구체적인 작품 자체에서 일어나는 '진리 사건'을 가능한 한 온전히 확인하고 구제하는 일을 중시한다고 할 수 있다. 이것은 널리 알려진 반 고흐Vincent van Gogh의 구두 그림에 대한 묘사에서 잘 드러나고 있다.

서양 미학사의 거장들

닳아 삐져나온 신발이라는 이 **도구**의 안쪽 어두운 틈새로부터 밭일을 나선 고단한 발걸음이 엿보인다. 신발 **도구**의 수수하고도 옹골찬 무게 속에는, 거친 바람이 부는 가운데 한결같은 모양으로 계속해서 뻗어 있는 밭고랑 사이를 통과해 나아가는 느릿느릿한 걸음걸이의 끈질김이 차곡차곡 채워져 있다. 가죽 표면에는 땅의 축축함과 풍족함이 깃들어 있으며, 신발 바닥으로는 저물어가는 들길의 정적감이 밀려들어 간다. 신발이라는 이 **도구** 가운데에는 대지의 침묵하는 부름이 외쳐오는 듯하고, 무르익은 곡식을 조용히 선사해주는 대지의 호혜가 느껴지기도 하며, 겨울 들판의 황량한 휴경지에 감도는 대지의 설명할 수 없는 거절이 느껴지기도 한다. 빵을 안전하게 확보하기 위한 불평 없는 근심, 궁핍을 다시 넘어선 데에 대한 말 없는 기쁨, 출산이 임박함에 따른 초조함, 그리고 아픔과 죽음의 위협 앞에서의 떨리는 전율이 느껴진다. 이 **도구**는 **대지**Erde에 속해 있으며, 농촌 아낙네의 **세계**Welt 속에 포근히 감싸인 채 존재한다. 이렇듯 포근히 감싸인 채 귀속되어 있음으로 인해 **도구** 자체는 자기 안에 가만히 머무르게 된다.

이 묘사를 전혀 근거가 없는 주관적인 픽션이라고 비판하기는 어렵지 않다. 혹은 후반부에서 부각되고 있는 대지, 세계, 삶과 죽음의 순환성을 보고 '위험한 근원주의'와 '숙명론'을 감지해낼 수도 있을 것이다. 하지만 하이데거의 예술철학을 이해하기 위해 우선적으로 필요한 것은 이 묘사 안에서 핵심적인 개념들을 찾아내고 그 의미가 무엇인지 꼼꼼히 따져보는 일이다. 특히 에세이 전체의 흐름에서 이

묘사가 차지하고 있는 위상을 염두에 두면서 이들 개념의 의미를 읽어내야 한다.

　이 묘사의 핵심 개념들은 확실히 고딕체로 강조되어 있는 '도구', '대지', '세계'이다(대지와 세계는 하이데거 자신이 강조한 말이다). 그냥 구두나 신발이라 칭하지 않고, 왜 굳이 '도구'라는 말을 여러 차례 덧붙인 것일까? 그것은 이 구체적인 작품을 통해, 일상적으로 신발을 생각할 때 전제되어 있는 도구적 측면이 완전히 새로운 형상적 맥락 속으로 접어들고 있기 때문이다. 하이데거는 이 그림을 통해 구두의 도구성이 감각적으로 새롭게 형상화되고 있음에 주목한다. 구두 그림은 실제 구두가 아니다. 실제 구두가 지니고 있는 도구적 효용성과도 전혀 관계가 없다. 그럼에도 구두 그림은 이 낡은 구두의 도구성을 생생하게 볼 수 있도록 해준다. 일상적으로는 전혀 생각하지 않는 구두의 도구성이, 이 그림만의 고유한 방식으로 감각적으로 드러나는 것이다. 하이데거의 말로 하자면, 도구로서의 '신뢰성', 즉 구두가 현실적인 삶의 상황과 역사 속에 구체적으로 어떻게 얽혀 있는가를 유일무이한 방식으로 가시화시켜주는 것이다.

　'대지'와 '세계'는 어떤 의미이며, 서로 어떻게 연관된 것일까?『예술작품의 근원』에서 이 두 개념은 지속적으로 등장할 뿐만 아니라 예술작품의 '진리 사건', 다시 말해 '진리가 작품 속으로 스스로 자신을 정립하는 과정'을 구조적으로 설명하는 데 중추적인 역할을 하고 있다. 하지만 두 개념의 의미를 명확히 규정하기는 결코 쉽지 않다. 여기에는 하이데거의 독특하고 비의적인 언어도 분명 한몫을 하고 있다. 필자가 보기에 대지와 세계에 대해서는 적어도 다음 세 가지 방식

의 해석이 가능하다.

첫째로 대지와 세계는 모든 것을 포괄하고 산출하고 다시 거두어 들이는 '총체적인 자연'과 이 자연 위에서 역사적으로 형성되고 펼쳐졌다가 사라지는 '인간적·문화적인 삶의 세계'를 가리킨다고 볼 수 있다. 이는 하이데거가 그리스 신전을 예로 든 부분과 대지의 연원을 그리스어의 '퓌지스physis'로 소급한 데서 분명하게 드러난다.

둘째로 대지와 세계는 예술작품을 이루고 있는 두 측면, 즉 '물질적이며 감각적인 측면'(대지)과 '역사적이며 정신적·문화적인 의미의 측면'(세계)을 가리킨다고 해석할 수 있다. 일견 이것은 우리에게 익숙한 '형식과 내용'이란 두 측면을 단지 다른 말로 풀어 쓴 데에 불과한 듯 보인다. 하지만 하이데거는 '대지와 세계 사이의 투쟁Streit'이라는 말로 둘의 관계가 통상적인 형식과 내용의 관계와 현저하게 다름을 강조하고 있다. 대지와 세계는 상호 연관될 뿐 아니라, 근본적으로 서로가 서로를 정초하고 한계 지우면서, 동시에 서로를 가시화시키는 관계에 있다.

셋째로 가능한 해석은 대지와 세계를 하이데거의 고유한 '존재(진리)' 이해와 연결시키는 방식이다. 하이데거에게 '존재(진리)'는 결코 하나의 명제나 단편적인 지식이 아니다. 오히려 그것은 우리가 어떤 것을 참이라고 여기는 사유의 방식 자체를 가능케 하는, 보다 더 근원적이며 선先-의식적, 선先-반성적인 '이해의 지평'이다. 이러한 '이해의 지평'이 늘 어떤 '밝음Lichtung(비추임)' 속으로 이미 들어와 있기에, 우리가 그 지평 위에 등장하는 어떤 대상이나 문장을 참 혹은 거짓이라고 지칭할 수 있게 되는 것이다. 그런데 하이데거는 존재(진리)

가 어떤 시기, 어떤 상황에서 이러한 지평을 비추고 마련하는 방식으로 자신을 드러내고 있지만, 결코 자기 자신을 남김없이 모두 드러내지는 않는다고 말한다. 그에게 존재(진리)는 언제나 비추임이면서 동시에 '감춤Verbergung'이기도 하다. 예술작품 속에서 일어나는 진리 사건도 마찬가지다. 예술작품도 자신만의 고유한 방식으로 어떤 '의미 있는 감각적 형상의 세계'를 보여주고 있다. 하지만 예술작품은 결코 이 세계를 어떤 완결된 사물처럼, 어떤 투명한 공식처럼 제시하지는 않는다. 작품의 감각적 형상의 세계는 언제나 자신보다 더 깊고 근원적인 어떤 무규정의 심연(대지)에 둘러싸여 있으며, 작품은 늘 이 알 수 없는 심연을 함께 암시하고 있는 것이다(이는 아도르노에게서 예술의 '수수께끼적 성격'이란 이름으로 등장한다).

　이 세 가지 해석 가운데 어느 것이 옳다고 단언하기는 어렵다. 아니 단언해선 안 된다고 말해야 할 것이다. 대지와 세계라는 상관개념 속에는 이 세 가지 의미가 서로 어우러지면서 겹쳐지고 있다고 봐야 한다. 분명한 것은 하이데거에게 예술작품의 진리란, 두 개의 상이한 차원이 서로 대립되어 있으면서도, 서로를 정초하고 조명해주는 과정 속에서 자신의 감각적이며 생생한 모습을 드러내고 있다는 점이다. 동시에 이러한 진리 사건은 동일한 예술작품 안에서도, 나아가 동일한 주체(예술가든 감상자든) 안에서도 결코 멈춰 서 있거나 최종적인 형태로 완결될 수 없다. 반대로 진리 사건을 일으키고 전개해나가는 두 차원은 마지막 순간까지 서로의 근원적인 대립과 긴장을 잃지 않는다. 예술작품의 진리 사건은 이를테면 서로 상승하지만 지양되지는 않는, 서로 매개되지만 사유로 환원될 수 없는 '감각적 구체성의

변증법' 자체라 할 수 있다.

이 변증법에 대한 예시가 바로 하이데거가 대지와 세계 사이의 '투쟁'을 캔버스 위에서 펼쳐지는 생생한 '균열의 자기 전개 과정'으로 풀어내는 대목이다. 그는 특유의 언어유희를 십분 활용하면서, 본래 '균열'을 뜻하는 단어 riß가 어떻게 하나의 회화 작품 속에서 '근본-균열Grundriß'(=밑그림), '열린-균열Aufriß'(=초벌 그림), '둘러싼 균열Umriß'(=윤곽선)을 거쳐 '형태Gestalt'와 '안배된 균열der gefügte Riß'(=구성된 전체 모습)로 펼쳐지고 변형되고 있는지를 대단히 인상적으로 묘사하고 있다.

그런데 여기까지만 이야기한다면, 하이데거 예술철학의 절반을 지나쳐버리는 일이 될 것이다. 하이데거가 해명하는 예술적 진리에서 대지와 세계 못지않게 중요한 것은 시 혹은 시적 언어와의 내밀한 연관성이다. 좀 더 정확히 말해서, 하이데거는 아예 예술적 진리의 본령이 '시작詩作'에 있다고 선언한다.

> 진리는 시작詩作됨으로써, 존재자의 환한 밝힘과 감춤으로써 일어난다. 모든 예술은 존재자에게 진리의 도래를 일어나게 함으로써 그 본질에 있어 시작詩作이다. 예술작품과 예술가가 그 속에서 동시에 존립하게 되는, 그러한 예술의 본질이란 진리가 스스로를 작품 속으로 정립함이다.

시가 예술의 한 장르란 점은 누구나 인정하겠지만, 어떻게 모든 예술적 진리의 본질을 시작이란 말로 규정할 수 있을까?

하이데거가 말하는 시작은 단순히 상상력을 동원하여 하나의 시를 짓는 일이 아니다. 오히려 그 진정한 의미는 시적 언어가 가지고 있는 고유한 '세계 해명의 힘'에 있다. 일상생활에서 언어는 주체의 의도와 정보를 전달하는 수단이다. 삶을 유지하기 위한 필수적인 도구인 것이다. 하지만 하이데거는 보다 더 근본적인 언어의 역할을 드러내고자 한다. 어떤 사물, 사태, 상황을 주어진 그대로 명명하고, 인간적 삶의 영역 속으로 불러들이고, 그럼으로써 이들의 감성적이며 인지적인 의미를 밝히는 언어의 근원적인 능력에 주목하는 것이다. 그것은 인간이 자신을 둘러싼 세계를 향해 '스스로를 던지는 시원적인 말함과 명명함'인데, 이를 통해 이 세계의 사물, 사태, 상황이 비로소 처음으로 인간이 이해할 수 있는 '열린 장' 속으로 들어오고 알려지게 된다. 이를 위에서 살펴본 서구 철학 및 서구 문명에 대한 비판과 연관시켜 이렇게 표현할 수 있을 것이다. 언어의 근원적이며 본질적인 능력, 다시 말해 '시작으로서의 언어'란 전통적인 형이상학에 물든 언어, 혹은 기술적 사유의 언어와는 전혀 다른 언어의 가능성이다. 전통 형이상학과 기술적 사유의 언어에는 사물과 인간을 대상화하고 지배하려는 경향이 내재되어 있다. 이에 반해 시작으로서의 언어는 이러한 경향에서 자유로울 뿐 아니라, 암시적이며 간접적이긴 하지만 형이상학과 기술의 본질을 '문제시하고 해체할' 수 있는 능력을 갖고 있다. 왜냐하면 그것은 인간이 자신과 세계의 실존을 편향적으로 규정하지 않는 언어, 개념적이며 기술 중심적인 세계 연관을 뛰어넘는, 고유한 '진리 사건'을 전개하는 언어이기 때문이다.

하이데거는 시작으로서, 시적 언어로서 예술이 인간적 삶에서 하

는 역할을 보다 더 구체적으로 적시한다. 아마도 이것이 예술적 진리에 관한 하이데거의 서술 가운데 가장 명시적인 대목일 터인데, 그것은 시적 언어가 특정한 역사적 시기에 민족 공동체를 정초하는 힘을 갖고 있다는 것이다. 다시 말해서 시적 언어로서의 예술, 진정한 의미의 예술적 진리는 민족 공동체 전체를 아우르는 역사적·문화적 세계를 시원적으로 열어주는 역할, 공통된 역사적·문화적 삶의 지평을 마련해주는 역할을 한다. 진정한 예술적 진리는 "역사적 존재자로서 이미 내던져져 있는 터전을 열어놓는 행위이다. 이러한 터전이 바로 대지이며, 그곳은 어떤 역사적 민족을 위한 대지가 된다".

하이데거에게 예술작품은 단순히 어떤 완결된 사물이 아니다. 미술관의 전시나 역사적 지식을 위한 특별한 대상도 아니다. 오히려 그 진정한 중요성은 어떤 축약될 수 없는 '진리 사건'이 일어나고 있는 '상황이자 과정'이라는 데에 있다. 그렇기 때문에 그가 직접 거론하지는 않지만, 그의 예술철학에서 작품의 '진리 사건'에 직접 참여하는 수용자의 역할이 결정적이라는 점은 의심의 여지가 없다. 수용자의 적극적인 공감과 참여가 없다면, 대지와 세계 사이의 감각적 변증법도, 공통적인 역사적 터전을 마련하는 일도 결코 실현될 수 없을 것이기 때문이다. 반면 예술과 예술작품을 인간의 존재이해와 무관한 사물로서 대하거나 심지어 상품으로서 물신화하는 태도는, 하이데거에게 예술작품의 진리와 전적으로 무관할 뿐 아니라 이 진리의 가능성을 스스로 폐기하는 일이라 할 것이다.

하이데거의 에세이 『예술작품의 근원』은 20세기 현대 예술철학의 고전이 되었다. 하지만 이 에세이는 정작 예술작품을 만드는 작가들

칠리다의 작품 앞에 선 하이데거.

하이데거의 손글씨와 칠리다의 석판화 콜라주.
「예술과 공간」(1969).

에게는 별다른 영향을 미치지 못했다. 그것은 아마도 하이데거가 만들어낸 용어들이 상당히 생경하고 비의적이며, 그가 말하는 예술작품의 개념이 끝내 모호한 상태로 남겨졌기 때문일 것이다. 아무튼 하이데거는 제2차 세계대전 이후에도 예술과 예술적 진리에 대한 관심을 놓지 않았다. 그것은 1967년 아테네 대학에서 한 강연 「예술의 연원과 사유의 규정」과 스페인 조각가 칠리다Eduardo Chillida에 대한 소고小考 「예술과 공간」 등에서 잘 엿볼 수 있다. 또한 그는 말년까지 시인 횔덜린Friedrich Hölderlin에 대한 철학적 해석에 몰두했으며, 미술가 클레Paul Klee의 작업을 높이 평가하고 그 예술철학적 의미에 대해서도 일련의 흥미로운 단상을 남겼다. 그의 후기 예술철학을 전체적으로 재구성하는 일은 쉽지 않겠지만, 적어도 한 가지 사실만큼은 분명하게 말할 수 있을 것이다. 인간의 상투적인 자기 이해와 세계 이해를 중단시키고, 새로운 지각과 사유의 가능성을 실험하고 체험하는 공간. 후기의 하이데거에게도 이 공간을 마련하는 일은 진지한 예술작품이 떠맡아야 할 몫이었다.

• 부기 : 하이데거는 후에, 스승인 후설의 미망인에게 직접 한 사과를 제외하고는, 자신의 어두운 과거에 대해 일절 언급하지 않았다. 중년의 세계적인 철학자로서 젊은 시절의 과오를 인정한다는 것이 너무 힘들었을까? 무엇이 그를 그토록 완벽한 침묵으로 몰아갔을까? 어느 누구도 쉽게 대답하기 어려운 질문이다. 필자가 하이데거의 독자로서 분명하게 감지한 위험성 하나만 덧붙이고자 한다. 그의 용어는 특이하고 난해하지만, 그의 독일어 문장은 한 점 군더더기 없이 간

결하고 명징하다. 사유를 전개하는 논증 과정 또한 매우 논리적이며 치밀하다. 그럼에도 그의 텍스트를 읽다 보면, 뭔가 폐쇄적인 느낌, 독자의 시선과 사유를 암암리에 옥죄는 듯한 느낌을 지우기 어렵다. 이 느낌은 우연이 아닌데, 왜냐하면 투겐트하트가 비판한 대로, 하이데거의 진리 개념이 '비판의 가능성을 원천적으로 차단하는 폐쇄성'을 지니고 있기 때문이다. 철학적 문필가 사프란스키Rüdiger Safranski가 하이데거를 '고독하고 고립된 마에스트로'였다고 평가한 것도 충분히 근거가 있어 보인다. 따라서 오늘날 독자들은 하이데거의 언어를 정밀하게 판독하면서 따라가되, 그 보이지 않는 마력에 완전히 포위되지 않도록 조심해야 한다. 하이데거로부터 배우되, 하이데거주의자가 될 필요는 없는 것이다. 물론 이것은 비단 하이데거에게만 해당되는 것이 아니라 다른 여느 철학자를 읽을 때도 반드시 견지해야 할 '비판적 사유의 자유로움'이리라.

벤야민

인간학적 유물론의 미학

역사철학적 이념론과 사유 이미지들의 성좌

탁월한 불문학자이자 문학비평가였던 김현은 1990년 간암으로 돌아가시기 직전, 병상에서 '팔봉비평문학상'을 수상하였다. 그런데 병상에서 보낸 그의 수상 소감 가운데 '뜨거운 상징'이란 말이 등장한다. 이 말은 자신과 비슷한 연배에 비극적으로 생을 마감한 발터 벤야민Walter Benjamin(1892~1940)의 죽음을 가리키는 말이었다. 돌이켜보건대, 이는 대단한 혜안이었다. 왜냐하면 당시 벤야민은 우리나라 몇몇 독문학자들에 의해 이제 막 알려지기 시작한 단계여서, 그의 사상 속에 얼마나 큰 이론적 잠재력과 파괴력이 숨어 있는지, 누구도 예상할 수 없었기 때문이다.

벤야민은 오늘날 우리나라는 물론, 전 세계적으로 가장 뜨겁게 논의되는 사상가다. 그에 견줄 수 있는 사상가는 아마도 칸트, 헤겔, 니체, 하이데거, 비트겐슈타인 정도일 것이다. 특히 그가 파리 망명 시

절에 쓴 에세이 「기술 복제 시대의 예술작품」(1936/1938, 이하 「기술 복제」로 약칭)은 대중문화 이론과 매체 미학의 부동의 고전이 되었다.

벤야민의 글은 상당히 매력적이다. 매력은 주로 그의 독특한 문체에서 나온다. 독자들은 어렴풋하지만 이를 분명하게 느낀다. 하지만 문체에 매료되는 것과 그의 사상을 제대로 이해하는 일은 전혀 다른 일이다. 독자들은 벤야민을 좋아하다가도 대부분 그의 사상에 깊이 들어가는 일은 포기하기 일쑤다. 대개 '아우라의 몰락', '제의 가치와 전시 가치', '정신 분산과 촉각적 수용', '예술의 정치화' 등 익숙한 주장들을 확인하는 데 그치는 것이다. 그의 사상은 왜 그토록 난해할까? 난해함은 어디서 기인하는 것일까?

가장 큰 어려움은 벤야민이 정밀한 '문헌학자philo-logist', 즉 '말과 문헌logos을 지독하게 사랑philos한' 학자였다는 데에 있다. 그는 비서구인으로서는 그 폭과 깊이를 따라가기 어려운, 방대한 문헌학적 학식을 갖추고 있었다. 33세에 그는 바로크 시대의 비극 형식을 분석한 『독일 비애극의 원천』이란 대작을 썼는데, 이때 그가 읽은 역사적 문헌 목록은 이미 2,700여 권에 달했다. 아울러 벤야민은 근현대 독일 문학과 프랑스 문학, 특히 보들레르Charles Pierre Baudelaire에 정통한 문예학자이기도 했다. 또한 그는 역시 우리에게는 낯선 유대교 메시아주의와 신학적 전통에 뿌리를 두고 있으면서도, 칸트에서 니체에 이르는 서구 철학사의 흐름을 독창적으로 소화한 독자적인 철학자였다. 게다가 벤야민은 마르크스주의와 유물론을 깊이 파헤치고, 또 당대 자본주의 세계에 대한 사회정치적 저술들을 날카롭게 분석한 문화비평가이기도 했다. 이렇듯 복합적인 사상가, 요즘말로 모든 경계

선을 무너뜨린 '진정한 융합적' 사
상가에게 어떻게 다가가야 할까?

발터 벤야민

벤야민의 사상 전체를 가로지르
는 네 가지 모티브를 짚어보는 일
이 도움이 될 것이다. 첫 번째 모티
브는 종교적·신학적 모티브다. 이
모티브의 요체는 유대인으로서 벤
야민이 가졌던 메시아주의와 구원
에 대한 열망, 그리고 경험적이며
상대적인 지식을 넘어서는 '절대
적 진리'에 대한 믿음에 있다. 하지만 흔히 종교적·신학적 모티브는
그의 현실적이며 혁명적인 사상을 초월적이며 비의적인 것으로 만드
는 장애물로 여겨진다. 과연 그러한가?

벤야민은 철저하게 역사적인 사상가다. 그는 중세적인 종교적 세계
관이 근대로 넘어오면서 힘을 잃고, 서구 사회의 정치, 경제, 도덕, 문
화가 세속적으로 분화되어온 과정을 잘 알고 있다. 무엇보다도 그가
생각하는 종교적·신학적 차원은 결코 현실과 분리된 채, 저 너머에
존재하는 '초월적 차원'이 아니다. 오히려 그것은 특정 시대의 역사적
현실이 내적으로, 잠재적으로 품고 있는 혁신적이며 혁명적인 지향을
가리키는 것으로 봐야 한다. 마찬가지로 벤야민이 철학적 진리의 '절
대성'을 말한다고 해서 이를 사회와 역사를 넘어서 존재하는 초시간
적 것으로 이해해선 안 된다. 그가 진리의 절대성을 내세웠던 이유는
당시 지성계의 무기력하고 무책임한 태도를 비판하고자 했기 때문이

다. 모든 것이 변화하는 역사 속에 놓여 있다고 해서 역사에 대한 적확하고 심층적인 '인식'과 그 '정당성'이 수시로 변하는 것은 아니다.

또한 종교적·신학적 모티브는 이러한 역사적 인식(진리)이 본질적으로 '비판적이며 실천적'인 성격을 갖는다는 점과 연결되어 있다. 종교는 유한성(세속성)과 무한성(성스러움), 선과 악, 혹은 구원(삶)과 몰락(죽음)을 단호하고 명확하게 구별한다. 두 항들의 차이와 구별은 절대적이며 영원하다. 하지만 그럼에도 두 항들 사이가 완전히 단절되어 있는 것은 아니다. '계시'와 '믿음'에서 드러나듯, 둘 사이에는 언제나 교류와 소통이 가능하다. 하지만 종교에서 두 항이 혼란스럽게 뒤섞인다거나 두 항이 한순간에 동시에 긍정되는 일은 결코 있을 수 없다.

벤야민이 추구하는 역사적 인식도 이와 마찬가지다. 즉, 역사적 인식은 진정으로 필요한 것, 다시 말해 지나간 시대 혹은 당대의 진리 내용과 유토피아적 열망을 온전히 발굴해내는 것이거나, 아니면 이를 왜곡하고 억압하는 기만적인 것이 될 수밖에 없다. 고통 앞에 중립이 있을 수 없는 것처럼, 역사적 인식에도 중립이란 없는 것이다.

벤야민 사유의 두 번째 중심적인 모티브는 변증법적이며 역사적인 유물론이다. 보통 유물론 하면 관념론에 반대되는 입장으로 이해한다. 즉, 정신보다 물질이 우선하며 물질이 정신을 규정한다고 보는 입장으로 이해하는 것이다. 하지만 벤야민의 유물론은 이런 단순한 형태의 유물론과는 현저하게 다르다. 물론 그도 경제적 생산관계와 기술 수준이 사회와 문화 전체에 대해 미치는 영향력을 인정한다. 하지만 그는 전자가 후자를 일방적으로 결정한다고는 생각하지 않는다.

벤야민은 상부구조(문화적·이념적 영역)를 토대의 "표현Ausdruck"이라 부른다. 그런데 이 말은 토대, 즉 한 사회의 생산력과 생산관계가 상부구조를 직선적으로, 직접적으로 결정하는 것이 아니라 문화적·이념적인 형성물들과 모종의 '징후적 연관성'을 갖고 있다는 말이다. 달리 말해서 그는 '표현의 영역'으로서 상부구조가 지니고 있는 상대적인 독자성을 충분히 인정하면서, 토대와 상부구조의 연관성을 보다 다층적·복합적으로 파악하고자 한다.

하지만 벤야민의 독특한 유물론의 모습은 무엇보다도 '인간학적 유물론anthropologischer Materialismus'에서 드러난다. 인간학적 유물론은 말 그대로 '인간'을 '물질'과 깊이 연관된 존재로 보는 관점이다. 그것은 인간 존재를 변화하지 않는 속성들(이성, 지능, 언어 등)을 통해서가 아니라 역사적으로 변화하는 물질적 조건들을 통해서, 이 조건들과의 내밀한 얽혀 있음을 통해서 해명하고자 한다. 인간의 존재 방식 자체를 물질적 현실과 기술 수준의 변화에 깊숙이 얽혀 있는 역사적인 '변수'로 파악하려는 것이다. 인간학적 유물론의 핵심 과제는 특정 시기의 기술 수준과 물질문명이 인간 존재 안으로 침투해 들어와서 인간 존재를 어떻게 변화시키는가를, 인간의 감각, 지각, 의식을 어떻게 새롭게 구성하는가를 이론적으로 파헤치는 데 있다. 이러한 연구 전망은 벤야민이 신문, 잡지, 광고 등 다양한 대중매체와 이와 연관된 현대 예술의 상황을 미학적·역사철학적으로 논의할 때, 주도적인 역할을 하게 된다.

세 번째 중심적인 모티브는 벤야민의 독특한 언어철학이다. 언어가 인간에게 얼마나 중요한가는 누구도 부인하지 않는다. 대부분의

독자는 20세기 현대사상의 가장 중요한 원천 가운데 하나가 소쉬르의 언어학이었음을 잘 알고 있다. 나아가 비트겐슈타인의 후기 언어철학으로 인해 1960년대에 이른바 '언어학적 전환linguistic turn'이 이루어졌다는 것 또한 널리 알려져 있다. 하지만 벤야민의 언어철학은 소쉬르나 비트겐슈타인의 이론과는 사뭇 다르다.

우선 벤야민은 개별적인 '자연어'를 중심으로 언어에 접근하지 않는다. 언어의 일반적인 구조를 해명하거나 의미론 내지 화용론에 초점을 맞추는 언어 이론적 관점도 아니다. 그는 훨씬 더 근원적인 관점에서, 일종의 역사적이며 인간학적인 '근원 현상Urphänomen'으로서 언어를 주시한다. 의사소통 수단으로서의 언어, 특정한 정보나 내용을 전달하는 언어는 전혀 중요하지 않다. 반대로 벤야민에게 중요한 것은 사물의 존재와 의미가 어떤 형태로든 '전달되고 알려지는' 언어적인 사건, 혹은 사건으로서의 언어다. 즉, 벤야민은 이러한 전달됨과 알려짐이라는 '언어-현상'의 사건 자체와 그것이 가져온 존재론적이며 인식론적인 파장에 주목하고 이를 이론적으로 해명하고자 하는 것이다. 그가 인간의 고유한 '미메시스(넓은 의미의 모방) 능력'에 주목하고 이를 정당화하려는 것은 바로 이 때문이다. 왜냐하면 미메시스 능력은 언어-현상이란 사건이 발생하기 위한 필수적인 조건이면서, 동시에 이 사건을 이해하고 해석하기 위한 주관적인 바탕이기 때문이다. 미메시스 능력은 인간이 자신을 둘러싼 위협적인 상황과 대상들 사이에서 생존하기 위해 반드시 필요한 능력이다. 미메시스 능력을 통해서 인간은 스스로를 상황과 대상들과 동화시키면서 '비감각적인 유사성'을 발견하고, 발견한 유사성을 다시 여러 방식으로 표

현하게 된다. 요컨대 미메시스 능력은 세계와 사물의 '본질'이 처음으로 '전달되고 알려지기' 위한 인간의 태곳적인 생존 능력이자 표현 능력인 것이다.

또 한 가지 기억해야 할 것은, 언어가 '상황과 사물'의 본질, 좀 더 정확히 말해서 역사적 경험과 진리 내용의 인식과 긴밀하게 맞물려 있다는 점이다. 그는 특정 시대의 언어 속에 그 시대의 역사적 경험과 진리 내용이 미메시스적으로 응결되어 있다고 본다. 이때 응결되는 매체가 자연어에 국한될 필요는 없다. 조각, 회화, 음악, 건축은 물론, 사진이나 영화와 같은 비언어적 표현 매체도 역사적 경험과 진리 내용을 함축하고 있는 '언어'의 역할을 하기 때문이다. 또한 응결된 경험과 진리 내용이 금방 눈으로 확인되는 것은 아니다. 이를 읽어내려면, 반드시 치밀하고 포괄적인 연구와 비판적 분석이 필요하다. 그리고 이를 실천하는 일이 철학적 비평가의 과제인 것이다.

이로써 벤야민의 네 번째 사유의 모티브가 말해진 셈인데, 바로 그가 구상하고 실천한 '철학적 비평critique; Kritik'이 그것이다. 근대 철학 이후 '비판' 혹은 '비평'이란 말을 들으면, 저절로 칸트의 '이성 비판'과 마르크스의 '정치경제학 비판'을 떠올리게 된다. 벤야민 또한 자신이 지향하는 철학적 글쓰기를 비평이라 불렀을 때 적어도 이러한 사상사적 연원을 충분히 염두에 두고 있었다. 특히 자신의 시대를 철학 전체의 '위기'로 보았다는 점에서, 이들과 비판적 문제의식을 공유한다고 할 수 있다. 하지만 벤야민의 비평 개념은 내용 면에서 칸트보다는 마르크스에 훨씬 가깝다. 그가 비평을 통해 독해하고 구제하고자 하는 것은 이성의 실천적·윤리적 자율성이 아니라 구체적인 역

사적 진리 내용, 즉 '시대의 객관적 이념'이기 때문이다. 또한 그의 거의 모든 저술이 대단히 극적으로 전개되던 유럽의 정치적 현실에 대한 급박한 대응이었다는 점에서도 마르크스의 저작과 유사한 성격을 갖고 있다고 할 수 있다.

중요한 것은 벤야민의 비평적이며 에세이적인 글쓰기가 그가 추구하는 '절대적 진리', 즉 '이념의 서술(재현)'이라는 목표로부터 필연적으로 귀결되고 있다는 점이다. 그가 말하는 '이념의 서술'이란 무슨 뜻일까? 그가 생각하는 '이념'은 귀납적인 개념도 아니고, 연역적 추론의 '원리'나 '공리' 같은 것도 아니다. 오히려 그것은 구체적인 현상들 사이를 가로지르면서 불현듯 명료하게 드러나는 '성좌적 짜임 관계Kostellation; Konfiguration'라 할 수 있다. 벤야민은 이런 의미에서 '이념'을 '현상들의 객관적인 해석' 혹은 '잠재적이며 객관적인 배열Anordnung'이라 부른다. 이로부터 벤야민의 철학적 비평이 구체적인 역사적 '현상의 구제'를 목표로 한다는 점이 분명해진다. 사실 플라톤, 라이프니츠, 칸트, 헤겔 등 거의 모든 고전적인 철학자들은 각기 고유한 '이념론'을 바탕으로 이 목표를 추구했다고 할 수 있다. 하지만 벤야민이 서술하고자 하는 이념은 성좌적 짜임 관계라는 표현에서 보듯이 철저하게 역사적 현실성과 경험적 내재성 안에 머무르고자 한다. 그것은 다른 어떤 '이념론'보다도 더 역사적 개별성과 특수성에 지극히 충실하고자 하는 '내재적 관계의 사유'에 기반하고 있는 것이다. 그러면서도 벤야민은 주관적 자의성을 넘어선 객관적이며 명증한 이념의 인식을 포기하지 않는다.

예술과 매체의 역사적 구제

종교적·신학적인 열망, 변증법적이며 역사적인 유물론, 독창적인 언어철학, 시대의 이념을 향한 철학적 비평. 이 네 가지 모티브는 결국 '역사철학적 이념론을 통한 현상의 구제'로 수렴된다. 이때 현상은 가시적인 개별 사물과 경험은 물론, 구체적인 예술형식과 예술작품들, 다양한 대중문화 현상들을 모두 포괄한다고 봐야 한다. 물론 벤야민의 드넓은 사유 속에는 이 외에도 여러 다른 모티브들이 존재한다. 하지만 이 네 가지 모티브를 충분히 감안하지 않는다면, 결코 그의 텍스트에 쉽게 다가갈 수 없을 것이다. 이제 매체 미학자로서 벤야민이 보여준 이론적 성취를 아우라, 매체와 기술, 시각적 무의식 등 몇 가지 주요 개념들을 중심으로 간략히 논해보도록 하자.

먼저 '아우라Aura' 개념을 보자. 아우라는 어원적으로는 봄날의 '가볍고 부드러운 미풍微風' 내지 '성스러운 대상을 둘러싸고 있는 광휘光輝'로 거슬러 올라가는데, 통상적으로는 어떤 대상의 '독특한 분위기' 정도로 이해된다. 벤야민은 「기술 복제」를 비롯한 여러 에세이에서 '아우라'에 대해 다양한 방식으로 논의하였다. 따라서 그가 이 개념을 상당히 중요하게 여겼음은 의심의 여지가 없다. 그러나 그가 이 개념을 통해 정확히 어떤 지점을 강조하고자 했는지는 여전히 논란거리로 남아 있다. 무엇보다도 아우라에 대한 벤야민 자신의 언어가 비유적이고 다의적이며, 심지어 신비주의적으로까지 들리기 때문이다. "공간과 시간으로 짜인 특이한 직물로서, 아무리 가까이 있어도 멀리 떨어진 어떤 것의 일회적인 현상", "시선이 그것을 파고드는

동안 그 시선에게 충만감과 안정감을 주었던 어떤 매질媒質", 내지는 "무의지적 기억에 자리 잡고 있는 어떤 지각 대상의 주위에 모여드는 표상들" 등 그는 다양한 방식으로 아우라를 묘사했는데, 그 어떤 것도 독자에게 명확한 인식을 주지 못한다. 그러나 그럼에도 아우라가 가장 상세히 논의되고 있는 「기술 복제」 에세이를 면밀히 읽어보면, 아우라 개념의 사상적 지향점을 상당히 분명하게 읽어낼 수 있다.

첫째 '아우라의 위축'은 기술적 복제의 시대가 도래하여 사진이나 음반의 형태가 등장하는 것처럼, 예술작품이 존재하는 방식과 수용되는 방식이 근본적으로 변화하는 것과 밀접하게 관련되어 있다. 벤야민이 여러 복제 기술의 복제물을 통해 예술작품을 쉽게 '현재화'할 수 있게 된 상황을 강조하는 것은 그가 예술의 본질적이며 전면적인 변화에 각별히 주목하기 때문이다.

둘째로 아우라의 문제는 단지 예술작품의 영역 내에 국한된 것이 아니라 '전통의 연속성' 일반, 즉 과거와 현재의 역사적 경험 방식 자체가 변화하는 것과 직결되어 있다. 벤야민이 영화의 사회적 의미와 관련하여 "문화유산이 지니는 전통 가치들의 청산"을 이야기하는 것은 이 때문이다.

셋째로 아우라의 위축은 "현재의 인류가 처한 위기와 변혁", 특히 대도시 대중의 등장이라는 역사적·사회적 조건과 맞물려 있다. 여기서 핵심적인 것은 대중이 지닌 복제 이미지를 향한 욕망, 즉 복제 이미지를 통해 대상과의 이격離隔을 없애고 그 일회성을 극복하고자 하는 욕망이다. 이 욕망을 충족시켜주는 복제 이미지를 통해 대중이 대상과 현실을 지각하는 '종류와 방식'이 변화하게 되는데, 이러한 변

외젠 앗제의 1908년 작 〈부르도네의 막다른 골목〉(왼쪽)과
1912년 작 〈코르셋, 스트라스부르가, 파리〉(오른쪽).
벤야민은 앗제의 사진을 보고 사진의 기능이 제의 가치 단계를 벗어나 전시 가치 단계
혹은 사회정치적 기능의 단계로 진입한 중대한 전환점으로 해석한다.

화가 아우라의 위축을 가져오는 사회적·역사적 조건이 된 것이다.

넷째로 아우라의 문제는 예술의 사회문화적인 기능이 역사적으로
변화한 것과 긴밀하게 관련되어 있다. 여기서는 벤야민이 이를 논의
하기 위해 도입한 두 가지 대립 개념에 주목해야 하는데, 그것은 제의
가치와 전시 가치의 구분과 제1 기술과 제2 기술의 구분이다. 벤야민
은 이 두 가지 대립 개념을 통해 예술의 사회적 기능과 관련된 두 가
지 서로 다른 사태를 지적하고 있다. 먼저 제의 가치와 전시 가치의
구분은 종교적 의식에 뿌리를 두었던 예술의 사회적 기능이 기술적
복제로 인해서 그러한 의식과 관계가 없이 전시되는 것으로, 즉 특정

한 사용 맥락에서 감상자의 시선을 끌고 감각적으로 영향을 미치는 기능으로 변화했음을 보여준다. 그리고 제1 기술과 제2 기술의 구분은 예술의 원초적인 시발점인 '기술téchne'로 되돌아가 예술의 사회적 기능을 반성하도록 하는 역할을 한다. 본래 '기술'에는 "진지함과 유희" 혹은 "엄격함과 비구속성"이 함께 내재되어 있었다. 그런데 이 대립된 두 측면이 가진 비중은 역사적 상황과 사회정치적 조건에 따라 달라져 왔다. 가령 기술의 원초적 단계라 할 '주술적 제의'의 기술에서는 진지함과 엄격함의 측면이 유희와 비구속성의 측면에 비해 비교할 수 없이 강력하였다. 벤야민은 이와 마찬가지로 예술의 사회적 기능을 생각할 때도 두 측면의 관계가 해당 시대의 상황이나 조건과 맞물려 어떤 모습을 보여주고 어떻게 변화하는지를 주시해야 한다고 보고 있다.

마지막으로 다섯째 아우라의 문제는 영화의 고유한 매체(기술)적 특성과 이로부터 연유하는 독특한 연기 방식과 제작 방식과도 연결되어 있다. 영화는 '창작'하는 것이 아니라 '제작'하는 것이다. 그것도 카메라라는 기계장치 앞에서, 기계장치의 매개를 통과하여, 무엇보다도 몽타주라는 기계장치적 편집 과정을 거쳐서 만들어진다. 벤야민은 기존의 예술형식과 확연하게 다른 제작 과정을 분석하면서 '평가위원에 의한 테스트 내지 측정 상황', '인간(성)에 대한 기계장치의 우위', '물질과 인간의 무차별성', '미적 가상의 파괴' 등 아우라의 위축과 직결된 국면들을 들춰내고 있다.

이상 다섯 가지 특징들을 종합해보면, 아우라는 자본주의적 대중 상품 사회와 복제 기술의 혁신적 변화, 이와 맞물린 대중의 새로운 지

각 방식과 욕망, 그리고 예술의 사회적 기능의 변화와 복제 기술 매체 특유의 제작 과정 등에 의해 야기된 '예술 개념의 전면적인 위기와 몰락'을 나타내는 개념이라 할 수 있다. 아우라의 위축은 이러한 요인들이 가져온 현대 예술의 존재 상태, 이 존재 상태의 '역사적인 언어-표현'인 것이다.

다음으로 매체의 역사적 기능과 의미에 대한 논의를 보자. 벤야민은 영화가 "그 역할이 생활에서 거의 나날이 증가하고 있는 어떤 도구를 다루는 일이 조건 짓는 지각과 반응 양식에 인간을 적응시키는 데 기여한다"라고 말한다. 영화와 같은 영상 매체의 의미가 인간이 맞닥뜨리고 있는 어떤 시대적·문명사적 과제와 연결되어 있다는 것이다. 즉, 영상 매체는 인간이 자본주의 모더니티 현실을 관통하는 '지각 방식과 반응 양식'에 신체적·의식적으로 익숙해지기 위해 필요한 '지각의 통로'가 된다. 이를 벤야민은 "사람과 기계장치 사이에 균형 관계를 만들어내는 일"이라고 표현하는데, 이때 등장하는 중요한 개념이 바로 '신경 감응Innervation'이다.

본래 '신경 감응'이란 인간이 외부에서 주어지는 신호와 자극을 자신의 '신경 체제' 속으로in-nerv 받아들이면서, 인간의 신경 체제가 외부의 신호와 자극의 상태에 적응하게 되는 과정을 말한다. 한마디로 외적 '자극'과 내적 '지각' 혹은 기술 문명과 인간 존재라는 두 심급 사이가 접합되고 매개되는 과정을 뜻하는 것이다. 인간은 신경 감응을 거쳐서 자신을 둘러싼 세계의 지각 상황, 즉 자극의 강도와 수준에 신체적으로뿐만 아니라 내면적·의식적으로 적응하게 된다. 또한 그럼으로써 인간은 이제 새로운 세계의 지각 상황에 대해 단지 수동적

으로 끌려가는 것이 아니라 능동적으로 유희할 수 있는 가능성, 새로운 표현을 실험할 수 있는 가능성을 확보하게 된다.

동일한 맥락에서 벤야민은 영화의 매체적 특성이 자본주의 모더니티 현실을 지배하는 기계적 속도와 리듬과 밀접하게 연관되어 있다고 지적한다. 그가 보기에 영화는 단순한 대중적 오락 기술이 아니다. 오히려 영화 매체 속에 어떤 모더니티 현실의 특징들이 잠재적, 혹은 명시적으로 반영되어 있는가에 주목해야 한다. 벤야민은 영화 영상의 구성과 흐름 속에서 "오늘날 기계장치 속에 맹아적인 형태로 잠재되어 있는 모든 직관 형식들Anschauungsformen, 템포들, 리듬들이 전개"되고 있다고 진단한다. 좀 더 상세히 말하자면, 기계의 속도와 리듬에 복종하지 않을 수 없는 노동환경, 교통신호와 광고처럼 '충격적인' 신호와 센세이션이 범람하는 대도시의 지각 상황, 실증적·통계적인 사실들이 지닌 압도적인 지배력 등의 현대 세계의 특징들이 영화의 매체 기술적 특성과 본질적인 '친화성affinity'을 갖고 있는 것이다.

이어서 '정신 분산'과 '촉각적 수용'이란 개념을 보자. 이 두 개념의 의미는 어렵지 않아 보인다. 미술 작품은 거리를 두고 정신을 집중해서 보는 반면, 영화는 장면의 생생하고 촉각적인 현실감으로 인해 정신을 집중하지 못하고 산만한 상태에서 수용하는 것으로 이해하면 될 듯하다. 그러나 이런 정도의 피상적인 이해로는 벤야민의 통찰이 담고 있는 예리함을 온전히 파악할 수 없다. 무엇보다도 이렇게 이해하면, 다음과 같은 가짜 질문들에 얽혀들게 된다. '관객은 여전히 영화를 정신을 집중하면서 감상하지 않은가?' 내지는 '예술작품을 감상할 때 여전히 시각적 수용이 촉각적 수용보다 우위에 있지 않

은가?'와 같은 질문들 말이다.

정신 분산과 촉각적 수용은 결코 관객 개개인이 영상을 볼 때 취하고 있는 지각의 집중도를 가리키는 개념이 아니다. 오히려 그 핵심은 현대 사회의 대중이 기계적 노동환경과 지각 환경을 살아가면서 독특한 지각과 의식의 성향을 갖지 않을 수 없음을 지적하는 데 있다. 벤야민은 오늘날 주도적인 지각 과정은 "주의력의 집중을 통해서라기보다는 습관Gewohnheit(익숙함)을 통해서 이루어진다"라고 주장한다. 이때 그가 각별히 주시하는 사태는, 대중이 새로운 모더니티 현실에 적응할 때 가장 중심 역할을 하는 지각과 반응 방식이 더 이상 이전 시대처럼 '거리를 두고 정신을 집중하여 침잠하고 이해하는 방식'이 아니라, 어느 정도는 정신이 '산만한 상태에서' 자신의 '몸과 마음을 촉각적으로' 익숙해지도록 하는 방식에 있다는 것이다. 다시 말해서 대중은 기계화된 물질문명의 작동 기제와 조작 장치에 자신의 몸과 의식을 '시험적·산발적으로 직접 접촉시키고, 그것을 반복해서 사용해보면서 익숙하게 적응하는 방식'을 택하지 않을 수 없는 것이다. 오늘날 처음 자동차 운전을 배울 때나 스마트폰, 아이패드와 같은 새로운 전자 매체에 익숙해지는 과정(즉, 유저user로서 몸과 기계장치 사이에서 벌어지는 촉각적이며 유희적인 상호 적응 과정)을 떠올리면, 벤야민이 무엇을 겨냥하고 있는지가 쉽게 수긍이 갈 것이다.

벤야민의 매체 미학에는 또 하나의 중요한 개념이 언급되어 있다. 바로 '정신적 예방접종'이다. 이것은 새로운 매체가 대중적 주체의 '정신 상태'에 가져올 수 있는 긍정적인 역할을 가리키는 개념이다. 벤야민의 생각은 이렇다. 기술 문명의 급격한 발전은 대중들에게 "위

험한 긴장 관계"를 가져올 수 있다. 가령 새로운 기술 매체의 빠른 속도와 리듬에 적응하지 못하는 경우, 이로 인해 사회경제적 혹은 문화적인 갈등이 유발될 수 있는 것이다. 하지만 벤야민은 이러한 부작용에도 불구하고 새로운 기술 매체가 "대중적 정신이상에 대해 정신적 예방접종의 가능성을 제공"할 수 있다고 주장하는데, 그 구체적인 예로 공상적이며 폭력적인 영화, 슬랩스틱 코미디, 혹은 환상적인 애니메이션을 든다. 이런 영화들이 제공하는 스릴과 웃음이 대중적 망상의 에너지가 위험스럽게 억압, 적체되는 것을 예방할 수 있다는 것이다.

여기서 우리는 벤야민의 세 가지 의미심장한 통찰을 읽어낼 수 있다. 첫째, 벤야민은 기술을 단지 중립적인 장치 내지 편의성의 수단으로 보지 않는다. 그는 오히려 정신병리학적 관점에서 기술을 바라보고, 기술이 어떻게 인간의 의식과 정신적 삶에 영향을 미치는가에 주목하고 있다. 둘째로 벤야민은 기술적 발명이 야기하는 부정적인 측면과 함께 긍정적인 측면을 확인하고자 한다. 그는 기술적 발명이 기계적인 조작과 속도의 강압을 통해 인간을 소외시키고 또 '위험한 긴장 상태'로 몰아가지만, 동시에 그러한 소외와 긴장 상태를 해소시켜주는 역할도 하고 있음을 정확히 직시한다. 셋째로 벤야민은 이런 관점의 연장선상에서 영화 매체의 긍정적인 정신병리학적 의미를 규정하고자 한다. 영화는 대중들이 지닌 '정신이상의 에너지'가 위험하게 발산하는 것을 예방할 수 있다. 즉, 대중들의 소외와 긴장 상태가 광적인 자기 파괴의 형태로 분출되는 것을 사전에 차단하는 '예방주사'의 역할을 할 수 있는 것이다.

이어 '시각적-무의식das Optisch-Unbewußte'이란 개념을 보자. 이 개

념의 핵심은 "정신분석학을 통하여 충동의 무의식적 세계를 알게 된 것처럼 카메라를 통하여 비로소 시각적 무의식의 세계를 알게 된다"라는 주장 속에 들어 있다. 영화 카메라가 산출하는 영상은 단순히 육안을 대체하거나 확장한 것이 아니다. 카메라의 고유한 능력은 클로즈업, 슬로모션, 퀵모션, 앵글, 몽타주 등 다양한 기술적 표현 방법을 활용하여 "무의식이 작용하는 공간"과 "감각적 지각의 정상적 스펙트럼을 벗어난" 꿈과 같은 현실의 모습을 가시화하는 데에 있다. 이로써 '시각적-무의식' 개념의 이론적 역할이 분명해진다. 이 개념은 우선, 영상이 관객의 지성이라기보다는 감각기관과 '무의식적 감정'에 직접적·충격적으로 작용한다는 사실을 좀 더 명확히 밝혀준다. 아울러 그것은 영상이 물질적 현실의 감춰진 모습을 새롭게 발견하고, 또 이와 유희할 수 있도록 해줄 수 있다는 사실에 대해서도 이론적인 토대를 제공한다고 할 수 있다.

벤야민은 영화 내지 영상 매체의 긍정적인 역할과 해방적인 가능성을 역사철학적으로 구제하고자 했다. 하지만 그는 이러한 역할과 가능성이 저절로 실현된다고 생각하지 않았다. 반대로 그는 이를 가로막고 있는 경제적·사회정치적 위험 요소들도 명확히 감지하였다. 특히 그는 '자본'에 의한 영화의 통제와 신비주의적·아우라적인 '스타 숭배', 그리고 정치적 파시즘에 의한 이데올로기적 도구화를 강력하게 경고한다. 진정한 철학적 비평가가 역사의 매 순간에 내재한 '위기(몰락)와 해방(구원)의 가능성'을 함께 읽어내야 하는 것처럼, 벤야민은 매체로서의 영화가 극적인 갈림길에 서 있음을 또렷이 직시하였던 것이다.

마르셀 뒤샹, 〈계단을 내려오는 누드, 넘버 2〉,
1912년, 캔버스에 유채, 146×89cm, 필라델피아 미술관.
뒤샹의 중첩된 사진 실험은 여성의 몸과 여성의 걸음걸이를
카메라 장치를 통해 분해하고 재구성하여 '시각적-무의식'의 차원으로
진입하려는 시도로 해석할 수 있다.

벤야민이 예술을 바라보는 관점은 대단히 포괄적이다. 예술에 대해 생각할 때 일반적으로 떠올리는 작품론이나 작가론은 그의 관점에 전혀 미치지 못한다. 그에게 예술은 단지 하나의 문화 형식이 아니라 "한 시대의 종교, 형이상학, 정치경제적 경향들의 총체적인 표현"인 것이다. 벤야민이 예술과 매체에 대해서 쓴 철학적 에세이와 비평들은 모두 특정한 예술(작품)이 등장한 시대의 총체적인 역사적 경험과 그 진리 내용을 읽어내고, 이를 통해 현재의 역사적 위상을 엄밀하게 인식하기 위한 시도였다. 결국 그는 과거와 현재의 내밀한 관계, 그리고 현재라는 절대적 시점에 내재되어 있는 '위기와 변혁의 가능성'을 이론적으로 구제하고자 한 것이다. 비교적 널리 알려진 그의 매체 미학도 이러한 포괄적인 역사철학적 관점에 입각해 있음을 잊어선 안 된다. 벤야민의 사상적 노력은 이제 지난 과거의 기념비에 불과한 것일까? 결코 그렇지 않다. 그가 남긴 여러 미학적 통찰들은 오늘날에도 그 시의성과 설득력을 조금도 잃지 않았다. 무엇보다도 벤야민이 실천한 철학적 사유와 글쓰기는 현대 대중문화에 담긴 지각과 열정에 대해 고민하는 모든 독자들에게 여전히 '뜨거운 상징'으로서 말을 건네고 있다.

아도르노

개별자의 에토스를 옹호하는 예술철학

참된 애도의 정치학

철학자 김진영은 세월호 참사의 희생자들을 기억하며 '정치적 애도'라는 중요한 화두를 던진 바 있다. 이때 '정치'는 결코 특정한 권력 집단이나 현실적인 정치적 역학 관계를 가리키지 않는다. 오히려 '정치'는 정치에 대한 일반적인 이해를 완전히 뛰어넘는 사유, 전적으로 새로운 정치적이며 인간학적인 사유를 요청하는 개념이다. 왜냐하면 그가 역설하는 것은 죽은 자들과 산 자들 사이의 연대, 그것도 익명의 다수가 아닌 개별자로서의 희생자들과 역시 개별자로서 살아가는 우리 한 사람 한 사람 사이에 존재해야 하는 연대이기 때문이다.

사실 현실 정치 영역도 지속적으로 자신의 과거와 전통을 기억한다. 개천절, 광복절, 제헌절, 4·19 혁명, 6·25 한국전쟁, 5·18 민주화 운동, 6·10 민주항쟁 등이 대표적인 '공인된' 기념일들이다. 그러나 이들은 대부분 관례화되어 진정한 애도의 의미를 잃은 지 오래다. 무

엇보다도 거의 기계적으로 거행되는 기억과 애도의 의식은 상당 부분 '현재와 미래를 위한 밑거름'이라는 낡은 수사학에 갇혀 있다. 조금 거칠게 말해서, 통상적인 정치적 애도는 대부분 과거를 잊지 않고 있다는 현재의 알리바이, 그리고 더 나은 미래로 나아가겠다는 '모호하고 무책임한 선언'을 되풀이하는 데 그치고 있다.

김진영은 희생자들에 대한 익명화와 추상화를 강하게 경고한다. 세월호 희생자들은 그냥 어디론가 사라진 '그들'이 아니다. 희생자들은 '아직' 배 안에서 나오지 않았다. 죽었지만 아직 나오지 않은 한 사람 한 사람으로서 이들은 지금 우리에게 어떤 말을 건네고 있다. 이 말이 누군가에게 들릴 수 있을까? 들린다면, 어떻게 해독될 수 있고, 또 어떻게 해독되어야 할까? 이는 전적으로 현재를 살아가는 우리들 각자에게 달린 문제다. 김진영은 바로 이 과거의 희생자들로부터 오는 말에 귀 기울이고, 그것을 자기 자신의 일부로서 생생하게 느끼고 이해하려는 '구체적 실존의 애도'를 촉구한다. 그것은 희생자들 한 사람 한 사람을 몸을 가진 인간으로서 느끼고 존중하는 기억의 작업, 한 사람 한 사람의 삶과 고통을 현재로 소환하여 현재의 '별문제 없음'을 중지하고 무효화시키려는 '본원적 연대'의 애도 작업이다. 이 연대의 관점에서 볼 때, 현재는 더 이상 습관적으로 그러하듯 미래를 향해 곁눈질해선 안 된다. 이 애도 작업을 무시하거나 가볍게 여기는 자의 미래는 결국 과거는 물론이고 현재까지 탈각되어버린 미래, 그러니까 사실상 삶이 모두 사라진 '좀비의 영원한 미래'로 귀착될 것이다. 진정한 연대의 애도는 철저하게 현재를 위해, 현재에 멈춰서서, 현재가 온전한 현재로서 서기 위해 시도하는 '자기-기억' 혹은

'자기-반복'(키에르케고어)의 노력이다. 그것은 기만적인 미래가 아니라, 죽은 개별자들의 삶과 고통으로부터 현재적 삶의 이해와 에너지를 끌어오고자 하는, 진정으로 정의로운 역사적 인식의 분투라 할 것이다.

비동일성의 사유

개별자들을 익명의 다수로 환원시키지 않는 사유. 개별자들의 삶과 고통을 깊이 공감하고, 그들의 정당한 목소리와 권리를 되찾아주고자 하는 사유. 독일의 현대 철학자 아도르노Theodor Wiesengrund Adorno(1903~1969)는 이러한 사유를 '비동일성das Nicht-Identische의 사유'라 불렀다. 왜 비동일성인가? 비동일성의 사유란 무엇이며, 어떻게 가능한가? 일견 '동일성identity' 혹은 '정체성'이란 말은 너무나 당연하고 기초적인 개념이어서, 그것을 무시하거나 부인한다는 것이 불가능해 보인다. "a=a" 혹은 "나는 나, 너는 너", 세상에 이보다 더 분명하고 올바른 진리가 있을까? 그래서 형식논리학을 이루는 가장 중요한 두 가지 원리가 '동일률'과 '모순율'이 아니겠는가? 그러나 아도르노의 '동일성'은 형식논리학의 동어반복적인 원리를 가리키는 말이 아니다. 사실 동일성의 사유는 인간의 문화적 삶에서 피할 수 없는 사유 방식이다. 그것은 원초적인 '언어'에서, 주술적이며 종교적인 '의식ritual'에서, 혹은 최초의 우주론적 질서를 담은 '신화myth'에서 이미 작동하고 있다. 동일한 '소리'와 '문자'(언어), 동일한 '이편'과

'저편'(종교), 동일한 '원인'과 '영
역'(신화)에 대한 표상 없이 어떻게
문화가 시작될 수 있겠는가?

하지만 아도르노가 '동일성의
사유'를 문제시할 때, 그 비판적 함
의는 단순히 '동일한 것' 자체가
아니라, 서구 철학사를 통해 점점
더 지배력을 확장해온 어떤 사유
의 경향을 향해 있다. 『계몽의 변

테오도어 비젠그룬트 아도르노

증법』(1944, 동료 철학자 호르크하이머Max Horkheimer와 공저)을 따라서 말
하자면, 그것은 서구 물질문명의 발전을 주도해온 과학적이며 실증
주의적인 사유를 겨냥하고 있다. 하이데거와 마찬가지로, 아도르노
도 서구 철학사와 문명사 전반에 대해 상당히 비판적이며 비관적이
다. 아도르노가 보기에 서구의 과학적이며 실증주의적인 사유는 근
본적으로 일반적인 '개념과 법칙'을 추구하는 사유다. 그것은 개별
대상들과 현상들에서 출발하지만, 그 목표는 이들을 공통적으로 포
괄하는 '동일한' 일반적 개념, 이들을 관통하는 '동일한' 보편적 법칙
을 찾아내는 데 있다. 특히 16~17세기에 들어와 이러한 사유가 민족
국가의 성립, 국가 관료주의 체제, 산업 자본주의, 식민지 지배의 확
장 등과 맞물리면서 이전과 비교할 수 없을 정도로 강력한 힘과 속도
를 획득하게 되었다. 베이컨이 지향한 '지식의 힘을 통한 자연 경영',
데카르트가 주창한 '분석기하학과 기계론적 자연관', 갈릴레이와 뉴
턴이 정립한 '수학적 물리학'의 체계 등이 그 대표적인 결과물이라

할 것이다.

문제는 과학적·실증주의적 사유가 단지 물질적 현상을 설명하는 개념이나 이론에 머물지 않았다는 점이다. 반대로 그것은 방금 언급한 여러 사회역사적 요인들을 배경으로, 무엇보다도 기술적 활용과 경제적 이윤 창출이란 목적을 매개로 하여 서구 사회와 문화 전반에 깊이 파고들었다. 그것은 이제 서구인이 일상적으로 주위의 사물과 인간을 대하는 관점과 접근 방식을 지배하게 되었다. 과학과 실증주의에 길들여진 인간은 자연을 더 이상 어떤 넘어설 수 없는 무한한 근원이자 바탕으로 여기지 않는다. 자연에 대해 더 이상 '가장 가까이 있으면서도, 가장 멀리 있는 듯한' 신비와 경외의 느낌을 갖지 못하게 된 것이다. 반대로 자연은 이제 근본적으로, 실증주의적 사유가 개념과 법칙의 동일성을 기반으로 인식하고 측량하고 지배할 수 있는 대상으로 환원된다. 여기에는 어떠한 예외도 있을 수 없다. 인간을 둘러싼 '외적 자연'은 물론, 인간이 자신의 몸과 감각으로 느끼는 '내적 자연'까지도 지배와 활용의 대상으로 격하될 수밖에 없는 것이다.

이러한 발전의 여파로 근대 이후 서구인의 마음속에 각별하게 형성된 사유 능력을 아도르노는 '도구적 이성instrumentale Vernunft'이라 부른다. 왜 도구적 이성인가? 왜냐하면 그것이 모든 것을 실증적 사실들과 통계를 위한 '사례'로 환원시키기 때문이다. 그것은 또한 '어떤 목적(특히 자본주의적·경제적 효율성)을 위한 수단'이란 관점에서 모든 것을 하나의 도구로 대상화시키는 사유이다. 따라서 도구적 이성은 자기 자신과 사회에 대해 어떠한 비판적 반성도 시작할 수 없고, 종국에는 자기 자신조차도 고유한 가치가 없는 수단과 도구로 전락

요제프 보이스, 〈아우슈비츠 저항〉, 1956~1964년,
유리 상자 안에 전기 요리판·유지방·소세지·마른 쥐,
193.5×148×75cm, 다름슈타트 헤센 주립박물관.
아도르노의 유명한 말 "아우슈비츠 이후에 서정시를 쓰는 것은 야만적이다"를
인용하면서 보이스의 〈아우슈비츠 저항〉을 설명한 논문이 있다.

시키게 된다. 서구 문명사에서 동일성의 사유가 도달한 종착점이 바로 실증주의와 도구적 이성의 승리인 것이다.

그렇다면 비동일성의 사유란 무엇이며, 어떻게 가능할까? 실증주의적 획일성과 단편성이 지배하는 사회, 경제적 효율성과 관료주의가 개개인을 총체적으로 관리하는 사회, 전체로서의 모습이 필연적으로 허위와 기만의 형상을 띨 수밖에 없는 사회. 이러한 현대 자본주의 사회에서 과연 비동일성의 사유가 가능할 수 있을까? 아도르노에게 오늘날 비동일성의 사유가 가능한 '거의' 유일한 영역이 바로 예술이다. '거의'라고 붙인 이유는 예술 이외에 '비판적·변증법적 반성'으로서의 철학에서도 비동일성의 사유가 존중되고 펼쳐질 수 있

기 때문이다. 물론 아도르노에게 오늘날 의미 있는 철학적 반성이란 대부분, 예술 안에 내재되어 있는 비동일성의 사유를 찾아내고, 그 역사적 내용을 해석하고 구제하는 방식으로 이루어질 수밖에 없다. 그렇기 때문에 18권 분량의 아도르노 전집 가운데 예술과 관련된 내용이 3분의 2가 넘는다.

변증법적 사유의 예술철학

그런데 아도르노의 난해한 예술철학을 이해하기 위해선 반드시 변증법적 사유 방법에 친숙해져야 한다. 아도르노 스스로 자신의 사유 방법에 가장 큰 영향을 준 사상가가 헤겔이라고 밝히고 있기 때문이다. 앞에서 헤겔 미학을 소개할 때 말했듯이, 변증법은 어떤 난해하고 비밀스러운 방법이 아니다. 변증법은 무엇보다도 '관계적'이며 '역사적'인 사유 방법이다. '관계적'이란 말은, 변증법이 어떠한 대상과 현상이든, 언제나 그것이 속해 있는 구체적인 사회적·역사적 맥락과 상황을 최대한 고려하면서 그 의미를 이해하고자 한다는 뜻이다. 홀로 떨어져서 존재하는 것은 아무것도 없다. 설사 독자적으로 존재하는 듯 보여도, 그 이면에는 다른 대상들 및 상황들과 다양한 방식으로 서로 연관되어 있다. 또한 '역사적'이란 말은, 변증법이 모든 것을 생성 중이며 변화 중에 있는 것으로 본다는 뜻이다. 그런데 생성과 변화는 근본적으로 매 순간 살아 있는, 연속적인 과정이다. 달리 말해서 생성과 변화 속에는 기존의 것과 현재의 것이 함께 공존하고 대립하

고 있으며, 또 서로 영향을 주고받고 있다. 게다가 생성과 변화를 거쳐 출현하게 되는 것은 이전까지 존재했던 것과는 다른, 전적으로 새로운 것이다. 그렇지만 이 새로운 것(결과)은 과거의 현상들 및 상황들(원인)과 결코 무관한 것이 아니다. 오히려 새로운 것은 이들을 바탕으로, 이들과 인간적 실천의 상호작용을 통해서 현실화된 새로운 출발점으로 봐야 한다. 맥락과 상황, 생성과 변화를 중시하기 때문에, 변증법은 모순, 대립, 충돌을 전적으로 긍정하는 사유 방법이다. 상식적인 세계관과는 정반대로, 변증법에서는 모순, 대립, 충돌이 예외가 아니라 정상이다. 따라서 변증법은 동일한 대상을 어떤 확정된 것, 최종적인 것으로 보지 않는다. 오히려 변증법은 늘 동일한 대상들 사이에 존재하는 일시적 혹은 지속적인 연관성, 동일한 대상의 감춰진 근원과 그 생성 과정, 동일한 것의 점진적 혹은 비약적 '비동일화'(즉, 질적 변화)에 주목하며, 이러한 지점들을 가능한 한 넓고 깊게 이해하고자 한다.

아도르노가 예술을 이해하고 해석하는 방법도 정확히 이런 의미에서 변증법적이다. 예술은 동일한 것으로 머물러 있는 죽은 사물이 아니다. 또 몇 가지 일반적인 개념들을 통해 그 본질이 정의될 수 있는 추상적인 사상思想도 아니다. 오히려 아도르노는 예술을 근본적으로 자신 안에 '자신의 타자', 즉 자기 자신이 아닌 것을 포함하고 있는 영역으로 본다. 이 말은 예술이 단일한 원리나 본능으로 환원될 수 없다는 것, 이미 내재적으로 '자기 자신을 넘어선 외부'와 연관되어 있다는 것을 뜻한다. 이때 외부는 '사회 현실'일 수도 있고, '예술가(들)' 혹은 '다른 예술작품(들)'일 수도 있고, 예술과 관련된 일련의 이론과

제도적 틀인 '예술계Artworld'일 수도 있다. 물론 이 외부는 예술의 물리적인 바깥이 아니라, 이 바깥이 예술 안에 들어와서 예술 자체의 일부가 되어 있는 '내재적 외부(타자성)의 국면'을 가리킨다. 아무튼 중요한 것은 아도르노가 예술을 동일하고 완결된 것이 아니라 내적으로 '모순적이며 비동일적인' 본성을 지닌 영역으로 본다는 점이다. 아도르노의 표현을 빌리자면, 예술은 '자율적'이면서 동시에 '사회적 사실fait social'인 것이다.

그런데 이렇게 예술이 이미 자신의 타자(외부)와 관련되어 있다는 것은, 예술이 늘 이 타자(외부)와 내적으로 대결을 벌이고 있다는 것을 뜻한다. 예술은, 적어도 진지한 의미에서 예술이라 부를 수 있는 것은 결코 사소하고 '색깔 없는' 오락거리가 아니다. 오히려 진지한 예술작품은 늘 자신을 둘러싼 '사회', 자신에게 전승된 '역사'에 대해 긍정적인 혹은 비판적인 태도를 취하고 있으며, 나름의 방식으로 사회와 역사에 대한 '표현'을 시도한다고 봐야 한다. 당연히 여기서 말하는 '태도'와 '표현'은 직접적인 언명이나 도덕적·정치적인 선언이 아니다. 예술작품에 담겨 있는 태도와 표현은, 그 작품의 고유한 재료와 매체, 기법과 기술, 구성과 통일성 속에 매개되고 융해되어 있다. 이로부터 아도르노 미학의 또 한 가지 두드러진 특징이 드러난다. 그에게 작품의 재료와 매체, 기법과 기술은 한낱 중립적인 요소나 수단이 아니다. 반대로 어떤 재료와 매체를 선택하는가, 또 어떤 기법과 기술을 어떻게 활용하는가는 해당 작품이 사회와 역사에 대해 어떤 태도를 취하고, 어떤 대결을 벌이는가에 결정적으로 중요하다. 예술은 재료, 매체, 기법, 기술을 통해서 이미, 늘 사회적·역사적인 차

미술에서 모든 '퇴폐'를 청산한다는 히틀러와 나치 정권의 명령 아래
1937년 7월 19일부터 뮌헨, 베를린 등 주요 도시를 순회하며 열린 '퇴폐
미술전'의 포스터와 전시회 장면. 나치가 퇴폐 미술로 낙인찍은 작품들은
다다, 초현실주의, 표현주의 등 후에 '역사적 아방가르드'로 불리게 되는
도전적이며 실험적인 작품들이었다.

원에 깊숙이 연루되어 있다. 왜냐하면 그 기원과 효과의 측면에서 볼 때, 재료, 매체, 기법, 기술 등은 사회적·경제적·역사적 요인들, 이 요인들의 변화와 긴밀하게 맞물려 있기 때문이다.

아도르노가 예술의 '형식'과 '내용'을 이해하는 방식도 마찬가지로 변증법적이다. 그 핵심은 "형식은 침전된 내용이다"라는 주장과 "예술은 오직 형식만큼의 기회만 갖고 있다"라는 주장 속에 들어 있다. 이 두 주장을 좀 더 풀어서 서로 연결시킨다면, 다음 세 가지 견해로 귀결될 것이다. 첫째로 작품의 형식은 내용과 뗄 수 없이 연결되어 있다. 작품의 내용을 밝히려면 반드시 작품의 형식을 세밀하고 정교하게 파악해야 한다. 둘째로 작품의 형식이란 눈에 보이는 외적 형태가 아니라, 오히려 작품이 작품으로서 '내적으로 형상화되는' 과정을 가리킨다. 다시 말해서 어떤 작품을 이루고 있는 재료, 매체, 기법, 기술 등이 고유한 방식으로 하나의 '정합적인 전체'를 구성하는 과정이 그것의 형식이다. 따라서 형식을 파악하는 일은 작품이 어떻게 사회적·역사적 차원과 연관되어 있으며, 이 차원과 어떤 비판적 대결을 벌이고 있는가에 대한 이해를 포함하지 않을 수 없다. 셋째로 형식을 파악하는 일은 작품의 내적 형상화, 작품의 '내재적 매개 과정'을 재구성하면서, 이를 통해 드러나는 역사적 '진리 내용'을 해명하는 데로 나아가야 한다. 이런 의미에서 예술의 경계境界와 본령은 형식이라고 할 수 있는 것이다.

그렇다면 예술과 비동일성의 사유는 어떻게 연관된 것일까? 아도르노가 여기서 내세우는 중요한 개념이 '미메시스적 충동'이다. 미메시스mímēsis는 그리스어로 '모방imitation'을 뜻하는데, 이미 우리는 아

리스토텔레스가 『시학』에서 이 개념에 얼마나 큰 역할을 부여했는가를 잘 알고 있다. 눈에 띄는 것은 아도르노가 이를 '충동'이라고 부른다는 점이다. 이로부터 분명해지는 것은, 그가 미메시스를 단순히 현실을 재현하는 것이 아니라 훨씬 더 포괄적인 '세계 연관'의 방식, 인간의 고유한 '만남과 이해의 능력'으로 본다는 점이다. 아도르노에게 대상을 미메시스적으로 만나고 이해한다는 것은 대상의 개별성과 특수성을 인정하고, 스스로 그에 '동화되고 공감하면서' 그 의미를 가능한 한 온전히 되살려내려는 노력을 말한다. 그것은 근본적으로 대상을 소유하고 지배하려는 것이 아니라, 대상에 대한 존중과 화해를 지향하는 행동 방식이다. 요컨대 미메시스적 충동은 현대 사회를 지배하고 있는 동일성의 사유에 거스르는 행동 방식인데, 오늘날 이 미메시스적 충동이 가장 의미 있게 발현되고 있는 영역이 바로 예술인 것이다.

물론 아도르노는 미메시스적 충동을 예술의 유일한 원천이라고 여기지는 않는다. 예술의 형식에 내재된 '정합적인 전체성'에서 엿볼 수 있는 것처럼, 작품이 등장하기 위해서는 미메시스적 충동과 함께 '합리성'의 측면도 동등하게 요구된다. 작품을 구성하는 여러 요소들을 균형감 있게 포괄하고, 이들 사이의 내적 연관성과 일관성을 창출하는 정신의 활동이 반드시 필요한 것이다. 하지만 이때 합리성은 전통적인 개념적·논리적인 사유 능력이 아니다. 작품의 내적 연관성과 일관성을 위한 합리성은 오히려, 틀에 박힌 개념적 동일성을 낯설게 하고 이를 넘어서려는 사유, '비동일적인 것의 존재 가능성'을 모색하고 구제하려는 사유라 할 수 있다. 왜냐하면 예술작품 속에 실현되

고 있는 합리성은 미메시스적 충동을 지배하려는 것이 아니라, 이 충동을 조심스럽게 동반하면서, 그 감각적이며 구체적인 현시를 도모하는 깨어 있는 정신의 능동성이기 때문이다.

제1·2차 세계대전과 전 지구적 냉전 시대. 아도르노가 겪은 20세기 현대 사회는 한마디로 극단적인 야만과 폭력의 연속이었다. 그는 수많은 유대인 친척들은 물론, 자신이 사상가로서 가장 존경했던 발터 벤야민마저 잃었다. 그는 유럽과 미국, 그 어디에서도 인간과 개별자를 존중하는 문화와 정치 공동체의 단초를 찾을 수가 없었다. 어린 시절부터 음악과 문학의 세례를 깊이 받은 아도르노였기에, 예술에서 마지막 희망을 발견하고자 몸부림친 것은 자연스러울 뿐 아니라 충분히 우리의 연민을 자아낼 만하다. 하지만 이러한 인간적 동기와 연민과는 별도로, 그의 예술비평과 미완성 유작遺作『미학 이론』은 기념비적인 유산으로 남아 있다. 20세기의 예술철학자들 가운데, 그만큼 예술작품에 대한 심층적인 이해를 바탕으로, 그만큼 수준 높은 철학적 비평을 남긴 이는 찾아보기 어렵다. 예술에 대한 아도르노의 절박하고 절대적인 기대를 따르지 않더라도, 그의 예술철학을 공부하는 일은 독자에게 여전히 신선한 충격과 지적 영감을 선사해줄 것이다.

서양 미학사의 거장들

메를로-퐁티

몸과 세계의 공생적 소통

신체 현상학과 사유의 전환

동양과는 다른 서구 문화의 사상적 특징을 꼽으라면 대부분 '이원론dualism'을 이야기한다. 실제로 서구 사상사를 들춰보면, 이원론에 대한 수많은 증거를 쉽게 찾을 수 있다. 플라톤의 '감각 세계'와 '지성 세계'의 구별, 아리스토텔레스가 「형이상학」 강의록에서 강조하는 '질료'와 '형상'의 구별, 기독교의 중심을 이루고 있는 '지상'과 '천상神國' 내지 '천국'과 '지옥'의 구별, 데카르트 철학의 핵심이라 할 '사유 실체'와 '물질(공간)적 실체'의 구별 등등이 분명한 실례들이다. 하지만 서구 사상 전체를 관통하는 가장 뿌리 깊은 이원론적 대립 개념을 지적해야 한다면, 그것은 '영혼'과 '육체', 그리고 '주체'와 '객체'의 구별이 될 것이다. 물론 이 두 가지 대립 개념에 대한 이해는 역사적으로 적지 않은 변화를 겪었다. 고대 그리스인들이 생각했던 영혼과 육체는 18세기 근대인들이 생각했던 영혼과 육체와는 상당

히 달랐다. 그리스인들에게 육체를 '정밀하고 복잡한 기계'로 바라보는 근대적인 관점은 낯선 것이다. 또한 어떤 사람의 '성격'에 대해서, 당사자를 제외하면 아무도 꿰뚫어 볼 수 없는 '내면적 심연' 같은 것을 떠올리는 것도 그리스인에게는 불가능한 일이다. 인간의 성격과 행동에 대한 생각이 근대와는 현저히 달랐기 때문이다.

오늘날 대부분의 사람들은 영혼과 육체, 주체와 객체의 이원론을 더 이상 소박하게 믿지 않는다. 이원론의 근본적인 한계를 삶의 여러 상황들 속에서 분명하게 경험했기 때문이다. 정신적 스트레스가 육체적 증상이나 질병과 얼마나 밀접하게 연관되어 있는가? 또한 주체와 객체, 주관과 객관(대상)을 분리하여 생각할 수 없는 경우가 얼마나 많은가? 주지하듯이 동일한 대상이나 사건이라 할지라도, 주체가 어떤 관점이나 태도를 취하느냐에 따라 그 모습과 의미는 현저하게 달라질 수밖에 없다.

그러나 그럼에도 영혼/육체, 주체/객체의 구별은 여전히 건재하다. 이 두 가지 구별의 근본적인 문제점이 여러 곳에서 확인되었음에도 불구하고, 이들은 서구인들에게, 아니 서구 문화의 영향을 받은 모든 사람들에게 여전히 강력한 힘을 발휘하고 있다. 우리에게 아주 가까운 두 가지 예를 통해 이를 확인해보자. 하나는 '육체body'에 대한 생각이고, 다른 하나는 우리가 통상 '지각perception'을 이해하는 방식이다.

우리는 누구나 각자 자신의 육체를 갖고 살아간다. 자신의 육체가 '자신의 것', '자신만의 것'임을 분명하게 알고 있다. 가령 거울을 보면서 머리끝부터 발끝까지 완결된 것으로 '보이는' 이 육체가 자신의 것임을 확실하게 알고 있다. 적어도 보는 순간에는 확실하다고 느끼

고 믿는다. 그런데 이렇게 거울 속에서 눈으로 '보고 확인하는 육체'와 내가 매 순간 스스로 '느끼고 있는 몸'은 동일한 것인가? 다시 말해 하나의 '객관적인 대상'으로 완결되어 있는 — 그래서 다른 사람도 동일한 대상으로 확인할 수 있는 — 나의 육체와 내가 내 자신에게서 느끼고 있는 몸, 즉 때론 선명하기도, 때론 모호하기도 하지만 내 '몸 전체의 느낌'을 통해 내게 다가오는 구체적인 '내 몸의 상태'는 동일한 것인가? 결코 동일하지 않다.

거울을 보면서 가만히 느끼면서 생각해보라. 거울에 비친 내 육체가 내가 생생하게 느끼는 몸 전체의 느낌-상태와 정말 하나로 합치되는가? 예컨대 두피에 문제가 생겨서 피부과에 갔다고 치자. 의사가 모니터를 통해 비춰주는 확대된 두피의 모습은 얼마나 낯설고 흉물스러운가? 거칠고 메마르고 버려진 황무지, 흡사 '달 표면' 같아 보이는 두피의 모습은 내가 몸으로 느끼는 두피의 감각, 머리 내지 두피 '근방area'에서 내게 다가오는 느낌과 얼마나 현저하게 다른가! 그럼에도 우리는 '육체' 하면, 당연한 듯 객관적으로 완결된 '의학적 육체'만을 떠올린다. 몸 전체에서 느껴지는 몸의 실질적인 상태, 몸의 구체적인 '존재 상태의 느낌'은 '주관적이며 불확실한 것'으로 치부하면서 무시해버린다. 그리고 이때 의학적 육체는 영혼 내지 정신과는 전적으로 무관한 '물질적인 조직체', 영혼 내지 정신과 완벽하게 단절되어 있는 복잡한 '물리적·생화학적 유기체'로 간주된다. 한마디로 육체에 대한 우리의 통념을 지배하고 있는 것은 의학적·실증과학적 관점에서 바라본 객관화된 육체인 것이다.

'지각'도 마찬가지다. '지각' 하면 우리는 저절로 대략 다음과 같

은 의학적이며 신경생리학적인 과정을 떠올린다. 어떤 감각적 특질을 가진 대상이 저기 홀로 존재한다. 몇 가지 감각기관, 즉 감관感官을 가진 주체가 등장한다. 주체는 저편에 있는 대상에 관심을 보이면서 자신의 감각기관을 활용하여 대상을 지각하려 한다. 곧바로 대상의 특질들이 감관을 통해 들어와 주체의 육체 안에 있는 감각세포를 자극한다. 이 자극은 화학적·전기적 신호로 변환되어 중추신경을 통해 해당 감각을 담당하는 뇌의 특정 세포에 전달된다. 이 세포가 전달된 신호를 이해할 수 있는 '형상'으로 '번역(해독)하여' 의식에 알려주면, 드디어 지각이 출현하게 된다. 일견 이러한 설명은 당연할 뿐 아니라 객관적이며 과학적으로 보인다.

하지만 여기서 우리는 이러한 이해 방식이 어떤 '전제' 위에서 움직이고 있는가를 면밀히 살펴보아야 한다. 확실히 이러한 이해 방식은 암암리에 두 가지 전제를 당연한 것으로 받아들이고 있다. 첫째는 주체와 객체가 서로 '엄격하게 분리되어' 있다고 생각하며, 둘째로는 지각 대상(내용)을 사실상 객체의 자극(신호) 내지 '감각 자료sense data'로 환원시키고 있는 것이다. 그러나 내가 어떤 대상 혹은 어떤 상황을 지각하는 일이 늘 나로부터 명확히 구별되어 있는 무언가를 감관을 통해 수용하는 것과 같은가? 또한 나의 '지각 내용'이 대상이나 상황이 내 감각세포에 전달한 물리적 자극의 크기, 이 자극에 의해 촉발된 뇌세포의 생화학적 변화와 동일한 것인가? 결코 그렇지 않다. 구체적인 삶의 과정에서 우리가 경험하는 지각은 거의 대부분, 주체와 객체가 서로 얽혀 있고 연결되어 있는 '정서적이며 관계적인' 지각이다. 또한 우리의 생각과 행동을 동반하고, 이들에게 방향과 의미를 부여

해주는 '살아 있는 지각'은 물리적
이며 물질적인 감각 자료와는 전
적으로 다른 차원에 속하며, 그 실
질적인 내용도 비교할 수 없이 다
르다. 그럼에도 지각에 대한 우리
의 통념 속에는 저 실증과학적·객
관주의적 관점이 여전히 강력하게
자리 잡고 있는 것이다.

모리스 메를로-퐁티

영혼/육체, 주체/객체의 분리.
이제 이 뿌리 깊은 이원론적 사유
방식을 가장 철저하게 거부한 철
학자, 나아가 이 사유 방식과는 전적으로 다른, 대단히 의미심장한
현상학적 사유를 시도한 철학자가 바로 모리스 메를로-퐁티Maurice
Merleau-Ponty(1908~1961)이다. 왜 메를로-퐁티는 이원론적 사유를 철
저하게 거부한 것일까? 방금 보았듯이, 이원론적 사유가 인간의 생생
하고 구체적인 '지각'과 개개인이 자신의 몸에서 자연스럽게 느끼는
몸 전체의 경험을 하찮은 것으로 경시하거나 아예 시야에서 완전히
배제하기 때문이다. 살아 있는 몸의 느낌과 지각을 박탈당한 인간이
어떻게 진정한 철학의 출발점이 될 수 있겠는가. 메를로-퐁티는 이런
문제의식에서 서구의 모든 기존 철학을 비판하고 거부한다. 그가 보
기에 근대 철학자 가운데 가장 심각하게 부정적 영향을 끼친 이는 데
카르트였다. 왜냐하면 데카르트는 영혼과 육체를 엄격하게 분리하는
'실체-형이상학'을 주창했을 뿐 아니라, 육체를 철두철미 하나의 복

잡한 기계로 간주하는 '의학적 기계론'의 시조였기 때문이다. 게다가 데카르트는 인간의 여러 감각 및 지각 경험들에 대해서도 '명료함과 명석함clear and distinct'이라는 객관적이며 기하학적인 인식의 척도를 내세웠다. 그럼으로써 그는 이후 서구 철학이 여러 감각 및 지각 경험의 인간학적 중요성, 즉 이들이 주체와 대상 사이 내지 주체와 주체 사이에서 행하는 의미 있는 역할을 간과하거나 경시하도록 이끌었던 것이다.

메를로-퐁티는 로크, 흄, 버클리George Berkeley 등으로 대표되는 영국의 경험론도 결코 긍정적으로 보지 않았다. 경험론은 감각과 지각 경험을 인간의 모든 인식과 판단의 원천으로 중시한다는 점에서는 분명 데카르트적인 합리론보다 진일보한 면모를 지니고 있었다. 하지만 경험론은 주체와 객체를 분리시켜 생각하는 것, 그리고 수학적·실증과학적 관점을 참된 인식의 절대적 기준으로 삼는 것에서 합리론과 별반 차이가 없었다. 경험론도 합리론과 마찬가지로 이원론적 분리를 전제한 상태에서 감각과 지각 경험을 이해하고 설명하려했던 것이다.

하지만 메를로-퐁티는 한 걸음 더 나아가 후설과 하이데거의 현상학에 대해서도 비판적인 시선을 던진다. 사실 후설과 하이데거의 현상학은 헤겔 철학 및 게슈탈트 심리학과 더불어 메를로-퐁티 자신이 가장 소중하게 받아들인 사상적 원천이었다. 후설과 하이데거는 서구 철학의 오랜 이원론과 이성 중심적 전통을 근본적으로 의문시하면서, 인간에게 다가오는 생생한 경험 자체, 이른바 '현상 자체'로 되돌아갈 것을 촉구하였다. 메를로-퐁티는 두 대가의 현상학적 전환과

탐구가 사상사적으로 얼마나 획기적인 것인가를 누구보다도 잘 알고 있었다. 그는 말년까지 이들의 저작과 지속적으로 대화를 나누면서 자신의 철학적 성찰을 진전시켜나갔다.

그럼에도 그는 이들의 충실한 후예로 남는 것으로 만족하지 않았다. 많은 탁월한 통찰들에도 불구하고, 이들의 현상학에서 몇 가지 본질적인 한계를 간파했기 때문이다. 그에게는 이들의 현상학이 이원론을 진정으로 넘어섰거나, 혹은 살아 있는 인간의 '실존적 현실'을 온전히 포착했다고 보이지 않았다. 가령 후설 현상학의 기초 개념들이라 할 '의식', '의식의 지향성Intentionalität', '현상학적 환원Reduktion' 등은 암암리에 '사유하는 의식'의 관점을 전제하고 우선시하고 있다. 아울러 후설의 현상학은 의식 행위(주체)와 의식 대상(객체)의 관계와 관련해서도, 둘 사이의 존재론적 차이 혹은 단절을 상당한 정도로 승인하고 있다고 보인다. 하이데거의 철학적 인간학도 의심스럽기는 마찬가지다. 하이데거가 말하는 인간 존재, 즉 '현존재'의 본질적인 특징들(즉, 세계-내-존재, 걱정, 피투성, 현사실성, 담화, 정조 등)도 전통적인 이원론과는 결별했다고 볼 수 있지만, 여전히 '현존재와 세계' 내지 '존재자와 존재자' 사이에 모종의 근원적인 간극을 인정하는 것처럼 보이는 것이다. 그리하여 메를로-퐁티는 이원론적 전통을 후설과 하이데거보다 훨씬 더 급진적으로 혁파하고 해체하는 길로 나아간다. 바로 새로운 '신체 현상학'의 길인데, 그 중심 과제는 인간의 지각과 몸의 체험이 삶이 구체적으로 펼쳐지는 과정에서 갖고 있는 깊고 넓은 의미를 현상학적으로 '복원하고 복권시키는' 데에 있었다.

몸-세계의 공생적 소통을 표현하는 예술의 의미

인간의 지각과 몸의 체험. 메를로-퐁티가 새로운 신체 현상학의 길을 개척하면서 가장 큰 힘을 쏟은 주제가 바로 이 두 가지 '지각'과 '몸'이다. 이들 주제가 왜 그토록 중요했을까? 그것은 무엇보다도 지각과 몸이 인간적인 삶의 '바탕이며 출발점'이기 때문일 것이다. 얼핏 들으면, 이는 너무나 당연한 말이다. 몸과 지각의 도움 없이 도대체 어떤 삶이 가능하겠는가? 하지만 유념해야 할 것은, 메를로-퐁티가 염두에 두고 있는 지각과 몸이 단지 통상적인 생물학적 조건이나 수단을 뜻하지 않는다는 점이다. 반대로 그것은 훨씬 더 원초적이며 근원적인 '삶의 과정 및 행위'와 직결되어 있다. 다시 말해서 그 핵심은 살아 있는 인간의 모든 느낌, 감각, 인지, 감정은 물론, 인간의 모든 상상, 연상, 예감, 기대, 동작, 행위 등이 언제나 구체적인 지각과 몸의 느낌을 필요로 한다는 것, 구체적인 지각과 몸의 느낌 속에서 시작되고 펼쳐진다는 데에 있다.

아주 일상적인 예를 들어보자. 우리는 누구나 아침에 눈을 뜨면서, 자신이 어느 곳에 있는지를 '감각적으로' 안다. 또한 어떻게 몸을 '위로' 일으켜 세워야 하는지, 어떻게 '걸어서' 화장실 쪽으로 가야 하는지, 어떻게 문고리를 '잡고 돌려야' 하는지, 어떻게 거울을 '보고' 출근 준비를 해야 하는지 등등을 '즉각적으로' 느끼고 알고 있다. 그런데 이러한 즉각적인 느낌과 앎은 어떤 특정한 대상을 객관적으로 확인하고 인식하는 일이 아니다. 오히려 그것은 주어진 상황에 대한 직감적인 파악, 즉 상황의 독특한 상태와 이 상황에 포함되어 있는 주

요 요소들을 몸 전체가 직감적으로 '공감하고 이해하는' 것이라 할 수 있다. 우리의 실제 삶은 사유와 반성이 아니라, 근본적으로 이러한 직감적인 공감과 이해 속에서 펼쳐지고 있다. 이러한 직감적인 공감과 이해가 주체와 세계 사이의 관계 맺음, 주체와 주체 사이의 소통을 가능하게 하고, 그럼으로써 주체가 타인과 세계에 대해서 '의미 있는 판단과 행위'를 구체화시킬 수 있도록 해주는 것이다.

그런데 지각과 몸의 중요성은 삶의 자연스러운 출발점이자 원천이라는 데에 그치지 않는다. 철학적으로 보다 더 의미심장한 것은 이들 주제가 메를로-퐁티의 궁극적인 사상적 지향점에 맞닿아 있다는 데에 있다. 즉, 지각과 몸에 대한 그의 이론이 서구의 오랜 이원론을 넘어서는 데 있어서 결정적인 역할을 하고 있는 것이다. 여기서 주목해야 할 개념이 하나 등장하는데, 그것은 바로 '애매성ambiguity'이다. '애매성'은 메를로-퐁티가 지각과 몸의 체험이 갖고 있는 '이중적이며 모호한' 성격을 드러내고자 각별히 강조하는 개념이다. 그는 이를 쉽게 설명하기 위해 '서로를 만지고 있는 양손'을 예로 든다. 양손이 서로 만지고 있을 때, 어떤 것이 지각의 주체인지, 어떤 것이 지각의 대상인지 분명하게 말하기 어렵다. 아니 둘 사이의 구별이 불분명할 뿐 아니라, 주체와 대상 사이가 서로 겹쳐지고 뒤섞이는 모호한 경험 상태라 할 수 있다.

메를로-퐁티에 따르면 구체적인 삶의 지각과 몸의 체험이 가진 존재론적 성격도 이와 유비적으로 이해해야 한다. 살아 있는 인간의 지각은 홀로 '고립되어 있는 주체'가 자신으로부터 저만치 '분리되어 있는 대상'을 확인하고 검사하는 일이 아니다. 반대로 그것은, 방금

아침에 눈을 뜨고 외출 준비를 하는 예에서 보았듯이, 상황과 대상의 상태를 몸 전체로 직감적으로 느끼고, 느낌과 동시에 판단하고 실행에 옮기는 '통합적이며 연속적인' 과정이다. 이 과정에서 지각 주체와 지각 대상이 서로 엄격하게 분리되어 있다고 여긴다면, 이는 사태의 진실을 오인하고 왜곡하는 일이 될 것이다. 일상적인 삶의 지각 과정에서 주체의 몸 전체의 느낌은 대상의 독특한 분위기, 방향, 리듬 등과 자연스럽게 하나의 덩어리로 뒤섞이고 있다.

여기서 메를로-퐁티가 말하는 몸의 정확한 의미를 다시 한번 정확히 음미할 필요가 있다. 그가 현상학적으로 해명하고 정당화하려는 몸은 의학적인 '육체'가 아니다. 무엇보다도 이 몸은 공간적으로 그 위치가 정해져 있고, 내적으로 완결되어 있는 객관적인 대상이 아니다. 반대로 그것은 공간적으로 밖을 향해 열려 있는, 일종의 '상호작용의 장field'과 흡사하다. 이 말은 지각하고 느끼는 몸이 자신을 둘러싸고 있는 상황의 분위기, 리듬, 방향, 흐름 등과 긴밀하게 공감하고 소통하고 있음을 뜻한다. 몸은 이들을 직감적으로 느끼면서, 이들의 강도, 변화, 뉘앙스를 자신 안으로 끌어들이고 상당한 정도로 자신 속에 체화體化 내지 동화同化시키고 있다.

가령 좋아하는 음악에 심취해 있는 상태를 생각해보라. 이 상태가 귀와 청각기관을 가지고 단지 '물리적인 소리와 진동'을 감각적으로 감지하는 것에 불과한가? 결코 그렇지 않다. 오히려 그것은 음악이 자아내는 분위기, 볼륨감, 방향, 리듬, 흐름, 연상적 이미지 등이 몸 전체의 느낌과 공감적으로 뒤섞이는 과정으로 봐야 할 것이다. 음악에 심취한 사람은 음악이 뿜어내는 다양한 암시력들과 함께 움직이

고 있으며, 동시에 이 움직임의 형식과 파장을 음미하고 평가하면서 즐거워하고 있다. 요컨대 살아 있는 지각의 몸에는 내부와 외부를 구분하는 경계선이 없다. 그런 의미에서 몸은 근본적으로 밖을 향해 개방되어 있는 '애매한' 영역이며, 몸의 생생한 지각은 안과 밖이 뒤섞이는 '상호작용 내지 상호침투의 과정'으로 이해해야 한다.

오귀스트 로댕, 〈웅크린 여인〉, 1882년.

이제 메를로-퐁티의 신체 현상학이 어떻게 저 오랜 이원론을 혁파하고 넘어설 수 있는지가 분명해진다. 인간의 삶은 지각하는 몸, 몸의 지각에서 출발한다. 잠과 깨어남, 시간과 공간의 감지, 힘과 흐름의 감각, 방향과 운동의 시작은 모두 이러한 현상학적인 몸의 느낌과 지각을 통해서 이루어지는 삶의 원초적인 실현 과정이다. 그런데 이 몸과 지각은 본질적으로 주체/객체, 영혼/육체 사이가 분리되지 않은, 이러한 분리가 등장하기 이전의 '애매하고 통합적인' 경험 영역이다. 따라서 주체/객체, 영혼/육체의 이원론을 끌어들이는 순간, 이 본원적인 통합적 경험은 그 온전한 존재 양상과 공감적 소통의 의미를 상실하게 된다. 여기서 현상학적 철학의 새로운 과제가 분명해진다. 철학이 실증적 학문과 헛되이 경쟁하지 않으려면, 혹은 철학이 아예 실증적 학문으로 흡수되지 않으려면, 철학은 바로 이 본원적인 경험 영역을 밝히는 데 주력해야 한

다. 현상학적 철학은 이원론으로 다가갈 수 없는 몸의 느낌과 지각, 살아 있는 인간의 통합적이며 공감적인 경험 영역을 세밀하게 관찰, 기술記述하고, 그 인간학적 중요성을 포괄적으로 음미하고 정당화해야 한다.

이렇게 볼 때 메를로-퐁티는 후설과 하이데거의 현상학을 계승하면서도, 이들의 현상학에 의미심장한 교정correction을 가했다고 볼 수 있다. 후설은 후기에 유럽 문화를 지배하는 자연과학과 실증적 학문들이 세계를 '객관적으로' 설명한다고 자신하지만, 정작 삶의 의미에 대한 질문 앞에선 아무런 답변도 할 수 없는 현실을 강하게 질타하였다. 이렇게 된 것은 근대 이래 지성주의적 전통이 모든 이론과 실천의 근원인 구체적인 삶의 세계, 이른바 '생활세계Lebenswelt'를 명시적 혹은 암묵적으로 억압하거나 망각했기 때문이다. 후설은 자신의 현상학적 철학이 이러한 생활세계를 이론적으로 복원함으로써, 유럽 지성주의 문화의 편향된 '객관주의'와 삶으로부터의 '소외'를 일정 정도 경감시킬 수 있을 것으로 기대하였다.

다른 한편 하이데거는 자신의 '현존재(=인간)'에 대한 현상학적 해석학이 서구 형이상학과 인간학의 뿌리 깊은 이원론(주체/객체)을 최종적으로 넘어설 수 있다고 여겼다. 하이데거는 키에르케고어를 따라서, 인간을 근본적으로 늘 자신에 대해 걱정하고 자신을 이해하고자 시도하고 있는 존재로 파악하였다. 그는 인간을 끊임없이 자기 자신과 '관계를 맺고 있는 존재', 자신을 둘러싼 시대적·사회적 맥락 속에 이미 늘 던져져 있는 '세계-내-존재', 무엇보다도 자신의 유한성과 맞닥뜨리지 않을 수 없는 '시간성의 존재'로 규정했던 것이다.

이제 메를로-퐁티는 몸의 느낌과 지각이라는 삶의 가장 생생하고 근원적인 경험 영역으로 내려옴으로써, 후설의 생활세계 개념과 하이데거의 '세계-내-존재'를 철학적으로 한층 더 명료하고 설득력 있게 심화했다고 평가할 수 있다. 인간 삶의 실질적인 원천은 몸의 느낌과 지각이며, 이 경험은 영혼/육체, 주체/객체의 분리를 허용하지 않는 포괄적이며 통합적인 경험 영역이다. 메를로-퐁티가 말하듯, 이 영역에서 인간은 단지 '세계-내-존재'가 아니라 '세계를 향한 존재', 즉 세계를 향해 열려 있고, 또 세계 속으로 들어가서 자신의 흔적을 남기고 있는 '실천적인 존재'이다. 인간은 언제나, 이미 세계와 뒤섞이면서, 세계의 형상을 직감적·직관적으로 감지하고, 추출해내고, 응결시키고, 형상화하고 있는 존재인 것이다.

메를로-퐁티는 예술도 이러한 몸과 지각의 관점에서 바라본다. 그의 예술철학은 전통적인 미의 형이상학이나 모방론, 표현론과 같은 예술론이 아니다. 칸트처럼 심미적 판단의 특징들을 분석하거나, 헤겔처럼 예술형식이나 예술작품을 역사철학적으로 해석하지도 않는다. 그가 예술에 주목하는 이유는, 예술이 다른 어떤 문화적 영역보다도 몸과 지각의 진실에 다가가고, 이를 감각적으로 포착하고 표현하는 영역이기 때문이다. 위에서 살펴보았듯, 살아 있는 몸과 지각 속에서 의식과 사물, 자아와 세계는 서로 만나고 접촉하고 뒤섞이고 있는데, 이 통합적인 경험 영역, 그의 말로 이 '애매한 사이-공간'이 바로 예술의 기원이며 예술적 표현의 원천인 것이다. 메를로-퐁티는 후에 이 '사이-공간'을 가리키기 위해 특별히 '살chair'이란 개념을 사용한다. 물론 이 '살' 개념의 핵심적인 의미도 주체와 객체, 관념과 대상이

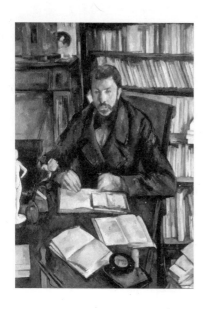

폴 세잔, 〈귀스타프 제프루아의 초상〉,
1895년, 캔버스에 유채, 116×89cm,
파리 오르세 미술관.
세잔은 마티스와 더불어 메를로-퐁티가
자신의 신체 현상학과 살의 존재론을 생생하게
예시하기 위해 각별히 주목한 화가였다.

상호 교류하고 침투하는 '원초적 감각의 차원'이라는 데에 있다. 그
렇다면 이 '사이-공간' 내지 '살'의 현상학에 의거했을 때, 예술가는
어떤 존재로 드러나는가? 화가와 문필가에 대한 메를로-퐁티의 생각
을 간략하게나마 들여다보자.

화가는 몸을 가진 주체로서 구체적인 '살의 차원'을 생생하게 느끼
고 '보고 있는' 자이다. 그런데 이 '살의 차원'은 일정한 상황과 여건
이 주어지면 보이는 세계와 대상들이 개별화되어 출현할 수 있는 감
각과 인식의 원천이다. 다시 말해서 '살의 차원'은 비가시적인 것과
가시적인 것을 포괄하고 있는 복합적·변증법적인 영역인데, 이때 둘
사이의 관계는 수평적인 대립이 아니라, 비가시적인 것이 가시적인
것보다 더 근원적이며 심층적인 잠재성의 차원으로 파악되어야 한

다. 이제 화가가 그리는 선, 형태, 색채 등은 이미 존재하는 가시적 세계의 모사가 아니라, 바로 화가가 몸으로 체험한 이 '살의 차원'의 감각적 표현이라 할 수 있다. 그리고 화가에 따라서 '살의 차원'을 체험하는 조건과 방식, 이를 감각적으로 표현하는 문화적 관습과 추구하는 예술적 이상이 다를 수밖에 없으므로, 화가의 감각적 표현에는 늘 그 화가 고유의 스타일과 필적이 녹아 있다고 봐야 한다.

문필가 또한 마찬가지다. 문필가는 이미 존재하는 어떤 대상이나 개념, 혹은 어떤 주장이나 이념을 객관적으로 전달하는 자가 아니다. 메를로-퐁티가 생각하는 문필가의 언어는 단순한 기호가 아니라, 문필가 자신이 몸으로 체험한 '살의 차원'에서 우러나온 '창조적 파롤'이다. 소쉬르의 언어학 이래 랑그(언어의 구조적인 체계)와 파롤(언어의 개별적인 발화)을 구분하는 것은 상식이 되었는데, 메를로-퐁티는 이미 알려진 것을 반복하는 '경험적 파롤'과 문필가가 새롭게 시도하는 '창조적 파롤'을 분명하게 구별한다. 그는 후자를 '원초적 파롤la parole originaire'이라 부르기도 하는데, 왜냐하면 진정한 문필가의 언어만이 자아와 세계 사이의 접촉과 뒤엉킴을 표현하는 살아 있는 말, '야생적이며 독창적인 말의 사건'이기 때문이다. 화가의 감각적 표현에서처럼, 이 원초적 파롤에서 결정적으로 중요한 것은 '말한 것(발화)'과 '말하지 않은 것(침묵)' 사이의 긴장과 내밀한 연관성을 가능한 한 섬세하게 감지하고 이해하는 일이다. 문필가의 언어는 근본적으로 '아직' 말하지 않은 것과 '그냥' 말할 수 없는 것을 간접적으로, 넌지시, 함께 말하고 있는 파롤이다. 개별 문필가의 고유한 스타일은 이러한 파롤의 표현 과정 속에서, 이때 등장하는 독특한 비유들과 암시

력 등을 통해서 충분히 명료하게 드러난다고 할 수 있다.

메를로-퐁티는 신체 현상학의 관점에서 예술적 표현의 의미와 정당성을 확보해주고자 한다. 예술은 몸과 지각이 그렇듯, 인간의 삶이 근본적으로 다양한 '사이-공간'에서 펼쳐진다는 점을 감각적으로 표현해준다. 달리 말해서, 예술은 주체/객체, 개별자/보편자, 개인/공동체, 자연/문화, 자유/필연성 등이 서로 분리되어 있는 것이 아니라, 매 순간 서로 접촉하고 뒤섞이고 있는 살아 있는 과정이란 점을 일깨워주는 소중한 통로인 것이다. 예술에 대한 변론 가운데 이보다 더 매력적이면서도 설득력이 큰 것을 찾을 수 있을까? 적어도 필자는 찾기가 쉽지 않아 보인다.

리오타르

포스트모던 시대의 숭고의 미학

기만적 환상의 끝과 포스트모던 시대

1980년대가 끝나갈 무렵, 우리나라, 아니 전 세계를 들썩거리게 했던 시대적 용어 혹은 시대 구분의 용어가 하나 있었다. 바로 '포스트모던Post-modern'이란 말이다. 우리말로 '후기-근대(현대)', 혹은 '탈脫-근대(현대)' 정도로 번역될 수 있는 '포스트모던'은 1980년대 말부터 약 10여 년 동안 전 세계 언론과 지식인들이 가장 빈번히 사용한 말이었다. 지금 돌이켜보면 뭐가 그렇게 절실하고 진지했는지 실소를 금할 수 없지만, 당시 이 말을 둘러싼 논쟁은 정말 뜨거웠다. 옹호하는 사람들이나 거부하는 사람들이나, 열을 올리기는 매한가지였다. 옹호하는 사람들은 이제 근대라는 시기는 완전히 지나갔다고, 소박하게 인류와 역사의 진보를 믿는 세계관과는 단호히 결별해야 한다고 외쳤으며, 거부하는 사람들은 포스트모던은 '철 지난 낭만주의'의 부활이라고, 심지어 보수주의 내지 '체제 순응주의'의 새롭고 위험한

가면이라고 격렬하게 공격하였다. 왜 포스트모던이란 말에 그토록 뜨겁게 반응했던 것일까? 적어도 두 가지 시대적 요인이 중요한 배경이 되었다고 봐야 할 것이다.

첫째 요인은 제2차 세계대전 이후 형성된 유럽 공산권 국가들의 몰락과 이로 인한 이념적 공백 상황이다. 사실 몰락의 징후는 이미 1960년대 말 이른바 '프라하의 봄'에서 분명하게 나타났었다. 당시 공산권 국가의 사회적 분위기가 얼마나 숨 막히고 무기력했는지는 밀란 쿤데라Milan Kundera의 소설 『참을 수 없는 존재의 가벼움』을 보면 금방 느낄 수 있다. '프라하의 봄'을 폭력적으로 진압하고 20여 년을 버텼지만, 결국 공산권 국가들은 1980년대 말, 약속이나 한 듯 동시다발적으로 해체의 길로 접어들었다.

그런데 그 여파는 단지 해당 국가들에만 그치지 않았다. 이들을 적대시하면서 미국 중심의 블록을 형성해온 자본주의 국가들 내부에까지 미쳤던 것이다. 특히 자본주의에 대한 '현실적 대안'으로서 공산권 국가들을 동정적으로, 심지어 동경의 대상으로 바라보던 수많은 사람들은 요즘말로 완전한 멘붕에 빠졌다. 물론 '충격'을 받은 사람들은 이 국가들의 실상을 제대로 파악하지 못하였거나, 의도적으로 이를 거부해왔다고 봐야 할 것이다. 게다가 이들 가운데 상당수는 자신들의 이론적 원천인 마르크스 사상을 진정으로 깊이 이해한 것이 아니라, 국가 이데올로기로 굳어진 마르크스-레닌주의를 거의 미신처럼 맹종했었다. 아무튼 자본주의 체제를 '극복하고 유토피아를 이루겠다는' 꿈, 이 추상적이며 비현실적인 꿈이 깨진 공백은 컸다. 또 공백이 큰 만큼, 이를 다른 사상이나 담론으로 메우려는 욕망 또한 강

렬했다. 바로 이러한 이념적 공백 내지 이념적 재-정향re-orientation의 상황이 포스트모던 담론을 뜨겁게 만든 중요한 요인이 된 것이다.

그러나 이보다 더 중요한 요인은 포스트모던 담론을 생성시킨 국가들 내부에 있었다. 포스트모던 담론은 서로 다소간의 시차가 있긴 했지만, 1950년대 말부터 건축, 문학, 미술, 음악, 역사, 철학 등 다양한 문화 영역들로 퍼져나갔다. 포스트모던은 어느 날 갑자기 대두된 것이 아니라, 제2차 세계대전 이후 서구 자본주의 국가들 안에서 이루어진 지속적인 사상적 반성과 문화예술적 실험과 실천의 결과였던 것이다. 왜 서구의 지식인들과 예술가들이 끊임없이 반성과 실험을 하지 않을 수 없었을까? 직접적으로는 제2차 세계대전과 '홀로코스트Holocaust'라는 미증유의 폭력과 살상을 역사적·정신적으로 넘어서고자 하는 힘겨운 과제 때문이었다. 하지만 제2차 세계대전 이후 서구 자본주의 국가들 안에서 일어난 다양한 정치경제적·사회적·문화적·사상적 변화들도 지식인들과 예술가들에게 근본적인 반성과 실험을 피할 수 없게 했다고 봐야 한다. 이 변화들 가운데 가장 굵직한 것만을 기억하자면, 1950년 한국전쟁과 1960년대의 베트남전쟁, 세계 자본주의 체제의 지속적인 재편과 다국적 기업들의 등장, 텔레비전과 비디오 매체를 필두로 한 전자 매체 시대의 도래, 이른바 '68세대'의 탈-권위주의와 문화 혁신을 향한 노력, 반전-반핵운동과 록 음악으로 대변되는 청년 문화 운동의 확산 등등이 될 것이다. 아무튼 불합리한 냉전 체제 속에서 이러한 중대한 변화들을 지나오면서 서구의 지식인들과 예술가들은 자신들의 사상, 문화, 역사 전반에 대한 근본적인 반성과 진단의 필요성을 절감하게 되었다. 바로 이것이 포스

장-프랑수아 리오타르

트모던 담론이 단 시간에 널리 확산될 수 있었던 결정적인 원인이었던 것이다.

20세기 후반의 철학자들 가운데 장-프랑수아 리오타르Jean-François Lyotard(1924~1998)만큼 포스트모던과 직접적으로 연관되어 있는 사상가도 없을 것이다. 그의 이름은 '포스트모던 철학'과 거의 동의어로 여겨질 정도다. 이렇게 된 것은 물론 우연이 아니다. 리오타르는 서구 현대 철학에서 포스트모던 논쟁의 기폭제가 된 보고서 『포스트모던의 조건』(1979)을 쓴 저자였다. 또한 그는 이 보고서를 출간한 후 일련의 철학적 에세이를 통해 포스트모던 개념을 비판하는 여러 철학자들, 특히 보편적인 '의사소통 이성'을 옹호하는 독일의 사회철학자 하버마스와 열띤 논쟁을 벌였다. 무엇보다도 리오타르는 자신의 '숭고의 미학'을 대단히 치밀하고 인상적으로 펼쳐 보임으로써, '포스트모던 미학'을 대표하는 예술철학자로서 확고한 명성을 얻었다. 리오타르에 대해서 긍정적인 입장을 취하든, 그렇지 않든, 어느 누구도 현대 숭고 미학에 대한 리오타르의 기여를 부인할 수 없을 것이다. 한동안 시야에서 사라졌던 숭고 범주가 다시금 미학과 예술철학의 핵심적인 범주로 부상하고, 동시대의 진지한 예술적 실천들에 생산적으로 적용될 수 있던 것은 전적으로 리오타르의 공이었다.

하지만 더욱 흥미로운 것은 포스트모던의 주창자가 되기 전에 리오타르 자신이 걸어온 지적 여정이다. 대부분의 프랑스 현대 철학자들과 마찬가지로 그의 철학적 출발은 후설과 하이데거의 현상학이었고, 동시에 마르크스의 자본주의 분석과 프로이트의 정신분석학을 깊이 연구하면서 새로운 사상적 출구를 모색하였다. 현실 정치적으로도 리오타르는 오랜 실천적 모색의 시간을 보냈다. 그는 1954년부터 12년 동안 '사회주의 혹은 야만Socialisme ou Barberie'(소련 중심의 공산주의 체제를 거부하고 로자 룩셈부르크Rosa Luxemburg의 민주적인 사회주의를 지향하던 좌파 지식인 모임)이라는 그룹의 일원으로 활발히 활동하다가 1966년 이를 중단한다. 그는 이 당시 추상적인 혁명주의를 떠나 구체적인 삶의 세계로 돌아온 것을 후에 "혁명에 대한 봉사를 버리고, 그 대신 내 피부를 구했다"라는 말로 회고한 바 있다. 그 후 1968년부터 파리 8대학의 교수가 되어 1970년부터 동료가 된 들뢰즈와 함께 철학을 가르쳤는데, 이때부터 리오타르는 더욱더 포괄적으로 서양 철학 전반과 서구 미학사 및 예술사를 섭렵하면서 독자적인 사상적 입장을 찾아나갔다. 여기서 우리는 앞서 언급한 포스트모던 담론의 두 가지 배경(현존 공산주의 국가들의 붕괴와 자본주의 국가들 내부의 다양한 변화들)이 리오타르의 지적 여정 안에 그대로 반영되어 있음을 확인할 수 있다. 결국 그의 포스트모던 개념 속에는 전후 비판적 지식인으로서 그가 냉전 체제와 서구 사회에서 겪은 오랜 현실적·정치적 경험, 서구 사상사에 대한 전반적인 반성, 사회와 예술의 구체적인 변화를 직시하고 이에 철학적으로 대응하려는 실천적 관심 등이 융해되어 있다고 봐야 한다.

그렇다면 리오타르가 내세우는 '포스트모던'의 고유한 특징은 무엇일까? '거대 서사'와 '이질적 담론'에 대한 그의 논의를 통해 이에 대해 간략히 답해보자. 리오타르에 따르면 포스트모던 시대는 그 이전 모던 시대의 '거대 서사grand narrative'가 붕괴된 시대이다. 데카르트 이래 모던 시대의 철학은 명시적으로든, 암묵적으로든 인간과 역사에 대한 거시적인 '해방의 이야기'를 전제하고 있었다. 강조점의 차이는 있겠지만, 거의 모든 근대 철학자들은 가령 인간이 평등하고 자유로운 존재라는 점, 누구나 동등하게 감성과 이성 능력을 갖고 있다는 점, 그리고 이 능력들을 잘 교육시키고 발전시키면 개인과 국가, 나아가 전 인류가 진보하게 될 것이라는 점 등을 전제하고 자신들의 철학을 설파했던 것이다. 그러나 이러한 '거대 서사'는, 헤겔의 '절대 정신'과 마르크스의 '공산주의(유토피아)'의 사례가 보여주듯, 어떠한 설명과 추론으로도 그 확실성과 정당성을 증명할 수 없다. 리오타르는 보편적 인간성의 해방과 진보에 관한 모든 거대 서사로부터 이제는 완전히 결별해야 한다고 단언한다(리오타르가 직접 이야기하지는 않지만, 이러한 주장의 배후에는 키에르케고어, 니체, 프로이트의 공통된 사상적 지향점, 즉 개별자의 '윤리와 행복'에 대한 문제의식이 놓여 있다고 보인다).

이제 거대 서사가 사라진 포스트모던 세계는 어떤 상태에 있는가? 여기서 리오타르 사상의 핵심 논제인 '이질적 담론들의 공존'이 등장한다. 리오타르가 보기에 포스트모던 세계는 근본적으로 이질적인 담론들이 공존하면서, 때로는 평화롭게, 때로는 격렬하게 서로 경쟁하고 갈등하고 있는 세계이다. 물론 이때 이질적 담론들이란 단지 동일한 대상에 대한 서로 다른 '견해들'을 가리키지 않는다. 오히려 그

핵심은 출발점과 지향점, 구조와 규칙이 서로 다른 '언어 게임들'이 다양한 층위에서, 다양한 방식으로 서로 스쳐가고, 만나고, 교류하고, 외면하고, 충돌하고 있다는 데에 있다. 요컨대 포스트모던한 세계의 사상적 원리는 단순히 근대적인 '평등한 개인들의 자유주의'가 아니라, 개별자들 사이의 근본적인 차이를 인정하는 '다원주의적pluralistic 자유주의'인 것이다.

중요한 것은 리오타르가 이질적 담론의 다원주의를 주장할 때, 자신의 입장을 추상적으로 천명하지 않는다는 점이다. 반대로 그는 수학, 물리학, 생물학, 경제학, 철학 등 현대의 다양한 학문 분야에 등장한 다원주의적 이론들과 현대인의 구체적인 의사소통 과정에서 확인할 수 있는 이질적 담론들의 사례를 적절히 제시하고 있다. 포스트모던에 대한 그의 분석과 진단이 큰 반향을 불러일으킬 수 있던 것은 그가 논거로 삼은 이론들과 사례들이 충분한 설득력을 갖고 있었기 때문이다. 또 한 가지 반드시 기억해야 할 것은, 리오타르가 말하는 이질적 담론들 속에는 당연히 포스트모던 시대를 부정하고 무시하는 담론들 또한 포함되어 있다는 점이다. 다시 말해서 영역과 매체에 따라서 근대의 거대 서사를 다시 복원시키려 하거나, 심지어 근대 이전의 귀족주의나 권위주의로 되돌아가려 하는 '반동적' 담론들도 이 혼종의 시대에 함께 공존하고 있는 것이다. 그렇기 때문에 리오타르에게 오늘날 철학이 해야 할 중요한 과제는 이러한 반동적 담론들을 찾아내서 비판적으로 해체하는 일이다. 혹은 이러한 비판적 작업을 감각적 재료와 표현을 통해 실천하고 있는 전위적 예술의 의미를 개념적인 언어로 적절히 해명하는 일이다.

이제 리오타르가 왜 하버마스와 논쟁을 벌였는지가 분명해진다. 하버마스로서는 억울할 수도 있겠지만, 리오타르의 눈에 하버마스가 말하는 '의사소통 이성'은 보편적 인간성과 합리성이라는 '거대 서사'를 여전히 붙잡고 있는 것처럼 비쳤다. 게다가 '의사소통 이성'을 기반으로 서구 시민사회 '전체에 대한 일반 이론'을 구성하겠다는 것은 개별자와 담론들의 이질성을 어떤 제한된 틀로 환원하는 일이 될 것이며, 현실에 존재하는 위험하고 반동적인 담론들에 대한 비판을 건너뛰겠다는 것과 다름없다.

전위적 예술의 도전, 혹은 숭고의 미학

'르네상스', '근대', '현대' 등과 같이 새로운 시대의 시작을 알리는 용어들은 긍정적인 뉘앙스를 풍긴다. 이전보다 뭔가 좋아지고 진보한 것 같은 느낌을 자아내는 것이다. '포스트모던'도 마찬가지다. 심지어 포스트모던은 '탈-경계', '탈-이데올로기', '탈-역사', '탈-식민지' 등과 연결되어, 드디어 모든 전통과 규범에서 벗어난 '자유주의'와 '개인주의'가 완벽하게 실현된 듯하다. 포스트모던의 표어는 'Anything goes!(무엇이든 좋다!)'가 아니던가. 그러나 리오타르의 포스트모던은 이러한 통념과 아무 상관이 없다. 아니 이런 식의 '무정부주의적 자유주의'와는 정반대라 할 것이다. 그가 직시한 포스트모던 시대는 근본적으로 인간의 자유롭고 개성적인 삶이 극도로 억압당하고 있는 시대다. 억압하는 힘들도 한두 가지가 아니며, 그 영역과

양상도 매우 치밀하고 전면적이다.

리오타르가 보기에 가장 무서운 폭력과 억압은 역시 자본으로부터 온다. 이미 마르크스가 말한 대로, 자본은 한순간도 그냥 멈춰 있기를 원치 않는다. 소위 '정보information 자본주의' 단계에 진입한 국가에서는 더더욱 그렇다. 정보의 속도와 피드백이 자본의 잉여가치 창출과 직결되어 있는 만큼, 선진 자본주의 기업들은 구성원들에게 더 빠른 '속도'와 더 큰 '효율성'을 강요한다. 속도와 효율성이라는 절대 가치는 국경을 넘어서 무조건적인 복종을 요구하며, 따라서 경제 영역의 '구조조정'은 어떤 예외적인 것이 아니라 지극히 통상적인 과정일 뿐이다. 리오타르는 하이데거를 따라서, 이러한 무차별적이며 전 지구적인 자본의 강압을 '형이상학적'이라고 명명한다. 왜냐하면 오늘날 자본은 존재하는 것은 물론, 아직 알려지지 않은 것과 아직 결정되지 않은 것까지를 '연구와 개발'의 대상, '지배와 가치 증식'의 대상으로 만들겠다는 '절대적이며 무한한 의지'이기 때문이다.

리오타르의 비관적인 진단은 여기에 그치지 않는다. 그는 자본의 강압이 '상부구조', 즉 인간의 정신적이며 문화적인 차원에까지 침투하여 심각한 부작용을 초래하고 있다고 지적한다. 특히 그는 선진 자본주의 국가에서 인간이 사용하는 언어 자체가 코드화될 수 있는 '정보'로 환원되는 경향, 다시 말해 효용 가치가 있는 '도구와 상품'으로 획일화되는 경향을 강하게 질타한다. 언어가 갖고 있는 근원적인 가능성, 즉 메를로-퐁티가 말한 '창조적 파롤'의 가능성이 완전히 고사枯死될 위기에 봉착한 것이다. 게다가 시대착오적이며 반동적인 담론들의 힘 또한 건재하다. 포스트모던 사회 안에는 다원주의적 담론

들, 다시 말해 개체들의 비교 불가능성을 긍정하면서 개별적인 '상황적 정의situational justice'를 실현하고자 하는 담론들만 존재하는 것이 아니다(이때 '상황적 정의'는 평등한 법적·제도적 권리를 정립시키고자 하는 '보편적 정의'에 대비되는 말로 이해해야 한다). 오히려 이 사회에는 이러한 담론들 외에도, 아니 이들을 위협하는 위험하고 퇴행적인 담론들이 늘 함께 존재한다. 비합리주의적이며 집단주의적인 담론들, 극단적 상대주의와 냉소주의의 담론들, 나아가 신비주의적 내지는 현실 도피주의적인 담론들이 여전히 공고하게 살아남아서 상황적 정의를 추구하는 담론들을 시시각각 위협하고 있는 것이다.

그렇다면 이렇게 암울한 선진 자본주의 사회에서 새로운 인간을 위한 자유로운 사유, 야만과 억압에 저항하는 사유는 더 이상 불가능한 것일까? 결정(교환) 가능성의 원칙을 중단시키는 사유, 효율성의 독재를 거스르는 사유, 사유 자신의 근원적인 한계를 일깨우는 사유는 어떻게 가능할 수 있을까? 여기서 리오타르는 다시 한번 하이데거를 원용援用하고 있다. 하이데거가 서구 문명의 기술 중심적 강압에서 벗어날 수 있는 '진리의 사건'을 예술작품에서 확인하듯이, 리오타르도 효율성, 교환가치, 환원주의를 비틀고 뒤집을 수 있는 실천적 영역으로서 예술을 (재)발견한다. 좀 더 정확히 말해서 리오타르는 뒤샹Marcel Duchamp, 말레비치Kazimir Severinovich Malevich, 조이스James Joyce, 뉴먼Barnett Newman 등의 '아방가르드 예술'과 이 예술을 떠받치고 있는 '숭고의 미학'을 (재)발견한다. 왜 (재)발견인가? 왜냐하면 숭고의 미학은 멀리는 고대의 수사학 이론가 위僞 롱기누스Pseudo-Longinus에게서, 가까이는 근대 칸트에게서 그 이론적 윤곽이 상당히

명확하게 제시되었기 때문이다. 리오타르는 특히 모던 시대를 대표하는 철학자 칸트의 숭고 미학을 치밀하게 재독해하고, 그 결과를 현대 아방가르드 예술의 의미를 해석하는 데 적용한다.

앞에서 칸트 미학을 소개하는 글에 썼듯이, 칸트 미학은 미와 숭고의 두 범주를 근간으로 하고 있다. 칸트 미학이 남긴 중요한 이론적 성취 가운데 하나는 두 범주의 차이를 여러 측면에서 설득력 있게 밝혀낸 점이다. 우선 감정 상태의 측면에서 미의 감정은 '잔잔하고 조화로운 관조'에 가깝다. 반면, 숭고의 감정은 어떤 동적인 교차의 움직임, '수축과 이완의 대립적이며 역동적인 움직임'으로 서술되어야 한다. 즐거움의 내적 구조도 분명하게 다르다. 미에서 느끼는 즐거움은 부드럽고 긍정적인 매력의 즐거움이라는 '단일한 구조'를 갖고 있다. 반면, 숭고의 즐거움은 '복합적인 구조'를 갖고 있다고 하겠는데, 이 즐거움은 미의 매력과 달리, 불쾌감을 매개로 한 쾌감, 불쾌감을 내적으로 통합하고 있는 쾌감이기 때문이다. 칸트는 또한 경험 대상의 측면에서도 미와 숭고를 서로 확연하게 대비시킨다. 즉, 아름다운 것으로 경험되는 대상이 제한성, 지성적 개념, 유희, 형식성 등의 특징을 보여주는 데 비해, 숭고한 대상은 무제한성, 이성적 개념(이념), 진지함, 몰형식성 등의 특징을 갖고 있다는 것이다. 칸트는 숭고한 경험 대상으로 거대하고 강력한 자연 현상들에 각별히 주목한다. 그는 이러한 현상들에서 나타나는 '가장 거칠고, 가장 불규칙적인 무질서', 혹은 '모든 것을 초토화시키는 위력'이 우리의 내면 안에서 숭고의 이념들을 가장 활발하게 불러일으킨다고 주장한다.

하지만 칸트에게 이러한 차이보다 더 중요한 것은 미와 숭고의 경

험을 가능케 하는 마음의 능력들이다. 왜냐하면 마음의 능력들이 미와 숭고에서 서로 관계를 맺고 상호작용하는 방식을 각각 명확히 해명한다면, 이것은 두 가지 미적 경험의 주관적·능동적인 근원을 밝히고 정당화하는 일이 될 것이기 때문이다. 또한 이를 통해서 방금 지적한 감정 상태와 대상적 특징의 차이도 훨씬 더 명확하게 이해될 수 있다. 즉, 이러한 차이가 인간 주체의 어떤 내면적·심층적인 상호작용에서 비롯한 것인지가 분명하게 밝혀질 수 있을 것이다. 칸트는 미적 경험을 위한 능동적 능력으로 상상력imagination, 지성understanding, 이성reason의 세 가지 능력을 꼽는다. 상상력은 감각적이며 구체적인 이미지를 떠올리는 능력이며, 지성은 일반적·경험적인 개념과 규칙을 파악하고자 하는 지적 능력을 말한다. 그리고 이성은 지성과 달리 제한된 경험을 넘어서서 절대적·무제한적인 '총체성totality과 최대치maximum'를 추구하는 능력이다. 요컨대 지성이 개념적 인식의 능력인 데 반해, 이성은 총체적인 '이념'의 — 가령 인간의 행위를 도덕적·정치적으로 판단하는 데 있어서는 '정의'와 '인권'이 그러한 이념이다 — 능력인 것이다.

이제 칸트는 미의 경험의 바탕을 이루는 능동적인 능력이 상상력과 지성인 반면, 숭고의 경험에서는 상상력과 이성이 함께 상호작용하고 있다고 본다. 중요한 것은 두 능력들이 상호작용하는 방식이 서로 현저하게 다르다는 점이다. 미의 경험에서 상상력과 지성은 '자유롭게 상호 유희하면서 서로 조화롭게 합치되는' 상태에 있다. 이에 반해 숭고의 경험에서 상상력과 이성은 근본적으로 서로 '대립하고 갈등하고' 있는 상태에 있다. 좀 더 정확히 말해서 이것은 다음과 같은

상태이다. 인간은 숭고한 대상을 만났을 때, 그 거대한 크기와 위력에 놀라면서 자신의 '인간적' 한계를 절감하게 된다. 이것은 인간이 자신의 상상력을 통해서 이러한 크기와 위력을 온전히 포괄할 수 있는 감성적 이미지를 산출하는 데 실패했다는 것을 의미한다. 칸트의 말로 하자면, 모든 형식, 질서, 제한을 뛰어넘는 크기와 힘을 현시하라는 이성의 요구 앞에서 상상력이 자신의 무능력을 절감하게 되는 것이다(수축과 불쾌감). 하지만 이성과 상상력의 상호작용은 여기서 끝나지 않는다. 상상력은 이성의 요구가 단지 자신에게 가하는 외적인 강압이나 강제력이 아니라, 오히려 자신의 능력을 이성 이념을 향하여 최대한 확장시키라는 긍정적인 요청임을 깨닫는다. 상상력은 감성적인 현시 능력으로서 이성 이념의 총체성과 무한성에 결코 직접적인 방식으로는 적절히 부응할 수 없다. 하지만 상상력은 자신의 현시 능력을 최대한 확장시키면서 '간접적인 암시와 예감'의 방식으로 이성 이념의 존재와 그 '실천철학적인 중요성'을 명료하게 느끼도록 해줄 수 있다(확장과 쾌감).

　리오타르는 바로 이 상상력과 이성 사이의 '불화와 갈등' 과정에 주목한다. 그는 여기서 아방가르드 예술을 관통하는 '비판적 사유와 미학'을 발견한다. 리오타르가 칸트의 논의를 재해석할 때, 칸트로부터 거리를 두는 지점, 그러면서 자신의 고유한 숭고의 미학을 드러내는 지점은 세 가지다. 첫째로 리오타르는 상상력과 이성 사이의 대립적 상호작용을 분명하게 '능력들 간의 분쟁'으로, 그것도 끝까지 해소될 수 없는 '분쟁'으로 규정한다. 이것은 칸트가 두 능력 사이의 갈등 과정을 분석하면서도, 최종적으로는 이들 사이의 통일을 시사하

는 것과는 확연히 다르다. 물론 칸트에서도 숭고의 경험은 상상력과 이성의 이질성과 충돌을 기반으로 하고 있다. 하지만 칸트는 숭고의 경험이 종국에는 이성을 위한 '주관적 합목적성'에 도달하게 된다고 단언한다.

둘째로 상상력이 '도달할 수 없는 것', 즉 상상력이 혼자 힘으로는 '현시할 수 없는 것'과 관련해서도 리오타르는 자신의 길을 간다. 칸트에게서 '현시할 수 없는 것'은 일단 상상력을 좌절시키는 숭고성의 출현이다. 그럼에도 현시할 수 없는 것은 상상력이 긍정적 자신을 확장시키는 계기가 되는데, 이는 칸트가 이것을 실천철학적 의미의 '이성 이념'으로, 달리 말해서 인간의 도덕적인 실존 가능성과 동일시하기 때문이다. 리오타르는 이와 달리 현시할 수 없는 것을 하이데거가 말한 '진리의 사건', 즉 '무엇인가가 일어나고 있다는 사태' 자체와 연결시킨다. 그럼으로써 현시할 수 없는 것의 의미를 관습에 젖은 사유 혹은 선진 자본주의에 길들여진 사유가 예견할 수도, 온전히 파악할 수도 없는 '새로운 사건의 급작스러운 출현'으로 풀어내고 있는 것이다.

셋째로 리오타르는 이렇게 현시할 수 없는 '사건'을 간접적으로 드러내는 예술의 정치적 함의를 적극 부각시킨다. 가령 그가 가장 명시적으로 옹호하고 있는 미술가 뉴먼의 작업을 보자. 흔히 추상 표현주의 내지 미니멀리즘으로 분류되는 뉴먼의 작업은 대단히 크고 단순하다. 거대한 캔버스를 제외하면 선, 구도, 색채, 명암 등 어느 것도 두드러지는 것이 없다. 하지만 리오타르가 보기에 뉴먼은 오늘날 사회에서 개별자가 저절로 느끼고 있는 불안감, '아무것도 일어나지 않을

바넷 뉴먼의 전시회 장면.

수 있다'는 불안감을 피하지 않고 있다. 무엇보다도 뉴먼의 작품은 숭
고 미학의 내적 논리, 그 '불화와 충돌'의 논리를 통해 이중적인 정치
적 저항을 시도한다고 볼 수 있다. 한편으로 그것은 눈에 보이는 것,
재현할 수 있는 것 너머에 어떤 '말할 수 없고 현시할 수 없는 것의
차원'이 있음을 간접적으로 암시함으로써, 선진 자본주의의 무차별
적 결정성(효율성)의 강압에 저항하고 있다. 다른 한편으로 그것은 주
체 자신의 익숙하고 정상적인 자기 이해를 상당한 정도로 붕괴시키
는데, 왜냐하면 주체가 숭고의 충격 속에서, 자신 안의 이질적 능력들
이 근원적인 불화 상태에 빠져드는 것을 생생하게 체험하게 되기 때
문이다. 적어도 숭고한 작품을 체험하는 순간만큼은 주체가 자신과
자신을 둘러싼 세계에 대해서 모든 익숙하고 안정된 견해, 모든 상투
적이며 도식적인 사유를 중단시키게 된다. 뉴먼 자신이 "숭고는 바로
'지금'이다"라고 하면서 숭고 체험의 사건적 성격을 강조했던 것도

바로 이 때문이었다.

　포스트모던을 둘러싼 열풍은 지나갔다. 포스트모던 시대가 벌써 완성되었기 때문일까? 아이러니하게도 포스트모던의 주창자 리오타르는 다음과 같은 질문을 우리에게 계속 던지고 있는 듯하다. 21세기 글로벌 자본주의 세계는 어떤 절대적인 원칙과 강압을 전 지구적으로 관철시키려 하는가? 당신들은 어떤 보이지 않는 '거대 서사'의 끝자락을 붙들고 있는가? 당신들은 어떤 기만적이며 시대착오적인 담론들에 둘러싸여 있는가? 일상적 사유의 한계를 스스로 절감하도록 하면서, 해방적인 공감의 공동체를 꿈꾸도록 해주는, 이 시대의 진정으로 새로운 예술적 체험은 어떻게 가능할까? 리오타르의 질문들은 여전히 유효하고, 여전히 통절하다.

읽을거리

플라톤

Platon. *Symposium*. in J. Burnet(ed.). *Platonis Opera II*. Oxford: Clarendon Press, 1901(『향연』).

플라톤.『소크라테스의 변론, 크리톤, 파이돈, 향연』. 천병희 옮김. 숲, 2012.

권혁성.「서양 고대미학의 주요 흐름들에 대한 소고」. 미학대계간행회.『미학의 역사』. 미학대계, 제1권. 서울대학교출판부, 2007.

_____.「플라톤에 있어서 미메시스와 예술:『국가』를 중심으로」. 한국미학회.《미학》, 69집, 2012, pp. 1~48.

아리스토텔레스

Aristoteles. *De Arte Poetica*. I. Bywater(ed.). Oxford: Clarendon Press, 1958(『시학』).

아리스토텔레스.『시학』. 천병희 옮김. 문예출판사, 2002.

김헌.「그리스 고전기에 '아테네가 보여준 철학'」. 한국서양고전학회.《서양고전학연구》, 55집, 2호, 2016, pp. 145~182.

_____.「아리스토텔레스『시학』의 세 개념에 기초한 인간 행동 세계의 시적 통찰과 창작의 원리」. 가톨릭대학교 인간학연구소.《인간연구》, 7집, 2004, pp. 27~52.

권혁성.「아리스토텔레스에서의 미메시스와 예술」. 한국미학회.《미학》, 74집, 2013, pp. 1~48.

_____.「아리스토텔레스와 비극의 카타르시스」. 한국서양고전학회.《서양고전학연구》, 53집, 1호, 2014, pp. 121~166.

_____.「아리스토텔레스 철학에 나타나는 감정의 본성」. 한국미학회.《미학》, 82집, 3호, 2016, pp. 89~137.

플로티노스

Plotinus. *Enneads*. 7 vols. translated by A. H. Armstrong. Harvard University Press, 1995~2000.

플로티노스. 『엔네아데스』. 조규홍 옮김. 지식을만드는지식, 2015.

_____. 『플로티노스의 하나와 행복』. 조규홍 옮김. 누멘, 2010.

_____. 『영혼 정신 하나: 플로티노스의 중심개념』. 조규홍 옮김. 나남, 2008.

Inge, W. R. *The Philosophy of Plotinus*. 2 vols. London: Longmans, Green And Co., 1948(잉에, 윌리엄 랄프. 『플로티노스의 신비철학』. 조규홍 옮김. 누멘, 2011).

이순아. 「피치노의 플라톤주의와 미학사상」. 홍익대학교 대학원 박사 학위 논문, 2009.

_____. 「'미를 바라봄': 플라톤과 플로티누스를 중심으로」. 한국미학예술학회. 《미학예술학연구》, 34집, 2011, pp. 119~150.

_____. 「마르실리오 피치노 철학에서 미 개념의 의미」. 한국칸트학회. 《칸트연구》, 24집, 2009, pp. 275~308.

중세 미학

파노프스키, 에르빈. 『고딕건축과 스콜라철학』. 김율 옮김. 한길사, 2016.

에코, 움베르토. 『중세의 미학』. 손효주 옮김. 열린책들, 2009.

김율. 『서양고대미학사강의』. 한길사, 2010.

_____. 「중세 스콜라 철학의 초월주 이론과 미: 토마스 아퀴나스를 중심으로」. 한국현상학회. 《철학과 현상학 연구》, 26집, 2005, pp. 207~233.

알베르티

Alberti, Leon Battista. *De pictura*(1435) / *Della pittura*(1436): *On Painting*. translated by J. R. Spencer. Yale University Press, 1956.

알베르티, 레온 바티스타. 『알베르티의 회화론』. 노성두 옮김. 사계절, 2002.

_____. 『회화론』. 김보경 옮김. 기파랑, 2011.

노성두. 「알베르티의 회화론」. 미술사학연구회. 《미술사학》, 9집, 1997, pp. 7~24.

조은정. 「알베르티의 건축 설계론과 비트루비우스」. 한국미술이론학회. 《미술이론과 현장》, 9집, 2010, pp. 195~215.

섀프츠베리

윤영돈.「섀프츠베리와 허치슨의 미적 도덕성에 관한 연구」. 한국윤리교육학회.《윤리교육연구》, 8집, 2005, pp. 219~240.

연희원.「섀프츠베리의 미적 무관심성: 페미니즘 미학에서의 비판을 중심으로」. 한국칸트학회.《칸트연구》, 16집, 2005, pp. 27~56.

바움가르텐

Baumgarten, A. G. *Aesthetica*(1750/58) : *Ästhetik*. Lateinisch-Deutsch. 2 Bde. D. Mirbach(Hg.). Hamburg: Meiner, 2007.

박민수.『바움가르텐의 미학 읽기』. 세창, 2015.

박정훈.「감성학으로서의 미학: 데카르트에서 바움가르텐까지」. 한국미학회.《미학》, 82집, 3호, 2016, pp. 167~198.

레싱

Lessing, Gotthold Ephraim. *Laokoon oder über die Grenzen der Malerei und Poesie*. mit Nachwort von Ingrid Kreuzer. Stuttgart: Reclam, 1990(레싱, 고트홀트 에프라임.『라오콘: 미술과 문학의 경계에 관하여』. 윤도중 옮김. 나남, 2008).

김대권.「문학과 미술의 경계 짓기: 레싱의『라오콘』과 헤르더의『비평단상집』제1부를 중심으로」. 한국괴테학회.《괴테연구》, 19집, 2007, pp. 153~176.

기정희.「레싱의 예술기호론」. 서울대학교 예술문화연구소.《예술문화연구》, 10집, 2000, pp. 3~21.

_____.「계몽주의 시대의 기호론적 미학에 관한 연구(3): 레싱의 미학을 중심으로」. 한국미학회.《미학》, 60집, 2009, pp. 1~33.

하만

하만, 요한 게오르크.『하만 사상선집』. 김대권 옮김. 인터북스, 2012.

김대권,「하만과 소크라테스」. 한국괴테학회.《괴테연구》, 24집, 2011, pp. 149~175.

_____.「하만의 언어신학」. 한국괴테학회.《괴테연구》, 16집, 2004, pp. 247~268.

헤르더

Herder, J. G. *Über den Ursprung der Sprache*, 1770(헤르더, 요한 고트프리트 폰.『언어의 기원에 대하여』. 조경식 옮김. 한길사, 2002).

헤르더, 요한 고트프리트 폰.『인류의 교육을 위한 새로운 역사철학』. 안성찬 옮김. 한길사, 2011.

헤르더·괴테·프리시·뫼저.『독일적 특성과 예술에 대하여』. 안성찬 주해. 서울대학교 출판문화원, 2016.

김대권.「헤르더의 감각론적 미학」. 한국독어독문학회.《독일문학》, 48집, 3호, 2007, pp. 5~29.

칸트

Kant, I. *Kritik der Urteilskraft*. in W. Weischedel(Hg.). Werke in 12 Bde. Bd. 10. Frankfurt am Main: Suhrkamp, 1957(『판단력비판』).

칸트, 이마누엘.『판단력 비판』. 백종현 옮김. 아카넷, 2009.

벤첼, 크리스티안 헬무트.『칸트 미학:『판단력 비판』의 주요 개념들과 문제들』. 박배형 옮김. 그린비, 2012.

공병혜.「칸트와 미학: 칸트 미학에서 취미론과 예술론의 의미」. 한국칸트학회.《칸트연구》, 3집, 1997, pp. 274~320.

최소인.「칸트와 헤겔의 감성관 비교」. 한국칸트학회.《칸트연구》, 26집, 2010, pp. 181~212.

박배형.「칸트 미학에서 미감적 이념의 문제」. 한국미학회.《미학》, 81집, 3호, 2015, pp. 137~167.

하선규.「칸트 미학의 형성과정:『판단력비판』으로 가는 지적 노력」. 한국미학회.《미학》, 26집, 1999, pp. 129~166.

_____.「칸트 미학의 현대적 쟁점들(1): '목적론과의 연관성', '무관심성', '숭고'의 문제를 중심으로」. 한국미학회.《미학》, 65집, 2011, pp. 159~204.

실러

Schiller, F. *Über die ästhetische Erziehung des Menschen*. mit Nachwort von K. Hamburger. Stuttgart: Reclam, 1989.

_____. *On the Aesthetic Education of Man*. E. M. Wilkinson and L. A. Willoughby(ed.). Oxford University Press, 1982.

실러, 프리드리히. 『프리드리히 실러의 미적 교육론』. 윤선구·이경희·조경식·하선규·한진이 옮기고 씀. 대화문화아카데미, 2015.

안성찬. 「프리드리히 실러의 (포스트)모던 정치철학: 역사철학과 미학의 변증법」. 한국독일언어문학회. 《독일언어문학》, 75집, 2017, pp. 89~111.

헤겔

Hegel, G. W. F. *Vorlesungen über die Ästhetik I*. Bd. 13.

_____. *Vorlesungen über die Ästhetik II*. Bd. 14.

_____. *Vorlesungen über die Ästhetik III*. Bd. 15.

헤겔, 게오르크 빌헬름 프리드리히. 『헤겔의 미학강의』. 두행숙 옮김. 은행나무, 2010.

_____. 『미학 강의』. 서정혁 옮김. 지식을 만드는 지식, 2012.

_____. 『미학 강의: 베를린 1820/21년』. 서정혁 옮김. 지식을 만드는 지식, 2013.

_____. 『헤겔 예술철학』. 한동원·권정임 옮김. 미술문화, 2008.

권대중. 「헤겔의 '예술의 과거성' 명제의 해석과 비판을 위한 예비적 고찰」. 한국헤겔학회. 《헤겔연구》, 27집, 2010, pp. 117~142.

_____. 「헤겔의 정신론에서 '감각적 인식'으로서의 직관」. 한국미학회. 《미학》, 36집, 2003, pp. 85~119.

권정임. 「"상징적 예술형식"의 해석을 통해서 본 헤겔미학의 현재적 의미」. 한국미학예술학회. 《미학예술학연구》, 8집, 1998, pp. 65~87.

_____. 「현대 숭고 개념의 헤겔적 기원 연구」. 한국미학예술학회. 《미학예술학연구》, 35집, 2012, pp. 193~235. 박배형. 「단토의 헤겔주의와 헤겔 미학의 현대성」. 현대미술학회. 《현대미술학논문집》, 14집, 2010, pp. 83~120.

서정혁. 「헤겔의 실러 수용과 비판」. 한국헤겔학회. 《헤겔연구》, 31집, 2012, pp. 181~202.

피들러

Fiedler, Konrad. *Schriften zur Kunst*(München, 1913/14). München: Wilhelm Fink Verlag, 1971.

피들러, 콘라트.『예술활동의 근원』. 이병용 옮김. 현대미학사, 1997.

민주식.「콘라드 피들러에서의 예술활동의 의미와 구조」. 한국미학회.《미학》, 22집, 1997, pp. 53~75.

송혜영.「콘라드 피들러(Conrad Fiedler, 1841-1895)의 조형예술론」. 한국미술사교육학회.《미술사학》, 17호, 2003, pp. 213~239.

니체

Nietzsche, F. *Werke: Kritische Gesamtausgabe*, Berlin/New York: Walter deGruyter, 1968~.

_____. *Die Geburt der tragodie aus dem Geist der Musik*, KGW III 1(니체, 프리드리히.「비극의 탄생」.『비극의 탄생·반시대적 고찰』. 니체전집 2. 이진우 옮김. 책세상, 2005).

_____. *Dionysische Weltanschauung*, KGW III 2(니체, 프리드리히.「디오니소스적 세계관」.『유고(1870년~1873년)』. 니체전집 3. 이진우 옮김. 책세상, 2001).

백승영.『니체, 디오니소스적 긍정의 철학』. 책세상, 2005.

_____.「니체철학의 다문화적 이해: 신화적 상징과 철학적 개념 - 디오니소스와 디오니소스적인 것」. 한국니체학회.《니체연구》, 12집, 2007, pp. 69~104.

_____.「미적 쾌감의 정체: 칸트와 니체」. 한국미학회.《미학》, 81집, 3호, 2015, pp. 169~198.

전예완.「'바그너의 경우'를 통해서 본 니체 대 헤겔」. 한국헤겔학회.《헤겔연구》, 33집, 2013, pp. 215~250.

하이데거

Heidegger, Martin. "Der Ursprung des Kunstwerkes". in *Holzwege*. Gesamtausgabe. Bd. 5. Frankfurt am Main: Vittorio Klostermann, 1981(하이데거, 마르틴.『예술작품의 근원』. 오병남 옮김. 예전사, 1996).

_____. *Die Kunst und der Raum*. Frankfurt am Main: Vittorio Klostermann, 2007.

_____. *Sein und Zeit*. Tübingen: Niemeyer, 1972.

하이데거, 마르틴.『존재와 시간』. 전양범 옮김. 동서문화사, 2016.

김동규.『하이데거의 사이-예술론: 예술과 철학 사이』. 그린비, 2009.

염재철.『존재와 예술: 하이데거 예술 사상』. 서울대학교출판문화원, 2014.

김동훈.『행복한 시지푸스의 사색: 하이데거 존재론과 예술철학』. 마티, 2012.

김경미 · 이유택. 「칠리다와 하이데거 그리고 공간: 칠리다의 조각 작품에 대한 철학적 해석」. 한국하이데거학회. 《현대유럽철학연구》, 34집, 2014, pp. 1~35.

박찬국. 「하이데거의 철학사적 위치와 의의에 대한 고찰」. 한국하이데거학회. 《현대유럽철학연구》, 18집, 2008, pp. 69~100.

염재철. 「하이데거의 존재: 언어 경험」. 한국해석학회. 《해석학연구》, 3집, 1997, pp. 67~85.

벤야민

Benjamin, W. "Kleine Geschichte der Photographie". 1931(벤야민, 발터. 「사진의 작은 역사」. 『발터 벤야민의 문예이론』. 반성완 옮김. 민음사, 1992 / 벤야민, 발터. 『기술복제시대의 예술작품, 사진의 작은 역사 외』. 최성만 옮김. 길, 2007).

_____. "Der Autor als Produzent". 1934(벤야민, 발터. 「생산자로서의 작가」. 『발터 벤야민의 문예이론』. 반성완 옮김. 민음사, 1992).

_____. "Das Kunstwerk im Zeitalter seiner technischen Reproduzierbarkeit". 1936(벤야민, 발터. 「기술복제시대의 예술작품」. 『발터 벤야민의 문예이론』. 반성완 옮김. 민음사, 1992).

최성만. 「기술과 예술의 열린 변증법: 발터 벤야민의 「기술복제시대의 예술작품」 읽기」. 한국뷔히너학회. 《뷔히너와 현대문학》, 32집, 2009, pp. 183~204.

_____. 「발터 벤야민의 인간학적 유물론」. 한국뷔히너학회. 《뷔히너와 현대문학》, 30집, 2008, pp. 225~252.

윤미애. 「벤야민의 〈아우라〉 이론에 관한 연구」. 한국독어독문학회. 《독일문학》, 71집, 1999, pp. 388~414.

심혜련. 「발터 벤야민(Walter Benjamin)의 아우라 개념에 관하여」. 한국철학사상연구회. 《시대와 철학》, 12집, 22호, 2001, pp. 145~175.

김남시. 「발터 벤야민 예술론에서 기술의 의미: 「기술복제 시대의 예술작품」 다시 읽기」. 한국미학회. 《미학》, 81집, 2호, 2015, pp. 49~86.

아도르노

Adorno, Th. W. *Ästhetische Theorie*. Gesammelte Schriften. Bd. 7. Frankfurt am Main: Shurkamp Verlag, 1970.

아도르노, 테오도르 W. 『미학 강의 1』. 문병호 옮김. 세창, 2014.

_____. 『미학 이론』. 홍승용 옮김. 문학과지성사, 1997.

정성철. 「예술사회학으로서의 아도르노 미학」. 한국미학회. 《미학》, 58집, 2009, pp. 35~77.

민형원. 「아도르노의 부정변증법에 있어서의 총체성의 문제」. 한국미학회. 《미학》, 34집, 2003, pp. 169~187.

유현주. 「아도르노 미학에서 Technik과 예술의 문제: 하이데거의 '기술' 개념과의 비교를 중심으로」. 한국미학회. 《미학》, 48집, 2006, pp. 135~164.

원준식. 「아도르노 미학에서 미메시스와 합리성의 변증법」. 한국미학예술학회. 《미학예술학연구》, 26집, 2007, pp. 57~83.

메를로-퐁티

Merleau-Ponty, M. *The Phenomenology of Perception*(Paris, 1945). translated by Colin Smith. London: Routledge & Kegan Paul, 1962.

_____. *The Visible and the Invisible*. translated by Alphonso Lingis. Claude Lefort(ed.). Evanston: Northwestern University Press, 1968.

메를로-퐁티, 모리스. 『지각의 현상학』. 류의근 옮김. 문학과지성사, 2002.

_____. 『보이는 것과 보이지 않는 것』. 남수인·최의영 옮김. 동문선, 2004.

_____. 『눈과 마음』. 김정아 옮김. 마음산책, 2008.

_____. 『현상학과 예술』. 오병남 옮김. 서광사, 1989.

류의근. 「메를로-퐁티의 감각적 경험의 개념」. 한국현상학회. 《철학과 현상학 연구》, 20집, 2003, pp. 93~114.

정지은. 「메를로-퐁티의 기능하는 자연」. 한국현상학회. 《철학과 현상학 연구》, 48집, 2011, pp. 59~86.

주성호. 「세잔의 회화와 메를로-퐁티의 철학」. 서울대학교 철학사상연구소. 《철학사상》, 57집, 2015, pp. 267~299.

윤영주. 「메를로-퐁티의 상호주체성 이론과 현대예술의 상호작용성에 관한 연구」. 홍익대학교 미학과 박사학위 논문, 2014.

홍옥진. 「메를로-퐁티의 존재론적 회화론」. 서울대학교 미학과 박사학위 논문, 2018.

리오타르

Lyotard, J.-F. *The Postmodern Condition: A Report on Knowledge*. translated by G. Bennington and B. Massumi. Manchester: Manchester University Press, 1984.

정수경.「현대 숭고이론에서 상상력의 위상에 관한 고찰: 장-프랑수아 리오타르의 아방 가르드 숭고론의 경우」. 한국미학회.《미학》, 76집, 2013, pp. 141~174.

_____.「장-프랑수아 리오타르의 비인간과 숭고」. 한국미학회.《미학》, 63집, 2010, pp. 101~141.

진은영.「숭고의 윤리에서 미학의 정치로: 자크 랑시에르의 미학의 정치」. 한국철학사상 연구회.《시대와 철학》, 20집, 3호, 2009, pp. 403~437.